아방가르드 프런티어

러시아와 서구의 만남, 1910~1930

SLAVICA 슬라비카총서 07

그린비가 드리는 책입니다.

나를 바꾸는 책, 세상을 바꾸는 책
www.greenbee.co.kr

THE AVANT-GARDE FRONTIER: Russia Meets the West, 1910-1930

Edited by Gail Harrison Roman and Virginia Hagelstein Marquardt

Copyright © 1992 by the Board of Regents of the State of Florida
Korean translation copyright © 2017 by Greenbee Publishing Co.
All rights reserved.
Authorized translation from the English language edition published by the University Press of Florida.
This Korean edition published by arrangement with the University Press of Florida through Shinwon
Agency Co., Seoul.

아방가르드 프런티어 : 러시아와 서구의 만남, 1910~1930

발행일 초판 1쇄 2017년 8월 30일 | **엮은이** 게일 해리슨 로먼·버지니아 헤이글스타인 마쿼트 | **옮긴이** 차지원
펴낸이 유재건 | **펴낸곳** (주)그린비출판사 | **신고번호** 제2017-000094호
주소 서울시 마포구 와우산로 180, 4층 | **전화** 02-702-2717 | **이메일** editor@greenbee.co.kr

ISBN 978-89-7682-254-3 93600
이 도서의 국립중앙도서관 출판시도서목록(CIP)은 서지정보유통지원시스템 홈페이지(http://seoji.nl.go.kr)와
국가자료 공동목록시스템(http://www.nl.go.kr/kolisnet)에서 이용하실 수 있습니다.(CIP제어번호: CIP2017023613)

아방가르드 프런티어

러시아와 서구의 만남, 1910~1930

게일 해리슨 로먼·버지니아 헤이글스타인 마쿼트 엮음 | 차지원 옮김

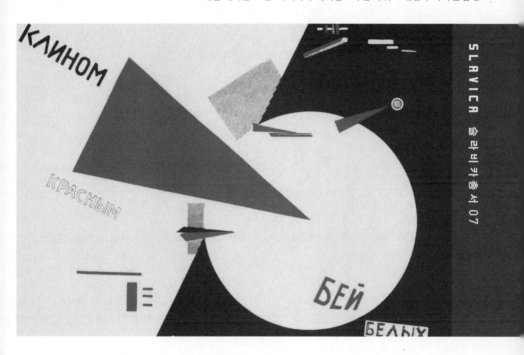

SLAVICA 슬라비카총서 07

ᄋB
그린비

아방가르드의 영혼과 정신에게

| **일러두기** |

1 이 책은 Gail Harrison Roman and Virginia Hagelstein Marquardt ed., *The Avant-Garde Frontier: Russia Meets the West, 1910-1930*(University Press of Florida, 1992)을 완역한 것이다. 단 원서의 도판들 중 저작권 문제가 해결되지 않은 도판들은 한국어판에 수록하지 못했다.

2 주석은 모두 지은이 주로 각주로 배치했다.

3 본문에서 옮긴이가 독자의 이해를 돕기 위해 추가한 내용은 대괄호([])로 묶고 '—옮긴이'라고 표시하여 구분했다.

4 단행본과 정기간행물 등에는 겹낫표(『 』)를, 단편과 논문, 회화, 조형, 오페라, 연극, 영화의 작품명 등은 낫표(「 」)를 써서 표기했다. 전시회와 단체명 등은 작은따옴표(' ')로 구분하였다.

5 외국 인명이나 지명은 2002년에 국립국어원에서 펴낸 '외래어 표기법'을 따라 표기했다.

서문

이 책에 수록된 글들은 최초로 러시아 아방가르드 문화의 구성원들과 1910년부터 1930년에 서구 동시대인들 사이에 존재하는 접촉점들과 유사성들을 분석하려는 대규모의 시도라고 할 수 있다. 양측의 연관성들은 역사적 당위와 예술 생산의 매혹적인 상호교류(와 우연한 일치)를 설명해 준다.

이제까지 러시아 아방가르드에 관한 연구는 대부분 중요한 연구영역의 번역 및 자료 발굴로 이루어졌다. 이는 보다 분석적이고 비판적인 연구를 위한 필수불가결한 기초 작업을 제공해 준 셈이다. 이제 학자들과 비평가들은 이와 같은 접촉점들과 유사성들에 의해 만들어진 풍부한 전통 및 혁신이 만들어 낸 현상들에 관심을 기울이고 있다. 건축, 예술사, 역사, 지성사, 문학, 정치학 등 다양한 배경에서 러시아 전위문화를 연구하는 학자들은 예술사에서 비슷한 경우를 찾기 힘든 러시아의 독특한 문화적 환경으로 인해 자신의 학술분야를 풍요롭게 만들었다.

이 책은 이 같은 학제적 연구를 반영하며 기고자들은 자료에 관해 매우 다양한 분석방법들을 택하고 있다. 여기에는 전통적 분석법으로

부터 형식적 분석법, 도해(圖解)적 분석법, 진화적이고 사회학적인 분석법, 그리고 널리 문학비평과 맑스주의 사상으로부터 취해진 최근의 비판적 분석방법 등이 포함되었다.

달리 지시된 경우를 제외하고 이 책의 각 번역들은 모두 개별 저자들에 의한 것이다. 러시아어의 전사(傳寫)는 미국국회도서관 체계를 수정하여 따랐다.

감사의 말

학술연구와 더불어, 이 책에 대해 많은 분들이 자신의 경험과 기술을 제공하고 지원해 주었음을 밝히고자 한다. 우리는 개별 기고자들의 글을 비평해 주고 북돋아 준 수많은 동료들, 그리고 기고자들이 수록된 문서 및 사진을 찾는 데 도움을 준 여러 문서고와 도서관, 박물관의 수많은 관계자들께 크게 감사드린다.

특히 출처가 모호한 경우에 도움을 준 뉴욕 공립 도서관 슬라브분과의 에드워드 카시네츠와 분과 담당자들, 일리노이 대학교 슬라브 동유럽 도서관의 슬라브자료실의 담당자들, 스미소니언 재단 쿠퍼 헤위트 박물관의 관장 스티븐 반 다이크와 같은 분들께 특별한 사의를 표하고 싶다. 더불어 정성스럽게 번역작업을 해주신 게리 개럿슨, 마리나 골랜드, 군터 클라베스에게 감사한다. 꼼꼼하고 인내심 있게 인쇄와 교정, 원고 정리, 사진 수집 등의 작업을 해주신 캐틀린 아기레, 존 볼트, 바바라 브레너, 엘리자베스 차일즈, 카린 클라크, 킴벌리 콘스탄틴, 사진 스튜디오의 짐 프랭크, 줄리아 해서웨이, 킴벌리 카르맨, 캐런 코스코레스, 조이 쿠들로, 앤드류 마쿼트, 잉그리드 마쿼트, 글로리아 팔마, 미셸 파

퀘트, 안드레 피어슨, 벤자민 살자노, 아나톨 센케비치, 다이안 업처치, 로레인 라이트, 로버트 얀콥스키, 이상 여러분께 또한 감사의 뜻을 전하고 싶다.

마음으로 우리를 지지해 준 가족들에게 또한 못지 않은 고마움을 표해야겠다. 가족들은 우리가 이 책을 만들기 위한 작업을 진행하는 동안 인내하고 위로하며 아낌없이 용기를 북돋아 주었다.

차례

서문 7

서론 _ 게일 해리슨 로먼 · 버지니아 헤이글스타인 마쿼트 12

1부 _ 접촉 27

1. 발레뤼스가 서구 디자인에 끼친 영향, 1909~1914 28
 _ 찰스 메이어

2. 타틀린의 탑: 혁명의 상징, 혁명의 미학 55
 _ 게일 해리슨 로먼

3. 선전의 환경: 서구에 등장한 러시아와 소비에트의 전시장과 파빌리온 78
 _ 미로슬라바 무드락 · 버지니아 헤이글스타인 마쿼트

4. 오사의 1927년 현대 건축 전시회
 : 러시아와 서구가 모스크바에서 만나다 114
 _ 폴 지거스

2부 _ 유사성 153

5. 말레비치와 몬드리안: '절대'의 표현으로서의 추상 154
 _ 매그덜리나 다브로우스키

6. 포토몽타주와 그 관객: 엘 리시츠키가 베를린 다다를 만나다 182
 _ 마이클 헤이스

7. 브후테마스와 바우하우스 215
 _ 크리스티나 로더

8. 루이스 로조윅: 1920년대 러시아 아방가르드를 받아들인 미국 265
 _ 버지니아 헤이글스타인 마쿼트

참고문헌 297 | 옮긴이 후기 317 | 찾아보기 325

서론

게일 해리슨 로먼,
버지니아 헤이글스타인 마쿼트

이 책에서 저자들은 아방가르드 프런티어(avant-garde frontier)를
1910년에서 1930년에 이르는 사회적·정치적 격동기에 서구와 러시아
에서 활동했던 일단의 전위 예술가들을 의미하는 역사적 개념으로서
살펴본다. 이들 전위 예술가들의 중요한 특징으로 조명되는 것은 러시
아와 서구 상호 간의 관심과 소통이 증대되는 모습이다. 제1차 세계대
전과 러시아혁명으로 이내 러시아와 유럽에서 구질서가 붕괴되면서 정
치적 실험과 유토피아적 사고, 예술과 문학에 있어 사실주의적 기초의
붕괴, 예술과 사회 간의 새로운 관계 정립 등의 현상이 나타났다. 저자
들은 러시아와 서구 간의 접촉과 친화를 통해 일어난 형식적이고 미학
적인 혁명이 가진 열광과 의미를 드러내 보여 주는 예술과 건축, 디자인
의 예들을 선별하여 설명한다.

혁명에 앞서 출현한 러시아 아방가르드는 민족주의와 세계주의, 미
학주의와 원시주의가 갈등하는 상황 속에서 자신들의 정체성과 창작활
동을 정의하고자 고군분투하였다. 이러한 양극화의 양상이 19세기 중
반 이래로 러시아문화를 특징지어 왔지만, 예술가들이 상트페테르부르

크 미술 아카데미의 규범을 타파하려는 반란을 시작한 것은 이 시기에 이르러서였다. 이들은 기존 예술에 반대하면서 문화적 반란자가 되어 독립적인 양식과 미학을 전개하고자 민중주의 혹은 민족적 원천 혹은 외래 영향 등 다양한 방향으로 예술적 모색을 꾀했다. 이들 세대는 순수 예술과 민중 간의 장벽을 무너뜨리기 시작했다. 일단의 그룹은 종교 예술과 민속 예술에서 가치 있는 예술적 영감을 보았다. 다른 그룹은 러시아 예술에 비해 보다 발전된 것이라 간주되었던 서구의 미술과 문학, 음악을 연구하고 비판적 관심을 기울였다.[1]

러시아 아방가르드는 한정된 예술가 그룹이나 특정한 양식 혹은 일관된 창작 이념을 가리키지 않는다. 아방가르드(avant-garde)라는 용어는 예술사가들이 이후에 정립한 소급적 용어이다.[2] 아방가르드는 미술과 건축, 디자인, 문학과 극장 분야에서 전통적 기법과 미학에 도전하였고, 회화와 조각에서는 기하학적 추상화라든지 시(詩)에서는 자움(zaum) 혹은 초이성적 사고에 이르는 새로운 기법과 형태를 공공의 관심의 대상으로 이끌어 냈던 이들은 정작 사용하지 않았던 용어이다.

1) 사바 마몬토프(Savva Mamontov)가 후원한 아브람체보(Abramtsevo)와 황녀 마리야 테니셰바(Mariia Tenisheva)가 후원한 탈라시키노(Talashkino)와 같은 예술가 마을은 이동전람화파(Peredvizhniki)나 예술세계(Mir Iskusstva)와 마찬가지로 이와 같은 발전에 중요한 역할을 담당했다. 자세한 내용은 다음 책들을 보라. John E. Bowlt, *The Silver Age: Russian Art of the Early Twentieth Century and the "World of Art" Group*, Newtonville, Mass.: Oriental Research Partners, 1979; Elizabeth Valkener, *Russian Realist Art. The State and Society: The Peredvizhniki and Their Tradition*, New York: Columbia University Press, 1989.

2) '아방가르드'의 본질에 관한 수많은 연구들은 이 용어를 보다 난해하고 이론적으로 정의한다. 예를 들어 다음과 같은 연구서들을 보라. Richard Kostelanetz, ed., *The Avant-Garde Tradition in Literature*(Buffalo: Prometheus Books, 1982); Rosalind Krauss, *The Originality of the Avant-Garde and Other Modernist Myths*(Cambridge, Mass.: MIT Press, 1985); Renato Poggioli, *The Theory of the Avant-Garde*, trans. Gerald Fitzgerald, Cambridge, Mass., and London: The Belknap Press of Harvard University Press, 1981.

러시아에서 아방가르드가 꽃피었던 시기를 정확한 날짜로 한정하기는 어렵다. 예술적 실험과 혁신은 보통 1905년 혁명 이후 시점으로 추정되지만, 1910년에 와서 혁신적 작품과 미학을 선보인 다수의 전시회와 출판 작업이 시작되었기 때문에 이 해를 아방가르드 현상의 출발로 보기도 한다. 1930년은 러시아에서 소위 혁명적 예술이 종말을 맞은 해로 평가되는데, 이 시기에 이르러 사실주의와 공공연한 사회적 관련성을 선호하는 공식적 경향이 점점 널리 퍼져 가면서 아방가르드 운동에 대한 적의가 점증하였던 탓이다. 연도상으로 1910년과 1930년이 러시아의 혁명적 예술의 번성기를 테두리짓고 있지만, 아방가르드 예술의 창작과 이념은 1910년 이전 신원시주의 미술(Neoprimitivist art)이 선보이고 발레뤼스(Ballets Russes)의 이국적이고 원시적인 공연이 이루어지던 때에도, 그리고 1930년 이후에도 사진과 건축, 전시 디자인 등의 분야에서 존재하고 있었다.

전통 문화가치에 대한 배격은 20세기의 첫 십 년 동안 일어났다. 1904년 '진홍장미 전시회'(Crimson Rose Exhibition)는 프랑스 상징주의의 영향을 받은 회화들을 선보였다. '예술세계'(Mir iskusstva)는 보다 보수주의적인 그룹이었지만 1906년 이들의 전시회에는 알렉세이 폰 야울렌스키(Alexei von Jawlenski), 파벨 쿠즈네초프(Pavel Kuznetsov), 미하일 라리오노프(Mikhail Larionov)의 혁신적인 작품이 포함되어 있었다. 같은 해 이 예술가들의 작품은 미래에 발레뤼스의 감독이 된 세르게이 댜길레프(Sergei Diaghilev)가 조직한 '살롱도톤'(Salon d'Automne)의 러시아 섹션을 통해 파리에서도 전시되었다. '진홍장미'를 주도한 예술가들은 1907년 페트로그라드에서 열린 '청색장미 전시회'(Blue Rose Exhibition)에서 정신적 감각과 신비주의적 주제를 다룬

추상화들, 전통적인 서사적 묘사가 아니라 주관적이고 직관적인 접근에 기초한 창작물들을 보여 주었다. 이 전시회는 러시아 예술에서 아방가르드가 시작되었음을 알리고 있었다.

러시아 아방가르드의 초기 역사는 대부분 민족적 원천과 서구 영향 간의 갈등에 집중되었다. 1908년부터 다비드 부를류크(David Burliuk), 나탈리야 곤차로바(Natalia Goncharova), 그리고 라리오노프 등은 민족적인 러시아 민속 예술로부터 영감을 받아 대담한 색채와 단순화된, 아이들이 그린 것 같은 형태로 이루어진 신원시주의 회화를 그렸다. 이들이 보여 준 토착적 현상은 1910년 프랑스와 독일 그리고 러시아의 모더니즘 회화를 전시한 '다이아몬드 기사 전시회'(Knave of Diamonds Exhibition)에 의해 반격을 받았다. 1911년 토착적 러시아 원천과 서구 모더니즘 조류 간의 갈등의 결과로서 '당나귀 꼬리'(Donkey's Tail)라는 한 그룹이 '다이아몬드 기사'로부터 갈라져 나왔다. 표트르 콘찰롭스키(Petr Konchalovskii)와 아리스타르흐 렌툴로프(Aristarkh Lentulov)가 이끄는 '다이아몬드 기사'의 예술가들이 서구 예술양식, 그 중에서도 주로 큐비즘을 선전한 반면, 곤차로바와 라리오노프가 주도한 '당나귀 꼬리'는 전통적인 러시아 예술양식을 선호하였다.

1913년 라리오노프는 '당나귀 꼬리 전시회'를 조직하였다. 여기에는 블라디미르 타틀린(Vladimir Tatlin)의 고도로 추상적인 디자인을 포함하여 300점의 작품이 출품되었다. 같은 해 라리오노프는 '과녁 전시회'(Target Exhibition)를 선보였고 형태로부터 반사된 광선들이 교차하면서 만들어진 공간적 관계들을 선전하는 「광선주의자 선언」을 출판하였다. 곤차로바, 라리오노프, 카지미르 말레비치(Kazimir Malevich) 등의 큐보미래주의(Cubo-Futurist) 작품들이 보여 주는 형식에서는

서구의 추상예술과 토착 러시아 예술형식을 종합하려는 움직임 또한 나타났다. 여기서는 건축학적으로 양식화된 원주 형태들 속에서 표현되는 원시화된 주제들이 특징적이다. 말레비치는 1913년 12월 모스크바에서 공연된 오페라 「태양에 대한 승리」(Victory over the Sun)의 무대 세트에서 비대상적인 기하학적 양식을 사용함으로써 절대주의(Suprematism)의 탄생을 알렸다. 말레비치가 절대주의라는 용어를 언급한 것은 1915년 『큐비즘과 미래주의에서 절대주의까지: 새로운 회화적 사실주의』(From Cubism and Futurism to Suprematism: The New Painterly Realism)라는 저서를 발간하면서였다. 이 책에서 절대주의는 기하학적 추상과 토착적인 러시아 신비주의 전통의 융합을 선보였다. 1920년대 러시아 아방가르드의 대표적 두 조류가 처음 공개적으로 등장한 것은 1915년 12월 페트로그라드에서 열린 '0.10: 마지막 미래주의 회화 전시회'(0.10: The Last Futurist Exhibition), 그리고 1916년 3월 모스크바의 '상점 전시회'(The Shop Exhibition)에서였다. 하나는 정신적 공간 속에서 부유하는 절대주의의 비대상적인 기하학적 형태들이었고, 다른 하나는 타틀린의 구상적 양각과 음각이다. 이들은 공업재료들, 추상적 모양들, 조직적 대조, 그리고 비지시적이고 비연관적인 콘텍스트 속에서 1920년대 러시아 예술과 가장 밀접하게 관련된 아방가르드 양식인 구축주의(Constructivism)를 예고하고 있었다.

구축주의라는 용어는 이론가 알렉세이 간(Alexei Gan)이 저서 『구축주의』(Constructivism)를 출판하면서 처음 사용하였다. 알렉세이 간과 엘 리시츠키(El Lissitzky), 알렉산드르 로드첸코(Aleksandr Rodchenko)와 타틀린 등의 예술가들은 신사회 건설이라는 실제적 요구에 부응하는 프로젝트에서 새로운 공업 재료들과 함께 추상적인 기

하학적 형태들을 사용하기를 희망하였다. 기하학적 추상과 물성(物性)에 기반하여 구축주의는 새로운 사회의 선전적 요구뿐 아니라 공업 생산에 쉽게 적응하였다. 진보적 예술가들은 '건설자들'이라는 얼굴을 차용함으로써 전통적으로 예술과 연관되어 있던 부르주아 엘리트주의와 자신들을 분리시켰다. 이와 같은 사회적 맥락은 새로운 사회적·정치적 모험을 열광적으로 지지하였던 러시아 예술가들에게 정언명령과 같은 것이었다. 1922년에 이르러 구축주의는 건축 디자인에서 이미 작동하고 있었다. 타틀린의 「제3인터내셔널 기념비를 위한 프로젝트」(Project for a Monument to the Third International), 혹은 1920년의 「탑」(Tower)은 그 좋은 예이다.

혁명 후 구축주의자들과 여타 아방가르드 건축가들은 새로운 국가를 위한 건설 프로젝트를 통해 사회적 변화에 기여할 수 있는 그들의 능력에 관해 특별히 열광했다. 이보다 앞서 세기 초에는 서구 건축의 산업적 기초가 가진 자본주의적 콘텍스트에 대한 불신이 있었던 반면, 1917년 이후의 진보적 러시아 건축가들은 산업화를 서구 부르주아 콘텍스트에 의존하지 않은 혁명 후 건설을 위한 잠재적 도구로 보기 시작하였다. 1917년 이전 상대적으로 약한 러시아의 경제적·산업적 조건은 진보적 건축의 발전을 저해했고 이러한 사정은 혁명 이후에도 금방 개선되지는 않았지만, 아방가르드 건축가들은 그들이 가졌던 구상이 실현될 것이라는 낙관적 시각을 잃지 않았다. 그러나 혁명 시기 건축의 발전은 미학적 논쟁과 물질적 빈곤으로 얼룩졌다. 1920년대에 수많은 아방가르드 건축물들이 세워졌지만, 사회적 변화에 크게 공헌할 새로운 진보적 양식은 결코 완전히 전개되지 못했다.[3]

1917년의 혁명과 1918~1920년의 내전 이후 십 년간 서구 예술가

들과 지성인들은 러시아의 사회적·정치적·문화적 실험을 배우기를 갈망했다. 서구 예술가들은 기계미학, 기하학적 추상, 그리고 유토피아적 개념들에 대한 러시아와 소비에트의 열광을 공유했다.[4] 모스크바에서 뉴욕에 이르기까지 1910년부터 1930년의 기간 동안 각지의 전위 예술가들은 20세기 초반을 특징지은 기술적 발전에 열중하면서 기계를 신시대를 정의하는 형식과 특징의 상징으로서 열렬히 포옹하였다. 러시아의 구축주의자들, 독일의 바우하우스(Bauhaus) 예술가들, 그리고 미국의 정밀주의자들(Precisionists) 모두 기술을 예술의 근원과 주제로 설정하였고 효율적인 건물 유형과 대량생산된 가구 등의 생산에서 기술이 갖는 잠재력에 환호하였다.

이들은 이미지와 기술, 그리고 기계지향적 노동이라는 형식적 공리가 수많은 사회주의와 공산주의 이론을 양산했던, 진보적이며 새로운 사회질서 구축이라는 꿈에 공헌하리라 믿어 마지않았다.[5] 미술가, 건축가, 디자이너들에게 기하학적 추상의 실험(이는 폴 세잔의 3차원 공간의 파괴와 파블로 피카소의 회화적 다차원성 도입 등을 발전시킨 결과일 것이

3) See William C. Brumfield, "Introduction", in William C. Brumfield, ed., *Reshaping Russian Architecture: Western Technology, Utopian Dreams*, Washington, D.C.: Woodrow Wilson International Center for Scholars and Cambridge: Cambridge University Press, 1900, 1~9.

4) 이 연구에서 '러시아'와 '러시아의'라는 용어는 1924년 소비에트연방 창설에 앞선 시기를 의미한다. '소비에트연방', '소비에트', 그리고 모든 소비에트 지명(레닌그라드 등)은 1924년과 1991년 사이의 시기를 가리킨다.

5) 이들의 연관성은 많은 서구 예술가, 독일의 포토몽타주 예술가 존 하트필드(John Heartfield) 와 같은 이들에게 영감을 주었지만, 다른 한편으로는, 바우하우스가 독일 사회에 볼셰비키 이념을 들여올 것이라 의심한 바이마르 정부가 바우하우스에 대한 지원을 거두는 등 부정적인 영향을 야기하기도 하였다. 자세한 정보는 다음을 보라. John Willett, *Art and Politics in the Weimar Period: The New Society: 1917~1933*, New York: Pantheon Books, 1978.

다)은 이미 형식적 연구의 경계를 넘어서고 있었다. 이것은 직관과 기술을 아우르면서 전통적인 예술형식의 한계 너머로 확장되었고 건축뿐 아니라 책, 포스터, 가구 등의 디자인을 포함하면서 순수 예술의 매체를 확대하였다. 제1차 세계대전 이후 사회적·정치적 신질서에 대한 기대, 러시아혁명, 바이마르 공화국 출현 등은 유럽과 러시아의 문화인텔리겐차들 사이에서 자라난 유토피아적 갈망의 동기였다. 미학성과 공리적 적용을 결합함으로써 사회적으로 유용한 예술을 만들어 내려는 시도, 즉 소위 '생산 예술'(Production Art)의 모색을 통해서 러시아 구축주의자들이나 독일 바우하우스 디자이너들은 공업 기술을 빌려다 썼고 비구상적 형태를 연구하였다. 다수의 러시아 절대주의자들이나 네덜란드의 '데 스테일'(de Stijl) 예술가들은 예술을 통해서 사회적·정치적 조화를 낳는 환경을 창출하려는 소망을 공유하였던 터라 자신들의 예술적 노력에 상징적이며 때로는 초월적이기까지 한 의미를 덧붙이곤 했다.

러시아 아방가르드는 서구 예술 세계에 활발히 참여하였다. 1910년대 초반 세르게이 댜길레프의 무대를 만든 러시아 디자이너들은 발레뤼스의 원시주의적이며 동양적인 연출로 파리와 런던을 놀라게 했고 1920년대에 러시아 미술은 베를린과 하노버, 뉴욕, 파리, 필라델피아, 베니스 등지의 주요 전시회에 빠지지 않고 등장하였다.[6] 러시아와 소비

6) 이러한 활동에 관한 정보는 다음을 보라. Margaret Bridget Betz, "Chronologies of Russian Political Life, Russian Art, Literature, Drama, Western Events" and Gail Harrison Roman, "Chronologies of European Exhibitions, United States Exhibitions, Publications, Special Events" in Stephanie Barren and Maurice Tuchman, eds., *The Avant-Garde in Russia, 1910~1930: New Perspectives*, Los Angeles County Museum of Art and Cambridge, Mass., and London: MIT Press, 1980, 272~285.

에트 예술이 등장한 서구의 주요 예술 행사로는 1922년 바이마르의 '구축주의자 대회'(Kongress der Konstruktivisten), 1922년 베를린의 '제1회 러시아 예술 전시회'(Erste russische Kunstausstellung), 1925년 파리의 '국제 현대 장식 및 산업 예술 전시회'(Exposition Internationale des Arts Décoratifs et Industriels Modernes), 1928년 '프레사 쾰른'(Pressa - Köln[쾰른의 국제 인쇄 박람회])의 소비에트 전시 등이 있다. 이와 같은 전시회들은 새로운 러시아·소비에트 예술과 사회가 보여 주는 혁신적이고 실험적인 본질로 인해 열광적인 관심의 대상이 되었다.

스탈린의 사상이 소비에트 문화를 지배하던 수십 년간, 즉 1930년 대 초반부터 1950년대 중반에 와서 러시아 아방가르드에 대한 서구의 관심은 점차 기울어 갔다. 이러한 상황은, 부분적으로는 오해에서 비롯된 어느 정도 편집광적인 편견, 즉 소비에트 러시아의 창작물은 모두 스탈린 체제와 관련된 것이라는 생각 때문이었고, 또 부분적으로는 작품들이 대부분 금지되어 창고로 들어가고 예술가들은 죽거나 대중의 시야에서 사라지고 정부에 의해 블랙리스트에 오르거나 이민을 가게 되어 소비에트 예술에 대한 접근이 사실상 어려워지게 된 탓이었다.[7] 매우 드문 예를 제외하면, 러시아 아방가르드 예술은 서구에서 보통 대규모의 국제 전시회에 한 부분으로 참여했다. 1926년 '무명사회'(Société Anonyme)에 의해 조직된 전시회들이 그런 것이었다. 1960년대 니키타 흐루쇼프(Nikita Khrushchev)의 상대적인 자유주의적 정책들에 의해 문화적 해빙이 시작되면서 서구에서는 보다 많은 정보를 얻을 수 있

7) 이민을 택한 예술가들의 목록에 관한 정보는 다음을 보라. John E. Bowlt, "Art in Exile: The Russian Avant - Garde and the Emigration", *Art Journal*, 41, no. 3, Fall 1981, 215~221.

었다. 예술사의 공백으로 남아 있던 소비에트 예술과 관련하여 이정표가 될 만한 세 가지 사건이 학문적·미술사적·상업적 조명을 받았다. 그것은 아방가르드를 포함한 러시아 예술에 대한 최초의 영어 연구서인 카밀라 그레이(Camilla Gray)의 『위대한 러시아 예술, 1863~1922』(*The Great Experiment: Russian Art, 1863~1922*, 1962), 그리고 대영제국 예술위원회에 의해 조직되어 런던의 헤이워드 갤러리와 뉴욕 문화센터에서 열린 '혁명의 예술: 1917년 이후 소비에트 미술과 디자인'(Art in Revolution: Soviet Art and Design Since 1917, 1971), 그리고 뉴욕 레오나드 허튼 갤러리에서 열린 '러시아 아방가르드, 1908~1922'(Russain Avant-Garde, 1908~1922, 1971)이었다.

이와 같은 행사들이 러시아의 진보적 예술에 대한 관심을 촉발하면서, 퐁피두센터에서 열린 '파리-모스크바 1900~1930'(Paris-Moscow 1900~1930, 1979), 로스앤젤레스 지역예술뮤지엄(Los Angeles County Museum)과 허쉬혼 뮤지엄(Hirshhorn Museum), 조각공원(Sculpture Garden)에서 열린 '러시아의 아방가르드, 1910~1930: 새로운 시각'(The Avant-Garde in Russia, 1910~1930: New Perspectives, 1980~1981), 구겐하임 미술관(Guggenheim Museum of Art)에서 열린 '조지 코스타키스 컬렉션'('George Costakis Collection') 전시회(1981) 등이 성사되었다.

러시아 아방가르드에 대한 학문적 연구는 1970년대 초반 이래 꾸준히 증가했다. 연구가 시작될 당시에는 기록과 번역에 집중되었는데, 그 중 주목할 만한 것은 존 E. 볼트(John E. Bowlt)의 것이다.[8]

8) 존 E. 볼트의 저서 *Russian Art of the Avant-Garde: Theory and Criticism, 1902~1934*

크리스티나 로더(Christina Lodder)는 『러시아 구축주의』(*Russian Constructivism*, 1983)라는 포괄적 내용의 저서에서 광대한 양의 기초 연구를 제시하고 1920년대의 러시아의 사회정치적 기획이라는 맥락에서 구축주의를 보는 독특한 해석을 전개하였다. 최근 학자들은 러시아 아방가르드 예술을 서구 예술사에 통합해 그 형식적·사회역사적·이론적 관점을 분석하기 시작했다.

이 책의 저자들이 러시아 아방가르드 예술과 동시대 서구 예술 사이에서 일어난 의미 있는 접촉의 증거들을 수집하고 양쪽의 진보적 예술가들 간의 유사성을 밝히면서 이들 간의 다양한 연관관계를 조사하는 것은 이러한 맥락에서 이루어진다. 이러한 성격의 책은 다른 구성적 배치형식도 가능하지만, 우리는 수록 논문들을 '접촉'(contacts)과 '유사성'(affinities)에 따라 엮었다. 이 두 가지 양상이 상호 배타적인 것은 아니지만, 이러한 구분은 아방가르드 미학을 전달하는 주요 사건이나 예술작품을 집중조명하고 양식과 실제 사건이라는 보통의 관심사를 넘어선 유사성과 영향관계를 탐구하도록 도와 준다.

1부 '접촉'은 의미 있는 사건들, 주로 러시아 아방가르드 예술이 서구에서 전시되거나 동일한 맥락에서 서구의 진보적 예술이 러시아에서 선보인 공연과 전시회 들을 제시한다. 초기 발레뤼스(1909~1914)를 연구한 찰스 메이어(Charles Mayer)는 러시아의 초기 진보적 예술에서 나타나는 원시주의와 동양지향적 이미지의 합성을 발레단의 의상과 무대

(New York: Viking, 1976, rev. and expanded, 1988)에서 제시된 자료번역은 최상이다. 서구 유럽어로 된 것 가운데 이와 비교할 만한 책은 존재하지 않는다. 그러나 덴마크어, 불어, 독일어, 이탈리아어로 된 다수의 출판물들은 비슷한 정보와 자료들을 포함하고 있다.

세트의 예를 들어 보여 준다. 메이어는 풍부한 학문적 자료와 대중적 정보를 가지고 의상, 패션, 인테리어 디자인을 통해 이러한 양식이 서구로 퍼져 나갔음을 증명한다. 타틀린의 「탑」은 논란의 여지 없이 구축주의 미학의 가장 강력한 상징이며 1920년대에 서구에 나타난 러시아 아방가르드로서는 가장 유명하고 전시적인 작품이었다. 게일 해리슨 로먼은 러시아와 서구에서 「탑」과 연관된 다양한 의미들을 보여 주면서 주로 이것이 국제적 기계 미학과 러시아혁명이 러시아와 서구의 지성인들에게 주장한 새로운 사회에 대한 희망을 실현하고 있음을 설명한다.

전시회는 새로운 미학을 전달하는 주된 계기였다. 미로슬라바 무드락(Myroslava Mudrak)과 버지니아 헤이글스타인 마쿼트(Virginia Hagelstein Marquardt)는 서구에서 열린 러시아와 소비에트의 주요 전시회들을 조명하고 비평가들의 반응을 조사한다. 이들은 서구 비평가들이 주로 1922년 베를린의 '제1회 러시아 예술 전시회'(Erste russische Kunstausstellung)에서 선보인 러시아 구축주의 미술의 추상적 어휘나 1925년 파리의 '국제 현대 장식 및 산업 예술 전시회'의 러시아 섹션에서 전시된 콘스탄틴 멜니코프(Kontantin Melnikov)의 상징적 파빌리온이 보여 주는 비관습적 디자인 등에 민감한 반응을 보였다는 점을 지적한다. 1928년의 '프레사 쾰른'에서 진보적 예술형식이 사회적이고 정치적인 내용과 융합되면서 비로소 서구 비평가들은 새로운 소비에트 질서가 함의한 사회적 재건과 정치적 이념에 특별히 주목하게 되었다. 이 '접촉' 섹션에서는 주로 서구에서 열린 러시아 아방가르드 전시회에 대해 다루지만, 또한 모스크바에서 열린 오사(OSA)의 '현대건축 전시회'(Exhibition of Contemporary Architecture)에 관한 폴 지거스(Paul Zygas)의 논문 또한 포함되어 있다. 이 전시회는 스탈린이 예술의 추상

과 실험을 억제하기 위한 체계적인 프로그램을 시작하기 전에 러시아에서 열린 것으로는 최대 규모의 구축주의자와 바우하우스의 건축 대회였다. 이 중대한 사건에 대한 연구에서 지거스는 전시회에 포함된 건축학파들은 물론이고 배제된 건축학파들까지 조사하여 공헌자 모두의 목록을 첨부하고 있다.

이 책의 2부 '유사성'에서는 러시아와 서구의 아방가르드 현상과 그 예술가들을 연관짓거나 차별화하는 형식적이고 기술적인 유사성, 영향관계, 그리고 미학적이고 이론적인 콘텍스트를 드러내는 엄선된 연구들을 제시한다. 이 논문들은 다양한 방법론을 사용했으며 시각 이미지와 이론, 교수법에 대한 비교적 분석과 함께 해석적 연구들을 포함하고 있다.

매그덜리나 다브로우스키(Magdalena Dabrowski)와 마이클 헤이스(K. Michael Hays)는 비슷한 연구를 통해, 예컨대 피트 몬드리안(Piet Mondrian)과 카지미르 말레비치의 작품 사이에서, 또한 리시츠키와 베를린 다다이스트(Dadaists)의 작품 사이에서 나타나는 유사한 회화적 표현수단의 내용과 미학적 콘텍스트의 차별점을 밝힌다.

다브로우스키는 몬드리안과 말레비치가 주요 색채의 기하학적 차원이라는 유사한 회화적 수단에 의거하면서도 자신들의 기하학적 이미지와 삭감된 색채 범위에 각각 분명히 다른 독창적 의미를 부여하고 있다고 말한다. 몬드리안과 말레비치 모두 작품에서 물질적 세계로부터 추출된 정신적 혹은 철학적 정수의 근사치를 포착하고자 했다. 이들 각자는 자신의 표현기법이 건축적 환경(architectural environments)을 위한 기초를 제공하고 그럼으로써 사회적 기능을 획득할 것이라고 전망했다. 몬드리안은 신조형적 환경(Neoplastic environments)이 단

순성과 조화라는 인간의 정신적 요구를 명확히 하고 삶에 이성적으로 접근하려는 인간의 추구를 북돋아 주리라 믿었다. 이와 대조적으로 말레비치는 러시아에서 혁명 후의 보다 공업지향적이며 실리적인 지향의 맥락 속에서 작업하면서 자신의 '플라닛'(Planits)과 '아르히텍톤'(Architektons), 즉 새로운 사회질서를 건설하려는 실제적 요구에 부응하여 자신의 정신적 미학을 이야기해 줄 시각적 '절대주의' 구조를 통해 삶과 예술의 통합을 추구했다. 다브로우스키와 유사한 연구에서 헤이스는, 리시츠키와 베를린 다다이스트, 주로 라울 하우스만(Raoul Hausmann)의 작품에서 포토몽타주(photomontage)가 어떻게 사용되었는지를 분석한다. 그는 포토몽타주가 문화 분석의 기술일 뿐 아니라 기계시대 및 건설자로서의 예술가의 상징으로서 작동하는, 다수의 지적이고 연상적인 차원들을 드러내 보여 준다. 헤이스의 연구는 매우 조심스러운 것으로서, 그는 독일 다다이스트들이 포토몽타주를 기존 사회와 문화를 겨냥한 비판적 의식으로서 파괴적으로 사용하였다고 주장한다. 반대로 리시츠키가 포토몽타주를 이용한 것은 러시아의 새로운 사회·정치 질서를 강화하고 심화하기 위해서였다. 헤이스는 포토몽타주의 사용과 수용에 내재된 콘텍스트에 대한 새롭고 도전적인 평가를 전개한다.

　　모두가 인정하듯이 모스크바의 브후테마스(VKhUTEMAS, 고등예술기술공방)와 독일의 바우하우스는 진보적 예술의 중심지였다. 크리스티나 로더는 이 학파들 간에 존재하는 이론적 혹은 교수법적 연관과 상호작용에 대한 연구를 내놓았고 여기에 이전에 출판되지 않았던 모스크바 스보마스(Svomas, 국립자유예술공방)의 바실리 칸딘스키의 교수 프로그램을 첨부하였다. 로더의 자세하고 광범위한 연구가 쌍벽을 이

루는 두 학파 간의 많은 유사성을 증명해 준다.

다수 학자들에게 서구에 관한 이야기는 종종 서유럽에 제한된다. 버지니아 헤이글스타인 마쿼트는 러시아 아방가르드 예술이 러시아 출신 미국 예술가 루이스 로조윅에게 끼친 영향을 포함시키기 위해 이와 같은 콘텍스트를 확장한다. 마쿼트는 로조윅과 1920년대 러시아의 진보적 예술의 접촉 그리고 미국의 도시와 산업화의 풍경이라는 주제에 맞추어 로조윅이 수용한 기하학적 추상과 2차원적 공간구성, 몽타주를 조사하였다. 여기서 서구에 수출된 러시아 아방가르드의 내용 전체가 그 윤곽을 드러낸다.

이 책과 같은 논문 모음집의 치명적 약점은 내용이 불가분 선택적이라는 사실에 있다. 여기서 다루지 못한 여타의 접촉점들과 유사성들은 연구 과제로 남아 있다. 우리의 바람은 이 책에 수록된 논문들이 러시아와 서구의 문화적 발전양상들을 상호작용의 관점에서 보는 향후의 연구에 모델이 되었으면 하는 것이다.

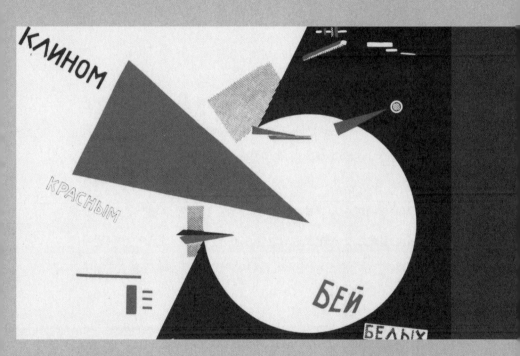

1. 발레뤼스가 서구 디자인에 끼친 영향, 1909~1914[*]

찰스 메이어

세르게이 댜길레프의 발레뤼스는[1] 제1차 세계대전 이전 러시아에서 생겨난 새로운 예술적 관심사들이 서구의 문화적 매트릭스 속에서 양식화되어 나타나도록 동화하는 데 결정적 연결점이 되었다. 이론상으로는 안무가, 작곡가, 대본작가, 디자이너 등이 동등하게 협업하도록 되어 있었지만, 발레뤼스는 대부분 사실상 아무도 능가할 수 없는 감독인 세르게이 댜길레프에 의해 조율되었다. 1909년 처음 조직되어 1914년에 이르기까지[2] 발레뤼스는 서구의, 특히 프랑스와 영국의 대중 디자인에

[*] 1장의 초고는 런던의 순수예술(Fine art Society Ltd)과 뉴욕의 스트라빈스키와 댜길레프 재단(Stravinsky-Diaghilev Foundation)에 의하여 조직된 1976년의 '박스트 전시회'를 위한 카탈로그에 수록된 바 있다.

1) 발레뤼스의 기원은 댜길레프가 모데스트 무소르그스키의 오페라 「보리스 고두노프」를 성공적으로 연출한 때로 거슬러 올라간다. 이때 무대세트는 알렉산드르 골로빈과 알렉산드르 베누아가, 의상은 이반 빌리빈이 맡았다. 1908년 가을 베누아는 댜길레프의 두번째 공연 시즌에 발레를 추가할 것을 제안한다. 이것은 1909년으로 예정되었고 이로써 발레뤼스가 탄생하였다. 발레뤼스는 1929년 댜길레프가 죽음을 맞기까지 지속되었다.

2) 댜길레프는 1914년 이후로는 협동작업에 노력을 기울였다. 1917년 그는 피카소에게 작품 「행진」의 무대세트와 의상 디자인을 부탁했고 음악은 에릭 사티에게, 리브레토는 장 콕토에게, 그리고 안무는 레오니드 마신에게 맡겼다. 제1차 세계대전 이후 댜길레프는 조르주 브라크,

널리 영향을 미쳤다. 이 시기 댜길레프는 실제로 무대작업이 본업이 아니었던 순수 미술 화가들인 나탈리야 곤차로바, 미하일 라리오노프, 니콜라이 로에리히, 레온 박스트, 알렉산드르 베누아(Alexandre Benois) 등에게 무대세트와 의상 작업을 맡겼다. 이로써 레온 박스트와 알렉산드르 베누아는 무대 디자인에서도 작업 경력을 가지게 된다. 작업에 참여한 예술가들의 공통 관심사는 신원시주의로, 순수한 민속적 전통의 형식을 채택한 이 작업은 러시아 아방가르드 예술가들에게 큰 호응을 얻었다. 다른 이들과 달리 박스트는 동양성(orientalism) 또한 도입하였는데 특히 이집트와 페르시아에 매료되었다.[3]

발레뤼스는 1909년 5월 19일 파리의 샤틀레 극장에서 최초로 공연했고,[4] 이 공연은 극장과 인테리어 장식, 패션 디자인의 역사에 있어 기념비적인 사건이 되었다. 개막 공연은 야간 공연이었는데 알렉산드르 베누아의 「아미드 신전」(Pavillon d'Armide)으로 시작하여 오페라 「이고르 공」(Prince Igor) 중의 '폴로베츠인의 춤'(Polovetsian Dances)이 니콜라이 로에리히의 무대세트와 의상으로 뒤따랐다. 휴식시간에

조르조 드 키리코, 앙드레 드랭, 막스 에른스트, 나움 가보, 후안 그리스, 앙리 마티스, 호안 미로, 앙투안 페프스너, 조르주 로알트 등과 같이 일했다. 이들의 참여는 댜길레프가 아방가르드 운동의 전방에 있으려 노력했으며 1917년 발레뤼스가 현저하게 국제적 색채를 띠게 되었음을 증명해 준다. 발레뤼스 발전에 있어 국제적 국면에 대한 논의에 관해서는 다음을 보라. Carter, *New Spirit*; Fuerst and Hume, *Twentieth Century Stage Decor* ; Lifar, *History of Russian Ballet*; and Spencer, *The World of Diaghilev*.

3) 신원시주의에 관해서는 다음을 보라. John E. Bowlt, ed. and trans., *Russian Art of the Avant-Garde: Theory and Criticism, 1902~1934*, rev. and enlarged, New York: Thames and Hudson, 1988, 319~322, 347~348.

4) 1909년 5월 18일 파리의 일간신문 『르 피가로』는 다음날 저녁에 있을 발레뤼스 첫 공연의 오프닝을 광고했다. 5월 내내 파리 신문들은 샤틀레 극장의 발레뤼스 준비상황을 전하는 기사들을 내보냈다.

도 여전히 흥분의 도가니가 이어졌고 이후 여러 작곡가들의 음악으로 구성된 일련의 민속춤인 '레페스틴'(Le Festin)이 펼쳐졌는데, 여기서는 콘스탄틴 코로빈(Konstantin Korovin)의 무대세트, 박스트와 베누아, 이반 빌리빈(Ivan Bilibin), 코로빈의 의상이 등장하였다. 「파랑새」 공연에서 춤을 추는 니진스키(Nijinsky)와 타마라 카르사비나(Tamara Karsavina)를 위해 박스트가 디자인한 의상은 서구 유럽 관객에게 첫선을 보인 그의 작품이었다. 이 의상들은 당장에 파리의 관심을 끌지는 못했지만, 2주 후 시즌 성공작인 발레 「클레오파트라」(Cléopâtre)의 개막 무대에서 일어날 일을 이미 암시해 주었다.[5]

1909년 6월 2일의 두번째 발레 프로그램에 박스트의 「클레오파트라」가 포함되어 있었다. 「클레오파트라」를 위해 그가 디자인한 무대장식은 나일강을 둘러싸는 커다란 기둥들과 핑크색의 신들로 만들어진 거대한 것으로, 그 웅장함이 파리의 관객을 완전히 놀라게 했다. 강력한 인상을 준 박스트는 확실한 명성을 얻었고 이로써 이국성(exoticism)의 새로운 시대가 열렸다.[6] 영국인 비평가 헌틀리 카터는, "이때로부터 '이집트의 색'과 이집트식 의상이 파리의 유행이 되었다"라고 지적한다.[7] 당시 유행했던 '이집트의 색', 청색과 오렌지색의 조합 같은 것이 박스트의 눈에는 "풍부하고 찬란하며 눈부신…… 시각적 환희"로 보였

5) Benois, *Reminiscences*, 295~298.

6) M. A. Warnod, quoted in Lifar, *History of Russian Ballet*, 232.

7) Carter, "Art of Leon Bakst", 521. 카터는 1911년 6월 코벤트가든에서 있었던 발레뤼스의 「클레오파트라」 공연을 언급한 것이다. 그러나 이 시기에 박스트의 예술적 감각의 반향, 특히 다양한 보색들을 한데 어우러지게 사용하는 그의 방법은 이미 대서양 너머에서 응답을 얻고 있었다. 같은 언급에 관해서는 다음을 보라. Bizet, *La mode*, 78~80; Vanis, "Nos ètoiles", 718; Laver, *Taste and Fashion*, 110.

다.[8] 갑자기 박스트는 "의상의 들라크루아"라는 찬사를 받았고[9] 무대 디자인을 타성에 젖은 자연주의로부터 일깨웠다며 갈채를 받았다. 그가 무대에 준 충격은 기존에 프랑스의 취향을 독점적으로 지배하고 있던 모든 것을 마치 폭풍처럼 일시에 날려버렸다.[10]

1909년에 서구 유럽의 발레는 외면받고 있었다. 낡은 안무술은 영감이 사라진 지 오래였고 춤은 테크닉이 부족했으며 디자인은 밋밋하고 지루했다. 박스트의 디자인 중 가장 오래 남게 된 것은 그의 풍부한 색감으로, 이는 야수주의(Fauvism)와 표현주의(Expressionism) 등 20세기 미술의 다양한 조류를 혼합하여 생생한 시각적 상을 만들어 냈다. 그의 무대작품들을 통해, 많은 사람들이 동시대 미술 발전을 반영하는 색채들과 디자인들을 그토록 대담한 색채조합을 만들어 낸 의미적 맥락 안에서 보게 되었다. 디자이너뿐 아니라 관객도 19세기 무대 디자인의 낡은 방식에 신물이 나 있었으므로 박스트의 혁신적인 접근을 열렬히 환영하였다. 박스트가 유럽 관객에게 선사한 것은 과거 발레무대에서는 전혀 보지 못한 것이었다. 따라서 발레뤼스는 일종의 '발견'이었다. 무대장식과 의상의 풍부함은 발레뤼스의 혁신적 안무와 뛰어난 공연에 한층 그 빛을 더했다.

두번째 공연 시즌 계획에서 댜길레프는 더욱 장관이 될 만한 프로그램을 만들려 했고 이러한 프로그램은 박스트에게 「클레오파트라」에서의 고대 이집트에 대한 해석을 능가하는 또 다른 동양적 색채를 만들

8) Bakst, quoted in Peladin, "Les art du théâtre", 297, 300.
9) *Ibid.*, 286.
10) Flament, "Bakst", 88.

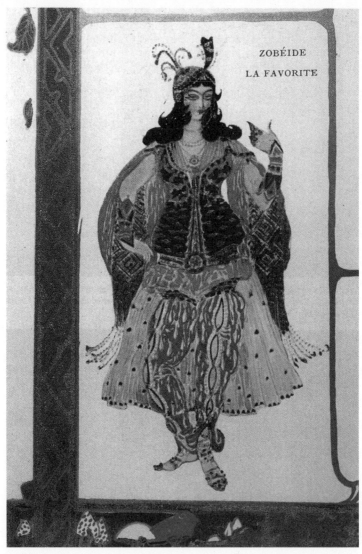

그림 1-1 레온 박스트, 「세헤라자데」의 조베이다 의상 디자인, 1910(Illustrated in *Comoedia Illustre*, 1 juin 1910).

어 낼 기회를 주게 된다. 1910년 4월 6일 파리에서 초연된 작품인 「셰헤라자데」(Schéhérazade)가 그것이었다(그림 1-1). 박스트의 색채 조합은 바쿠스 축제의 분위기를 그려 내고[11] 황홀경적이며 관능적이며 생기 넘치며[12] 빛나고 찬연하다는[13] 등 다양하게 묘사되었다. 1913년에 이미 미국의 한 비평가는 이렇게 썼다. "파리의 고상한 취향의 중재자들은 아연실색했다…… 색채의 르네상스가 시작되었다. 에메랄드와 인디고, 제라늄, 표범무늬와 뱀비늘, 검정색, 장미색, 주홍색, 의기양양한 오렌지색 등이 제각기 소리를 지르고 있었지만 이 외침은 조화 속에 있었다. 마치 가능한 한 최대한 팽팽히 맞서 긴장하는 색채의 바쿠스 축제라고 할 수 있었다".[14] 장 루이 보두아이에에 따르면, 오렌지색과 에메랄드색의 거친 조화는 발레뤼스 이전에는 상상할 수 없는 것이었다.[15] 또한 미국 비평가는 박스트의 대담한 색채조합은 미래의 색채도식이라고도 했다.[16] 러시아 발레, 특히 「셰헤라자데」의 성공이 없었다면 1909년 이후 파리에서[17] 동양성(Orientalism)이 그렇게 심도 있게 구현되지 못했을

11) Lifar, *History of Russian Ballet*, 231.

12) Valerien Svetlov, "The Art of Leon Bakst", in *Inedited Works of Leon Bakst*, 18.

13) Roberts, "New Russian Stage", 257~269; Rainey, "Leon Bakst".

14) Birnbaum, *Introductions*, 36, 이 책은 뉴욕의 베를린 사진회사(Berlin Photographic Company)에서 열린 박스트의 전시회에 쓰인 비른바움의 1913년 카탈로그 에세이를 재출간한 것이다.

15) Vaudoyer, "Leon Bakst", 박스트의 색채가 준 영향에 대한 논의를 더 보려면 다음을 보라. Bablet, *Esthétique générale*, 208~314, and Cingria, "Les ballet russes".

16) "D'Annunzio's New Play in Paris".

17) 박스트는 동양적 동화세계의 창조자로 갈채를 받았지만(Levinson, *Leon Bakst's Life*, 214), 그는 20세기 초반 파리에 나타났던 동양성 심취 현상의 한 예일 뿐이다. 그는 세기의 전환기에 있었으며, 「천일야화」의 번역이나(Regnier, "La mode") 1900년 파리의 세계박람회에 전시된 아프리카와 아시아 신전 등이 증명하듯이(Julian, *Triumph of Art Nouveau*), 18세기 후반과 19세기 초반 이후 반복적으로 나타난 동양주의의 부활을 능숙하게 전달했던 것이다. 러시아

것이라 공언하는 사람도 있었다.[18]

발레뤼스의 성공은 숨막히게 찬연한 장식과 의상의 충격이나 무용수들이 보여 준 믿기 어려운 기술 이상의 것을 가져왔다. 명확히 지적하기 어려운 요소들 역시 발레뤼스의 성공과 관련되어 있었다. 파리에서 발레가 쇠락해 가던 적절한 시점에 절묘하게 나타났다는 점, 정부의 공식 보조금이 아니라 사적 자본의 재정적 후원을 받고 있었다는 점, 그리고 관객의 열렬한 반응, 이 모든 것이 발레뤼스의 성공에, 나아가 발레뤼스의 스타일을 서유럽 문화에 동화시키는 데 한 역할을 담당했던 것이다.

관객 구성 역시 중요한 요소였다. 댜길레프는 누아이예 백작부인(Comtesse de Noailles), 그레퓔레 백작부인(Comtesse Greffühle), 미시아 세르(Misia Sert)[19] 등과 같은, 사회적 영향력을 가진 여성들의 문화적 취향을 개발하는 데 전문성을 발휘했다. 이 여성들이 언론에 영향을 미쳐 성공에 유용한 명성을 만들어 냈고, 귀족, 부유한 외국인, 외교관, 파리 패션계와 음악계, 연예계의 인사들로 이루어진 부러움을 살 만한 매우 매력적이고 다소간 이국적인 성격의 관객 집단을 모아 내었다.[20] 시인이자 매력적인 사교계 인물이었던 누아이예 백작부인은 이들이 엄청난 최면적 매력을 가지고 있었다고 말했다. "나는 과거에 없었던 것을 보았다. 모든 것이 눈부시고, 이 모든 것이 무대로 휩쓸려 들어가

도 동양의 일부로 생각되었는데, 발레뤼스의 이국성, 특히 박스트의 이집트와 페르시아 해석에 담긴 야만적 원시주의가 이러한 연상을 더욱 강화했다.

18) Laver, *Taste and Fashion*, 110.

19) 미시아 세르의 원래 성은 나탄슨(Natanson)이고 이후에는 에드워즈(Edwards)가 되었다.

20) Lynn Garafola, "Toward a New Interpretation of Diaghilev's Ballets Russes 1909-1914", 1983, passim(unpublished text). Also see Garafola, *Diaghilev's Ballets Russes*.

마치 최적의 기후를 만난 식생 세계처럼 완벽히 한꺼번에 개화하는 것 같았다."[21] 니겔 고슬링은 이렇게 말했다.

신중하게 초대된 관객들은, 러시아 대사를 접대하는 프랑스 외무장관, 그리고 그들의 부인들의 안내를 받았다. 장관들, 외교관들, 사교계 부인들, 초상화 화가들, 음악가들, 비평가들, 그리고 여배우들이 모두 모였다. 아시리아식 턱수염 속에 비열함과 열광을 감춘 아스트뤽(Astruc)은 2층 특별석의 맨 앞줄을 점령하기 위해 52명의 여배우들을 초대하기까지 했다. 초대받은 52명이 모두 응했고 이 미녀들은 금빛머리와 갈색머리가 교차하는 대열을 이루며 꽃다발처럼 극장에 앉혀졌다. 관객의 부와 영향력에 걸맞은 댜길레프의 열정적 프로페셔널리즘이 이때 처음으로 눈앞에 펼쳐졌다.[22]

비평가 프란츠 주르댕 역시 발레뤼스의 눈부신 공연에 주목했다. 그는 이 놀라운 무대장식의 개혁이 발레뤼스를 위해 작업하면서 통일된 효과를 위해 의상과 조화를 이루는 무대장식을 창작하려 노력했던 화가들의 직접적 결과물이라는 점을 언급했다.[23] 로저 섀턱이 말했듯이, 파리는 발레뤼스의 트레이드마크인 원시주의와 아방가르드의 절묘한 조합을 열렬히 환영했다.[24] 동시에 공연의 세련된 장관, 특히 동양성

21) Comtesse de Noailles, quoted in Germain Prudhommeau, "La Choré graphie de 1909 à 1914", in Brion-Guerry, ed., *L'année 1913*, 1:847.

22) Gosling, *Adventurous World of Paris*, 152.

23) 1923년 9월 8일 「코메디아」(Comoedia)에서 극장 장식의 발전에 대한 레이몽 코니아의 질문에 대한 프란츠 주르댕의 대답이다.

24) Shattuck, *The Innocent Eye*, 241.

이라는 주제를 풀어낸 공연들은 벨 에포크(La Belle Epoque)의 사치를 여전히 반영하고 있었다.

발레뤼스가 나타난 시기는 또한 예술가들이 극장 디자인의 세기말 양식(fin - de - siècle styles)을 재생시키려 애쓰던 때였다.[25] 그러나 댜 길레프를 위해 일한 예술가들은, 사실주의적 극장 관습에 대한 거부에 있어서나, 발레의 독창적 주제가 가진 감성적 자질을 강조하기 위한 장식과 의상의 조화 창출에 있어서나 자신들에게 호응하는 이들을 발견하게 되었다.[26] 발레뤼스의 초연이 1909년 파리에서 있었을 때, 유럽 극장의 예술가들, 감독들, 연출가들 역시 극장 디자인의 기후를 변화시키고 있었다. 이들은 무대에서 재생산되는 사실성이라는 제약으로부터 극장을 해방시키를 원했다.[27]

유럽 예술가들과 발레뤼스가 공유한 기본 개념은 정서, 이미지, 극적 효과의 조화를 위해 음악과 연기가 협업하는 바그너의 종합예술작

25) 19세기 후반 극장 디자인에 관한 논의는 다음을 보라. Bablet, *Esthétique générale*; Camusso, ed., *La Belle Epoque*, *passim*; Gosling, *Adventurous World of Paris*, *passim*.
26) 통합된, 시적 진리의 추구는 1898년 댜길레프가 창설한 러시아의 정기간행물『예술세계』의 상징주의적 배경으로부터 도출된 것으로 발레뤼스를 탄생시킨 근원이었다.『예술세계』에 대한 정보를 더 얻기 위해서는 다음을 보라. John E. Bowlt, "Synthesis and Symbolism: The Russian World of Art Movement", *Forum for Modern Language Studies* 9, January 1973: 35~48 ; Stuart Grover, "The World of Art Movement in Russia", *The Russian Review* 32, 1973: 28~42 ; Kennedy, "Mir Iskusstva". 예술에 대한 상징주의적 접근은 파리에서 폴 포르와 뮈네-푸요(이들은 '나비파'[the Nabis]와 관련이 있다)의 작품에서 지배적인 것으로 나타난다. 이 시기, 즉 1890년대에 박스트와 베누아, 그리고 여타의 러시아 예술가들이 파리에 있었다. 다음을 보라. Goldwater, "Symbolist Art and Theater" ; Evert Sprinchorn, "The Transition from Naturalism to Symbolism in the Theatre from 1880-1900", *Art Journal* 45, Summer 1985: 113~119. 발레뤼스의 의미에 관한 가치 있는 논의로서는 다음을 보라. Bablet, *Esthétique générale*, 185~214.
27) 이러한 사실은 스위스의 아돌프 아피아, 영국의 고든 크레이그, 오스트리아와 독일의 막스 라인하르트와 게오르그 푹스 등의 작품에서도 분명히 드러난다.

품(Gesamtkunstwerk) 이론의 연장선상에 있었다.[28] 베누아가 댜길레프와 박스트에게 바그너의 아이디어를 소개한 것으로 추정된다.[29] 발레뤼스 공연에서 음악과 디자인 그리고 춤이 하나가 된 것은 의상과 무대 디자인이 공연을 한층 강조하는 수단이 됨으로써 가능하였다. 박스트는 발레 디자인이 그림 그리기와 마찬가지라 생각하여 발레를 여러 장의 그림이 계속 이어지는 하나의 큰 그림으로 보았다.[30] 각각의 그림은 일련의 상호 연상적인 리듬으로 조합되었는데, 이 리듬들은 음악과 안무, 색채에 의해, 그리고 음악에 의해 상기되는 특정한 정서적 어조를 표현할 책임이 있는 장식과 의상이라는 조형적 요소들에 의해 표현되었다. 모든 다양한 요소들이 하나의 '완성된 시'를 창조해 내기 위해 서로가 서로에게 종속되었다.[31] 비평가 카미유 모클레어는 이러한 효과를 다음과 같이 기술하고 있다.

스테판 말라르메(Stéphane Mallarmé)가 이미 생각하고 예고했던 꿈의 장관…… 이러한 장관과 같은 공연에 비하면 바그너적 종합예술이라는 것은 다만 야만적인 꼴불견에 지나지 않는다. 여기서는 모든 감각이 서로

28) Benois, *Memoirs*, 78.
29) 박스트가 바그너의 이론을 알았으리라는 점은 1903년 박스트가 베누아에게 보낸 리하르트 바그너의 논문 "Das Kunstwerk der Zukunft: Tanzkunst"(Russian Museum, Leningrad, Manuscript Section, fond 137, unit of storage 2375)에서 확인된다. 위와 같은 정보를 준 재닛 케네디에게 감사한다. 『예술세계』 그룹에서 바그너의 중요성에 대한 논의에 관해서는 다음을 보라. Kennedy, "Mir Iskusstva", *passim*, and Bowlt, "World of Art", 209.
30) Roberts, "New Russian Stage", 265. 또한 "Leon Bakst on the Revolutionary Aims Of the Serge de Diaghilev Ballet" and Strunsky, "Leon Bakst". 박스트가 제안한 영화적 효과는 당시 영화가 예술형식으로 부상하던 것에 시대적으로 일치한다.
31) 박스트의 시는 다음에 인용되어 있다. Barby, "Les peintres modernes", 105. 비슷한 생각을 살피고 싶다면 다음을 보라. Benois, "Decors and Costume", 178.

조응하여 최상의 지적 구조물을 이루며, 여기서 모든 것은 설사 사실이 아닐지라도 진실하고 색채의 심포니는 소리의 심포니에 화답한다.[32]

이고르 스트라빈스키(Igor Stravisky), 모리스 라벨(Mauric Ravel), 레이날도 한(Reynaldo Hahn), 클로드 드뷔시(Claude Debussy), 리하르트 슈트라우스(Richard Strauss), 니콜라이 림스키 코르사코프(Nikolai Rimsk-Korakov) 등의 작곡가들의 음악이 기여한 바를 과소화하지 않으면서도, 발레뤼스가 최초로 준 영향은 압도적으로 시각적인 것이라고 할 수 있다. 여기에 참여한 예술가들은 음악과 춤이라는 각 분야의 전문가들로서가 아니라 뜻을 같이 하는 예술가들의 모임으로 인식되었다.[33]

모방은 가장 진정한 아첨의 형식일 것이다. 패션과 의상 디자인, 실내장식, 광고 등에서 박스트의 찬란한 색채조합이 수없이 모방되었으므로 그는 그야말로 엄청난 아첨을 받게 된 셈이었다. 1910년 폴 푸아레(Paul Poiret)와 칼로 자매(Callot sisters)가[34] 박스트의 무대의상과 놀랍도록 비슷한 가운을 디자인한 이후 박스트의 영향은 패션과 의상에서 가장 강하게 드러났다고 할 수 있다. 특히, 유명한 쿠튀르 디자

32) Mauclair, "Les ballets russes", 43.

33) Benois, *Remoniscences*, 371. 발레뤼스의 역사와 정보에 관한 자세한 내용은 다음을 보라. Buckle, *Diaghilev*.

34) '칼로의 집'(the House of Callot)은 1895년 마리 칼로 저베르, 마르타 칼로 베르트랑, 레지나 칼로 샹트레유에 의해 창설되었다. '칼로의 집'의 의상은 뛰어난 장인성과 우수한 직물로 높이 평가되었다. 자수가 놓여진 새틴이나 벨벳으로 된 드레스들은 목에서 겹쳐져 튜닉을 연상시키려는 듯 옆으로 떨어지도록 디자인되어 동양성을 전달하였다. 다음을 보라. Caroline Rennolds Mailbank, *Couture: The Great Designers*, New York: Stewart Tabori and Chang, 1985, 60~63.

그림 1-2 자모라(폴 푸아레의 조수), 「첨탑」(Le Minaret)의 프로그램 표지, 1913.(From Palmer White, Poiret, New York: Clarkson N. Potter, 1973).

이너였던 푸아레는 박스트의 동양적 작품들과 아주 유사한 정장과 드레스를 디자인했다. (발레뤼스의 「셰헤라자데」 공연이 있은 지 1년이 지난) 1911년의 '폴 푸아레 컬렉션'이라는 제목의 그의 도록은 동양 스타일의 옷들, 하렘 바지, 일상 외출용 드레스, 저녁 만찬이나 모임을 위한 복장, 터번, 장신구(그림 1-2) 등으로 채워져 있었다. 푸아레는 이미 1909년에 동양적 색채를 사용하였지만, 1910년 「클레오파트라」나 「셰헤라자데」가 공연되기 전까지 이러한 색채들은 일반적으로 유행하거나 주목받지 못했다. 이러한 사실은 동양적 스타일의 유행에서 발레뤼스가 얼마나 중요한 역할을 했는지를 증명해 준다.[35] 푸아레는, 패션 디자인에서 한 걸음 더 나아가, 마리 아망 미셸 모리스 파라몽드 드 몽텔(Marie Armand Michel Maurice Faramond de Montels)의 「느부갓네살」(Nabuchodnosor, 1911) 공연과[36] 자크 리셰팡(Jacques Richepin)의 「첨탑」(Le Minaret, 1913)에 쓰일 동양적 의상을 디자인했다(그림 1-2).[37] 「페르시아의 밤」(La Nuit Persane, 1911)을 위한 자크 드레사의 의상과[38] 「페르시아 희극」(La Comédie Persane)을 위한 조르주 르파페(Georges Lepape)의 일러스트 역시 박스트의 극장 디자인과 유사한 느낌을 주었다. 비평가들은 아시아 신화인 「타마라」(Thamar, 1912), 「셰헤라자데」(Schéhérazade, 1910), 「푸른 신」(Le Dieu Bleu, 1912),

35) 박스트가 푸아레에게 준 영향에 관해서는 다음을 보라. Vreland, *The 10's, The 20's, The 30's*, 7. 푸아레가 박스트의 동양적 시각을 수용했다는 견해를 검토하며, 모리스 마탱 드 가르는 푸아레가 박스트의 영향을 저속화했다고 본다. 푸아레는 회고록에서 이에 대해 분개하며 자신은 박스트로부터 어떤 영향도 받지 않았다고 부정하였다(Poiret, *King of Fashion*, 182~183).

36) Femina, *1 mars 1913*, 113; and Bablet, *Esthétique générale*, 221.

37) White, *Poiret*, 101.

38) *Comoedia Illustré*, 1 juin 1911, 527~528.

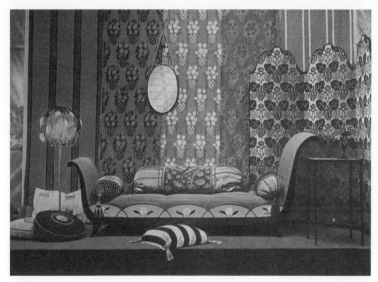

그림 1-3 루이스 쉬에의 「프랑스 아틀리에」, 침실 앙상블, 살롱 도톰므에서 전시, 파리, 1913. From Maurice Dufresne, Ensemble Mobilier(Paris: Charles Moreau, 1925).

그림 1-4 알렉산드르 베누아. 『페트루슈카』 3막의 무대 장식, 1911(Estate of Parmenia Migel Ekstrom, New York).

「불새」(L'Oiseau de Feu, 1910) 등의 샤틀레 극장 발레 공연을 위한 박스트의 디자인들이 패션에 새로운 풍요함을 부여하고 동양 스타일에 대한 관심을 일깨웠다는 점에 주목했다.[39] 파리 패션을 본 한 관찰자는 1913년의 동양 스타일 유행에 관해 이렇게 언급했다.

동양식 허리 스타일이 기성복 영역에서 두드러지게 나타났다. 여기저기서 모두 느슨한 허리 모양을 볼 수 있었다. 동양식 슈미즈나 러시아식 블라우스처럼 벨벳이나 사틴으로 된 장식띠를 두르거나, 장식띠가 없다면 동일한 효과를 줄 수 있게 엉덩이를 둘러싸는 자수 밴드를 하기도 한다.[40]

이국적이고 사치스러운 색채조합은 패션을 넘어 인테리어 분야로 확장되었다.[41] 오달리스크[터키 황제의 첩—옮긴이]나 알메[이집트 무희—옮긴이]처럼 보이고 싶은 여자들이라면 모두 한숨을 쉴 만한 동양식 침실을 요구했다(그림 1-3).[42] 박스트와 베누아가 만들어 낸 번쩍이는 커튼과 쿠션은 이 토프카프 궁전[오스만투르크 술탄의 궁전—옮긴이]식 침실의 필수품이었다(그림 1-4).[43]

39) Arga, "Les mille et quelque nuits", 421; Carter, "Art of Leon Bakst", 526; du Gard, "Màitre de la décoration"; Lieven, *Birth of the Ballets Russe*, 118.

40) "Mode of the Moments in Paris", *Vanity Fair*, December 1913, 59.

41) 당시 실내장식 디자인에 영향을 끼친 박스트의 동양적 극장 디자인에 대한 다양한 논의는 다음을 보라. Denis Bablet, "La plastique scenique" in Brion-Guerry, ed., *L'année 1913*, 1: 789~815; Verneuil, "L'ameublement"; Olmer, *La renaissance, passim*; "Toiles imprimeés nouvelles"; and Roujon, "Les folies boudoir."

42) Laver, *Costume in the Theatre*, 180.

43) Svetlov, "The Art of Leon Bakst", in *Inedited Works of Leon Bakst*, 34. 또한 Gibson, "Textiles", and Lancaster, *Here of All Places*, 126.

1910년 인테리어 전문가들은, 하나의 색을 여러 다른 톤을 사용하거나 같이 조화를 이루는 몇 가지 인접 색상을 사용하여 만들어 낸 분위기 속에 예쁜 가구를 배치하려고 했다. 발레뤼스의 눈부신 성공은 이러한 영원한 조화에 종말을 가져왔다. 「불새」나 「세헤라자데」에 의해 만들어진 색채 유행은 극장 디자이너와 드레스 디자이너에게 그랬듯이 인테리어 전문가와 가구 제작자에게까지 퍼져 나갔다. 그들의 작품에 생생하고 대담한 색채가 도입된 것을 볼 수 있었다. 검은색, 자주색 그리고 황금색이 인테리어 디자인에 나타났다. 벽에 걸린 양탄자가 방의 인상을 결정지었다. 보들레르식 낮잠을 위한 침대는 높이 쌓아 올린 베개들로 장식되었다. 조명은 꼭 사형이나 교수형을 행하는 방 같았다.[44]

1913년 『페미나』(Femina)의 크리스마스 판에서 '침실의 미녀들'(follies of the boudoir)이라고 불린 이 방들은 이국적이고 감각적인 환경을 조성해 놓았다. "한동안은 대담한 장식이 선호된다. 이 침실들에서…… 나는 폭력적 미, (앙리) 베른슈타인의 드라마에서 나온 것 같은 거만한 미를 본다. 여기서 잔혹한 에로스는 과거의 위선을 비웃고 그의 성소 중 하나가 난폭함의 양상을 가질 때야만 그는 만족한다."[45] 동양적 실내장식은 푸아레의 컬렉션을 위한 조르주 르파페의 일러스트에, 그리고 1912년 크리스마스 판에 나타난 「페르시아 희극」과 같은 다른 그의 작품들에 역시 종종 포함되었다. 1912년의 살롱도톤에 전시된 레이몽 뒤샹 비용(Raymond Duchamp Villon)의 「큐비스트의 집」은 아마

44) Clouzot, *Le Style Moderne*, 4.
45) Roujon, "Les folies boudoir".

도 발레뤼스, 그리고 박스트의 동양성에 빚진 바가 커 보인다.

그리고 쿠션들이 있었는데, 이 쿠션들에는 장미와 앵무새, 금붕어와 각종 모티프가 수놓아졌다. 여기에 그 터번을 두르고 깃털장식을 한 오달리스 크들이 기대어 있다…. 벽 장식은 장미들로 뒤덮여 있거나 작은 덤불들로 덮여 있고, 작은 아가씨들, 과일과 꽃들이 예민한 우아함을 가지고, 하지만 결국은 매우 지루해하는 모습으로 여기저기 흩어져 있다. 짜임이나 프린 트로 이뤄진 가구 재료는 박스트의 생기발랄한 색채에 영향받은 것이다.[46]

그 다음 해인 1913년, 루이 쉬(Louis Süe)의 '아틀리에 프랑세'에 의해 동양풍 실내장식이 살롱도톤에 전시되었다. 푸아레의 '아틀리에 마르티네'가 1925년에도 여전히 동양풍 침실을 디자인하고 있었다는 사실이 보여 주듯이 동양풍 실내장식의 유행은 1920년대까지도 지속되었다.[47]

박스트의 동양적 세계는 광고에도 영향을 주었다. 상업예술가들은 푸아레가 유행시킨 새로운 패션과 하렘 분위기의 실내장식에 부응하여 동양의 신비와 이국성에 결부해 상품의 판매를 촉진했다. 예를 들어 인 드라 인공진주 광고는 「셰헤라자데」의 세계를 연상시켰다. 마찬가지로 누빔가운 광고는 1912년 11월 파리 오페라극장의 프로그램에 등장하는 동양풍의 실내장식을 배경으로 모델들을 보여 줌으로써 발레뤼스의 후원자들을 겨냥하고 있었다.[48]

46) Veronesi, *Style and Design*, 176. 또한 Golding, *Cubism*, 171.
47) Leon Deshairs, *Modern French Decorative Art*, London: Architectural Press, 1926, 58.

동양풍의 야회(夜會)는 1910년 발레뤼스의 공연 이후 파리에 나타난 동양에의 매혹을 보여 주는 또 다른 명백한 예가 된다. 1911년 푸아레의 유명한 '천칠일야' 무도회에서 손님들은 페르시아 의상을 입어야 했고 무도회가 열리는 집은 양탄자가 걸리고 색색의 쿠션들이 높이 쌓여 장식되었으며 횃불을 든 반라의 흑인들이 방방을 오가며 시중을 들었다.[49] 1912년과 1913년에 블랑슈 드 클레몽 톤네르 백작부인과 아이나르 드 샤브리용에 의해, 그리고 마르키즈 카사티에 의해 이와 비슷한 야회가 열렸고, 『페미나』는 이 행사들을 집중 조명했다.[50]

프랑스와 마찬가지로 영국과 미국의 디자이너도 발레뤼스에 열광했고 동양과 박스트의 디자인에 대한 발레뤼스의 취향을 받아들였다. 영국은 프랑스만큼 아첨하거나 '모방적' 접근을 하지는 않았지만, 역시 발레뤼스 스타일을 열렬히 환영했다. 여기서도 역시 댜길레프의 공연은 새로운 시대를 알렸고, 이는 영국 왕조의 등극과도 시기적으로 일치하였다. 발레뤼스는 새 국왕 에드워드 7세의 대관식에서 공연을 함으로써 영국에 처음으로 데뷔하였다. 발레뤼스는 마치 왕족 방문과 같은 대접을 받았다. 공연은 패션계과 지성계의 후원자들 모두에게 대단한 사건이 되었다.[51] 블룸즈버리 그룹(the Bloomsbury Group)의 지성인들

48) Veronesi, *Style and Design*, 88.

49) Poiret, *King of Fashion*, 182~183; Lucie Delarue-Mardus, "La mille et deuxi me nuit chez le grand couturier", *Fémina*, 1 août 1911, 415.

50) 1911, 1912, 1913년의 『페미나』지는 다양한 동양풍 무도회에 관해 이야기하는 기사들로 넘쳐난다. 특히 다음을 보라. 1 août 1911, 415; 15 juin 1912, front cover; 1 juillet 1912, 397; 15 juillet 1912, 427, 430; 1 octobre 1912, 542~543; 1 décembre 1912, n.p.; 15 février 1913, 95; 15 avril 1913, 224~225.

51) Lancaster, *Here of All Places*, 126. 또한 Garner, *World of Edwardiana*, 80. 발레뤼스가 영국에서 수용된 역사에 관해서는 다음을 보라. MacDonald, *Diaghilev, and Cork,*

은 연일 밤 발레 공연에 참석했다.[52] 비평가 프랭크 러터는, 소용돌이파 그룹(the Vorticist Group[vorticism : 20세기 초 영국에서 일어난 미래파에 속하는 미술 운동의 일파. 소용돌이를 이용해서 현대 기계 문명을 상징적으로 표현하려 했다―옮긴이])의 일원인 스펜서 고어(Spencer Gore)의 공연에 대한 반응을 묘사하면서 다음과 같이 썼다. "막이 내리자 그(고어)는 나를 돌아보았다. 그의 눈은 촉촉히 빛났고, 그는 속삭였다. '내가 종종 꿈꾸던 것이 이것입니다. 그러나 이렇게 볼 수 있으리라고 생각하진 못했습니다!'"[53] 런던 순회공연 중 발레뤼스 구성원들은 오톨린 모렐 부인과 같은 사교계 여류인사들의 축하 파티로 대접을 받았다. 사교계 여류인사들은 박스트와 댜길레프, 니진스키 등을 파티에 초대했고 아마도 이들은 화가인 프레더릭 엣첼(Frederick Etchels), 윈드햄 루이스(Wyndham Lewis) 등과 당시 부상하는 블룸즈버리 그룹의 덩컨 그랜트(Duncan Grant), 애드리언 스티븐(Adrian Stephen)과 버지니아 스티븐(Virginia Stephen), 그리고 리튼 스트레치(Lytton Strachey) 등을 만났을 것이다.[54] 덩컨 그랜트와 애드리언 스티븐의 테니스 시합에 영감을 받은 니진스키는 발레 작품 「장난」(Jeux, 1913)을 창작하게 되는데, 이 작품은 제1차 세계대전 이후 서구적 영향을 더 받아들이는 쪽으로 발전하게 되는 발레뤼스를 예고한 것이었다.[55]

Vorticism, 2: chap.13.

52) Woolf, Beginning Again, 48~49. 또한 다음을 보라. Oliver Brown, Exhibition: The Memoirs of Oliver Brown, London, 1968, 44; Cork, Art Beyond the Gallery, 308; Cork, Vorticism, 2: 393.

53) Frank Lutter, quoted in Cork, Art Beyond the Gallery, 72.

54) Darroch, Ottoline, 112~113.

55) Carter, New Spirit, 95.

발레뤼스가 영국적인 것에 영향받기 시작함과 동시에(발레 「장난」이 증명하듯이), 영국인들은 박스트의 「셰헤라자데」에 의해 집약되는 발레뤼스의 발전 첫 단계의 동양성에 사로잡혔다. 런던의 알함브라 극장에서 1913년 선보인 「1마일당 8펜스」[56], 에델 레비(Ethel Levey)에 의해 제작된 수많은 뮤지컬 레뷔(musical revues[촌극과 춤으로 이루어지는 뮤지컬 코메디. 대개 시사풍자적인 익살극을 내용으로 한다—옮긴이])[57], 안나 파블로바(Anna Pavlova)의 런던 순회공연단[58]을 위한 박스트의 디자인에 대한 승인 등에서 박스트의 화려한 색상과 동양적 모티브들이 채택되었음이 확인된다. 나아가 1919년 하비 니콜라스 사(社)가 시장에 내놓은 쿠션들은 실내장식 디자인과 장식물에 발레뤼스의 영향이 나타났음을 보여 준다.[59]

댜길레프의 예술단이 1911~1914년 런던에서 나타난 몇 가지 아방가르드 현상들 중 하나였고, 이는 상당한 혼동을 가져올 수 있는 상황이었기 때문에 영국 예술에 미친 발레뤼스의 영향의 본질이 무엇이고 그 정도가 어떠했는지는 종종 재고의 대상이 된다. 예를 들어 『데일리 그래픽』은 발레뤼스의 의상으로부터 영감을 받은 외출용 드레스를 "미래주의"라고 했지만 이는 부정확한 명칭이었다.[60] 고어가 발레뤼스에 미

56) Spencer, *World of Diaghilev*, 150.

57) Beaton, *Glass of Fashion*, 135.

58) 파블로바는 「요정」(La Péri), 「시리아 춤」(Syrian Dances) 등의 작품에서(이 두 작품 모두 1917년 8월에 부에노스아이레스에서 초연되었다) 박스트가 디자인한 의상의 색을 옅게 하여 입었다. 여기에서 의상들은 「셰헤라자데」를 위한 박스트의 디자인으로부터 가져온 것이었다. 다음을 보라. Lazzarini and Lazzarini, *Pavlova*, 13, 117; Magriel, ed., *Nijinsky*, 22~24, 74~75.

59) Martin Battersby, *The Decorative Twenties*, New York: Walker & Co., 1969, 152.

60) *Daily Graphic*, 19 May 1914, 17. 예를 들어 다음을 보라. Cork, *Vorticism*, 1: 225. 또한 다

처 있었음에도 불구하고, 박스트의 극장 개념이 소용돌이파의 연극 제
작에 어떤 영향을 주었다는 증거는 없다. 그러나 발레뤼스는 1913년 로
저 프라이에 의해 창설된 '오메가 공방'의 간접적 근원이 되었다.[61] 공방
들은 예술공예운동(Arts and Crafts Movement)의 직접적 표시였고 '비
엔나 공방'(Wiener Werkstätte)의 영향을 받았음에도 불구하고, 프라이
가 기꺼이 인정하였듯이 이들의 원형은 1911년 파리에서 푸아레에 의
해 창설된 '아틀리에 마르티네'였다. "이미 프랑스에서 푸아레의 '에콜
마르티네'(Ecole Martine)는 즐거운 새로운 가능성들이 얼마나 이러한
방향에서 나타났는지, 자기들의 산물이 얼마나 생기와 매력을 더했는
지를 보여 준다. 나의 공방은 같은 방향으로 가고 있으며 아마도 아이디
어와 산물을 서로 교환함으로써 '에콜 마르티네'와 협동 작업을 할 것이
다."[62] 이미 보았듯이, 푸아레는 발레뤼스의 영향을 받았을 뿐 아니라,
그의 '아틀리에 마르티네'는 '오메가 공방'과 마찬가지로 '비엔나 공방'
으로부터 영감을 받았다.[63]

다길레프는 의상과 장식을 만들기 위해서 전문적인 무대배경
보다 화가들을 쓰는 식으로 일했고 이러한 방식이 유럽 극장에 영향

음을 보라. Beaton, *Glass of Fashion*, 134.

61) '오메가 공방'(the Omega Workshops)의 역사, 그리고 영국 아방가르드의 여러 양상들과
이 공방의 관계에 관해서는 다음을 보라. Anscombe, *Omega and After*; Collins, *Omega
Workshops*; MacCarthy, *Omega Workshops*; and Wees, *Vorticism*.

62) Letter, Roger Fry to George Bernard Shaw, 11 December 1912: Add MS. 50534, British
Library, Manuscripts Department, quoted in Spalding, *Roger Fry*, 176.

63) 푸아레에 대한 '비엔나 공방'의 영향에 대해서는 다음을 보라. Berta Zuckerkandl, "Bei
Paul Poiret", *Wiener Allegemeine Zeitung*, 25 November 1911, quoted in Schweiger,
Wiener Werkstätte, 224. 팔머 화이트에 따르면, 푸아레는 '비엔나 공방'의 창설자 중의 하
나인 요제프 호프만을 1910년에 만났다(White, *Poiret*, 117~118).

을 주었지만, 이는 박스트의 경우처럼 그를 직접 모방한 것과는 비교하기 어려웠다. 연출가로 전환한 영국 배우 할리 그랜빌 바커(Harley Granville - Barker)는 1912~1914년 런던의 사보이 극장에서 셰익스피어를 제작하면서 앨버트 러더스톤(Albert Rutherston)(로덴슈타인)이나 노먼 윌킨슨(Norman Wilkinson) 같은 예술가들을 고용했다. 그랜빌 바커는 현대 영국 극장 경영의 선구자들 중 하나로, 그는 발레뤼스가 1911년 런던에서 공연했을 당시 선과 색채가 상상하지 못했던 방식으로 쓰이는 것을 보고 그 힘을 자신이 포착할 수 있도록 도와주리라는 희망에서 젊은 극장 디자이너와 화가에게 눈을 돌렸던 것이다. 그랜빌 바커가 쇼(Shaw)의 「안드로클레스와 사자」(Androcles and the Lion)를 연출했을 때 러더스톤이 맡은 배경과 장식은 그해 런던에서 발레뤼스가 공연한 「판의 오후」(L'Après - midid'un Faune)의 박스트의 장식과 놀랍도록 흡사했다.[64]

1915년경 발레뤼스와 박스트의 화려한 무대 디자인과 의상의 영향은 대서양 건너에서도 감지되었다. 사실 1916년 이전까지 미국에서는 발레뤼스의 실제 의상과 세트를 볼 수 없었지만, 댜길레프의 아이디어는, 예를 들어 브로드웨이의 후원자로 자신의 극단을 이끌고 보드빌 공연을 했던 거트루드 호프만(Gertrude Hoffman) 같은 사람들이 몰래 가져다 쓰는 바람에 여러 변종들을 통해 미국 관객들에게 전해졌다.[65]

64) 보다 심도 있는 논의를 위해서는 다음을 보라. Rowell, *Victorian Theatre*, 140~141; Rosenfeld, *Short History*, 159; Hudson, *English Stage*, 160. 「안드로클레스와 사자」를 위한 러더스톤의 장식은 다음에서 가져왔다. Fuerst and Hume, *Twentieth Century Stage Decor*, pl. 142.

65) Pratt, "Emerald, Indigo, and Triumphant Orange".

그림 1-5 안톤 줄리오 브라가글리아. 영화「황홀한 배반」의 스틸 컷, 1916(From Giulia Veronesi, *Style and Design, 1909~1929*, New York: George Braziller, 1968).

플로렌츠 지그펠트(Florenz Ziegfeld)의 호화로운 연출과 세실 드 밀르(Cecil B. De Mille)의 영화적 광상은 발레뤼스 원작의 주제와 특히 박스트의 디자인을 반영하였다. 지그펠트의 1916년 '미녀들'(Follies)을 위해 루실(더프 고든 부인)이 디자인한 드레스를 입고 있는 모델의 사진은「셰헤라자데」와「클레오파트라」에서 박스트가 디자인한 의상을 연상케 했다. 더프 고든(Duff Gordon) 부인은 이 작품 제작을 위한 모든 의상을『아라비안나이트』의 주제에 기초하여 만듦으로써 발레뤼스의 영향을 분명히 보여 주었다.[66] 마찬가지로, 안톤 줄리오 브라가글리아(Anton Giulio Bragaglia)의 영화「황홀한 배반」(1916)의 한 스틸은 박스트의 동양적 주제가 영화에도 얼마나 깊숙이 침투했는지를

66) Watkins, *Who's Who in Fashion*, 165. 루실의 사진은 다음에서 볼 수 있다. Spencer, *World of Diaghilev*, 161.

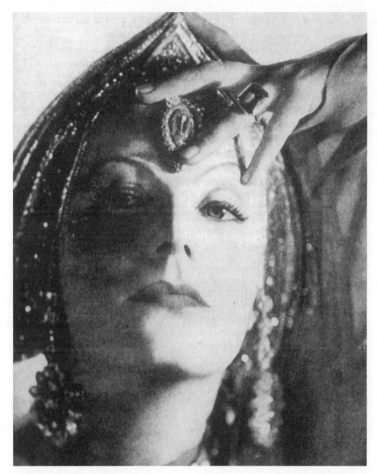

그림 1-6 『마타하리』에서 그레타 가르보의 스틸 컷, 1931. 메트로 골드윈 마이어 프로덕션(From Giulia Veronesi, *Style and Design, 1909~1929*).

보여 준다(그림 1-5). 유사한 분위기가 더글러스 패어뱅크스(Douglas Fairbanks)의 「바그다드의 도둑」(1924) 같은 수많은 '황야' 영화에 나타났다.[67] 박스트적인 머리장식은 그레타 가르보가 「셰헤라자데」에 등장하는 요부 조베이다를 연기한 1931년 메트로 골드윈 마이어의 영화 「마타하리」(그림 1-6)에서까지 쓰이고 있었다. 1937년 파라마운트 사가 제작한 세실 드 밀르의 광상극 「클레오파트라」는 박스트의 고대 이집트 해석의 영향이 지속되고 있음을 증명해 주었다.[68]

그럼에도 불구하고, 서구에서 발레뤼스 발전의 첫 단계가 모두에게 환영받은 것은 아니었다. 특히 로저 프라이에게는 박스트의 작업은 크게 인상적이지 않았다. "박스트는 매우 영향력 있고 독창적인 디자이너이고, 충분히 다양한 방면으로 아이디어를 수집하는 데 기민한 사람이라고 생각된다. 그러나 그는 가장 뛰어난 창조적 디자이너의 반열에 서지는 못한다."[69] 프라이는 박스트의 작업이 미하일 포킨(Mikhail Fokine)의 전통적 안무술을 보완했다고 생각했지만, 프라이의 판단으로는 박스트는 포킨의 실험적 노력에 어울리지 않았다. 프라이는 또한 발레뤼스의 디자인을 맡은 디자이너들 일부의 작품이 음악과 안무에 있어 발레단의 과감한 개념에 어울리지 않는다고 생각했다. 프라이는, 예를 들어 「페트루슈카」(Petrouchka, 1911)의 안무 개념은 베누아의 장

67) 이 영화의 스틸 장면은 다음에서 볼 수 있다. Spencer, *World of Diaghilev*, 162.
68) 세실 드 밀르의 「클레오파트라」는 아마 동일 제목의 1917년작인 윌리엄 폭스의 작품에서도 동일한 영향을 받았을 것이다. 하지만 폭스의 작품은 박스트의 고대 이집트 해석에 영향을 받았음이 매우 확실하다. 1937년 영화계 스타였던 테다 바라(Theda Bara)는 미국에서 이집트식 헤어스타일을 유행시키는 데 한몫을 했다. 1922년 하워드 카터 경(Sir Howard Carter)이 투탕카멘 왕의 묘를 발견한 사건은 이집트에 대한 대중적 관심을 보다 더 강하게 일으켰다.
69) Fry, "M. Larionov", 112.

52 1부_접촉

그림 1-7 미하일 라리오노프. 『백야』의 무대 장식, 1915(Dance Collection, The New York Public Library for the Performing Arts, Lenox and Tilden Foundations).

식과 의상을 능가하는 것이며, 「봄의 제전」(Le Sacre du Printemps)을 위해 만들어진 로에리히의 배경이 "곰팡내 나는 낭만주의"적인 것이어서 니진스키의 혁신적 안무와 스트라빈스키의 음악의 힘에 어울리지 않는다고 생각했다.[70]

그러나 프라이는 세계대전으로 나아가던 시기, 댜길레프와 함께하게 된 미하일 라리오노프와 나탈리야 곤차로바의 극장 작업에 열광했다. 그의 생각에 따르면, 이들이 "미래를 알리는 춤의 새로운 개념"에 적절히 부합하며 "실제를 그에 정확히 들어맞는 형식으로 이전시키는 디자인을 하는" 예술가들이었다.[71] 프라이는 발레 「금계」(Le Coq d'or)

70) *Ibid.* 로에리히의 디자인 복제에 관해서는 다음을 보라. Beaumont, *Ballet Design*, 75.
71) Fry, "M. Larionov", 117.

가 1914년 6월 런던의 왕립극장에서 공연될 때[72] 곤차로바의 작품을 볼 기회를 가졌다. 그가 라리오노프의 극장 디자인을 본 것은 발레단의 1918~1919년 시즌 공연의 「시간의 태양」(Le Soleil de minuit)과 「러시아 이야기」(Contes Russes)를 통해서였다. 그는 이 작품을 "자신이 본 것 중 최고로 아름다운 작품"이라고 평했다.[73] 라리오노프와 곤차로바의 디자인에 감명을 받은 서구인은 프라이만이 아니었다. 라리오노프와 곤차로바는 1914년 이후 공연에서 나타난 표현주의적 왜곡과 색채라는 보다 신원시주의적인 스타일을 활성화하였다.[74] 그 시점에 발레 뤼스는 1909년 처음 유럽에 출현했을때 사람들이 생각했던 것처럼 신기한 현상이거나 서구가 러시아의 새로운 예술적 관심을 만나는 매개체가 아니라 그 이상이 되어 있었다.

72) 곤차로바의 디자인 복제에 대해서는 다음을 보라. Chamot, *Goncharova*, 56, 58~59.

73) Sutton, *Letters of Roger Fry*, 2: 442. 「러시아 이야기」(Contes Russe)를 위한 라리오노프의 디자인 복제에 관해서는 다음을 보라. Beaumont, *Ballet Design*, 81. 프라이는 1918~1919년 런던 시즌의 발레뤼스 공연을 보았음이 틀림없다. 이는 그와 댜길레프가 발레무대의 디자인을 맡은 오메가 공방의 가능성에 대해 논의한 뒤였다(Collins, *Omega Workshops*, 168). 라리오노프에 대한 프라이의 논문과 1919년 2월에 준비한 라리오노프 무대 디자인 열한 개에 대한 전시회를 보면 라리오노프에 대한 프라이의 열광을 짐작할 수 있다(Fry, "M. Larionow", 112~118).

74) Rosenfeld, *Short History*, 174. 전쟁 후 아방가르드 운동의 전방에 남아 있으려 했던 장 콕토의 영향하에서 댜길레프는 작품활동에서 점점 서구 예술가들에게 눈을 돌렸다. 라리오노프와 곤차로바는 발레뤼스 작업을 계속했던 반면, 베누아는 새로운 작업을 하지 않았고 박스트는 「잠자는 숲속의 미녀」(1921) 단 한 작품만을 더 작업했다. 발레뤼스 역사의 말년에 댜길레프는 나움 가보, 앙투안 페프스네르, 파벨 첼리체프, 게오르기 야쿨로프 등 몇몇의 젊은 러시아 예술가들을 고용했다. 이들의 회화는 제1차 세계대전 이후 러시아에 나타난 기하학적 추상을 반영하였다. 그러나 이들의 무대 디자인은 초기 발레뤼스를 위해 디자인했던 화가들이 그렸던 것만큼 엄청난 영향을 서구에 주지는 못했다. 구축주의 경향의 디자이너들에 관해서는 다음을 보라. Hanson, *Scenic and Costume Design*, chap. 6.

2. 타틀린의 탑 : 혁명의 상징, 혁명의 미학

게일 해리슨 로먼

러시아혁명에 뒤따라 나타난 예술과 건축을 특징짓는 혁명적 열정을 표현하는 한 현상으로서, 블라디미르 예브그라포비치 타틀린은 1920년에 「제3인터내셔널 기념비를 위한 프로젝트」[1]의 모형을 만들었다(그림

1) 제3인터내셔널이란 코민테른으로 알려진 제3회 국제공산주의자대회를 말한다. 코민테른은 1919년 블라디미르 레닌에 의해 설립되었다. 레닌은 이 대회의 지도자로서 세계의 노동자들이 자본주의를 물리치기 위해 연합하여 공산주의 프로그램에 맞추어 세계혁명을 이루어 내자고 호소했다. 제3인터내셔널 대회를 위해 모스크바를 선택한 것은 1917~1920년의 승리(첫번째는 반귀족주의 세력에 의해, 그리고 그 이후에는 내전에서 볼셰비키에 의한 승리를 말한다)가 미래에 공산주의의 국제적 전파의 첫 걸음임을 암시하려는 의도적인 역사적 제스추어였다. 제3인터내셔널은 1919년 3월과 1920년 7월 모스크바에서 모임을 가졌다. 그 이념과 세력이 탑의 모형이 전시되었던 1920년 12월부터 1921년 1월까지 모스크바에서 개최된 범러시아 대회를 지배했다. 인터내셔널의 역사는 1864년 런던 국제노동자연맹으로서의 제1인터내셔널의 성립으로 거슬러 올라간다. 칼 맑스는 설립 멤버는 아니었지만 조직에서 빠르게 두각을 나타냈다. 국가조직과 정치적 격동의 정도에 대한 논쟁에 있어서 미하일 바쿠닌과 그의 불화는 제1인터내셔널이 1889년 해산되기까지 이 단체를 특징짓던 분파주의의 원인이 된 바 크다. 1889년 파리에서 국가사회당과 무역조합의 연합으로 결성된 제2인터내셔널은 의회민주주의에 승리하고 맑스의 계급투쟁과 사회혁명의 불가피성 이론을 공고히 하였다. 레닌은 이 사회주의 인터내셔널의 좌파 지도자로 활동했다. 제1차 세계대전 말에 이르러 제2인터내셔널의 수가 급감하자 레닌은 새로운 조직 창설을 제안했고 이로써 코민테른이 탄생하였다.

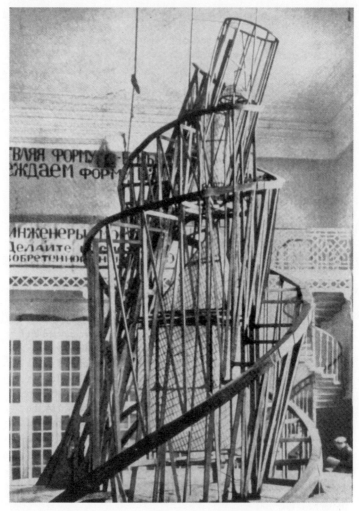

그림 2-1 블라디미르 타틀린. 「제3인터내셔널 기념비를 위한 프로젝트」 모형, 1920
(Photographed at the Eighth Pan-Russian Congress, Moscow).

2-1). 보통 타틀린의 「탑」이라고[2] 불리는 이 건축물은 1919년 인민계몽
위원회의 순수예술분과(혹은 '나르콤프로스'[Narkompros]라고도 불린
다[3])에 의해 건조를 의뢰받은 것이다. 「탑」은 제1차 세계대전 이후 유럽
과 미국에 유행하던 기계미학의 원형적 상징이었다. 러시아와 서구의
많은 비평가들은 「탑」에 역동성과 선동선전(agit - prop)이 합성되어 있
으며 이러한 합성은 진보적이고 실험적인 건축에 관한 것일 뿐 아니라
급진적 정치에 관한 이상적인 표상이라고 보았다.[4]

　「탑」은 혁신적 기술을 선동 기능과 결합해 내고 있었다. 이것은 나
선, 곡선, 사선 등이 이루는 복잡한 골조 안에 떠받쳐진 열강화유리로
된 네 개의 입체로 구성되어 있었다. 하층부는 육면체 모양으로 설계되
어 있으며 매년 한 번씩 축을 따라 회전하게 되어 있었다. 이 사각형 부
분은 국제회의나 모임을 유치하는 입법회의장으로 만들어질 예정이었

2) '탑'(러시아어로 bashnia)이라는 용어는 1910년대 후반 타틀린의 스튜디오 명칭으로 널리 쓰
　였고, 니콜라이 푸닌의 논설 「타틀린의 탑」(Tatlinova bashnia)에서 처음으로 활자화되어 나타
　났다. 또한 다음을 보라. Loder, *Russian Constructivism*; Milner, *Vladimir Tatlin*. 타틀린
　의 개인 물건, 즉 해설이 달린 논문과 책, 개인 노트, 스크랩된 노트 등이 발견되어 「탑」 건설의
　동기가 드러났다. 이러한 사실들은 다음 책에서 이야기된다. Gail Harrison Roman, "Tatlin's
　Tower", *Canadian-American Slavic Studies*, Volume 19, Issue 4: 497~510(이 문헌은
　원서에는 '출간예정'이라고 기술되어 있으나, 앞의 저널에 실린 논문이 1985년에 작은 팸플릿으로
　출간되었을 뿐 아직까지 단행본으로 출간되지 않은 것으로 보이므로 이와 같이 출처를 밝혀 두었
　다─옮긴이).
3) 나르콤프로스는 1917년에 만들어졌고 아나톨리 루나차르스키의 주도로 기반이 수립되었다.
　이 기구는 모스크바와 페테르부르크의 두 분과로 나뉘었고 또한 시각예술, 문학, 극장 등의 활
　동 영역 감독을 위한 분과로도 나뉘었다. 「탑」 프로젝트가 1919년 이후로도 지속되었다는 증
　거는 없지만 타틀린이 1913년 후반기까지 미래의 새로운 사회에 바치는 일종의 기념비를 계
　획하고 있었다는 증거는 있다. 그가 러시아 미래주의 오페라 「태양에 대한 승리」 제작으로부
　터 영감을 받았다는 사실이 그것이다. 주요 자료와 타틀린의 동기와 「탑」에 대한 깊은 논의에
　대해서는 다음을 보라. Gail Harrison Roman, "Tatlin's Tower".
4) 폭넓은 논의와 통찰 있는 분석을 위해서는 다음을 보라. Brumfield, *Origins of Modernism*.

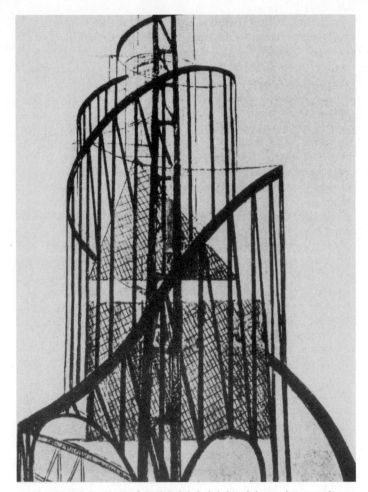

그림 2-2 블라디미르 타틀린. 「제3인터내셔널 기념비를 위한 프로젝트」 드로잉, 1920 (Reproduced in Nikolai Punin, *Pamiatnik tretego internatsionala*, Pertersburg: IZO Narkompros, 1920).

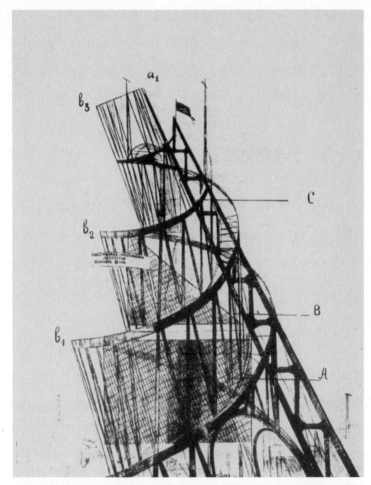

그림 2-3 블라디미르 타틀린. 「제3인터내셔널 기념비를 위한 프로젝트」 드로잉,
1920(Reproduced in Nikolai Punin, *Pamiat III internatsionala*, Pertersburg: IZO
Narkompros, 1920).

다. 두번째 부분은 피라미드 모양으로 매월 한 바퀴 회전하게 되어 있고 국제 프롤레타리아 연맹을 포함하여 그 행정조직 및 상부조직의 행정중심으로 기능하도록 되어 있었다. 원통형 모양의 세번째 부분은 매일 한 바퀴 회전하는데, 여기가 정보부, 그리고 신문뿐 아니라 선언과 소책자, 표어 등을 위한 다국어 출판시설을 입주시킨 선전센터로 운영될 것이었다. 이 원통형 방은 나름의 방송시설, 전신, 그리고 맑은 날 밤하늘을 배경으로 이미지를 투사하거나 상부의 반구 모양 방바닥으로부터 시작하여 대중에게 개방된 영역에까지 걸치게 될 스크린을 사용할 경우에 쓸 수 있는 프로젝터를 갖추고 있었다. 상부의 네번째 부분은 한 시간에 한 바퀴를 회전하며 그 아래의 선전센터를 위한 보조 서비스를 제공하게 되어 있었다(그림 2-2, 2-3). 1920~1921년 모스크바에서 열린 범(凡)러시아 소비에트 대회에서 전시된 「탑」의 모델은 나무와 망으로 이루어져 있었고 5미터 높이의 건조물이었다. 계획된 실제 「탑」은 철과 유리로 만들어지며 페트로그라드의 네바 강 위로 400미터 높이로 세워져, 유럽에서 가장 높은 건물이 될 예정이었다. 그러나 이 「탑」은 1920년 러시아로서는 기술적으로 실현불가능한 건축물이었다. 기술과 자재, 건축술, 그리고 조직적 노동력이 턱없이 부족한 탓이었다. 게다가 원래 디자인(그림 2-2, 2-3)은 실제 건물 및 모형 건설 중에 만들어져야 할 시설에 대한 적절한 지침을 제시하지 못하고 있었다.[5] 「탑」에 대한 타틀린의 구상은 「탑」의 평판뿐 아니라 「탑」의 디자인도 지배했다.

5) 1971년 런던의 헤이워드 갤러리 전시회를 위한 탑 모형 건축에 직면한 건축가들은 드로잉과 모형 사진의 불일치를 발견하였다(당시 프로젝트에 관계했던 한 건축가와의 인터뷰, 1978년 10월, 런던).

타틀린은 「탑」의 건축에서 기술적인 세부사항에 관련된 작업은 전혀 하지 않았다. 그래서 「탑」은 시각적 건축의 차원에만 머무르게 되었다.[6] 무엇보다도 나선 형태가 가장 도전적인 시각적 측면으로, 비평가 니콜라이 푸닌의 말에 따르면, 「탑」은 "가장 단단하고 빠른 선을 따라가는 지상으로부터의 탈출구를 제공하였다. 탑은 운동과 갈망과 비상으로 충만해 있었다". 푸닌은 이러한 표현에서 나아가 타틀린과 그의 동시대인들에게 나선형이 가지는 의미를 설명하였다. 그것은 "해방된 인류의 운동을 표현하는 선이었으며, 해방의 이상적인 표현…… 탑은 발꿈치로 땅을 딛고 땅으로부터 떠나는" 것이었다.[7] 이처럼 나선형은 중력 극복을 위한 수단을 함축하였다. 뱀 같은 움직임을 통해서 탑은 거의 자동적으로 땅으로부터 하늘을 향해 위로 휘감겨 올라갔다. 나선형은 역동성을 표현하였고 이는 운동에서뿐 아니라 사회정치적으로도 상징성을 내포하고 있었다. 타틀린의 나선형을 두고, 푸닌은 계급의식적 사회들이 영역 다툼을 벌이는 정적인 고전 세계를 암시하는 수평선을 대비시켰다.

타틀린이 산업 재료와 기술적 접근을 선택한 것은 여러 요인들과

6) 가상적 건축에 대한 논의에 관해서는 다음을 보라. George R. Collins, *Visionary Drawings of Archtecture and Planning, 20th Century through the 1960's*, New York: The Drawing Center; Cambridge, Mass., London: MIT Press, 1979. 마르기트 로웰(Margit Rowell)은 타틀린의 탑의 중요한 창조적 원천으로서 바다가 중요하다고 주장했지만, 몽상적이며 보다 중요한 다른 원천이 많다(Rowell, "Vladimir Tatlin: Form/Faktura"). 타틀린의 회화와 조각 작품은 그가 작업 가능한 건물, 특히 「탑」과 같이 기술적으로 복잡한 건물을 설계하는 데 도움이 되지 못했던 것으로 보인다. 그는 자신의 기술적 결함으로 인해 창작조합 등 건축가들을 찾게 되었음이 분명하다. 타틀린이 「탑」으로써 러시아 아방가르드에 기여한 바는 가상적 프로젝트에 그칠 수밖에 없었다.

7) Punin, *Pamiatnik tretego internatsionala(The monument to the Third International)*, unpaginated.

상징적 의미들에 의해 동기부여 받은 결과이다. 가장 단순한 차원에서 타틀린은 다른 구축주의 디자이너들과 마찬가지로 세계에서 러시아의 예술적·정치적 세력이 이류에 머무르고 있다는 자의식에 과도하게 민감한 반응을 보였다. 이러한 시각은 레닌의 말에 잘 표현되어 있다:

발레, 극장, 오페라, 그리고 회화와 건축에서 우리가 보여 주는 새롭고 놀라운 것은 다수의 외국인들에게 우리 볼셰비키들이 결코 (서유럽이) 믿어 왔던 것과 같은 끔찍한 야만인들이 아니라는 증거가 될 것이다…… 대중의 일반적 문화 수준의 향상이 소비에트의 예술과 과학, 기술을 발전시킬 수 있는 강력하고 고갈되지 않는 힘을 훈련하는 데 필요한 건강하고 견고한 기반을 제공해 줄 것이다.[8]

타틀린과 그의 구축주의자 동료들은 러시아의 근대화에 실패한 보수적인 반동적 차르 체제를 비판하면서[9] 러시아가 사회적·정치적·문화적 질서를 완전히 재건하리라는 희망으로 혁명을 열렬히 환영했다.

타틀린의 「탑」은 언어적으로만이 아니라 구체적으로 산업기술적

8) Clara Zetkin, "My Recollections of Lenin: An Excerpt", *V. I. Lenin on Literature and Art*, trans. Progress Publishers, Moscow, Chicago: Gosizdat, 1970, 254~255.

9) 경제적·정치적 문제점들은 19세기에 시작된 대규모의 산업화 프로그램을 지체시켰다. 1892년부터 1903년까지 세르게이 비테 백작의 지도하에서 재정부에 의해 움직인 기술 발전의 광풍 속에서 러시아는 제조업과 가공업을 발전시켰다(섬유, 화학, 석탄, 철, 금속, 석유 등). 엄청난 기술적 노력이 이와 같은 발전에 집중되었고 이러한 산업 발전에 운송과 여타 서비스 산업 역시 요구되었다. 동시에 거대한 정치적 노력 역시 러시아의 수출과 외국의 신용을 확대하는 데 집중되었다. 러일전쟁과 1905년의 혁명 등과 더불어 1900년의 침체로 인한 발전의 정지는 다만 일시적인 것이었고 제1차 세계대전 발발까지 산업화는 빠르게 진행되었다. 그러나 그때에도 러시아 산업은 여전히 서구에 견줄 만한 수준까지 발전하지는 못했다.

디자인을 표현하려는 러시아의 첫 시도였고 이로써 국가 진보와 기술 성취의 상징에 대한 러시아의 심리적 요구를 만족시켰다.[10] 철과 유리를 사용한 것은 특별한 의미가 있었다. 러시아에서는 이러한 산업 재료들이 서구에서만큼 널리 쓰이고 있지 못했기 때문이었다. 러시아에는 수정궁도 콜럼부스 박람회[1893년 미국 시카고에서 열린 세계 박람회]도 없었고 근대적 산업 시대를 선언할 고층건물도 거의 없었다. 19세기 이후로 러시아 건축가들은 공업의 형식과 재료에 기초한 구조를 설계해 오고 있었지만 근대 공학의 적용은 철교나 급수탑과 같은 실용적 고려에 의해서만 동기부여되었다. 야코프 체르니호프(Iakov Chernikhov), 안토니오 산텔리아(Antonio Sant'Elia), 휴 페리스(Hugh Ferriss) 등이 만들어 낸 보편적으로 높은 수준의 기술적 발전이 전제된 이상화된 미래주의적 메갈로폴리스를 위해 설계된 거대 건축물을 넘어서서, 타틀린은 상징적 의미를 품은 건축물을 창조하기 위해 진보된 기술을 끌어들였다.[11]

　　타틀린의 동시대인들에게 「탑」은 새로운 사회경제 질서 건설에서 기계가 할 수 있는 역할에 대한 예술가들의 흥분을 집약한 것이었다. 그들에게 탑은 공업화, 기술적이고 '과학적'인 원리, 선동 선전, 국제 사회주의, 그리고 국가적 랜드마크의 표상이었다. 카지미르 말레비치는 러시아 지성인들 사이에 퍼져 있는 기계에 대한 열광을 소리 높여 이야기

10) 다른 예들, 그리고 「탑」의 상징적 측면에 관한 연구에 관해서는 다음을 보라. Robin Milner-Gulland, "Tower and Dome: Two Revolutionary Buildings", *Slavic Review: American Quaterly of Soviet and East European Studies* 47, Spring 1988, 39~56.

11) 밀카 블리즈나코프(Milka Bliznakov)는 기술의 상징적이고 사회적인 가능성을 탐구하였다. 다음을 보라. "The Realization of Utopia: Western Technology and Soviet Avant-Garde Architecture", in Brumsfield, ed., *Reshaping Russian Architecture*, 145~175.

한 바 있다.

철과 기계의 새로운 생명, 자동차의 굉음, 전깃불의 번쩍임, 프로펠러 돌아가는 소리는 케케묵은 이성의 카타콤에서 숨막혀 가던 영혼을 깨우며 하늘과 땅 사이에 얽혀 있는 도로 위로 등장하였다.

예술가들 모두가 이 천상의 교차로를 볼 수 있다면, 이들 모두가 이 괴상한 탈주를, 그리고 하늘의 구름과 우리 몸의 얽힘을 이해할 수 있다면, 그들은 국화 따위를 그리고 있지 않을 것이다.[12]

마찬가지로 엘 리시츠키는 "기계의 생명성, 순혈성, 기념비성, 정확성, 그리고 아마도 미(美)는 예술가에 대한 훈계이며……기계는 우리에게 동기를, 길을 보여 주었다"라고 선언한다.[13] 리시츠키는 타틀린처럼 기계의 미학적 응용에 관심을 가졌다. 그는 기계 형태를 맹목적으로 복제하지 말라고 경고하였고, 미적 가치를 가진 공리적 대상을 창조하려는 타틀린의 열망을 신(新)예술의 모델로 제시하였다. 작가이자 편집자인 일리야 에렌부르그와 나란히 리시츠키는 '공업' 혹은 '기계' 예술을 칭송하면서 동시에 예술이 꼭 그러한 형식에 제한되어서는 안 된다며 우려를 표했다. "비행기, 자동차 등과 같이 공장에서 생산되는 유용한 물건들은 동시에 진정한 예술품이라는 것이 당연히 우리의 견해이

12) Kazimir Malevich, "From Cubism and Futurism to Suprematism", trans. A. B. McMillin, Xenia Glowacki-Prus, and David Miller, in Troels Andersen, ed., *Malevich: Essays on Art, 1915~1933*, New York: George Wittenborn, 1968, 29.

13) Quoted in German in Alan Birnholz, *El Lissitzky*, Ann Arbor: University Microfilms, 1973, 86.

다."[14] 리시츠키는 「탑」에 매우 호의적인 반응을 보였다. 그는 「탑」에서, 특히 「탑」의 개방된 공간과 회전 운동에서, 근대 건축예술의 표현을 보았다. 회전 운동은 예술 작품에 시간적 긴장의 개념을 도입한 것이었다. 그는 또한 「탑」이 기술적으로 무엇을 연상시키는지에 관해 쓰기도 했다. "기중기와 운송 설비에 쓰인 테크닉은 이미 유사한 건물 형태를 보여 준다. 이러한 점이 형식미에 대한 고전적 개념보다 더 우리의 관심을 끈다. 더 거대한 공간과 시간의 인상을 주기 때문이다. 천편일률적이고, 경직된, 공간을 부정하는 미적 건물 집합에 대비되는 승강기, 기중기, 컨베이어 벨트 들은 그 규칙적 운동과 더불어 현대의 열린 건물이라 할 수 있다."[15] 에렌부르그 역시 「탑」이 러시아의 공업기술적 시대정신의 표현이라 말하면서 탑의 공리적이며 실용적인 성격을 칭송하고 그것을 '기중기나 산업 교량'에 빗대어 말했다.[16] 에렌부르그에게 「탑」의 나선형은 그 시대의 역동성을 대표하는 것이었고 철이라는 재료는 「탑」의 현대성을 상징하는 것이었다.[17]

14) El Lissitzky and Ilia Ehrenburg, "Die Blockade Russlands geht Ihrem Ende engegen" /"Le blocus de la Russe touche à sa fin"/"Blokada Rossii konchaetsia", *Veshch/ Gegenstand/Objet*, no. 1/2, March-April 1922, 1.

15) El Lissitzky, "Tatlin's Monument to the Third International", *ABC: Beiträge zum Bauen*, no. 5, 1925: 1. 이 번역은 다음 책으로부터 가져온 것이다. Anderson, *Vladimir Tatlin*, 65. 앤더슨은 이 논문이 서명은 없지만 아마도 리시츠키에 의해 쓰여졌으리라 추정된다고 지적한다.

16) Erenburg, "Ein Entwurf Tatlins", 172.

17) 러시아에서 기계 미학의 유행에 관해 보다 자세히 제시된 문헌은 다음과 같다. Nikolai Punin, *Pervyi tsikl chitannykh na kratkosrochnykh kursakh dlia uchitelei risovaniia*(First cycle of lectures read to a short course for teachers of drawing), Petrogard: Sovremennoe iskusstvo, 1920, part 6; and Kazimir Malevich, "On the Subjective and Objective in Art in General", trans. John E. Bowlt, in *Malevich*, Cologne: Galerie Gmurzynska, 1978, 47.

러시아 아방가르드의 구성원들은 현대 도시에 비유되는 「탑」의 공
업적이며 역동적인 측면을 기술적 위업의 상징으로 보았다. 1910년대
미래파 예술가들과 작가들의 열광에 고무된 타틀린과 동료들은 도시의
흥분, 운동, 소음에 전율을 느꼈고 공장과 운송수단, 비행기 등을 공업화
의 증거로, "현대의 메시아"라고 칭송했다. 특히 타틀린의 작품과 베스
닌(Vesnin)의 건축 디자인에서 보이는바,[18] 초기 구축주의자들이 도시
에 대해 가졌던 생각은 그들과 이탈리아 미래파와의 유사성의 근거이
며 1914년 미래파 건축 선언에서 상텔리아가 설명한 원리들을 생각나
게 했다. "우리는 미래주의적 도시를 발명해 내어 재건해야 한다. 이 도
시는 거대하고 소란하고 생생하고 신기한 노동의 장소이며, 사방에서
역동적이어야 한다. 미래주의적 주거는 거대한 공장과 같아야 한다."[19]
상텔리아는 새로운 건축의 혁명적 성격을 계속 강조하고 이것이 '천재

18) 베스닌 형제 알렉산드르와 빅토르는 뛰어난 구축주의 건축가였다. 이들의 작품 「레닌그라드
프라브다 건물을 위한 1923년 프로젝트」는 「탑」처럼 역동적인 도시주의를 표현함으로써 도
시생활을 대표할 수 있는 기념물을 건축하려는 타틀린의 목적을 상기시킨다. 이 설계는 건
물의 외관에서 작동하는 움직이는 부분들, 즉 붉은 깃발, 서치라이트, 커다란 시계, 회전광고
판 등을 가진 '산업적 생산물'로서 구상되었다. 윤쇄식 엘리베이터(계속해서 움직이므로 승객
이 빠르고 조심스럽게 타고 내려야 함을 요구하는)는 지상층에서 보이도록 되어 있었다. 이러한
요소들은 20세기의 기술을 대표함과 동시에 초기 소비에트의 도시 풍경에 대한 '선전선동
적 장식'을 시각적으로 보여 주었다. 건물의 투명한 정면은 내부 인테리어가 건물의 전체적
인 인상에 '참여'하도록 하였고, 주위의 거리가 반사됨으로써 도시 자체를 북돋아주도록 할
수 있었다. 게다가 프라브다의 사무실들 내부에서의 활동을 보이게 한 것은 건물을 둘러싼
도시 자체의 분주함과 결합하려는 의도였다. 내부 노동자들과 기계와 외부 행인들이 유리와
철이라는 구성적 요소와 융합되어지면서 건물의 '삶'의 일부가 되도록 하였다. 베스닌 형제
에 관한 더 자세한 정보에 관해서는 다음을 보라. Selim O. Khan-Magomedov, *Alexander
Vesnin and Russian Consructivism*, New York: Rizzoli, 1986.

19) Antonio Sant'Elia and Fillipo Tommaso Marinetti, "Futurist Architecture", trans.
Michael Bullock, in Ulrich Conrad, ed., *Programs and Manifestoes on 20th Century
Architecture*, Cambridge: M.I.T. Press, 1970, 36.

의 일획'으로 성취되거나 과학기술적 숙련으로 무장될 것이라 선언했다.[20] 1920년 「탑」의 모형을 세운 창작조합(the Creative Collective)의 구성원인 테벨 마르코비치 샤피로는 예술가들과 건축가들이 1920년대 모스크바 위로 솟아오른 건설 기중기들의 형태들로부터 영감을 받았다고 말했다.[21] 혁명 아방가르드파는 이처럼 기계에서 새로운 건물 계획에 대한 명백한 증거뿐 아니라 새로운 사회 건설을 위한 생생한 상징을 보았다.

역설적인 것은 러시아 아방가르드가 미국, 특히 파리보다 뉴욕을 진보적인 도시적 기술 환경의 예로 여겼다는 점이다. 이들에게 뉴욕은 자본주의적 기반만 제외한다면 많은 유토피아적 목적을 포섭할 수 있는 원형적인 도시 환경을 대표하는 것이었다. 시인 블라디미르 마야콥스키(Vladimir Mayakovsky)는 다음과 같이 말한다.

아니다, 뉴욕은 현대적이지 않다. 뉴욕은 조직화되어 있지 않다. 단지 기계, 지하철, 고층건물 같은 것만이 진짜 산업문명을 만들어 내는 것이 아니다……. 뉴욕인들은 지적인 면에선 아직 시골뜨기들에 불과하다. 그들의 지성은 산업 시대의 의미를 완전히 수용하지 못하고 있다……. 그래서 나는 뉴욕이 조직화되어 있지 않다고 말한 것이다. 다만 뉴욕은, 아직 완전히 자란, 예술가처럼 자신이 원하고 계획한 것을 이해하는, 성인의 충분히 성숙한 산물이 아니라, 어린애에게 갑자기 굴러떨어진 거대한 사건 같은 것일 뿐이다. 우리의 산업 시대가 러시아에 올 때는 이와 다를 것이다.

20) *Ibid.*
21) Interview with Shapiro, Leningrad, October 1978.

그것은 계획에 의한 것이며 의식적인 것이 될 것이다.[22]

　마야콥스키는 여기서 더 나아가 도시발전에 있어서 서구와 혁명 후 러시아의 사회적 차이점을 지적하였다. 1923년의 시 「파리」에서 그는 에펠탑을 소비에트에 소환함으로써 파리의 데카당스에 대한 반격을 호소하였다. "우리에게/오라/탑이여/너는—여기에//훨씬 더 필요하다//번쩍이는 철과/하늘을 꿰뚫는 연기를/우리는 너를 환영할 것이다." 마야콥스키의 시는 파리의 데카당스와 소외에 대한 비판일 뿐 아니라, 소비에트연방을 기술화된 사회로, 소비에트연방의 자기 이미지를 국제 리더로 공언하는 상징적 랜드마크에 대한 열망에 다름 아니었다. 타틀린의 「탑」은 실제로 지어지지는 못했지만 규모(에펠탑보다 100미터 높게 설계되었다)와 공학적 대담성, 기능에서 에펠탑을 능가하였다. 1920년대 건축가들 사이에 유행했던 기술적 통찰과 실용성이 독특하게 결합된 라디오 송신탑, 곧 「탑」은 즉각적이고 거대한 규모의 국제 통신을 표현하였다. 타틀린은 서구의 영향을 부정하였지만 에펠탑으로부터는 영감을 받았음이 분명하다. 에펠탑은 프랑스 자국의 고유한 양식을 표현하는 것이 아니라 국제적인 현대양식을 표현하기 때문이다.

　「탑」은 현대기술을 상징하였을 뿐 아니라 혁명 직후의 선동적 선전예술을 보여 주는 가장 두드러진 예가 되었다. 이 시기에 구축주의자들과 여타의 지식인들은 물리학과 생물학뿐 아니라 수학과 기술까지 아

22) Michael Gold, Interview with Mayakovsky, *New York World,* 9 August 1925, 4. 브룸 필드는 19세기 후반 서구 기술에 대한 러시아의 매혹을 추적하였다. 다음을 보라. "Russian Perceptions of American Architecture, 1870~1917", in Brumfield, ed., *Reshaping Russian Architecture,* 43~66.

우르는 의미에서의 '과학'이 과거에 러시아를 빠르게 발전하지 못하게 한 사회악과 미신을 극복하게 하며 나아가 삶의 개선을 위한 산업 발전과 기술 진보를 용이하게 할 것이라 믿었다. 구축주의자들은 공업적 요소나 이미지를 예술에 집어넣는 것은 기술의 혜택을 모든 이들에게 전파하는 데 예술이 한 역할을 담당함을 의미한다고 생각했다. 타틀린은 전형적인 구축주의 사고를 가지고 있었으므로 노동과 휴식 모두에서 공동체적 활동을 원활하게 하기 위해서는 가장 효율적인 재료를, 그리고 건설과 작업 운영에 있어 현대적 건설기법을 사용하여야 한다고 믿었다. 비평가 빅토르 슈클롭스키는 「탑」의 정치적 함의를 인식하여 타틀린이 「탑」을 "철과 유리 그리고 혁명"으로 구성함으로써 인민위원회를 예술적 재료로서 병합해 넣었다고 평했다.[23]

　다수의 동시대 비평가들은 타틀린의 「탑」이 새로운 혁명이념을 표현한다고 찬양했고 「탑」의 '역동적' 양식을 환영했지만, 이를 틀렸다고 말하는 건축가들과 비평가들도 많았다. 베스닌 형제는 「탑」 건축의 현실성 여부에 대한 상담을 받았을 때 「탑」의 서투른 기계장치를 인정하기 어렵고 그 건축적 실현 가능성 여부가 회의적이라고 답변했다. 「탑」에 대한 푸닌의 도록 문구를 본 비평가 시도로프는 1921년에 쓴 다음 글에서 「탑」 자체와 탑에 대한 푸닌의 평가 모두에 대해서 공격했다.

　「탑」이 "건축과 조각 그리고 회화의 원리를 **유기적으로** 종합하고 있다"라는 평에 대해 우리는 원칙적으로 동의하지 않는다. 우리는 타틀린의 프로

23) Victor Shklovskii, "Pamiatnik tretego internatsionala V. E. Tatlina"(The monument to the Third International by V. E. Tatlin), in Anderson, ed., *Vladimir Tatlin*, 59.

젝트에서 **"조화롭게 연결된 형태들"** 같은 것은 전혀 보지 못하겠다…….
기계의 **미학화**(aesthetization)가 기계를 개선하지 못한다는 점을 지적하
고 싶다. 기계, 회전바퀴, 공장, 그리고 어떤 기계라 해도 그 기술적 미(美)
는 이미 **존재하며** 예술가가 그것을 손볼 필요는 없다.

타틀린의 프로젝트가 가진 오류는 기계 형태에 대한 불필요한 미학화라
는 명분에 있다. 푸닌 동지가 동시대성과 그 역동성을 표현하는 나선형에
관해 엄청난 영감을 가지고 무슨 말을 했든지, 여전히 우리는 프로젝트가
바라던 그 아이디어를 성공적으로 전달하지 못한다는 느낌을 받는다. 전
체 구조는 기울어져 있고, 하늘을 향한 투쟁이 아니라 **붕괴**의 인상을 준
다.[24]

「탑」에 대한 부정적 평가는 러시아가 서구적 형태를 수용하는 문
제에 관한 논쟁에 또한 초점이 맞추어져 있다. 1920년대 초반의 러시
아 아방가르드 예술이 고유의 양식과 주제 그리고 외래 원천 양자로부
터 발전한 것이었음에도 불구하고, 혁명 이후 러시아 아방가르드는 서
구 예술에서는 주제와 형식에서 오직 특정한 요소들만, 즉 혁명 이후의
방식으로 개발될 수 있는 요소들만 수용이 가능하다고 전제했다. 1920
년대 후반에 이르러 '기계 미학'은 소비에트의 **선전과 선동**의 요구들을
수행하도록 조정될 수 있는 한에서만 받아들여졌다. 결과적으로 기계
적 요소들이나 기계적 관련성을 이용하는 **추상적** 디자인은 소비에트 예
술에서 제거되어야 했고, 반면 **실제** 공업 재료들, 방법들, 그리고 공업
적 암시들은 가정용이나 산업용 디자인 모두에 사용되어야 했다. 타틀

24) Sidorov, "Review of N. Punin's pamiatnik III Internatsionala, Pechat i Revoliutsii", 75.

린의 「탑」은 추상적 상징이자 공리적이고 정치적인 탑으로서 양자 모두의 의미로 기계를 이용하였다. 「탑」은 친추상파나 반추상파 모두를 완전히 만족시키지는 못했다. 그러나 양 파벌 모두 새로운 사회질서가 새로이 구축된 정체성과 힘을 표현하기 위해, 다면적으로 해석되는 복잡한 이미지가 아니라 강하고 **모호하지 않은** 상징들을 필요로 한다는 점에서는 입장이 같았다. 타틀린의 「탑」과 같은 프로젝트를 상징적으로 해석하는 것에 반대하였던 비평가 페르초프의 말에 따르면, "인상, 극치주의, 그리고 타틀린과 말레비치 같은 기술 전문가들에 대한 생각으로 머리가 꽉 차 있을 때는 육교나 역 건설에 착수하는 일은 어렵고 문제적이었다."[25]

정치가들 역시 「탑」의 추상적 형태를 불신했다. 레온 트로츠키는 「탑」의 기술적 공식을 칭찬했지만 당시의 실현 가능성을 의심하면서 그다지 열광하지 않았다. 트로츠키가 「탑」을 자신의 국제적인 정치 야심의 표현으로 생각지 않은 것은 놀랍지 않지만, 혁명 초기 비평가들이 탑에 부여한 상징성에 관해 그가 염려했을 가능성은 있다. 초기 소비에트 시(詩)에 대한 비평에서 트로츠키는 '우주성'(Cosmism)의 경향이 "지상의 문제를 회피하고 신비주의와 연관을 가지기 때문에" 이를 '명백한 낭만주의'라고 비판했다.[26] 트로츠키가 「탑」을 옹호하지 않으려 했던 것은, 「탑」의 나선형이 지상의 한계로부터의 탈주를 돕는다는 푸닌의 선언을 보면 보다 이해 가능하다. 인민예술분과위원회 감독 아나톨

25) Victor Pertsov, "Na styke iskusstva I proizvodstvs"(At the junction of art and production), *Vestnik iskusstv*(Herald of the arts) 5, 1922, 24.

26) Leon Trotsky, *Literature and Revolution*, trans. Rose Strunsky, Ann Arbor: University of Michigan Press, 1971, 210~211.

리 루나차르스키의 반응은 더 모호했다. 그는 개인적으로 타틀린을 좋아했고 "가장 중요한 현대 예술가들 중의 하나"라고 꼽았지만,[27] 1927년에 쓴 글에서 다음과 같이 이야기하고 있다. "작가들이 보다 높은 차원의 미래적 경험을 꿈꿀 때 그 꿈은 그들에게는 당연히 거창한 형태로 나타난다. 그것은 노동, 이성, 혹은 행복의 승리에 대한 우주적 그림이거나 모든 집이 타틀린의 「탑」들에 자리를 내준 거대한 미국적 도시 계획이 될 것이다."[28]

1918년 선언된 레닌의 기념비적 선전 프로그램에 의해 부과된 공식적 압력에 따라 루나차르스키는 프로젝트를 뒷받침할지 여부를 결정하기 위해 각 방면 전문가의 조언을 구했다. 그렇다면 루나차르스키가 최종적으로 「탑」의 건축을 거절한 데는 건축가들의 의견이 확실히 큰 영향을 주었을 것이다. 모형을 세우고 마지막 건축 계획을 감독하는 비용으로 인민예술위원회가 타틀린에게 약속한 800만 루블 중 모형을 세우기 위해 필요한 돈만이 지급되었다. 「탑」이 1920년에 가능했던 기술만으로도 지어질 수 있었다는 최근의 증거가 나오기는 했지만,[29] 아방가르드 예술의 추상적 성격에 의해 촉발된 갈등과 제3인터내셔널의 국제적 의미에 관한 정치적 논쟁으로 인해 타틀린의 「탑」은 실현되지 못했던 것이다.

서구 역시 러시아에서 「탑」이 갖는 상징적 의미는 인식했다. 서구

27) Anatoli Lunacharsky, fragment found among Tatlin's papers, private collection, Moscow.
28) Anatoli Lunacharsky, "Nashi pisateli"(Our writers), *Vercherniaia Moskva*(Evening Moscow) 18, 1927, 3.
29) Zygas, "Tatlin's Tower Reconsidered".

의 비평가들, 예술가들, 그리고 건축가들은 이미 추상적인 표현 형태에 호의적이었고 정치적 고려에 시달리지 않았으므로 「탑」에 열광적인 환호를 보냈다. 『ABC: 건물에 대한 기고』(*ABC: Beiträge zum Bauen*), 『브룸』(*Broom*), 『서광』(*Frühlicht*), 『물』(物, *Veshcb/Gegenstand/Objet*) 등의 저널에는[30] 「탑」 구조의 역동성, 그리고 근대의 표상으로서의 적절성을 강조하는 기사들이 계속 실렸다. 예를 들어 미국의 예술가이자 작가인 루이스 로조윅은 다음과 같이 썼다.

근대 예술에 마법의 단어가 있다. 그것은 건설이다 …… 건설은 우리 시대에서 가장 특징적인 것, 즉 공업, 기계, 과학 등에 영감을 받았다. 건설은 기법들을 빌려 오고 기술적 과정에서 흔히 쓰이는 재료들을 이용한다. 이리하여 철, 유리, 콘크리트, 원, 삼각형, 육면체, 실린더 등이 수학적 정확성과 구조적 논리를 가지고 화학적으로 합성되어 있다. 건설은 소심함을 꾸짖고, 힘과 명징성, 단순성을 추구하며, 왕성한 삶의 자극제가 된다.[31]

로조윅은 「탑」에 사용된 현대 재료와 기법을 묘사하면서, 이것들이 통째로 새로운 건축 개념을 전제한다고 언급하였다. 그러나 불행히도

30) See Erenburg, "Ein Entwurf Tatlins"; Lozowick, "Tatlin's Monument", 232~234; Punin, "Tour de Tatline", 23; Tschichold, "Tatlin's Monument". 독일의 예술체제와 아방가르드는 특별히 신러시아의 예술에 민감하게 반응했다. 이것은 부분적으로 러시아의 사회정치적 발전에 대한 독일의 공감에 힘입어, 그리고 부분적으로는 독일 예술가들 자체가 유사한 미학적·형식적 실험에 관련되어 있었기 때문에 그러했다. 앞의 저널들 중 이주 미국인들에 의해 창간된 『브룸』은 맨 처음 로마에서 출판되었고(1921년 11월~1922년 9월), 그다음에는 베를린에서 출판되었으며(1922년 10월~1923년 3월), 마지막으로는 뉴욕에서 출판되었다(1923년 8월~1924년 1월).

31) Lozowick, "Tatlin's Monument", 232.

러시아에서 이러한 새로운 건축 개념은 반대에 부딪혔다. "구축주의를 미워하는 속물적 반대자들은 감히「탑」의 건립이 현실적 실현 가능성을 넘어선 공학적 묘기라고 조용히 주장한다. 이에 대해서는 전신과 비행기 등의 이야기로 충분히 반박할 수 있다. 이런 이야기는 성가신 골칫거리다."[32]

이탈리아 건축가이자 비평가인 엔리코 프람폴리니는 로조윅과 마찬가지로, 기계 미학에 대한 서구인들의 환영을 열광적으로 표현했다. 많은 이에게「탑」은 기계 미학을 집약한 것이었다. "오늘날 인간이 이루어 낸 창조의 신비를 가장 충만하게 상징하는 것이 기계 아니겠는가? 기계는 동시대 드라마의 신화와 역사를 얽어 짜는 새로운 신화적 신성이 아닌가? 기계는 그 실제적이고 물질적인 기능에 있어 오늘날 인간의 개념과 사고 속에서 이상과 영감을 얻었다."[33]

서구 비평가들은 대체로 다수의 러시아 비평가들과 마찬가지로「탑」을 "동시대 삶의 정수"로 보았다.[34] 이는 특히「탑」이『아라라트』(*Der Ararat*)의 모스크바 평론가가 "기계예술"(Machinenkunst)이라고 부른 것의 한 요소였기 때문이다.[35]「탑」은 "기계에 바치는 기념비"라고도 불렸다.「탑」의 "역동적이고 표현적이며 이성적이고 기계적인"[36]

32) *Ibid.*, 234. 로조윅의 러시아 아방가르드와의 접촉에 관해서는 이 책의 8장을 보라.
33) Enrico Prampolini, "The Aesthetic of the Machine and Mechanical Introspection in Art", *Broom* 3, October 1922, 236.
34) Umanskij, "Russland: Der Tatlinismus", 12. Umanskij also referred to Tatlin's "machine art" in his book, *Neue Kunst in Russland, 1914~1919*, Potsdam: Gustav Kiepenheuer Verlag, 1920.
35) Umanskij, "Russland: Der Tatlinismus", 12.
36) Umanskij, "Russland: Die neue Monumentalskulptur", 32~33.

본성이 폭넓은 "문화적 혜택"을[37] 내보이기 때문이었다. 「탑」이 1925년 파리의 '국제 장식 및 산업 예술 전시회'에서 재축조되어 전시되자 비평가들은 그 역동성과 규모에 주목하며 자주 에펠탑과 비교하곤 했다. 디자이너 얀 치홀트는 정확하진 않지만 열광적인 표현으로, 타틀린의 「탑」은 에펠탑보다 200미터 높이 솟게 되어 있다고 말했다![38] 「탑」에 주목한 소수의 비평가들 중의 하나였던(1925년에 이르러 「탑」은 혁명적 열망의 주요 상징으로서는 다소간 외면당하고 있었고 대신 생산주의자[Productivist] 작품들로 대체되던 상황이었다) 치홀트는 타틀린이 기능보다는 형태에 치중했다는 트로츠키의 비판에 동의했다. 그러나 그는 「탑」의 양식을 옹호했다. 그는 1910년대 타틀린의 음각 조각 작품들로부터 그 양식을 추적하여, 「탑」이 "실제 삶에 쓰이는 대상을 창조하려는 과제를 가진 운동, 이전에 '구축주의'라 불렸던 운동의 시작으로서 출현했다"라고 주장하였다.[39]

그러나 1925년, 「탑」에 대한 열광은 외국으로 보낸 전시품들에서 드러난 '러시아적 실험'의 **가시적** 증거들에 대한 기대에 의해 사그러들었다. 알렉산드르 로드첸코와 콘스탄틴 멜니코프의 가구와 건축 디자인이 1925년 파리에서 전시되었고 건설되지 못한 「탑」보다 이것들이 더 서구인들의 관심과 호기심을 더 불러일으켰다.[40] 1920년대 후반 '프

37) Umanskij, "Russland: Der Tatlinismus", 13.
38) Tschichold, "Tatlin's Monument", 3.
39) *Ibid*.
40) 1960년대 니키타 흐루시초프의 이른바 문화적 해빙기 동안 러시아 아방가르드에 관한 수 개의 논문이 소비에트 저널에 나타났다. 예를 들어, 다음을 보라. Alina Abramova, "Tatlin (1885~1958[sic]): K vosmidesiatiletiiu so dnia rozhdeniia"(Tatlin[1885~1958]: On the eightieth anniversary of his birth), *Dekorativnoe iskusstvo*(*Decorative art*) 2, 1966,

레사 쾰른'이나 '국제 모피·위생 박람회' 등 서구로 보낸 소비에트 전시
에서 직접적인 선전용 전시가 점점 더 강조되었던 것을 보면, 소비에트
인들이 자신들의 최초의 기술적 성취에 관해 마침내 세계에 알릴 준비
가 되어 있었을 뿐 아니라 새로운 소비에트의 삶을 보여 주는 실제 모델
을 보려는 서구의 바람에 부응하였음을 알 수 있다.[41]

　　1932년에 이르러 「탑」은 러시아의 예술의식으로부터 다소간 모습
을 감추었다.[42] 이제 러시아를 지배하는 것은 사회주의 리얼리즘의 구

5~8. 러시아 아방가르드의 출판물과 전시회 등에 관해 보다 심도 있는 정보를 얻으려
면 다음을 보라. Margaret B. Betz, "Chronology, 1910~1930: Russain Political Life/
Russian Art, Literature, Drama/Western Events" in Barron and Tuchman, eds., *The
Avant-Garde in Russia*, 272~277. Also see John E. Bowlt, *Russian Art of the Avant-
Garde: Theory and Criticism, 1902~1934*(New York: Viking, 1976), and Camilla Gray,
The Great Experiment: Russian Art 1863~1922(London: Thames and Hudson, 1962),
reprinted as *The Russian Experiment in Art, 1863~1922*(New York: Harry N. Abrams,
1970); reprinted in a revised and enlarged edition as *The Russian Experiment in Art,
1863~1922*, ed. Marian Burleigh-Motley(London: Thames and Hudson, 1986). 러시아
아방가르드를 포함한 전시회는 1970년대 후반까지 소비에트연방에서는 열리지 못했다. 아
방가르드는 오직 엘리트 공산주의자들에게만 개방되었다. 이러한 '사적인 공공' 전시 하나를
예로 들자면 1977년 모스크바에서 열린 타틀린의 작품 전시회였다. 전시장은 미술관이 아
니라 작가 클럽인 문학의 집(Dom literary)으로, 이곳은 당시 이른바 엘리트 공산주의자들
의 요새였다. 1977년에 전시된 탑의 모형은 1978년 영구전시를 위해 모스크바의 슈세프 건
축미술관으로 옮겨졌다. 공식적인 소비에트 예술 행정이 당시까지 금지되었던 1910년대와
1920년대의 작품들을 편안하고 공개적으로 전시하게 된 것은 1980년대 후반 미하일 고르바
초프의 글라스노스트 체제가 되어서였다.
41) 아나톨리 센케비치 주니어(Anatole Senkevich, Jr)는, 「탑」의 비현실적 측면이 프로젝트 자
체가 무산된 가장 큰 이유가 되었음을 분명히 인정하면서, 타틀린이 사회적 당위성과 기
술적 실질성을 무시했던 것에 모이세이 긴즈부르그가 어떻게 반대했는지를 지적하였다
(Senkevitch, "The Sources and Ideals of Consructivism in Soviet Architecture", in *Art Into
Life*, 180).
42) 초기 소비에트연방에서 건축의 중요성 및 비판의식이 갖는 위상을 보여 주는 논의를 참고
하려면 다음을 보라. Blair G. Ruble, "Moscow's Revolutionary Architecture and Its
Aftermath: A Critical Guide", in Brumfield, ed., *Reshaping Russian Architecture*,
111~144.

체적이고 사실적인 미학이었기 때문이다. 당시 다수의 러시아 아방가르드 예술가들은 이민을 떠나거나 추상적 예술 활동을 그만두거나 혹은 그냥 대중의 시선으로부터 사라지기도 했다. 서구에서도 마찬가지로 수십 년간 「탑」은 "잊혀졌었다". 그것은 의도적인 무시 때문이 아니라 감각과 관심사가 변화하였기 때문이었다.[43] 그럼에도 불구하고 「탑」은 러시아와 서구에서 나타난 러시아혁명 미학을 변함 없이 상징했다. 그것은 기술, 역동성, 그리고 사회·정치적 유토피아주의의 표상이었다.

43) 서구의 반소비에트 감정의 존재, 그리고 전시회와 출판 정책 및 스탈린 시대로부터 흐루시초프의 해빙기에 이루어진 예술에 대한 반소비에트 감정의 부정적 영향 등에 관해서 종종 학술회의에서 비공식적으로 추정되곤 했다. 그러나 아무도 이러한 추정을, 게다가 증거의 부담까지 더해진 탓에, 분석하려 하지 않았다. 서구에서 이루어진 러시아 아방가르드에 관한 출판 및 전시 정보는 다음을 보라. Gail Harrison Roman, "Chronology, 1910~1930: European Exhibitions/United States Exhibitions/Publications/Special Events", in Barron and Tuchman, eds., *The Avant-Garde in Russia*, 277~285.

3. 선전의 환경:

서구에 등장한 러시아와 소비에트의 전시장과 파빌리온[*]

미로슬라바 무드락, 버지니아 헤이글스타인 마쿼트

현대의 유명한 세계박람회는 많은 부분 상업적 이해관계와 대중들을 위한 쇼가 합쳐져 당대와 미래의 경제적·문화적 동향에 대한 아이디어를 홍보하던 중세기 무역박람회로부터 자연적으로 파생된 것이다. 이런 전세계적 행사에 참여하는 것은 특히, 러시아에게는 계속 확대되는 광대한 영토의 경계 안에서의 접촉을 키워 가는 동시에 (제국으로서 러시아가 수세기 동안 다소 단절되어 있던) 유럽과 친밀한 관계를 유지할 수 있는 중요한 수단이었다. 19세기 중반에는 러시아 제국과 서구의 무역경로가 대서양과 지중해까지 이르렀으며 무역박람회 같은 축제 분위기에 러시아를 참여시켰다.

이런 행사에 대한 러시아의 지속적 참여와 적극적 유치(니즈니 노브고로드의[1] 유명한 연례 물물교환박람회가 좋은 예다)는 러시아인들에

* 이 글에 대한 최초의 생각은 1986년 대학 예술 연합회 연례 모임에서 발표된 「파빌리온, 전시회 그리고 여타 선동의 환경: 전언, 기법과 상징」이라는 글에서 미로슬라바 무드락이 제시했다. 원래 텍스트는 무드락과의 협동작업으로 서구에서의 러시아 전시회에 대한 버지니아 헤이글스타인 마쿼트의 평가적 반응에 관한 글까지 포함하는 것으로 확대되었다. 마쿼트 역시

게 보다 넓은 세상에 살고 있음을 알려주는 가시적 방법이 되었다. 이러한 심리적 이익이 즉각적인 사회적·경제적 이익보다 훨씬 많았다. 일상생활을 풍요롭게 하는 물건들을 제공할 뿐만 아니라 간헐적이지만 이런 화려한 오락은 다른 나라와 적극적이고 집중적으로 아이디어와 정보를 교환할 기회를 만들었다.

초기에 순수한 거래 목적의 무역박람회는 사회경제적 교류뿐만 아니라 정치적 목적을 가진 대규모 세계박람회로 변모했다. 런던에서 1851년 개최된 호화로운 세계박람회는 기술적 완성도와 산업의 진화를 보여 주었고 거대하고 과시적인, 수정궁으로 대표되는 각 전시장들은 해당 국가의 위세를 상징했다. 그 이후로 박람회와 이를 위해 지어진 건축물들은 강한 애국심의 발로에서 정치적으로 뒷받침되었다.

예를 들어 프랑스는 1900년 제11회 세계박람회의 개최국으로서 다른 국가들보다 돋보이려는 과시적 노력으로 행사를 이용했고 자신들의 예술 분야의 미래 발전상에 대한 강한 문화적 영향력을 재확인하고자 했다. 프랑스의 박람회 후원 여부를 결정하는 초기 기획단계에서 국민회의에서 나온 후원 의견은 주로 프랑스-러시아 동맹의 인기에 달려 있었다. 목소리 큰 지지자들은 러시아가 "얼마나 변화했는지 보여 주기 위해서는 대형 박람회라는 기회가 필요하다"라고 주장했다.[2] 여기에

원고를 검토했다.

1) Melnikov, *Ocherki bytovoi istorii Nizhegorodskoi iarmarki*(「니제고로드 시장의 일상사에 관한 에세이」). 한때 니즈니 노브고로드가 누렸던 개방과 국제적 접촉에도 불구하고 소비에트 연방사의 후기에 동일한 이 장소가 폐쇄되고 고립된 고리키 시(市), 곧 국내의 추방지가 되었다는 사실은 역사의 아이러니이다.

2) Richard D. Mandell, *paris 1900: The Great World's Fair*, Toronto: University of Toronto Press, 1967, 90.

참여하는 국가의 전시장들은 자국의 건축 전통을 강하게 따르는 스타일로 지어졌다. 예를 들어 독일제국 전시관은 르네상스 박공 형태가 두드러졌으며, 시암 전시관 주변에는 불탑이 지어졌다. 예술과 산업의 융합을 보여주는 용감하고 혁신적인 개념보다는 의고적이고 번지르르한 19세기의 지역적인 건물 형태를 제시하며 미국은 신고전주의식, 영국은 튜더식, 그리스는 비잔틴식 등 각 나라의 정체성과 건축 스타일을 그대로 반영하였다. 대부분의 전시관은 세느 강변을 따라 지어졌으나 취향은 둘째치고, 건축 및 예술적 독창성을 추구한 콩코르드 광장의 비네문 같은 프랑스 건축물들의 이국적 웅장함과 화려함에 비하면 초라했다. 하지만 1900년 세계박람회의 국가전시장 건축물은 보편적으로 볼때 상당히 단조로웠다. "세계박람회를 방문한 피상적인 관람객들이 정부 건축가들이 세운 건축물들의 전형적인 현학성과 평이하고 반동적인 디자인을 보면 우리가 진취성과 독창성이라고는 찾아볼 수 없는 민족이라는 결론을 내릴 것이다."[3]

그러므로 1900년 박람회를 위해 지어진, 모스크바 스타일의 집합적인 특성에 기반한 민속적인 러시아 파빌리온이 '트로카데로 크레믈린'(Le Trocadéro Kremlin)이라고 불린 것은 이상한 일이 아니다. 다른 파빌리온들과 마찬가지로 러시아 파빌리온은 성 바실리 성당처럼 다양한 스타일이 갖는 특성으로 이루어진 집합체였다. 이 전시장은 "교회, 터키의 키오스크, 아라비안나이트에 등장하는 손 대면 사라지는 궁전 등이 교차하는", 금박을 입힌 건물이었다.[4] 제정러시아 정부가 선별

3) Jourdain, "L'architecture à l'exposition universelle", 327.
4) Morand, *1900 A. D.*, 69.

한 수많은 가정용품과 공예품이 전시되었지만 파리 세계박람회를 위해 러시아 제정위원회가 출판한 서적 『19세기 말의 러시아』(*La Russie à la fin de la 19ème siècle*)에서 나타나듯, 러시아가 원시적이고 촌스럽고 기술적으로 낙후된 사회라는 프랑스의 인식을 타파하려는 공적인 시도에는 전혀 도움이 되지 않았다. 재정부 차관인 코발렙스키는 서문에서 다음과 같이 적었다.

> 1900년 세계박람회에 러시아가 대규모로 참가함으로써 서유럽과의 통상활동 회복 및 러시아 내 해외자본 증가와 더불어 러시아 인민이 참여하는 산업의 현황을 박람회 관람객들과 해외투자자들에게 알리려는 노력이 절실히 필요해졌다.[5]

하루치 생산의 결과인 3만 5,000켤레의 장화더미가 쌓인 「장화 파빌리온」은 기존의 평판을 깨지 못했다. 왜냐하면 서방과의 협력(이 경우, 러시아-아메리카 고무회사)을 통해서만 러시아가 전세계에서 일어나는 기술적 진보를 따라갈 수 있다는 것이 자명했기 때문이다.[6]

1920년이 되어서야 국제사회에서 러시아의 태도는 보다 우호적이 되고 덜 오만하게 되었다. 독일은 러시아의 예술적 성과가 주목할 만한 것이며 전세계적으로 호소력을 가질 수 있음을 처음으로 인식했다. 이러한 태도는 베를린의 반 디멘 갤러리(Van Diemen Gallery)에서 1922년 10월에 개장한 최초의 러시아 현대미술전시회인 '제1회 러시아 예술

5) Kovalevsky, ed., *La Russie*.
6) Augur, *Book of Fairs*, 198.

전시회'를 계기로 특히 강화되었다. 이 전시회가 누린 인기에 대한 평가는 엇갈린다. 게오르기 루콤스키는 전시 15일째가 되던 날 본인이 1,697번째 관람객이었다며 실망스러운 평가를 내렸다.[7] 반면 야코프 투겐홀드(Iakov Tugendkhold)는 일요일에 관람객 수가 500여 명이었다면서 전시회에 많은 관심이 나타나고 있다고 보고했다.[8]

자선을 목적으로 개최되었던 '제1회 러시아 예술 전시회'는 실제 모금된 금액보다는 서구의 시각예술에 영향을 끼친 바가 더 크다.[9] 예를 들어 존 엘더필드에 따르면, 쿠르트 슈비터스(Kurt Schwitters)는 반 디멘 갤러리에서 본 러시아 작품들에서 "거침과 활력에 매력을 느꼈음이 틀림없다. 반 디멘 갤러리에서의 전시 이후 1923년에 그가 제작한 조각 작품들에서는 타틀린 및 여타 구축주의 작가들과 견줄 만한 오브제의 기운을 느낄 수 있다. 1923년 부조 아상블라주로의 회귀 자체가 러시아 예술을 경험한 것이 계기가 되었다고 볼 수 있다."[10]

1921년경에는 반소비에트 봉쇄가 약해지고 있었으며 러시아 밖의 예술가들 사이가 친밀해지고 있었다. 이 시점은 소비에트에 대한 서구의 인상이 미래에 어떻게 달라지는지에 관해 특히 중요한데, '제1회 러시아 예술 전시회' 조직을 위해 소비에트 정부가 파견한 엘 리시츠키가

7) Lukomskii, "Russkaiia vystavka v Berline"(「베를린의 러시아 전시회」), 68.

8) Tugendkhold, "Russkoe iskusstvo zagranitsei"(「해외의 러시아 예술」), 100.

9) 반 디멘 갤러리의 전시회는 러시아 민중계몽예술위원회와 러시아의 기아 지원 조직을 위한 국제위원회의 후원을 받았다. 이 전시회는 1900년대 초반 이후 러시아의 기근 퇴치 기금을 조성하려는 의도를 가졌던, 독일에서의 러시아 예술 전시 시리즈의 일부였다(P. Levedev, "Iz istorii sovetskogo iskusstva, borba za ideino - realisticheskoe iskusstvo v 1921-1925 godakh"[소비에트 예술사로부터, 1921~1925년의 이념적-사실적 예술을 위한 투쟁], Iskusstvo[예술], no. 4, July-August 1953, 40).

10) John Elderfield, Kurt Schwitters, London: Thames and Hudson, 1985, 132.

이를 계기로 성공가도를 달리기 시작했기 때문이다. 러시아와 서구의 예술적 목적 사이에서 전령 역할을 한 것으로 보이는 리시츠키는[11] 글과 강연을 통해 러시아 아방가르드 미술을 사전 소개하며 반 디멘 갤러리 전시에 대한 평론가들의 반응과 해석에 영향을 끼쳤다. 그는 일리야 에렌부르그와 함께 편집한 3개 국어 잡지 『물』(物)에[12] 러시아 예술에 대한 글을 두 편 기고하였는데, 이는 러시아와 서구 사이에 문화적 가교를 제공하기 위함이었다. 또 『데 스테일』과 『오늘』(MA)[13]에 「프로운: 세계의 상이 아닌 세계의 현실」(PROUN: Not World Visions, But-World Reality)이라는 에세이를 출판하고 '새로운 러시아 미술'에 대해 강연했다.[14] 이때 리시츠키는 자신의 프로운들(다축적이고 기하학적인 추상)의 특징인 구축주의 미술의 형식적 특성을 강조하고 최근 미술계의 생산주의적인 실용적 방향에 대해 모호하고, 간혹 혼란스러운 논의를 제시했다. 예를 들어 『물』의 창간호에서 리시츠키와 에렌부르그는 '오브제'

11) Nikolai Khardzhiev, "Pamiati khudozhnika Kissitzkogo"(예술가 리시츠키를 기리며), *Dekorativnoe iskusstvo SSSR*(소비에트연방의 장식 예술), no. 2, February 1961, 30. 최초에 리시츠키는 프랑스 예술가들과의 접촉 또한 재정립하려고 했다. 그러나 그는 이 방면에서는 많은 노력을 기울이지 못했고 대신 독일에 집중했다(Vieri Quilici, *L'architettura del construttivismo*, Bari: Laterza, 1969, 74).

12) 다음을 보라. El Lissitzky and Ilia Ehrenburg, "Die Blockade Russlands geht Ihrem Ende engegen"/"Le blocus de la Russe touche à sa fin"/"Blokada Rossii Konchaietsia", *Veshch/Gegenstand/Objet*, no. 1/2, March~April 1922, 1. 영역본으로는 다음을 보라. "The Blockade of Russia Moces Towards Its End", in Lissitzky-Küppers, ed., *El Lissitzky*, 340~341. Also see "Ulen"(Lissitzky), "Die Ausstellungen in Russland", *Veshch/Gegenstand/Objet*, no. 1/2, March~April 1922, 18~19. 영역본으로는 다음을 보라. Zygas, "The Magazine", 125~128.

13) *De Stijl*, June 1922, 81~85; MA(Today) 8, October 1922, n. p.[7]. '프로운'이라는 용어는 'Proekt ustanovleniia(utverzhdeniia) novogo'(새로운 것의 정립[긍정]을 위한 프로젝트)라는 말에서 가져온 것이다.

14) Lissitzky, "New Russian Art", 146~151.

에 대해 구축주의를 포함한 광범위한 차원에서 정의를 내렸다. "조직된 작품은 모두, 그것이 집이건 시(詩)이건 그림이건, 실용적인 '오브제'이다 …… 기본적인 실용주의는 우리 생각에서 매우 벗어나 있다."[15] '오브제'에 대해 본질적으로 형식적인 정의에 반해, 리시츠키는 '울렌'이라는 가명으로 같은 호의 다른 기사에서, 공방을 '생산 기반'에서 재조직함으로써 "생산주의 미술(산업기술과 디자인 원칙의 결합)을 지향한" 최초의 예술가 중 하나로 올가 로자노바(Olga Rozanova)를 칭찬하였다.[16] 그는 '새로운 러시아 미술'이라는 강연에서 구축주의의 산업지향적 방향에 관해 자세히 설명했다. 그는 여기서 젊은 러시아 화가들이 산업의 경제와 효율성, 재료 등을 채택할 뿐 아니라 회화로부터 "작업 행보를 따라 재료를 향해, 그리고 구성을 향해, 그리고 마침내 실용적 오브제의 생산을 향해"[17] 체계적으로 진전해 나아가 궁극적으로 "스튜디오를 공장으로"[18] 변화시키려는 희망을 가졌음을 이야기했다. 서구가 알고 있는 이러한 구축주의의 실용적 방향의 좋은 예가 『물』, 『오늘』, 『브룸』, 『신세계』(베를린) 등에서 논의된 블라디미르 타틀린의 「제3인터내셔널 기념비를 위한 프로젝트」이다.[19]

15) Lissitzky and Ehrenburg, "The Blockade of Russia Moves Towards Its End", in Lissitzky - Küppers, ed., *El Lissitzky*, 340.

16) "Ulen"(Lissitzky), "The Exhibitions in Russia", in Zygas, "The Magazine", 126.

17) Lissitzky, "New Russian Art", 150.

18) *Ibid.,* 149.

19) Nikolai Punin, "Tatlinova bashnya"(Tatlin's tower), *Veshch/Gegenstand/Objet*, no. 1/2, March–April 1922, 31; for an English translation, see Troels Andersen, *Vladimir Tatlin*, Stockholm: Moderna Musset, 1968, 57; Nikolai Punin, "Tatlin uvegtornya"(Tatlin's glass tower), *MA* 7, May 1922, 31; Louis Lozowick, "Tatlin's Monument to the Third International", *Broom* 3, October 1922, 232~234; *Novy Mir*(New World)(Berlin) is cited in "The New Art of Bolchevik Russia", *Current Opinion* 72, February 1922, 240~241.

러시아 아방가르드 예술의 기저를 이루는 원칙과 목표를 두고 이루어지는 간혹 혼란스러운 논의는 다비드 슈테렌베르그가 쓴 '제1회 러시아 예술 전시회' 도록의 「서문」에서 복잡해진다. 여기서 슈테렌베르그는 타틀린의 탑이나 알렉산드르 로드첸코의 "실용주의적 특성을 보이지 않는 비대상적 구성을 생산해 내는" 예술가들과 생산예술을 연관짓고, 나움 가보(Naum Gabo)를 "구축주의 작가들에 견줄 만한" 조각가로 설명했다.[20] 리시츠키와 슈테렌베르그가 이끈 러시아 아방가르드 예술에 대한 토론은 구축주의와 실용주의적 적용을 지향한 새로운 유행에 대해 혼란스럽고 모순된 시각을 양산했다. 또한 리시츠키와 슈테렌베르그 모두 이러한 아방가르드적 트렌드를 보다 광범위한 사회적·정치적 배경에서 충분히 분석하지 못했다.

러시아 아방가르드 예술의 형식적인 방향과 산업적인 방향 양자 모두 제한적으로라도 '제1회 러시아 예술 전시회' 이전에 서구에 소개되었음에도 불구하고, 비평가들은 주로 반 디멘 갤러리에 전시된 러시아의 비대상적 회화와 공간적 구성 등의 형식적 특성에 대해 논의했다. 란다우(P. Landau)는 프랑스의 미와 조화, 그리고 독일의 신비주의적 열망 대신에, "러시아인들은 더 강한 운동과 더 조형적이고 공간적인 힘을 보여 주었다"라고 지적했다.[21] 에리히 부흐홀츠는 전시회가 "표현주의

20) David Shterenberg, "Zur Einführung", in *Erste russische Kunstausstellung*, Berlin: Galerie van Diemen, 1922, 13~14. 이곳 및 다른 텍스트의 독일어 번역은 개리 개렛슨(Gary Garrettson)의 것이다. 1922년 서구에서 구축주의 예술과 이론 및 반 디멘 갤러리에서 전시된 작품들에 대한 더 깊이 있는 논의를 위해서는 다음을 보라. Lodder, *Russian Constructivism*, 227~233.

21) Quoted in Tugendkhold, "Russkoe iskusstvo zagranitsei", 101. 이 텍스트 및 다른 곳의 러시아어 번역은 마리나 골랜드(Marina Goland)가 개리 개렛슨의 도움을 받아 한 것이다.

자들의 과거 작업을 단숨에 일소해 버렸으며 추상주의자들을 부상시켰다"라고 이야기했다.[22] 또 다른 이들은 이와 같이 순수하게 지적인 예술을 "정신적 곡예"[23]이며 "이론화에 대한 광적인 사랑에 빠진 이 사람들(러시아인들)"을 위한 "일종의 건강식"이라고 표현하기도 했다.[24]

대부분의 비평가가 절대주의와 구축주의 예술의 형식적 측면에 그치는 논평을 내놓았지만, 어떤 이들은 러시아인들의 작품에 잠재된 사회적이고 공리주의적인 암시를 탐지해 냈다. 1922년 베를린에 살며 러시아 구축주의 창작과 관련된 추상적인 기하학 회화에 몰두하던 헝가리 예술가 라호스 카삭(Lajos Kassák)은 추상이라는 형식 아래 숨겨진 사회적 암시를 이해했음을 보여 준다. 카삭은 러시아 회화가 러시아 예술의 전위에 서 있으며 "그들의 (러시아적) 이상으로 가는 방향에서 삶의 구축주의적 형식이라는 새로운 인간적 이상"을 가리킨다고 썼다.[25] 유례없이 명철하게 러시아 회화를 관찰하였음을 보여 주는 카삭의 평가는 아마도 그와 라슬로 모호이너지 같은 헝가리 예술가들이 동일한 믿음을 가졌기 때문이었을 것이다.[26] 러시아 회화에 대한 이같은 칭찬

다음에서는 이와 약간 다른 번역을 볼 수 있다. Lodder, *Russian Constructivism*, 230.

22) Quoted in Neumann, "Russia's 'Leftist Art' in Berlin", 22.

23) Stahl, "Russische Kunstausstellung", n.p.[2]. 번역은 군터 클라베스(Gunther Klabes)의 도움으로 개리 개렛슨이 하였다.

24) P. Landau, quoted in Tugendkhold, "Ruusskoe iskusstvo zagranitsei", 101.

25) Lajos Kassák, "A Berlini orosz kiállitàshoz"(베를린의 러시아 전시회에 대해여), n.p.[8].

26) See László Moholy-Nagy, "Konstructivismus und das Proletariat", *MA*(1922). 영역본으로는 다음을 보라. "Constructivism and the Proletariat", in Richard Kostelanetz, ed., *Moholy-Nagy*, New York: Praeger, 1970, 185~186. 또한 다음을 보라. Egon Engelion, "Konstruktivizmus es proletariatus"(구축주의와 프롤레타리아). 헝가리 구축주의에 대한 심도 있는 연구로는 다음을 보라. Esther Levinger, "The Theory of Hungarian Constructivism", *The Art Bulletin* 49, September 1987, 455~466.

과 대조적으로, 다른 한편 카삭은 공리주의적 응용을 암시하는 러시아 조각과 공간 디자인이 "직관이나 과학적 기초가 결여된 쓸데없는 장난 감" 같은 순진하고 평범한 작품들이라고 비판했다. 그러나 그는 이 작품 들이 물질성을 결여하고 있음에도 불구하고 "미래 창작의 틀"을 암시한 다고 인정했다.[27] 또 다른 비평가 역시 러시아 아방가르드 예술이 논리 적으로 산업적 응용으로 귀결된다는 점을 인식했다. 그는 러시아 예술 을 "예비적 단계"이며…… "새로운 예술적 세계어를 위한 문법 창조"를 대표하는 "예술적 문제들, 조사들, 실험들, 실험실의 탐구들"이라 정의 했다.[28] 그는 러시아인들의 "사물을 건설하고 건축하려는 순진한 열망" 이 러시아의 기술 부족에 의해 방해를 받았으며 "러시아인들이 자기들 의 예술에서 기계와 건축을 원시적으로 베끼게 만들고 있다"라고 지적 했다.[29] 그는 러시아 예술가들이 작품의 산업적 응용을 추구하지 않는 다고 비판했다. "본질적으로 러시아 구축주의자들은 궁극적인 결론을 내리기 위해 충분히 일관적이어야 했다. 소용없는 미학적 놀이 대신 실 제적인 작업을 시작했어야 했고, 기계 모형을 만드는 대신 실제 노동자 가 되어 실제 기계를 만들었어야 했다."[30] 두 비평가 모두 러시아의 작 업에 암시된 산업적 방향성을 지적했지만, 그 누구도 1922년경에 이미 이러한 방향성이 나타나고 있었음은 알지 못했다.

한 비평가는 남다른 논평에서 '제1회 러시아 예술 전시회'를 '혁명

27) Kassák, "A Berlini orosz kiállitàshov", n.p. [8].
28) Quoted in Tugendkhold, "Russkoe iskusstvo zagranitsei", 102. 다음은 이 텍스트에 대한 약간 다른 번역이다. Lodder, *Russian Constructivism*, 233.
29) Quoted in Tugendkhold, "Russkoe iskusstvo zagranitsei", 102.
30) *Ibid*.

예술'의 관점에서 평가했다. 프리츠 슈탈은 러시아의 작업이 "소비에트 사상과의 연관, 사회 건설의 임무를 맡은 변증법적 운동과 구형식의 이념적 파괴 등과의 연관"을 보여 주었다는 점을 발견했다. 그러나 그가 평가하기에, 러시아의 작업은 '혁명의 감정'은 보여 주지 못했다.[31] 그는 러시아인들이 정치적 혁명과 동시에 혁명예술을 원한다고 비난했다. 결과적으로 빚어진 것은 "잘못된 상품", 진정한 혁명예술의 "조화로운 발전을 가로막는", "자의적 형식들"을 강요하는 지적 예술이었다. 슈탈이 생각하기에 진정한 혁명예술은 러시아 민중의 '영혼과 감각'을 반영하고 전문학교에서 훈련된 젊은 예술가들로부터 나오는 것이지, 반 디멘 갤러리에 전시된 지적 흐름으로부터 나오는 것이 아닐 것이었다. 혁명예술에 대한 이러한 정의와 더불어, 그는 "여기서 전시된 모든 것에 진정으로 혁명적인 것은 없다"라고 결론지었다.[32] 슈탈은 혁명예술이란 전통적으로 훈련받은 지적인 예술가들이 아니라 '민중'으로부터 출현한다고 믿었기 때문에, 그가 산업을 지향하는 구축주의자들의 운동을 '혁명예술'로 간주했는지는 분명치 않다. 다른 비평가들과 마찬가지로 슈탈 역시 러시아 아방가르드 내의 생산주의 경향에 관해 알지 못했음이 분명하다.

1922년 베를린 전시회에서 러시아 아방가르드 예술에 대한 상당한 이해를 보여 준 이 비평가들과 달리, 영국의 극장비평가 헌틀리 카터는 러시아 아방가르드에 완전히 당황했다. 나탄 알트만(Natan Altman)과의 대화 이후 카터는 알트만이 '구축'(construction)과 '구성'

31) Stahl, "Russische Kunstausstellung".
32) Ibid.

(composition) 간에서 발견하는 차이를 자신은 이해하지 못하겠다고 말했다. 그는 러시아 아방가르드 예술에 대해 자신의 이해가 명백히 부족함을 드러내면서, "모든 디자인이 '수학적 원리에 따라' 산출되도록 의도되었고" "분위기에서는 엄격히 프롤레타리아적인 것이라 이야기되는 전시회에서는 큐비즘, 미래주의, 표현주의, 그리고 일정 정도의 다른 각종 '이념'이 상당한 정도로 존재하였다"라고 썼다.[33]

반 디멘 갤러리에 관한 여러 논평들에서는 러시아 아방가르드 예술에 대해 형식적 이해가 지배적이었음을 알 수 있다. 이러한 형식적 이해는 1923년 리시츠키의 「프로운 방」과 1926년과 1927년의 전시회 방들에 의해서, 비록 이들이 설교적 목적과 그러한 잠재성을 가지고 있었음에도 불구하고, 강화되었다. 1923년 '대 베를린 예술 전시회'에서 레르터 역에 전시된 리시츠키의 「프로운 방」(그림 3-1)은 상자 모양으로 여타의 '프로운' 구성과 마찬가지로 대규모의 다축적 기하학적 추상으로 구성된 공간적 환경이었다. 이 추상들은 관찰자의 시각을 방 주위로 인도하도록 조직되어 있었다. 리시츠키의 비유를 쓰자면, 공간은 회화와 건축의 기차들이 만나는 정거장과 같았다. 그것은 교수법적 패러다임이거나 혹은 '전시 공간'으로,[34] 시각적 교육 목적으로 창조되고 결과적으로 이념적 교리화에 적용될 수 있는 것이었다.[35] 「프로운 방」을 지

33) Quoted in "Queer Bolshevist Art in Berlin".
34) El Lissitzky, "PROUN SPACE: The Great Berlin Art Exhibiton of 1923", in Lissitzky, *An Architecture for World Revolution*, 138~140.
35) 이러한 입장은 러시아혁명 이후의 분위기를 진지하게 고려했을 경우에만 타당할 수 있다. 이 시기 사회의 모든 국면에서 이루어진 재건설은 정부 행정의 모든 층위와 상관된 일이었고, 여기에는 예술 훈련도 포함되어 있었다. 분명한 것은 예술 그리고 러시아 아방가르드의 만개를 가져온 것까지는 아니더라도, 거대한 예술적 실험이 일어나도록 동기를 준 것에 대한 그

그림 3-1 엘 리시츠키. 「프로운」(구성)(Plate 2 from the *First Kestner Portfolio*, edited by Eckart von Sydow, 1919-1923. Moscow and Berlin: Ludwig Ey, Hannover, 1923. Lithograph printed in color. 44.2cm × 60.4cm. Collections of the Museum of Modern Art, New York. Purchase).

나가는 제어된 통로는 리시츠키가 관찰자에게 그 관찰자들이 점유하고 있는 공간에 관해 무엇인가를 가르치기 위해서 채택된 미묘하지만 조작적인 수단이었다. 「프로운 방」을 경험하는 중에 관찰자는 고의적으로 방향이 지시된 상호관계에서 서로 겹치고 조합되고 침투하는 조형적 형태에 의하여 인도되었다. 리시츠키는 『G』(Gestaltung) 1923년 7월

많은 이론화 뒤에 숨겨진 의도는 분명히 지각과 효과를 분석하여 그 지식을 사회에 제시할 새로운 방향을 만들어 내기 위해 응용하려는 것이다. 이론적인 글들 중에는 리시츠키와 같은 예술적 추구에 폭넓은 반경을 보인 예술가들에 의한 프로그램적 에세이가 포함되어 있었다. 실로 '프로운' 시리즈는 「프로운 방」(Proun Room) 같이 국제 전시라는 배경에서 제한된 공간 안에 모인 채로 보면 그들 자신들에 대한 순수 회화였다고 주장할 수 있음에도 불구하고, 교시를 내리려는 의도가 순수한 미학적 분석을 능가하고 있었다고 할 수 있다.

호에서 이 체계 이면의 전제를 설명했다. "(공간은) 그림이 아니다. 사람들은 그 속에서 살고 싶어한다……. 전시회에서 사람들은 계속 돌아다닌다. 이렇게 공간은 모두가 자동적으로 그 속에서 순회하도록 만드는 방식으로 조직되어야 한다."[36] 한 비평가는 리시츠키가 기하학 면들과 사선 판들의 배열을 통해 방향을 가지면서 공간적 운동을 만들어 냈다고 지적했다. 그는 이 요소들이 새롭고 엄격한 기하학적 장식 형식을 표현한다고 말했지만, 방에 내재된 조작적 의도를 간파하는 데는 실패했다.[37]

「프로운 방」에서 리시츠키의 의도는 인간을, 신예술을 선언할 뿐 아니라 새로이 변용된 인간의 정체성과 독립성을 긍정하도록 돕는 공간인 역동적으로 충전된 '프로운'의 환경에 대한 능동적 수용자로 만드는 것이었다. 「프로운 방」을 고려함에 있어서 변함없이 깨닫게 되는 것은 러시아혁명 이후 사회를 재교육하는 과정에서 매개체로 쓰이는 예술과 예술에 의한 보편적 원리화라는 보다 큰 문제를 향한 움직임 간의 연관성이었다. 이 점에서 리시츠키는 오래된 행위 규범과 과정을 변화시키고 (1919년의 포스터 「붉은 쐐기로 백인들을 쳐라」[Beat the White with a Red Wedge]와, 붉은 삼각형과 붉은 사각형이 상징하는 사회주의가 승리하는 「두 사각형 이야기」[Tale of Two Squares, 1920]에서와 같

36) Quoted in Lissitzky, *Russia: An Architecture for World Recolution*, 139. 리시츠키는 제1회 러시아 예술 전시회에서 했던 자신의 강연 '새로운 러시아 미술'에서 「프로운 방」을 무력하고 침체된 수동적 삶의 방식으로부터 인간을 해방하는 수단으로 의도하였다고 말했다 (독일어 텍스트로는 다음을 보라. "Neue russische Kunst", in Sohpie Lissitzky-Küppers, ed., *El Lissitzky: Maler, Architekt, Typograf, Fotograf: Erinnerungen, Briefe Schriften* [Dresden: Verlag der Kunst,1976], 334~344. 영역본은 다음을 보라. Lissitzky, "New Russian Art").

37) Wolfradt, "Berlin Ausstellungen", 761.

이) 보다 보편적 대중을 위한 비문자적이고 비발화적이며 비대상적인 환경을 개발하기 위하여 특정한 러시아 관객을 향한 선동적인 예술 패러다임으로 노력을 넓혔다. 「프로운 방」은 참여자가 설득과 "발견의 여정"에[38] 몸을 싣는 실제 공간과 환경이 됨으로써 이념적 추론의 정신을 창출해 냈다.

장치 자체는 빌모스 후스차르(Vilmos Huszar)와 헤릿 릿펠(Gerrit Rietveld)의 상자 공간 인테리어, RKC로 알려진 「전시를 위한 공간-색채-구성」(Ruimte - Kleur - Compositie voor een Tentoonstelling)과 비교된다. 이 작품은 1923년 '대 베를린 예술 전시회' 직후에 열린 '심사위원단 없는 예술 전시회'(Juryfreie Kunstschau)를 위해 제작되었던 것으로 추측된다. '데 스테일'의 건축이 기능성을 추구하고 관찰자가 건축공간을 보다 의식하게 하려 했다면,[39] RKC는 관찰자에 대한 맹목적 조작을 의도하지 않았다. 이와 대조적으로 「프로운 방」은 관찰자의 경험에 대한 리시츠키의 의도적 조작으로 특히 러시아 아방가르드의 맥락에서 선전적 응용의 가능성을 제시하였다.

예술을 새로운 사회 건설을 위한 교육적 매개체로 사용하고자 하는 리시츠키의 결심을 고려한다면, 「프로운 방」과 어떤 전시 파빌리온 간에도 유사점이 분명히 있을 것이다. 전시 파빌리온은 어떤 것이든 단지 통일된 주제나 목적 없이 따로 분리해서 보이는 사물들의 집합으로서가 아니라 개요적 전시의 환경으로 봉사하는 것이기 때문이다. 그 목

38) Leering, "Lissitzky's Importance Today", 40.
39) Theo van Doesburg, "Towards a Plastic Architecture", De Stijl(1924), in Hans L, C. Jaffé, De Stijl, New York: Harry N. Abrams, n.d., 185~188.

적인 관찰자의 공간 지각과 암시로 자신이 그가 사는 세계를 재조건화하는 것인 만큼,「프로운 방」은 설득과 선전의 환경이 된다. 전시 파빌리온과 같이「프로운 방」은 닫힌, 계산되어 미리 결정된 환경 안에서 교육하도록 되어 있었다. 전시 파빌리온의 부가적 암시는 관찰자가 일단 자각에 이르면 자신의 삶을 향상시키는 것을 의식하게 된다는 점이다. 궁극적으로「프로운 방」은 시간의 흐름과 함께 그리고 자유의지의 실현을 통하여 관찰자가 완전한 변화에 이르게 된다는 것을 보여 주었다. 참여자가 방을 지나가면서 자기교화나 개인적 해방의 영역으로 들어가기 때문이었다.

「프로운 방」은 리시츠키가 자신의 예술공간 이론을 실제적으로 적용하려 한 프로젝트 시리즈의 하나였다.「프로운 방」으로부터 발전해 나온 그의 유사한 관심사는 현대 추상예술 전시를 위한 그 자체로서의 전시공간이었다. 이것은 1926년 드레스덴에서 열린 '국제예술전시회'의 추상예술가들의 방에서, 그리고 1927년 하노버의 '니더작센 갤러리'의 추상예술가들의 사무실에서 나타났다. 이 전시공간들에서 리시츠키는 현대 추상예술 전시를 위한 시각적 환경을 조작해 냈는데, 이념적 응용의 가능성을 가진 조작이었다. 가장 공들인 사업이었던 하노버의 방에 대한 논평에서 예술비평가 지그프리드 기디온과 하노버 미술관 관장 알렉산더 되르너는, 리시츠키의 빽빽하게 공간화된 수직의 긴 방들이 추상화의 자유로이 떠도는 면들과 다차원적인 공간 운동을 보완하여 평평하고 불투명한 벽 표면을 무한한 깊이를 가진 것처럼 비물질화했다는 점을 발견했다. 되르너는 추상예술의 무한한 공간구성에 대하여 매우 통찰력 있게 분석했다. 그는 이것을 전통적인 선적 시점과 대조했지만 러시아 구축주의자들과 피트 몬드리안, 테오 반 두스부르흐

(Theo van Doesburg), 모호이너지, 그리고 자신이 '구축주의자'라 부른 모든 이를 이념적으로 구분하지 않았다.[40] 기디온은 리시츠키의 「프로운 방」을 동시대 예술의 "연구실"이라 표현했다.[41] 전시공간에 대한 리시츠키의 변형에 관한 이들의 토론에도 불구하고 기디온도 되르너도 리시츠키의 벽 표면 비물질화 기법이 방 내부에서 사람의 시점에 의존하는 분명한 시각적 효과를 낳고[42] 그러한 기법이 설교적이고 선전적인 목적으로 쓰일 수 있는 시각적 조작 가능성을 지녔다는 점을 알아차리지 못했다.[43]

「프로운 방」과 전시회 방들의 소(小)환경(mini-environment)은 지각행위에 대한 관찰자의 의식을 고양하고 이념적 조작을 위한 실제적이거나 암시적인 잠재력을 유지했던 한편, 1925년 파리에서 개최된

40) See Dörner, "Zur Abstrakten Malerei". 리시츠키의 전시실에 대한 되르너의 해석은 베를린 전시회 이후에 나타난 리시츠키의 프로운 시리즈(전시실에 있는 것이 아님에도 불구하고)에 대한 현학적인 수준의 논의를 반영한다. 비평가 에카르트 폰 시도우, 빌 그로만, 특히 에른스트 칼라이는 리시츠키가 '데 스테일'의 화가인 몬드리안과 반 두스부르흐, 헝가리 화가 모호이너지와 라슬로 페리의 것과 유사한 공간적·형태적 탐구를 추구하였다고 보았다. 칼라이는 리시츠키를 매우 명민하게 분석하면서 공리주의적 대상에 대한 리시츠키의 요구는 그의 "대상처럼 보이지만 쉽게 픽션으로 인식할 수 있는 복잡한 형태 구성"과 모순된다고 지적한다(Kállai, "El Lissitzky", 304). 칼라이는 리시츠키를 "가장한 낭만주의자"라고 부르면서도(Ibid.), 리시츠키의 활자에서 그리고 "혁명적 선동의 순수한 체현"이라고 할 수 있는 연설자의 연단 모형에서 드러나는 진정으로 공리적인 지향을 발견하고 있다(Ibid., 309). 또한 다음을 보라. Kállai, "Konstruktivismus"; von Sydow, "Ausstellungen: Hannover"; Grohmann, "Dresdner Ausstellungen".
41) Giedion, "Lebendiges Museum".
42) 기디온은 방 안에서 위치에 따라 변화하는 시각적 효과들을 보여 주기 위해 동일한 방을 세 개의 장면으로 그렸지만 텍스트에서는 이 효과에 대해 논의하지 않았다. 드레스덴과 하노버의 리시츠키 전시실의 수직 띠들은 현대 시각예술에서 쓰이는 무아레(moiré['물결무늬'라는 뜻—옮긴이]) 기법과 분명한 유사성을 가진다는 점을 주목한 것이 흥미롭다.
43) 리시츠키의 전시실에 대한 다른 해석을 보려면 다음을 보라. Birnholz, "El Lissitzky", 386, 406 n. 31.

'국제 현대 장식 및 산업 예술 전시회'는 러시아와 여타 아방가르드 예술가들에게 공간 미학에 있어 그들의 새로운 디자인 아이디어들을 미래 건축을 위한 개념으로서 전시해 보일 기회를 제공하였다. 수년 앞서 러시아 아방가르드 예술가들이 독일에서 일으킨 파장은 그게 무엇이든 1925년 파리에서 이들이 일으킨 거대한 파도의 서곡에 불과했다. 이 엄청나고 요란한 축제는 화려하고 비싼 파빌리온들과 더불어 전시회가 프랑스가 전후 과거의 영광을 진정으로 되찾았음을 세상에 드러내 보이기 위해 가스통 두메르게(Gaston Doumergue)의 프랑스 정부가 급히 꾸며 낸 정치적 책략이라는 명백한 증거였다. 소비에트 정부에게 행사 참여가 중요했던 이유는 그것이 이제 프랑스가 새로이 움트는 소비에트연방의 문화를 공개적으로 그리고 공식적으로 인정했다는 의미였기 때문이다. 이렇게 프랑스가 자신의 전략을 이행하는 한편, 동시에 참여의 이념을 보여 주는 드라마가 소비에트인들에 의하여 수행되고 있었다.

1925년의 전시회는 이전의 어느 전시회와도 다르게 소비에트 정부에게 사회주의가 단순히 이념이 아니라 구체적이고 실제적인 응용을 가능하게 하는 지침임을 증명할 수 있는 장을 제공하였다. 민중계몽위원 아나톨리 루나차르스키는 러시아 아방가르드의 충실한 지지자로서 행사 기획의 임무를 맡았다.[44] 소비에트 파빌리온 디자인은 청탁에 의해 이루어는 것이었으므로,[45] 루나차르스키는 소비에트 전시의 주제와

44) 루나차르스키가 러시아의 가장 진보적인 문학 및 예술 집단과의 밀접한 협업을 북돋았다는 증거로, 그가 미래주의 시인 블라디미르 마야콥스키에게 파리로 보낼 전시품 계획을 도와달라고 요청한 사실을 들 수 있다.

45) Kopp, *Soviet Architecture and City Planning 1917~1935*, 60.

목적을 가장 효과적으로 구현해 내리라 믿는 건축 디자이너들을 염두에 두었을 것이다.

콘스탄틴 멜니코프가 디자인한 소비에트 파빌리온은 상징들의 망을 통해 혁명적 사회주의 개념을 형상화했다. 상징들은 기본 스케치로부터 최종 계획까지 활발하고 고도로 즉흥적인 선전의 전언을 담고 있었다.[46] 처음에 멜니코프는 러시아에서 성공적으로 이루어진 사회주의 혁명에 의해 정복되는 지구의 상징으로 반구를 사용하였다. 이후의 스케치들에서는 소비에트연방을 상징하면서 혁명화 과정이 아직 완전히 이루어지지 않았음을 의미하며 사회주의의 단계적 번성력을 보다 정확히 표현하기 위하여 반구를 주위를 둘러싸는 끈 모양으로 대치하였다. 최종 계획에서 멜니코프는 이 거대한 표상을 안정된 장사방형의 구조를 통하여 대각선으로 잘린 계단 위로 위치시켰다.

멜니코프의 디자인에 대한 공개적 반응은 건축가에 의하여 상징적으로 전개된 이념적 목적보다는 계획의 추상과 기하학에 집중되었다. 비평가들은 한결같이 대각선 계단이 사각형 도면을 두 개의 삼각형으로 절단함으로써, 안토니 고이소가 지적하였듯이 도면에서 가장 긴 선이 되었음에 주목하였다.[47] 가스통 바렌이 보기에 파빌리온은 "기하학적 정신"에 대한 러시아적 수용을 대표한 것이었고,[48] 칼 베른츠에게 파빌리온은 "미래주의적 방식으로 모든 것을 숨기지만 모든 것을 내보이

46) See Starr, *Melnikov*, 85ff.
47) Goissaud, "Exposition des arts décoratifs", 365. Also see George, "L'exposition des arts décoratifs", 290~291, and Rey, "L'ezposition des arts décoratifs", 6.
48) Varenne, "La section de l'union des républiques", 114.

는 불가해한 면들의 배열이었고…… 건축물은 건물 대신 비행기들을 모아 놓은 것 같이 기묘해 보였다."[49] 발데마르 게오르게는 멜니코프의 건물에서 조각의 양상을 발견하고 그것을 구축주의 조각의 목적에 대한 이해를 드러내는 용어로 기술하였다. "멜니코프는 스스로를 건축가일 뿐 아니라 조각가라고 말한다. 그는 부피의 개념을 성긴 덩어리라는 개념으로부터 분리한다. 그는 3차원을 표현하고 오직 건축적 선이라는 수단으로 공간적 감각을 창조한다."[50] 파빌리온을 "만족스러운 추상"이라고 말한 한 비평가는 "그러나 그 대담함은 아마도 이 건물이 소비에트연방이 1917년 혁명 이후 지은 거의 유일한 건물일 만큼 수입된 것이 없기 때문일 것이다"라는 말을 덧붙임으로써 그 칭찬에 한계를 그었다.[51]

파빌리온이 한시적인 전시 건물이라는 점이 전반적으로 이해되었음에도 불구하고[52] 비평계는 주로 계단과 지붕에 집중했다. "계단을 위한 집"이라는 제목을 단 매우 유머러스한 논평에서 앙드레 라핀은 계단이 "계단이 되지" 않는다고, 즉 벽에 수직이나 평행으로 맞추어지지 않고 "거리에서 거리로" 나가게 되어 있다며 비판했다.[53] 미셸 루 스피츠는 계단이 올라가기 어렵다고 흠을 잡았고,[54] 베른츠는 "중독적인 큐비스트의 선들을 가진……" 계단이 "아마도 보드카 여러 잔을 들이켠 이

49) Quoted in "Exhibition of Decorative Arts Opened", 32.
50) George, "L'exposition des arts décoratifs", 291.
51) Morand, "Paris Letter", 330.
52) 특히 다음을 보라. Roux - Spitz, *Exposition internationale*, 51.
53) Laphin, "Une maison pour un escalier", 1.
54) Roux-Spitz, *Exposition internationale*, 51.

후에 제안되었을 것"이라고 말했다.[55] 마찬가지로 지붕을 비판적으로 보았던 루 스피츠는 "구성에 관한 어떤 매혹적 설명도 어떤 '의도'도" 건물의 "단순히 유치한 성격"을 간과하게 만들지 못할 것이라고 선언했다.[56] 아돌프 더보는 도면과 지붕의 사각(斜角)이 "눈과 돌풍의 나라에서 일종의 보호와 원활한 순환을" 제공해 줄 수 없다는 점을 발견했다.[57] 여러 비평가가 공유한 감정을 반영하듯 고이소는 "예쁘지 않은" 건축물이 장식미술 전시회에 출품되었다는 사실을 알고 놀랐다고 썼다.[58] 비평가들은 파빌리온을 "기묘하고", "특이하고", "이상하고", "괴상하다" 등으로 표현했다.[59] 앙드레 리고에게 이 건물은 너무나 수수께끼 같아서 그는 러시아어를 알지 못하는 프랑스 일꾼들이 자기들이 조합해야 했던 상자들의 번호를 혼동했으리라고 추측하기도 했다.[60]

멜니코프의 파빌리온은 결코 이념적인 중립성을 의도하지 않았다. 대부분의 사람이 이 건축물을 견고함과 진지함을 잃은, 공식예술의 오락 극장으로, "지난 10년간 이미 유행이 지난 부르주아적 소심함과 뻔뻔함의 혼합물"이라고 여겼음에도 불구하고 말이다.[61] 피에르 뒤 콜롱비에는 러시아인들이 "예술혁명이 보통 귀족 계급에 의하여 수행되는 한편 민중은 각 분야에서 본질적으로 보수적이라는 사실을 망각하고"

55) Quoted in "Exhibition of Decorative Arts Opened", 32.

56) Roux-Spitz, *Exposition internationale*, 51.

57) Dervaux, *L'architecture étrangère*, 2.

58) Goissaud, "Exposition des arts décoratifs", 365.

59) See Paris, "Industrial and Decorative Art in Paris", 376~379; Papini, "Le arti a Parigi", 212; Scheifley and DuGord, "Paris Exposition of Decorative Arts", 357; Carl N. Werntz in "Exhibition of Decorative Arts Opened", 32.

60) Quoted in Goissaud, "Exposition des arts décoratifs", 366.

61) Colombier, "Exposition des arts décoratifs", 416~417.

사회혁명의 명분과 예술혁명의 명분을 혼동하였다고 생각했다.[62] 물론 이 논평의 의미는 러시아가 공산주의에 관하여 서구에 가르쳐 줄 수 있는 것은 예술에 의해서가 아니라는 것이다.

　대부분의 비평가가 소비에트 파빌리온의 도면에 관하여 논평하거나 이 건축물을 이념적 내용을 담은 진지한 표상으로 보기를 거부했음에도 불구하고, 몇몇은 이것을 상징적 관점에서 때로는 정치적 관점에서 논의했다. 인디애나 대학교의 두 교수는 파빌리온이 "양곡기"(揚穀機)를 닮았고 "그 이중적 상징체계에서는, 단단한 블록들의 형태로서 30개의 연방으로 이루어진 소비에트 공화국의 농부들과 노동자들을 표현한다"라고 생각하였다.[63] 보다 정치적 관점에서 로베르토 파피니는 벽을 "정치적인 적색"이라 묘사했고[64] 이반호 람바손은 "유리틀로 표현되는 기둥, 처형대, 바구니 등과 곳곳에서 핏자국을 연상시키는" 파빌리온이 단두대처럼 보인다고 생각했다.[65] 나아가 라팽은 계단을 내려갈 때 "오른쪽으로 방향을 틀게 된다! 오른쪽으로! 그들은 이 문제를 생각하지 않았다"라고 놀라워하며 이러한 사실이 아이러니라고 지적했다.[66] 기대했던 바대로, 프랑스 사회주의 비평가 마르셀 외젠은 멜니코프가 고의적으로 한 철 이상은 지내지 못할 '오두막'을 디자인했으며 그 독창성은 정확히 단순성과 공리주의에서 찾을 수 있다고 주장했다. 외젠에게 소비에트 파빌리온은 "덧없고 비생산적인 에너지의 거만한 쓰레기

62) *Ibid*.

63) Scheifley and DuGord, "Paris Exposition of Decorative Arts", 357.

64) Papini, "Le arti a parigi", 224.

65) Rambasson, "L'exposition des arts décoratifs", 156.

66) Laphin, "Une maison pour un escalier", 2.

인 부르주아의 허영 앞에, 단순한 돛대 위에, 완전히 꾸밈없이 벌거벗은 대로 곧추선", "젊은 프롤레타리아의 의지"를 표상했다.[67]

사회의 교화는 1925년 전시회의 알렉산드르 로드첸코의 「노동자 클럽」모형에서(이 책 7장의 그림 7-3을 볼 것) 보다 시기적절하고 공공연한 방식으로 등장했다. 이 건축물에서 신문과 책은 책상으로 편안하게 지지될 수 있어서 노동자들 각각은 자신만의 독서 공간을 제공받을 수 있었다. 로드첸코의 디자인은 또한 강의실, 극장, 오락의 장소로 쓰일 수 있는 공간을 허락하였다. 연단을 방의 중앙으로 옮겨 놓기만 하면 공간은 또 다른 용도로 쓰일 수 있었다. 연단을 재배치하면 강의를 위한 표나 포스터 혹은 그림 등을 부착할 수 있는 수직의 판이 될 수 있었다. 밑에 보관된 길다란 기단벽은 끌어내어 무대로 만들 수 있었고 접이식 스크린은 커튼으로 쓰일 수 있었다. 또한 체스판과 노동자들이 앉아서 체스를 둘 수 있는 두 개의 안락의자로 구성된 보관이 용이한 가구 세트도 있었다. 전체적으로 로드첸코의 「노동자 클럽」은 "현대의 열망과 실제적 독창성"의 관점에서 최신의 것을 보여 주기 위해 프랑스의 조직자들이 부여했던 요구를 이행했을 뿐 아니라[68] 정치적·사회적 본질을 다루는 교육의 목적에 봉사하는 예술을 분명히 보여 준 예가 되었다.

이런 맥락에서, 소비에트 건축물들과 르 코르뷔지에(Le Corbusier)의 「에스프리 누보 파빌리온」(Pavillon de l'Esprit Nouveau['에스프리 누보'는 '새로운 정신'이라는 뜻―옮긴이])의 비교는, 르 코르뷔지에의 것에 일상적인 현대 현실에서 예술의 긍정적 기능이라는 역할이 강조

67) Eugène, "L'exposition des arts décoratifs", 26.
68) See *L'art décoratif et industriel de l'U.R.S.S.*

됨으로써 양자 간 차이를 극명하게 드러냈다. 1925년 전시회에 르 코르뷔지에의 프로젝트를 최종적으로 받아들일 것인가에 대하여 크게 논란이 일었지만, 개막식에 프랑스 공공교육부 장관 샤를 드 몬지에(Charles de Monzie)가 공식적으로 참석했다. 그의 참석은, 로드첸코의 디자인과 마찬가지로 대량 소비를 위한 조합 라인에서 공업적으로 생산될 수 있는 잠재성을 가진 르 코르뷔지에의 개념이 지닌 교육적 가치를 강조하는 일이었다. 소비에트인들이 "프롤레타리아 이념"이 소비에트 삶의 모든 양상을 형성해 낼 수 있음을 증명하였듯 이와 마찬가지로 '에스프리 누보'의 찬성자들과 지지자들은 현대성과 실제적 응용이 스며든 새로운 삶의 방식을 추구하였다. 1925년 전시회를 위한 프랑스와 러시아의 파빌리온들의 디자인과 개념은 이러한 길을 다졌다.

멜니코프와 르 코르뷔지에의 파빌리온은 모두 출발점으로서 건축의 혁명이라는 개념을 가지고 있었다. 두 가지 모두 건축적 혁신을 향한 길의 랜드마크였다. 그러나 기능적 차원에서 이들 두 건축물의 기본 차이가 드러난다. 전시 환경으로서, 이들 각각은 분명한 동기에 의해 창작되었다. 르 코르뷔지에의 파빌리온은 가정집을 위한 모델이었고 로드첸코의 「노동자 클럽」은 공공의 공간이었다. 르 코르뷔지에의 파빌리온이 신문을 읽거나 분주한 바깥으로부터 휴식을 취하기 위해 들어와 머무는 사적인 건물을 제공한다면, 로드첸코의 「노동자 클럽」은 단체로서 그리고 집합적 총체로서 프롤레타리아트가 하루의 노동을 마치고 휴식과 에너지 충전을 구할 수 있는 공동의 장소였다.[69] 반대로 현대 삶에

69) 소비에트 사회에서 노동자 클럽의 타당성과 중요성을 처음으로 이야기한 인물은 리시츠키다. 다음을 보라. Kopp, *Soviet Architecture and City Planning*, 116; F. I. Kalinin,

대한 르 코르뷔지에의 소우주적 모델은 오직 엘리트 계층만이 향유할 수 있는 생활양식을 대표했다. 그의 인테리어는 이념적 지지가 아니라 심리적 안락을 제공하였다. 그것은 소수의 개인들이 창출하는 밀접하고 조용한 접촉을 암시함으로써 로드첸코의 「노동자 클럽」이 30~40명의 노동자들이라는 익명의 동질한 대중 고객을 위해 정치적 교리와 미묘한 선동을 제공하는 것과 극명한 대조를 이루었다. 게다가 르 코르뷔지에의 파빌리온은 실내 공간에 커다란 나무를 심어 내밀함 속에서 외부세계를 집 안으로 가져오는 모습을 보였다. 그러나 로드첸코의 「노동자 클럽」은 노동자들의 일상생활이라는 보다 큰 현장에서 자연스럽고 우연하게 일어날 법한 활동을 이끌어 냈다. '에스프리 누보'라는 개념이 순수주의자들의 고상한 목적에 스며들어 있듯이, 멜니코프의 파빌리온은 보다 거대한 규모에서 소비에트의 전언이 가진 집단적이고 메시아적인 본질을 대표하였다. 루나차르스키의 소비에트 파빌리온 위원회의 구성원이었던 코간(P. Kogan)의 말에 의하면, 공식적 시각에서 「에스프리 누보 파빌리온」은 소비에트연방이 파빌리온에서 제거하려 했던 안락함과 자기충족적 사치스러움을 대표하는 것이었다. 이러한 대립은 두 구조물의 외관에서 명시적으로 드러난다. 르 코르뷔지에의 파빌리온은 현대 기술 시대의 매끈하고 단순한 반영물이었지만, 멜니코프의 것은 도끼로 잘리고 러시아 농부들이 모아[70] 조립을 위해 파리로 가져온 나무로 프레임을 만든 것이었다. 이렇게 몇 가지 차원에서 멜니코프

"Der Arbeiterklub", in Richard Lorenz, ed., *Proletärische Kulturrecolution in Sowjetrussland 1917~1921*, Munich, 1969, 70~72. 이와 함께 주석 71을 보라.

70) Starr, *Melnikov*, 96.

의 파빌리온은 러시아의 '민중'을 진정으로 대변하였다. 주제와 표현에서 멜니코프의 파빌리온과 로드첸코의 「노동자 클럽」은 모두 재료는 소박했으나 이념적 내용은 매우 풍요로웠다.[71] 이들은 파리의 전시회에서 러시아의 참여가 "다른 나라들의 사치와 부에 대조"되어야 한다는 코간의 지침을 따랐다.[72] 르 코르뷔지에의 집과 비교하여 로드첸코의 모형과 멜니코프의 파빌리온이 보여 주는 내용과 기법의 놀라운 극단성은 소비에트연방 전시물의 강력한 존재감과 고유성을 강조해 주었다.

1925년 파리에서 열린 '국제 현대 장식 및 산업 예술 전시회'를 시작으로 소비에트의 예술가들은 노동자들이 실제로 사용하는 품목들의 선택과 배열로 구성된 전시장을 디자인했다. 이 점은 1928년 '프레사 쾰른'에서 분명히 드러났다. 이 행사는 프랑스와 독일 간의 다가오는 정치적 화해에 있어서 특별히 중요한 의미를 가졌다.[73] '프레사 쾰른'이 "현재적 사건들에 관한 정보를 확산하는 과학에 있어서 새로운 것이거나 오래된 것이거나 문명의 진보에 관한 모든 국면"을 그려 보이려 했으므

71) See El Lissitzky, "The Club as Social Force" in Lissitzky, *Russia: An Archtecture for World Revolution*, 43~45.

72) Khazanova et al., *Iz istorii sovetskoi arkhitecktury 1926~1932*(From the history of Soviet architecture, 1926~1932), 1:190.

73) 『뉴욕타임스』는 이렇게 쓰고 있다. "인쇄기술의 역할이 세계 발전에 기여하였음을 보여 주는 '프레사' 전시회에 프랑스 교육부 장관 에리오 씨가 방문한 것에 대해, 쾰른 시장 아레나 워 씨는 이 귀한 손님을 최상의 예우로 대접하며 이제 적에 대한 증오가 사라졌으며 이제 원하기만 하면 프랑스는 독일인의 마음을 얻을 수 있다고 설명하였다"("Herriot at 'Pressa' Show"). 프랑스와 독일 간의 접근에 관해서는 다음을 보라. Eyre, "Press Mow a Power". 전시회에 나온 42개국 중에서 독일을 제외한 모든 국가가 광대한(1만 4,000평방미터) 국제 궁전(Palace of Nations)에 파빌리온을 세웠다. 미국과 러시아의 파빌리온은 다른 나라 파빌리온들을 사이에 두고 이 말발굽 모양 구조의 끝에 위치해 있었다. 다음을 보라. Hodkevych, "Mizhnaródnia vystavka 'Pressa' v Kelni" (쾰른 국제 언론 전시회['프레사 쾰른']).

로,[74] 리시츠키는 대담하고 매우 공격적인 전시를 통해 모국인들의 진보를 광고하였다(그림 3-2). 전시회의 중심은 구성이었음에도 불구하고 (국립출판소 소장인 찰라토프[A. C. Chalatov]가 계획함),[75] 리시츠키 전시의 유형은 시각적으로 분열된 패러다임들의 연결 그리고 서적, 잡지, 신문 등 진보와 성장 증진에 있어 소비에트의 정치적 이념과 소비에트 출판물의 역할이 혼합을 통해 이뤄졌음을 증거하는 대상들의 다채로운 축적이었다.

> 소비에트 출판물의 흥미로우며 특별한 점은 신문과 독자 간의 독특한 형태의 협동에서 명백히 드러난다. 이것은 노동자, 농부, 군인들을 출판물의 통신원들로 지명하는 것에서, 독자들의 회합을 조직하는 것에서, 편집자가 공장과 마을 들을 방문하는 것에서, 정치적인 여론 조사와 질문의 조직 등에서 증명된다. 이러한 출판 활동은 특정한 그룹들에서 실례로 나타난다.[76]

나아가 과장된 이미지들이 끊임없이 공세를 펼침으로써 소비에트의 이념적 전언은 확대되어 이야기되었고 상징의 의미는 이미지들에 의하여 보다 더 분명하게 드러났다. 송신탑은 회전하고, 거대한 붉은 별은 조명과 함께 반짝거렸으며, 망치와 낫은 인쇄물 몽타주로 만들어져 날카로운 외곽선을 가진 채로 번득였다. 소비에트의 삶과 이념에 대한 광대한 주제를 표현한 러시아 전시물은 출판물의 역할 이상을 하고 있

74) *The New York Times*, 12 August 1928, sect. 2, 1.

75) "Lissitzky in Cologne", 15.

76) *Zeitungs - verlag*(Berlin), 26 May 1928, cited in "Lissitzky in Cologne", 22.

그림 3-2 엘 리시츠키. 소비에트 파빌리온, 프레사 쾰른, 1928.

그림 3-2a 엘 리시츠키. 소비에트 파빌리온, 프레사 쾰른, 1928.

었다.『뒤셀도르프 신문』은 이에 관해 다음과 같이 보도하였다.

전시회의 관점에서 발견되는 새로운 소비에트연방의 모습이 특별한 의미를 가진다는 사실은 당연한 듯하다. 러시아의 전시 참여가 어떤 성격인가를 규정하는 데 있어 정치적 측면은 결정적이었다. 또한 이제 갓 십여 년이 된 러시아의 전시 참여 확정에 있어 결정적으로 작용한 정치적 측면, 그리고 이제 갓 십여 년이 된 신생 소비에트 정부의 노력, 이러한 요인들이 러시아가 소비에트 출판물의 구상을 훨씬 넘어서서 소비에트의 내적인 정부 구조와 성공적인 개인 업적들에 특별한 스포트라이트를 비추는 작품들을 전시하게 된 배경이었다. 러시아의 삶과 정부 형태, 많은 문제들의 미해결 상태 등의 문제점들은 이 전시회에서 초점이 맞춰진 사회적 업

적과 사실의 뒤편에 가려졌다.[77]

소비에트연방의 미세한 환경은 소비에트의 진보를 단계마다 증명하였다. 이러한 모습은 파빌리온에서 바실리 예르밀로프(Vasily Ermilov)의 우크라이나 섹션에서 유독 분명하게 드러났다. 이 전시물은 우크라이나 출판물이 민족적 사회주의 외관을 향하여 얼마나 꾸준히 위로 그리고 외부로 움직여 왔는지를 상징하도록 의도된 나선형의 건축 형태에 의하여 삼차 강조되었다. 교리화의 이념에 동기부여된 것이 분명한 예르밀로프의 디자인은 '독일 출판물과 문학에서 조명된 우크라이나'라는 제목으로 같은 기간에 선보인 독일 파빌리온 속의 우크라이나 출판물에 대응하여 미묘한 정치적 억압을 만들어 내는 능동적 역할을 했다. 두 적대적 세력의 파빌리온들에서 우크라이나에 대해 두 가지 전시가 나란히 이루어짐으로써 당시 동서 관계의 취약한 본질 및 숨겨진 정치적 미묘함이 드러나게 되었다.[78] 소비에트인들은 우크라이나를 맞대면하고서 그들 자신의 공론적 입장을 인정하려 들지 않았으며 독일이 그저 경제적 동기로만, 주로 "독일제국이 1917~1918년에 원조의 대가로서 우크라이나 빵과 설탕, 석탄을 제공받던 단맛을 아직 기억하고 있기 때문에", 이국적인 우크라이나의 물건들을 전시했다고 주장했다.[79]

77) *Der Mittag*(Düsseldorf), 2 June 1928, quoted in Hodkevych, "Mizhnarodnia", 6.

78) 독일 파빌리온의 전시는 베를린의 우크라이나 과학 연구소에 의해 (독일 정부의 후원하에) 조직되었다. 이 연구소는 볼셰비즘의 팽창을 피해 이주한 우크라이나 지식인 이민자들의 재원으로 설립되었다.

79) Hodkevych, "Mizhnarodnia", 4~5.

쾰른에 전시된 리시츠키의 파빌리온은 정치적 영향에 있어서 그가 활동 초기에 전시하던 환경과 현저하게 대조를 이룬다. 「프로운 방」과 1926~1927년의 전시 공간에서 나타나는 은밀한 방식과 달리, 유토피아적 "행동의 지시"로서 디자인된 공간인 쾰른의 파빌리온은 전시에 대한 감상자의 자유로운 사고를 방해하고 세속적인 사회주의의 각본을 쏟아 붓는다. 접이식 진열대와 탈착식 전시 섹션이라는 독특한 장치를 통해 전시물은 부분부분 공장으로, 노동자 클럽으로, 전원의 모임 장소 등으로 이동될 수 있었다. 본질적으로 쾰른의 소비에트 파빌리온은 프롤레타리아적 삶의 일상에서 평범한 물건으로 재활용될 수 있었다. 재활용 물건들의 패스티시(혼성모방)를 이용하는 리시츠키의 테크닉은 하노버의 쿠르트 슈비터스의 「메르츠바우」(Merzbau)를 강하게 연상시켰다. 패스티시에 쓰인 재활용 물건들은 자주 감상자의 자유로운 통행을 방해하는 전시환경 속에서 강력한 사회적 암시가 실린 경향적 전언을 되풀이하고 있었다. 억압적 환경의 창조자들로서 리시츠키와 슈비터스는 모두 기술적 수단에 의해 생산되고 보통 사람이 널리 사용하는 재료를 채택하였다. 그들이 선택한 형태는 발전하면서 단계적으로 인간의 공간에 침투하는 것들이었다. 두 예술가 간의 병행적 관계는 1919년경으로 거슬러 올라간다. 이때 리시츠키는 '프로운' 시리즈를 그리고 있었고 슈비터스는 그의 「메르츠빌더」(Merzbilder)를 만들고 있었다. 이 시기에 이들은 각각 2차원적 포토몽타주 테크닉을 완전한 규모의 3차원적 공간 환경으로 확장하는 자신의 독립적인 여정을 시작하고 있었다. 리시츠키는 1922년 케스트너 소사이어티에 합류하라는 초대를 받고 간 하노버에서 「케스트너 포트폴리오」(Kestner Portfolio)와 '프로운' 시리즈와 연관된 다른 작품들을 만들어 냈고, 이후 오랫동안 이어질

진보적 예술 그룹들과의 연관관계도 이때 시작되었다.[80]

'프레사 쾰른'에서 명시적으로 나타난 정치적 내용을 감안하면, 1925년 파리 전시회의 소비에트 파빌리온에 대한 평가에서 지배적이 던 러시아 예술에 대한 형식적 접근이, 대중적 센세이션을 불러일으킨 1928년 소비에트 전시물에 대해서는 다만 선별적인 평가들에서만 나타났다는 점도 놀랍지 않다.[81] 얀 치홀트와 같은 비평가는 스스로 형태 학적 개혁의 장인으로서 리시츠키가 장치에서 사용한 모든 형식적 기 법을 열거하고 이 기법들이 "방문자 자신이 스스로 연기자가 되는 일종 의 무대"를 만들었다고 결론지었다.[82] 또 다른 비평가는 소비에트 전시 물의 기술적 혁신에 유사한 인상을 받았다면서 다음과 같이 이야기했 다. "단 하나의 형태도 기존의 것이 아니다. 모든 것이 새로운 관점에서 조명되고 새로운 방식으로 축조되었다. 여기서는 새로운 형태를 위한 결단적 욕망이 지배하고 있으며, 이것이 강철 같은 일관성을 가지고 표 현되고 있다는 점을 인정해야만 한다."[83]

소비에트 전시작품들의 테크닉과 디자인을 논의한 소수의 비평가 들과 대조적으로 대부분은 그 명백한 정치적 내용에 대해 언급했다.[84]

80) See Werner Schmalenbach, *Kurt Schwitters*, Cologne: DuMont Schauberg, 1967, 19~21.
81) See *Der Sontag*(Cologne), 27 May 1928; *General-Anzeiger*(Bonn), 26 May 1928; *Dresdner Neueste Nachrichten*, 1 June 1928; *Freiheit*(Düsseldorf), 26 May 1928, quoted in Lissitzky-Küppers, ed., *El Lissitzky*, 85.
82) Tschichold, "Display That Has Dynamic Force", 22.
83) *Morgen*(Olten), 15 June 1928, quoted in Lissitzky-Küppers, ed., *El Lissitzkky*, 86.
84) 소비에트 전시품의 정치적 내용에 관하여 논하는 신문의 리뷰로 다음을 보라. *Der Mittag*(Düsseldorf), 2 June 1928; *Die welt am Abend*(Berlin), 25 May 1928; and *Zeitungs-Verlag*(Berlin), 26 May 1928, quoted in "Lizzitsky in Cologne", 22. 소비에트 전시품의 정치적 내용은 1928년 독일 선거에서도 조명되었다. 이 선거에서는 소비에트연방 에 대한 강한 지지를 나타냈고 이는 분명히 소비에트 전시품의 명성을 높이는 데 도움이 되

리시츠키의 혁신적 기술과 정치적 메시지 간의 통일성을 관찰한 한 비평가는 소비에트 러시아를 "사회적 상황의 전시에 있어서 장대한" 나라라고 불렀다. "이것은 기계적 장치, 움직이는 벨트, 미친 듯한 큐비즘적 지그재그, 그리고 대담하고 의기양양하게 그려지며…… 언제나 빛나는 적색으로 나타나는…… 앞으로의 돌격의 잔혹함을 지나 느껴지는 흥분의 감정 등에 의해 실제적으로 행해진다. 계급의식은 투쟁으로 간다!"[85] 마찬가지로 트라우고트 샬처는 리시츠키가 보여 준 기술과 정치적 내용의 통일성에 주목하였다. "리드미컬한 반복은 훨씬 선전적인 자질을 가진 것으로 리시츠키 예술의 토대가 되는 요소이며 그는 거울에 비친 그림까지도 예술적 원리의 일종으로 고양한다."[86] 프랑스 비평가 자크 비바래는 독일 비평가와 마찬가지로 리시츠키의 전시 기술이 "공산주의를 향한 상승"을 상징하는 두 개의 서로 교대하는 나선형 탑들에서처럼 정치적 전언을 강화한다는 점을 발견했다.[87] 전체적으로 비평가들은 소비에트 전시물이 기술과 내용의 고도로 성공적인 혼합이라고 공언했다. 한 비평가가 평가했듯이, "여기서의 표현 형태는 이것만이 유일하게 가능한 것이라고 상당히 객관적으로 말할 수 있었다."[88]

'프레사 쾰른'은 기술적으로 혁신적인 전시, 소비에트 삶에 대한 엄격하게 사실적인 이미지들, 그리고 대담한 정치적 구호 등으로 인해 서구의 소비에트 전시회에 있어서 전환점으로 자리매김된다. 그 이후 예

는 사실이었다.
85) *Berliner Tägeblatt*, 26 May 1928, quoted in Lissitzky-Küppers, ed., *El Lissitzky*, 86.
86) Schalcher, "El Lissitzky, Moscow", 56.
87) Vivarais, "L'exposition".
88) *Rote Fahne*(Berlin), 15 May 1928, quoted in Lissitzky-Küppers, ed., *El Lissitzky*, 86.

술가는 더 이상 초권력의 전시 파빌리온 디자인 뒤에 있는 창작자나 창조적 힘이 아니었다. 대신 그는 도그마적이며 전체주의적인 언명을 실현하게 되었다. 이는 파리에서 열린 1937년의 '국제 예술 및 기술 전시회'에서 분명하게 드러났다. 소비에트와 독일의 파빌리온은 각각 보리스 이오판(Boris M. Iofan)과 알베르트 슈페어(Albert Speer)에 의해 디자인된 것으로, 1900년 이 나라들의 파빌리온이 그러했던 것처럼, 이 건물들의 뾰족탑에서 펼쳐지는 선구자적인 자연주의적 건축을 제외하고는 거의 혁신 없이 신고전주의로부터 민속적인 것에 이르는 양식들의 총합을 표현하였다. 한 목격자는 다음과 같이 이야기하였다. "나는 독일 요새 앞에서, 그리고 왕관을 위한 이 도도한 독수리 앞에서 명상을 할 것이다. 소비에트의 파빌리온에서 나는 내일의 문명을 위한 가장 최신의 공식을 발견하게 될 것이다. 그리고 나는 거기서 과거로부터 온 주형들을 발견하고 놀랄 것이다."[89] 독일과 소비에트연방 양자가 전시회 계획의 선전 과정에서 예술의 힘을 인식하였음을 보면, 그들의 파빌리온은 다만 그들 각각의 정치적 시대의 고집스럽고 완고한 미학에 대해 부응하였을 뿐 아니라, 극적으로 구조의 꼭대기에 자리잡은 그들의 이념적 상징들은 파리의 전시 마당 위로 높이 그리고 그 예술 아래로 눈에 보이는 확신을 가지고 서로 대면하고 있었음이 분명하다. 소비에트 파빌리온에 관하여, 동시대 영국 비평가 드프리스는 다음과 같이 지적하였다. "그토록 위대한 국가를 가질 가치가 있는 현대 예술은 없었다. 대리석으로 마감한 건물보다 높은, 60피트 높이로 솟은 조각의 과

89) Raymond Lecuyer, "Promenade à travers le monde", *Plaisir de France: Revue de la qualité*, août 1937(numéro spécial), 40.

장된 에너지가 충격적이고 거슬리는 유명세의 요인"이며 전시물의 "힘의 감각"은 "상상력이 결핍된 어색한 인테리어와 놀랍게 어울리고 있었다."[90] 더 나아가 비평가는 "평범하게 인쇄된, 엄청나게 확대된 단어들을 수단 삼아, 거대하게 확대된 사진에 의하여, 그리고 독재자들과 광대한 구식 선전화들에 의하여, 소비에트연방은 대중에게 자신의 구호를 강요하고 있었다"고 평한다.[91] 그럼에도 불구하고, 독재체제가 터무니없는 근거를 가지고도 자신의 시민들 위에 군림하듯, 이오판의 외부 디자인의 "폭력"이라 묘사된 것은 내부로부터 오는 전언의 조용하고 설득력 있는 힘을 무의식적으로 흡수하는 대중의 마음을 사로잡았다.

러시아의 초기 파빌리온 및 전시회의 근저에 깔린 신조, 즉 대량 생산의 개념, 생산물의 유한성, 이념의 재활용과 이동 등에 관한 믿음은 예술 환경의 양상으로서 독일 예술가 요제프 보이어스(Joseph Beuys)에 의해 되살아났다. 그는 국제 플럭서스(Fluxus) 운동의 다른 구성원들과 마찬가지로 개개의 인간이 사회적 유기체의 창조자요 예술가라고 믿었다. 그의 행위예술에서는, 예를 들어, 자신이 쓴 「직접 민주주의의 조직 원리」(1972)가 담긴 효율적이고 폐기 가능한 비닐봉지 같은 경우, 그는 사회정치적 무관심을 전복하려는 제스추어로서 세속적으로 대량 생산된 대상을 사용하여 일시성과 재활용성의 이념을 포착해 냈고 수용자로 하여금 사회적 변혁의 과정에서 능동적이고 창조적인 참여자이자 촉매가 되도록 북돋았다. 파빌리온 혹은 어떤 인공적인 과거의 전시장의 디자인을 결정지은 것과 동일한 요인들에 의해 지배당한 채로 이

90) Defries, *Purpose in Design*, 177.
91) *Ibid*.

작품은 (그리고 「죽은 토끼에게 어떻게 그림을 설명할 것인가」[1965] 등과 같은 보이어스의 다른 작품들도) 리시츠키의 「프로운 방」의 수용학적 연구, 로드첸코의 「노동자 클럽」의 변형적 성격, 그리고 '프레사 쾰른'에서 선보인 사회학적 적용성을 위해 의도된 새로운 전시품들의 몽타주 등과 같은 계열을 이룬다. 1920년대와 1930년대의 소비에트 전시회들과 마찬가지로, 이러한 환경들은 비록 관념적 활동으로서라도 보도를 걷는 관객이 거침없이 흘러들어 참여할 수 있는 실연(實演)의 성격을 가졌다. 이러한 환경들은 참여자의 즉각적이고 전체적인 변화를 위해 성숙해 있었던 반면, 수용자를 사회정치적 행동으로 이끌거나 그에 대한 동기를 부여할 수 있는 의도적 목적은 결핍되어 있었다. 전시회의 유한성은 이 일시적 실연들을 보다 큰 사회적 변용을 위한 소우주적 모형이나 청사진의 몫으로 넘겨주고 있다.

4. 오사의 1927년 현대 건축 전시회:

러시아와 서구가 모스크바에서 만나다

폴 지거스

현대 건축사에서 다사다난했던 한 해를 골라내라고 한다면 가장 강력한 후보는 1927년이 될 것이다. 제네바의 '국제연합 대회'와 슈투트가르트의 '비센호프 지들룽 전시회'는, 이를테면 서유럽에서 가장 중요한 건축 행사였다. 소비에트연방에서 이 해의 건축 행사는 혁명 10주년을 기념하게 되면서 정치적 축하 행사와 결부되었다. 건축가들과 디자이너들은 특별한 전시회나 서적, 그리고 각종 대회로 10주년 행사를 경축했다. '제1회 현대 건축 전시회'는 이러한 상징적 행사들 중의 하나였다. 현대 건축가 연합(Obedinenie sovremennykh arkhitekturov), 즉 오사(OSA)에 의해 조직된 전시회는 무대 행사나 일시적인 미디어 행사의 수준을 넘어선 것이었다. 오사는 탄탄한 성취를 이루었음을 보여 주었고, 반대로 외국으로부터 온 전시품들의 영향도 받았다. 1927년 이후 모이세이 긴즈부르그(Moisei Ginzburg)와 알렉산드르 베스닌 같은 구축주의 건축가들은 자발적으로 자신의 디자인 언어를 수정하기 시작했다. 이렇게 오사의 1927년 전시회는, 서유럽 건축에 있어 제네바나 슈투트가르트의 전시회가 그러했던 것처럼, 러시아 구축주의의 한 분수령

이 되었다.

제1차 세계대전의 여파로 러시아아인들은 경제적 혼돈, 기근, 내전, 그리고 지도자에 대한 암살시도 등을 견뎌내야 했다. 그러므로 정치적 안정이 돌아올 것이라는 확신이 든다면 어느 것이든 환영할 이유가 충분했다. 정부는 정치적 정당성과 내정의 지도력을 확고히 하려는 바람으로 소비에트 체제가 러시아 사회에 선한 목적을 가져왔으며 안정적으로 유지되리라는 믿음을 주려고 갖은 노력을 다했다. 결과적으로 1927년에는 전시장용 건물들이 위탁되거나 완성되고, 대중이 이용하도록 공개되면서 건설 활동이 증가했다. 레닌그라드의 적색 국제 스포츠 경기장, 디나모 경기장, 플래니타리움, 모스크바의 이즈베스티야 건물, 레닌그라드의 나릅스키 백화점, 모스크바의 크라스노프레젠스키 백화점, 그리고 멜니코프의 루사코프 클럽과 일리야 골로소프의 주예프 클럽 같은 노동자 클럽이 뛰어난 건축물로 꼽힌다. 마침내 스탈린은 새로운 소비에트 시대를 열기 위한 계획을 내세우며 소비에트 첫 십 년에 종지부를 찍었다. 그것은 1927년에 초안을 잡은 제1차 5개년 계획이었다. 이후 바로 공업화 프로그램이 강행되었다.

1927년 봄 '제1회 현대 건축 전시회'를 위한 계획은 제대로 진행되고 있었다. 후원 조직은 베스닌과 긴즈부르그가 이끄는 구축주의 건축가들의 모임인 오사, 그리고 행정과 출판을 지원하는 정부기관인 글라브나우카(Glavnauka)의 순수예술 분과였다. '제1회 현대 건축 전시회'는 모스크바 로쥬젠스트벤스카야 거리 11번지의 브후테마스(VKhUTEMAS, 고등예술기술공방) 건물에서 열렸다. 전시회는 1927년 6월 18일에 시작되어 8월 15일에 끝났다. 주요 조직 멤버인 표도로프 다비도프(A. Fedorov-Davydov), 긴즈부르그, 오를로프(G. Orlov), 베스

닌 등이 전시회의 전반적인 목적에 합의했다. 브후테마스 학장인 파벨 노비츠키(Pavel Novitskii)가 카탈로그 소개글에서 전시회의 목적을 설명하게 되었다(카탈로그는 이 장의 끝에 부록으로 제시되어 있다). 노비츠키에게 "사회주의적 건설의 시대"는 핵심이념이었다.[1] 그에게는 이 개념이 현대 건축과 동일시되었다. 사회주의 건설은 현대 건축의 전제이자 그 동인이며 무엇이 현대 건축이고 무엇이 아닌지를 결정하는 리트머스 시험지로 간주되었다. 조직위원들은 이러한 기준을 염두에 두고 러시아와 외국에서 현대 건축을 가장 잘 대표하는 건축가들과 프로젝트들을 선별했다.

전시회는 현대의 삶이 요구하는 것들을 반영하는 건축의 새로운 유형과 기법을 선전하기 위해 기획되었다. 건축 산업을 위한 전시회로 이해될 수 있지만, 전시물들은 건설 재료에 국한되지 않았다. 전시 대상은 식기류와 가구, 건축 디자인과 도시계획에 이르는 폭넓은 것이었다. 이렇게 전시회는 가능한 한 가장 넓은 영역에서 현대 건축을 대중에 알리고자 했다. 관객도 건축가에 제한되지 않았고, 특별강연, 부지 방문, 도록, 서유럽에서 가져온 현대 건축 전시물 등 여러 다양한 프로그램을 통해 일반 대중을 끌어들였다.[2]

1) Pavel Novitski, Foreword in the catalogue to *Pervaia vystavka sovremennoi arkhitektury RSFSR*(The first exhibition of contemporary architecture RSFSR), Moscow 1927, unpaginated.

2) "Pervaia vystavka sovremennoi arkhitektury"(The first exhibition of contemporary architecture), *SA*(*Sovremennaia arkhitektura*[Contemporary architecture]), no. 3, 1927, 96. Also see "Iz obrashcheniia vystavochnogo komiteta vystavki sovremennoi arkhitektury"(From the salutation of the exhibition committee for contemporary architecture), 11 March 1927, in *Iz istorii sovetskoi arkhitektury 1927~1932. Dokumenty i materialy*(From the history of Soviet architecture 1927~1932. Documents and materials),

서신과 서적 및 잡지의 교환 등을 통해 이루어진 오사의 국제적 네트워크는 가시적 혜택을 가져다주었다. 구축주의자들의 작업이 외국으로 알려지게 되었고 뉴욕과 브뤼셀, 그리고 프라하에서 전시 초청이 들어왔다.[3] 초청은 더 있었으나 구축주의자들의 전시는 그 어느 곳보다도 모스크바에서 필요로 하는 것이었으므로 1927년 그들의 국제적 노출은 이쯤에서 제한되었다.

전시회의 작고 비싸지 않은 카탈로그는 500부가 제작되어 단돈 35코페이카에 팔렸다. 알렉세이 간이 디자인한 카탈로그의 활자는 주목할 만한 것이었다. 전시물 목록은 설명을 약간씩 달리하여 독일어와 러시아어로 제시되었지만. 노비츠키의 소개글은 러시아어로만 인쇄되었다. 서로 등을 맞댄 형태로 제작된, 두 개 언어로 된 그림 없는 이 카탈로그는 양쪽 어느 면부터도 읽을 수 있었고 책자를 다 읽고 위아래를 뒤집어 넘기면 다른 언어로 된 부분이 나오게 되어 있었다. 전시회 사진들은 『사』(SA: Sovremennaia arkhitektura[현대건축]) 6호에 실리게 되었는데, 전체적인 조직을 염두에 두지 않은, 별 가망없는 시각적 혼란이라는 인상을 준다. 그러나 건축사가 이리나 콕키나키의 최근 연구는 전시회의 4개 관의 배치에 관해 밝히고 있다. 방 하나는 오사의 작품 및 그와 동류인 소비에트 건축가들의 작품이 전시되어 있고, 다른 방은 외국 작품들에 할당되어 있다. 그리고 나머지 두 개의 방에는 건축학교에서 출품한 작품들과 주택과 건설에 관한 전시물들이 배치되었다.[4]

Moscow: Izd-vo Nauka, 1970, 76.

3) "Zhizn OSA" (The Life of OSA), SA, no. 4~5, 1927, 158.

4) Irina Kokkinaki, "The First Exhibition of Modern Atchitecture in Moscow", in Cooke, ed., Russian Avant-Garde Art, 50~59.

대체적으로 전시회 카탈로그는 동일한 순서로 배열되었다. 1번 전시물부터 132번 전시물은 외국과 자국 건축가들을 키릴 알파벳 순서에 따라 배열했지만, 외국 참가자들의 경우 그들이 작업하는 도시명에 괄호를 쳐서 표시함으로써 소비에트 건축가들과 구별했다. 그러나 전시물의 배치는 카탈로그의 순서와 달랐다. 소비에트 작품들은 모두 그 건축가가 오사 멤버이건 아니건 상관없이 다 오사관에 전시되었다. 외국에서 온 전시물들은 외국작품실에 배치되었고 여기에는 바우하우스 작품들이 포함되어 있었다(이 장 부록의 '전시품 목록' 중 133~154번). 건축학교 전시실에는 모스크바의 학교뿐 아니라 소비에트연방 전역, 즉 레닌그라드, 키예프, 오데사, 그리고 멀리 시베리아 톰스크의 학생들 작품이 걸려 있었다('전시품 목록' 155~205번). 그외 개별 목록에 포함된 작품들은 거주용 및 공업용 건물에 있어 구체적 건설 기법과 그 응용을 보여 주었다. 전시회 카탈로그가 모든 작품을 일일이 소개하지는 못했다. 어떤 전시품들은 소개 책자가 이미 조판에 들어간 이후에 도착했기 때문이었다. 마지막 순간, 늦게 도착한 참가자들은 제목 면에 다른 설명 없이 이름만 소개되었다. 카탈로그가 활자화된 이후 도착한 전시품이 더 많았다. 세 명의 폴란드 건축가들, 지몬 시르커스(Szymon Syrkus), 카린스키(A. Karinsky), 카베쳅스키(A. Kavetsevsky)가 보내온 작품들도 그랬다. 이 삼인조는 전시회를 광고하는 알렉세이 간의 포스터에 등장했다. 마찬가지로 이반 레오니도프(Ivan Leonidov)도 포스터에 마지막으로 이름을 올렸다. 카탈로그의 목록에 포함된 226점의 전시물과 뒤늦게 도착한 작품들까지 합쳐 전시품은 모두 300점에 달했다.

약 30명의 건축가들이 자료를 기증했다. 유명한 건축가들로, 독일에서는 마르셀 브로이어(Marcel Breuer), 발터 그로피우스(Walter

Gropius), 한네스 마이어(Hannes Meyer), 그리고 막스 타우트(Max Taut)가 있고, 네덜란드로부터는 우드(J. J. P. Oud)와 헤릿 릿펠, 체코슬로바키아에서는 야로미르 크레이차(Jaroímr Krejcar), 이르지 크로하(Jiří Kroha), 프랑스에서는 앙드레 뤼르사(André Lursat)와 로베르 말레 스테방스(Robert Mallet-Stevens) 등이 작품을 보냈다. 르 코르뷔지에,[5] 미스 반 데어 로에(Mies van der Rohe), 알바 알토(Alvar Aalto) 등은 유명 건축가이지만 참가하지 않았다. 북미와 이탈리아 그리고 스칸디나비아에서는 아무도 참가하지 않았다. 그렇지만 작품 선정 위원회는 이후에도 훨씬 더 잘할 수는 없을 정도로 지각 있고 박식하며 소통이 잘 되어 있었다. 건축가들은 각각 수 점의 건물 및 건축 계획을 보여 주었고 방문객들은 최근 유럽의 유행을 상당히 정확하게 금세 포착할 수 있었다.

소비에트 전시물에 대한 평가는 제각기 달랐다. 블라디미르 타틀린의 현란한 「제3인터내셔널 기념비를 위한 프로젝트」(타틀린의 「탑」)는 완전히 무시를 받았다. 이만큼이나 불편한 또 한 가지는 합리주의자들(Rationalists)이 참가하지 않았다는 사실이었다. 이들의 불참은 소비에트 아방가르드의 다양성을 과소평가하게 만들었다. 알려진 것처럼 합리주의자 조직인 아스노바(ASNOVA: Assotsiasiia novykh

5) 르 코르뷔지에는 일찍이 1926년에 발터 그로피우스, 미스 반 데어 로에와 여타 유럽 건축가들과 함께 『사』의 뒷표지에서 모습을 보이면서 오사에 잘 알려져 있었다. 게다가 1928년에 오사는 르 코르뷔지에가 샌트루아즈(Tsentrosoiuz) 빌딩 경쟁에 참가하도록 후원했고 결국 그는 승자가 되었다. 이 시기 르 코르뷔지에의 소비에트의 연관에 관해서는 다음을 참조하라. Jean-Louis Cohen, "Le Corbusier and the USSR: New Documentation", *Oppositions* 23, Winter 1981, 122~137; Jean-Louis Cohen, *Le Corbusier et la Mystique de L'URSS-Théories et projets pour Moscou*, 1928~1936, Brussels: Pierre Mardaga, 1987.

arkhitekturov[신(新)건축가연합])는 참가를 거절했다.[6] 그 결과로 엘리시츠키의 「레닌 연단」(Lenin Tribune, 그림 8-1을 보라)과 「구름-지지대」(Cloud-Prop) 프로젝트, 그리고 멜니코프가 파리에 세운 소비에트 연방 파빌리온과 그의 「모스크바 루사코프 클럽」 등의 건축물은 빠지게 되었다. 또한 니콜라이 라돕스키(Nikolai Ladovskii), 블라디미르 크린스키(Vladimir Krinskii), 니콜라이 도쿠차예프(Nikolai Dokuchaev), 그리고 혁신적인 작품으로 구축주의자들과는 원리상 구별되는 세 명의 합리주의자 브후테마스 교수들의 디자인 역시 빠졌다. 라돕스키, 크린스키, 도쿠차예프 등은 브후테마스의 작업에 매우 현저하고 부러움의 대상이 될 만한 영향력을 발휘한 이들이었지만 오사의 구축주의자들은 이들의 영향을 무시하는 편을 택했고 이들을 내세우는 것을 공연히 싫어했다. 이렇게, 브후테마스 건축학도들에 의한 디자인과 건축계획은 처음부터 배제되었다. 그러나 전시회가 열리기 전, 주최측은 관용을 베푸는 척했다. 적어도 15명의 브후테마스 건축학도들의 작품이 전시되었다.[7] 외국에서 늦게 도착한 경우와 마찬가지로 이들 중 누구도 카탈로그에 소개된 226점 중 하나로서 독립적 출품작 목록이 만들어지지 않

6) M. Kortev and N. V. Markovnikov, "Pismo v redaktsiiu"(Letter to the editor), *Stroitelnaia promyshlennost*[*The building industry*], no. 6~7, 1927, 454. '아스노바'는 1923년 니콜라이 라돕스키, 블라디미르 크린스키, 니콜라이 도쿠차예프 등에 의해 창립되었다. 이들은 현대 건축의 미학적이고 형식적인 문제들과 건축적 형태의 기본 원리에 관한 과학적 탐구에 자신들의 관심을 더욱 증진하려는 목적을 가지고 있었다.

7) 모스크바, 레닌그라드, 키예프, 오데사, 그리고 톰스크 등지에서 온 학생 작품은 목록의 주요 참가자들 사이에서 확연히 구분되었다. 브후테마스 작품에 대한 초기의 저평가는 이 학교의 사치스럽게 도해된 연감이 그 즈음에 출판되었다는 사실에 의해 합리화될 수 있을 것이다. 다음을 보라. *Arkhitektura VKhUTEMASa. Raboty arkhitekturnogo fakulteta VKhUTEMASa, 1920~1927*(*The architecture of VKhUTEMAS. Works of the architecture faculty of VKhUTEMAS 1920-1927*), Moscow: Izd-vo VKhUTEMAS, 1927.

았지만, 이들의 이름은 표지에 인쇄되었다. 노비츠키는 소개글에서 특정한 전시품을 지목하지는 않았지만 브후테마스 학생들의 작품에 대한 확신을 암시적으로 표현하였으며 외국에서 출품한 건축가들이 공동의 임무를 추구하고 있다고 보았다.

이반 레오니도프는 브후테마스를 갓 마친 졸업생으로서 특별대접을 받았다. 「레닌 연구소」와 「도서관 프로젝트」라는 그의 출품작은 사실 브후테마스 학위 작품이었으므로 이 학교로부터 출품된 다른 작품들과 같이 전시될 수도 있었다. 그러나 그의 작품은 구축주의 건축을 전시한 오사실에 배치되었다. 주최측은 분명 레오니도프를 브후테마스 및 합리주의자와의 관련으로부터 분리함으로써 그를 자신들의 일원으로 선언하고자 했던 것이다. 그를 오사실 전시에 집어넣은 것은 분명히 최종 순간에 내려진 결정이었을 것이다. 그의 「레닌 연구소」 프로젝트는 봄 학기 말까지 설치가 준비될 수 없었을 것이기 때문이다. 레오니도프의 디자인을 본 후에는 아무도 그의 재주를 의심하지 않았다. 그의 프로젝트는 멋지게 전시되었고, 『사』의[8] 앞표지에 등장하여 상당한 논의의 대상이 되었다.

언론의 반응으로는 『이즈베스티야』[9]를 포함한 몇 군데에서 전시

8) *SA*, no. 4~5(1927), 119~123, and cover.

9) Reviews include D. Aranovich, "Vystavka sovremennoi arkhitektury"(Exhibition of contemporarary architecture), *Stroitelnaia promyshlennost*, no. 6~7, 1927, 451~454; M. Raikhenstein, *Krasnaia niva*(The red field), no. 31, 1927; Iakov A. Tugendkhold, "K vystavke sovremennoi arkhitektury"(On the exhibition of contemporary architecture), *Izvestiia*(News), no. 132, 12 June 1927; and N. Markovnikov, *Izvestiia*, no. 153, 8 July 1927. 투겐트홀드와 마르코브니코프의 리뷰의 재판(再版)은 다음을 보라. *Iz istorii sovetskoi arkhitektury 1926-1932. Dokumenty i materialy*(From the history of Soviet architecture 1926~1932, Documents and materials), Moscow: Izd - vo Nauka 1970, 78~80.

회를 호의적으로 받아들였다. 전시회를 평가한 사람들 중 셰르바코프는 사려 깊은 언급을 해서 주목된다.[10] 그는 전시에 참여한 국가의 수가 상대적으로 적은 것에 아쉬움을 표하고 쉽게 포함되었음직한 모스크바 건설회사들 몇 곳이 제외된 것을 지적했다. 그는 유럽 건축가들의 작품이 최근의 발전 동향을 분명하게 전달하지 못하고 있다고 말했다. 전시된 자료들이 이미 유럽의 출판물에서 본 낯익은 것들이었던 것이다. 셰르바코프는 또한 오사가 6개도 안 되는 작품을 전시함으로써 레닌그라드를 제대로 보여 주지 못하였다고 책망하였다. 그러나 레닌그라드 건축가 연합의 1927년 연감을 보면 그의 말처럼 거기에 제대로 발전이 진행되고 있는지 나타나 있지 않으므로 셰르바코프가 무엇을 염두에 두었는지 의아할 것이다.[11] 당시 레닌그라드에서 활동하던 야코프 체르니호프는 그제야 뒤늦은 인정을 받았는데, 1920년대에는 제대로 된 평가를 받지 못했다. 게다가 당시 그는 자기만의 전시회를 준비하고 있었다.[12] 레닌그라드는 결코 현대 건축의 '온상'이 아니었다. 오사에 의해 알려진 한 무리의 디자이너들은 사실 꽤 훌륭한 본보기였던 것이다.

동시대 평론가들의 견해가 어떠하였건 오사의 전시회는 주목할 만한 성과를 이루었다. 전시회는 오사와 유럽의 선도적 건축가들과의 연관을 증명해 주었다. 이들 중 다수는 곧 국제현대건축회의(Congres International d'Architecture Moderne: CIAM)를 설립하게 된다. 사실

10) V. Shchervakov, "Vystavka 'Sovremennaia arkhitektura'"(The Exhibition 'Contemporary architecture'), *Stroitelstvo Moskvy*(*Building Moscow*), no. 7, 1927, 8~11.

11) *Obshchestva arkhitekturov- khudozhnikov: Ezhegodnik 1927*, The society of Contemporary architect-artists: Yearbook 1927, Leningrad: Izd - e Obshchestva arkhitekturov khudozhnikov, 1928.

12) Cooke, *Chernikov*, 8.

긴즈부르그는 이듬해 라 사라즈에서 열린 시암(CIAM) 설립 모임에서
러시아를 대표할 예정이었다. 오사의 외국 작가 명단은 비센호프 시들
룽의 건축가들과 시암 초기 멤버들에 가히 비교될 만하다. 뒤돌아보면,
참가자 명단을 더 바람직하게 구성할 수 있었다는 생각도 들지만, 그럼
에도 불구하고 오사의 1927년 선발작들은 현저하게 많은 정보를 담고
있으며 대표적이라고 할 수 있다. 전시회는 오사가 기본적 관심사를 같
이하는 선도적 모더니스트들의 국제적 네트워크와 철저히 연결되어 있
음을 증명한다. 이러한 관심사에는 곧 시암 역시 관심을 가지게 될 주거
문제가 포함되어 있었다.

　전시회를 조직한 이들은 평가 작업을 많이 했지만, 제시된 광대한
양의 자료에 의해 그들 자신의 선별적 기준을 쳐냈다. 전시회는 현대 건
축의 발전을 모두 보여 주는 광대한 개괄을 시도하지 않았지만 모여든
작품들은 현대 건축 발전의 커다란 집합이 되어 갔다. 이보다 더 철저한
현대 건축 개관은 5년 이후 나타난, 알베르토 사르토리스가 만든 것과
같은 백과사전에서나 찾아볼 수 있을 것이다.[13] 전시회는 유럽이 오사
의 작업에 대해 알고 있는 것보다 오사가 유럽의 작업에 대해 더 잘 알
고 있음을 증명해 주었다.

　전시회는 서유럽 현대 건축 풍경과 현저히 닮았음을 인정받았다.
그러나 결정적인 의문이 남아 있었다. 오사의 전시는 소비에트 건축에
어떤 영향을 준 것인가? 영향을 받은 일군의 건축가들이 있는가? 만약
있다면 그 영향은 어떻게 이루어진 것인가? 전시회는 한 집단으로서의
구축주의자나 합리주의자에게 어떤 이념적 영향을 준 것 같지는 않았

13) Sartoris, *Gli elementi*.

다. 전시회로 인하여 연관관계가 정지된 것도 방향이 변한 것도 아니었다. 양 그룹은 전에 걸어 왔던 동일한 관심사의 길을 따라 그대로 발전해 갔다.

그러나 전시회는 건축가 개인들에게 상당한 영향력을 발휘했다. 누가 전시회장을 방문했는지는 분명히 알려지지 않았지만 전시회의 영향은 당시 모스크바에서 활동하던 다수의 건축가 작품에 반영되어 있다. 그들이 전시회 이전과 이후에 창작한 작품을 비교해 보면 중요한 변화가 대략 1927년경에 일어나고 있음을 알 수 있다. 디자인의 변화는 가히 "전과 후"라고 이야기될 수 있을 만큼 확연히 드러나고, 이는 일괄하여 소비에트 러시아 모더니즘의 절정기 동안 생산된 건축 디자인의 한 스펙트럼이 되었다. 1920년대 초반과 1930년대 초반의 건축 프로젝트 차이는 오사 전시회로부터 기인하므로 전시회의 중요성은 점증했다. 건축사에서 하나의 참고사항이 아니라 획기적 분기점이 되었던 것이다.

예비 전시의 규범적 작품이 어떤 것인지는 분명했다. 두 개의 프로젝트가 그 전형이라 할 수 있었는데, 그리고리 바르힌(Grigorii Barkhin)의 모스크바 이즈베스티야 건물의 제1차 제안서(1925~1926)와 긴즈부르그가 디자인한 오르가메탈스 건물(1926~1927, 그림 4-1)이었다. 이들 프로젝트는 소비에트 아방가르드의 가장 특징적 형태를 대표하였다. 그 하나는 뼈대 골조(skeleton frame)에 대한 열광이고 다른 하나는 절대주의적 체적(Suprematist volumes)에 대한 관심이다. 이는 각각 간단히, "골조 게임" 그리고 "체적 체조"라고 부를 수 있다.[14] 이와

14) 구축주의자와 합리주의자들은 기본 원리들의 많은 부분에서 서로 달랐음에도 불구하고, 몇 가지 아이디어들은 서로 관심을 끌었다. 아이러니하게도 체적과 골조 조작에 관한 개념은 합

그림 4-1 모이세이 긴즈부르그. 오르가메탈스 건물, 모스크바, 1926~27. 투시도(From Selim O. Chan-Magomedov, *Pioniere der Soujetischen Architektur*, Berlin: Locker Verlag Wien, 1983).

같은 이중의 관심은 소비에트 건축 아방가르드의 표상이다. 이 두 가지 요소 중 어느 쪽에 방점을 두는지, 두 요소를 어떻게 조합하는지는 개개 의 건축가마다 달랐다. 그러나 두 요소를 모두 수용하든 그중 하나만을 가져오든 어쨌든 이 두 요소의 존재로 인해 1927년 이전 소비에트 모 더니즘 건축가들은 유럽 건축가들과 차이를 보였다. 1927년 이전 소비

리주의자들의 교수법과 이론을 대중화한 것이었다. 라돕스키에 따르면, 그가 '건축적 동 기'(architectural motives)라는 용어를 붙인, 건축적 체적에 대한 강조와, 그가 건축적 '요 소-기호'(element-sign)라는 용어를 붙인 외부 구조의 분절은 효과적인 건축 디자인에 토 대가 되는 것이었다. 이 주제에 대해 보다 확장된 논의에 관해서는 다음을 보라. Milka Bliznakov, "The Rationalist Movement in Soviet architecture of the 1920s", in Stephen Bann and John Bowlt, eds., *Russian Formalism: A Collection of Articles and Texts in Translation*, Edinburgh: Scottish Academic Press, 1973, 156~168; Anatole Senkevitch, Jr., "Aspects of Spatial Form and Perceptual Psychology in the Doctrine of the Rationalist Movement in Soviet Architecture in the 1920s", *VIA*, no. 6, 1983, 94~105.

에트 디자인의 또 다른 특징으로는 다색으로 칠한 표면, 고도로 분절된 벽, 노출 구조, 기계 설비 전시, 체적의 충돌 등을 들 수 있다. 이러한 표현적 특징은 보편적인 것이었지만, 또한 소비에트 건축 프로젝트들을 현대 유럽의 작업과 구분짓는 것이었다. 내용상의 주된 차이 또한 있었지만, 소비에트 건축가들은 이념 문제를 설교하지 않았다. 그들은 당시 유럽에서 실천되었던 기술과 형식의 이념을 발견하고 적용한 이들이었기 때문이다.

소비에트와 유럽의 디자인 차이가 좁혀진 것은 다수의 소비에트 건축가들이 유럽의 작업과 닮은 프로젝트를 만들어 내기 시작한 1927년 이후였다. 오사에서 집중적으로 전시된 현대 유럽 작품들은 소비에트 모더니즘 건축가들에게 영향을 주었다. 이러한 수용 양상은 모프찬 형제(G. and V. Movchan)와 피센코(A. Fisenko), 니콜라예프(I. Nikolaev) 등에 의한 모스크바의 전자기술연구소 건물(1927~1929; 그림 4-2), 그리고 판텔레이몬 골로소프(Panteleimon Golosov)에 의한 모스크바의 프라브다 건물(1930~1934)이다. 1927년 이전에는 이에 비견할 만한 구조가 소비에트연방에 존재하지 않았지만 이후에는 많아졌다. 이로부터 유럽 모더니스트들 사이에서 당시 유행하던 건축 이미지가 소비에트 건축가들에게 영향을 주었다는 불가피한 결론이 내려진다. 헨리 러셀 히치콕과 필립 존슨은 한 책에서 이 이미지를 국제 양식(the International Style)이라고 명명했다. 이 책의 출판은 그 형식적 전제들을 소비에트 건축가들이 받아들인 지 단지 몇 년이 지나서 이루어진 것이다.[15] 저자들은 체적, 구조적 규칙성, 그리고 응용 장식의 결핍

15) Hitchcock and Johnson, *The International Style.*

그림 4-2 모프찬 형제(겐나디와 블라디미르 모프찬), 아나톨리 피센코, 이반 니콜라예프 등. 전자기술연구소 건물, 입구동, 모스크바, 1927~29(From Selim O. Khan-Magomedov, *Pioneers of Soviet Architecture*, New York: Rizzoli International Publications, Inc., 1987).

등을 강조하면서, 이 국제 양식의 일반 특징을 상당히 개략적인 용어로 기술했다. 다행히도 이들은 설명의 초점을 명확히 하기 위해 수많은 사진을 실었다. 소비에트인들은 이 이미지를 매우 성공적으로 수용했고 히치콕과 존슨은 자신들의 책에 하나의 소비에트 건물, 즉 전자기술연구소(그림 4-2)의 사진을 실었다.[16]

르 코르뷔지에의 바이센호프 아파트는 국제 양식의 두드러진 특징들 몇 가지를 요약적으로 보여 준다. 즉 건물의 외관이 보여 주는 선호 대상은 흰색, 평지붕, 띠창(수평창), 평탄면, 막이나 판으로 처리되는 벽, 기준면의 상승을 양쪽에서 둘러싸는 공간의 수직 적층 등이다. 소비에트 건축가들은 이러한 특징에 주목하였고 이를 수용하였다. 예를 들어 긴즈부르그의 노빈스키 불바르 아파트(1928~1930, 그림 4-3)와 일리야 골로소프(Ilia Golosov)의 스베르들롭스크 호텔 프로젝트(1928~1930,

16) *Ibid.,* 234.

그림 4-3(위) 모이세이 긴즈부르그와 이그나티 밀리니스. 노빈스키 거리의 아파트, 1928~30. 투시도(From Selim O. Chan-Magomedov, Pioniere der Sowjetischen Architektur, Berlin: Locker Verlag Wien, 1983).
그림 4-4(아래) 일리야 골로소프. 호텔, 스베르들롭스크, 1928. 투시도(From Selim O. Khan-Magomedov, Pioneers of Soviet Architecture, New York: Rizzoli International Publications, Inc., 1987).

그림 4-4)는 1929년 그로피우스의 베를린 지멘슈타트 주거단지를 생각나게 하였다. 모프찬의 전자기술연구소(그림 4-2)는 이 세 개의 건물 모두와 유사점이 있다. 마지막으로 골로소프의 프라브다 건물은 베를린의 라이히은행을 위해 설계된 미스 반 데어 로에의 1933년 프로젝트를 닮아 있었다. 몇몇 건축가를 선별하여 그 작품에 집중해 보면 비교는 실체화된다.

골로소프의 디자인 언어는 1927년 전시회 개막 전 창작된 6개의 프

그림 4-5 일리야 골로소프. 주예프 클럽, 모스크바, 1926. 투시도(From Selim O. Khan-Magomedov, Pioneers of Soviet Architecture, New York: Rizzoli International Publications, Inc., 1987).

로젝트를 통해 이미 제대로 형성되어 있었다. 그는 1930년대 중반까지 모더니스트 디자이너로서 활동을 계속했다. 그의 초기작으로는 엘렉트로 은행(1926), 중앙전신국(1925), 루스게르토르크(1926) 등의 모스크바에서의 작업들과 주예프 클럽(그림 4-5)과 같은 준공건물이 있다. 후기 작품으로 전형적인 것들은 스탈린그라드의 문화궁전(1928), 스베르들롭스크의 호텔(1928, 그림 4-4), 그리고 축 방향으로 계획되었으나 여전히 모더니스트적인 스베르들롭스크 종합극장(1932)이 있다. 이러한 예들은 국제 양식이 1927년 이후 골로소프의 생각에 침투해 들어오기 시작했음을 보여 준다. 가장 단순한 집적, 가장 평온한 실루엣, 가장 조용한 입면도, 이 모든 것이 그 영향을 드러냈다. '골조 게임'과 '체적 체조'가 완전히 사라지지는 않았지만, 확실히 초기작에서보다는 강력함

과 분명함이 덜하다.

긴즈부르그와 베스닌 형제의 작업은 골로소프의 작품들에 필적할 만했다. 긴즈부르그의 1927년 이전 주요 디자인으로는 로스토프나 도누를 위한 노동궁전 프로젝트(1926, 그림 4-6), 민스크 대학 프로젝트(1926), 그리고 이미 언급했던, 모스크바를 위한 오르가메탈스 건물 프로젝트(1926~1927, 그림 4-1을 보라) 등이 있다. 노동궁전은 긴즈부르그가 '골조 게임' 분위기 속에 있음을 보여 주며, 오르가메탈스 건물은 그가 '체적 체조'의 장인임을 증명해 준다. 두 가지의 형식적 관심사가 1927년 이후 와해되고 있다는 증거는 그의 알마타 정부 건물(1929~1931), 공동주거 프로젝트(1927), 모스크바 노빈스키 불바르의 아파트 건물(그림 4-3) 등이다. 1927년 이후의 이 디자인들은 그의 초기 프로젝트들보다 훨씬 절제되어 있다. '체적 체조'는 에너지를 감소시켰고 구조적 골조와 그 안의 내용물의 표현적 가능성에 대한 이전의 관심은 진정되어 있었다. 긴즈부르그는 디자인 전략을 단순화하고 변화시켜, 그의 건물 외부 표면은 국제 양식의 원형이 보여 주는 중화된 단색의 벽들과 닮아 가는 정도에 이르렀다.

베스닌 형제의 경우도 마찬가지였다. 오사 이전 그들의 주요 전시 프로젝트에는 레닌그라드의 프라브다 건물(1924), 모스크바의 중앙전신국 건물(1926)이 포함되어 있었다. 베스닌 형제는 각 건물의 체적을, 명백히 부차적 역할을 수행하는 더 작은 체적들을 가지고 하나의 단질의 블록으로 집적했다. 그들은 체적을 줄였고 구조 골조 조작을 통해 시각적 관심을 고취하는 쪽을 선호했다. 이러한 기법은 바일로프의 노동자 클럽(1928~1932), 모스크바 레닌 도서관 프로젝트(1928), 이바노보 보즈네센스크 은행(1927~1928) 등에서 나타난다. 이 프로젝트들이 보

그림 4-6 모이세이 긴즈부르그. 노동궁전 프로젝트, 로스토프나도누, 1925. 입면도
(From Selim O. Khan-Magomedov, Pioneers of Soviet Architecture, New York: Rizzoli
International Publications, Inc., 1987).

여 주는 건축 요소들의 변화는 긴즈부르그의 경우와 유사하다. 체적들
은 개별적 정체성을 양보하고 회화적 집적체로 조합된다. 초기의 '골조
게임'은 국제 양식의 보다 부드러운 벽 처리로 대체되었다.

오사의 활동 대부분이 소비에트 대중정치의 우여곡절에 대한 직접
적 반응이라는 사실은 놀라운 일이 아니다.[17] 그러나 1920년대 모스크
바 정치 현실의 온갖 소용돌이에도 불구하고 오사의 디자인 언어는 변
하지 않았다. 전체적으로 오사는 기술애호적 지향을 고수했고 아스노
바 합리주의자들과의 차이를 유지했다. 그러나 건축 디자인이라는 한
정된 싸움터에서 오사의 상황은 문제성이 있었다. 1920년대를 거쳐, 합
리주의자들과 구축주의자들은 '골조 게임'을 하며 '체적 체조'를 과시했
다(골조 우리를 가지고 하는 실험에서 합리주의자들은 구축주의자들보다

17) S. Frederick Starr, "OSA: The Union of Contemporary Architects", in George Gibian
 and H. W. Tjalsma, eds., *Russian Modernism: Culture and the Avant - Garde,
 1900~1930*, Ithaca: Cornell University Press, 1976, 188~208.

덜 열성이었다고 인정할 수 있다). 여기서 대중은 특정 디자인의 원천을 오해할 수 있었다. 구축주의자들은 이러한 곤경을 헤쳐 나갈 해법이 필요했고 그것을 국제 양식이 즐겨 쓰는 요소에서 발견해서 1927년 이후 적용하기 시작했다. 구축주의자들은 스스로를 유럽 모더니스트들과는 다른 존재로 봄으로써 몇 가지 점에서 이득을 보았다. 오사는 합리주의자들과 거리를 두었을 뿐 아니라 서유럽의 지지를 확대함으로써 조국에서는 서구 기술 숙련을 위한 교량이 되었다. 1930년대 초반에 이르면 유럽 모더니스트들과의 연합과 합리주의자들 사이에 잠재해 있던 단절이 커지면서 더는 지탱할 수 없는 책임의 문제가 되고 만다. 체제가 허용할 수 있는 서구와의 접촉 수준은 결코 높지 않았으나 이미 그러한 접촉이 심화되어 버린 것이다. 르 코르뷔지에의 생트루로수아즈 건물의 신화는 일반적 경향의 한 예일 뿐이다. 서류 작업과 건설 단계에서 기술적인 문제가 발생하자 소비에트 관청은 그 이상의 외적 도움 없이 건물을 완성하기로 결정했다.

주목할 점은 오사 전시회의 성공과 명성에도 불구하고 일부 소비에트 건축가들은 독립적인 길을 걸었다는 사실이다. 1927년에 이반 레오니도프와 야코프 체르니호프는 막 재능을 발휘하기 시작했으나, 수년 후 이들은 놀랍도록 높은 수준에 도달하게 된다. 체르니호프의 「101개의 건축적 환상」(1933)과 레오니도프의 「중공업부를 위한 프로젝트」(1933, 그림 4-7)가 그것으로 이 작품들은 당시의 어떤 건물이나 프로젝트와도 비교될 수 없다. 두 건축가 모두 오사 전시회 당시에는 충분히 성숙한 건축 디자이너가 아니었고, 1927년 이후에야 당대의 가장 혁신적인 소비에트 건축가로서 부상하였으므로 아마도 이들에게 그 전시회가 주된 자극제가 되었으리라 생각하고 싶을 것이다. 하지만 그것은 실

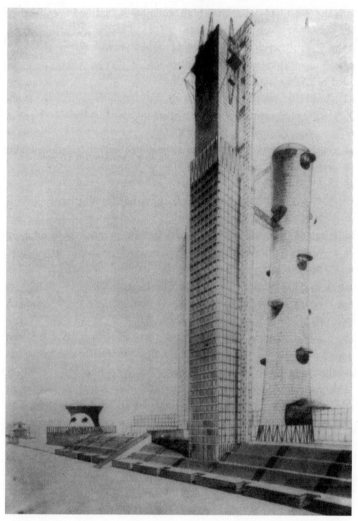

그림 4-7 이반 레오니도프, 「중공업부를 위한 프로젝트」, 붉은 광장, 모스크바, 1933.
투시도(From Andreas Papadakis et al., eds., Deconstruction, New York: Rizzoli
International Publications, Inc., 1989. Courtesy of Academy Editions, London).

수다. 두 건축가가 궁극적으로 발전시킨 디자인 요소들은 그들 자신만의 개인적 창작의 소산이었을 뿐 오사 전시회로부터 영향받은 바는 없었다. 레오니도프와 체르니호프는 1927년 경 독립된 위상을 가지기 시작했고 그들이 1927년 이후 디자이너로서 성숙했다는 사실은 단지 연대기적 일치일 뿐 전시회와 관련된 것은 아니다.

오사 전시회 이후 국제 양식의 규범이 받아들여지자 소비에트 아방가르드는 혁신의 탐구에 대한 흥미를 잃었다. 오늘날의 관점에서 이것은 매우 안타까운 일이다. 국제 양식은 현대 건축의 가장 평범하고 공통적인 표준, 즉 진보적 취향을 가진 고객들을 위한 가장 안전하고 주류적인 모습을 제시해 주었다. 현대 건축이 가진 섬세한 시각적 고안, 도발적인 자세, 그리고 생생한 불안감 등은 균질화되었고 대체로 사라졌다. 소비에트가 중립적인 유럽 방식에 이끌리면서 구축주의자들은 자기정의를 더이상 하지 못하게 되었다. 결과적으로 이들은 스탈린 체제가 아방가르드를 숙청하기 이전에 스스로 정체성을 잃고 굴복한 것이다. 간단히 이야기해서, 1927년 이후 소비에트 아방가르드를 이끌던 건축가들은 자발적으로 국제 양식이라는 도그마에 혁신적 개성과 건축적 발견을 내준 셈이 되었다.

제1회 현대 건축 전시회 카탈로그, 모스크바, 1927

카탈로그의 표지면에는 다음과 같은 글이 실려 있다:

> 다음에 소개된 디자이너들의 전시품들은 카탈로그가 조판된 이후에 도착
> 했으므로, 정식 카탈로그에 이름이 수록되지 못했다.
> Victor Bourgeois(Belgium), Van der Vlugt(Holland), Maurice
> Gaspard(Belgium), Guevrekian(France), Karczewsky(France),
> Zarnower(owna)(Poland), Szczuka(Poland); VKhUTEMAS students:
> Blokhin, Biryukov, Varentsov, Volodko, Glagolev, Glushchenko,
> Dorofeev, Korzhev, Krutikov, Lamtsov, Mazmanian, Pashkov,
> Travin, Turkus, Chaplinskii; MVTU students: Babenkov, Vegman,
> Karnaukhov, and others.

파벨 노비츠키의 소개글

현대 사회의 모든 계급이 현대를 대변하지는 못한다. 어떤 계급은 지난

시대의 특정한 문화적·경제적 특징들을 표현하여 이들이 현재에 존재한다는 사실이 현대의 정상적인 발전을 저해하게 한다. 다른 계급은 이 시대의 거대한 임무를 위한 원재료가 되기도 한다. 또 다른 계급은 미래와 결부되는 이 시대의 진보적이고 창조적이며 형성적인 힘을 담지하여 현대를 표현한다. 그러므로 현대 문화는 프롤레타리아트에 의해 표현되고 체현(體現)된다.

현대에 대한 이해는 단순히 연대기의 문제가 아니다. 유형적 증거 또한 물질 속으로 들어간다. 현재 존재하는 예술 운동이나 예술 그룹 모두가 현대적이라고 할 수는 없다. 일부는 폐용된 시대와 계급의 문화적·기술적 퇴폐(데카당스)를 표현한다. 또 다른 예술 운동 일부는 스스로 현대로 동화되기도 한다. 다른 한편 또 다른 일부는 동시대 예술의 이념과 기술을 진보시킨다.

부르주아지의 정치적·문화적 우월성은 건축의 쇠락을 가져온다. 부르주아지의 자본주의 사회는 가정적·사적·풍속적이고 내밀한 실내 규모의 예술에 호응한다. 건축은 역사화적 장식으로 전환되며 시대의 진보적 힘을 표현하지 못하게 된다. 모든 시대와 문화의 역사적 양식들에 대한 처량한 모방, 지루하고 생명력 없는 아카데미즘, 가짜 고전적 양식화, 볼품없이 가장된 모더니즘, 그리고 산업과 기술공학으로부터 예술의 완전한 고립, 이 모든 것들이 바로 부르주아지 건축을 특징짓는다. 부르주아지는 건물의 직접적인 목적보다는 장식, 꾸밈, 그리고 건물의 치장에 관련되어 있다. 이들은 지상의 얼굴을 손상한다. 한때 이들은 태양을 가리는 도시들을 건설했다. 이들은 건설에 관해 망각했다. 현대의 새로운 건축은 생명력 없는 아카데미즘, 절충주의, 지난 시대의 규범과 클리셰, 양식화, 그리고 장식적인 추상적 미학 등에 반대한다.

현대 건축은 예술가들 사이에서 통하는 유행어나 지적 섹트가 아니며, 현대 예술 당파도 아니다. 현대 건축은 현재에 살며 우리 시대의 사회적 파국과 혁명의 의미를 이해할 뿐 아니라 첨단의 산업기술 발전에 대한 연대를 느끼는 건축가들 모두의 연합이다. 서구는 반역적 실험가들, 혁신가들, 그리고 발명가들이라는 고독한 혁명가들을 가지고 있다. 소비에트는 사라지기를 거부할 뿐 아니라 새로운 시대에 적응하여 우리 시대를 거짓되게 대표하려 하는 혁명 전 아카데미즘과 절충주의에 대항하는 건축가들이 모인 강한 직업적 연합을 가지고 있다. 우리는 아직 진정한 건설을 시작하지 못했으나, 사회주의 건설의 시대는 종합적이고 기념비적이며 구성적인 건축적 시대이다. 건축은 우리 시대의 예술이다. 다른 장식 예술 모두는 건축에 대한 연관과 관계를 다지는 한에서만 남아 번성할 수 있을 것이다.

현대 건축은 중공업의 빠른 기술적 진보에, 금속공학적 기술의 거대한 성장에 연관되어 있다. 첨단의 기술적 진보와 성과 모두에 대한 합리적 이용은 현대 건축의 기본 임무이다. 무엇보다도 이것이 산업적 건축이다. 산업적 건축의 특별한 특징은 새로운, 보다 적합하고 내구적인 여러 건설 재료(철, 콘크리트, 유리, 강철)에서 자연스럽게 솟아나온다.

두번째로, 이러한 건축은 공리적이다. 이것은 반대주의자들이 지적하는 것처럼 "조잡한 공리주의"가 아니라 존속가능한 공리주의를 의미한다. 사회적으로 실용주의적인 목적성이 이 건축의 변별적 속성이다. 건물은 생활에 봉사해야 하며 편의와 경제의 요구 모두를 이행해야 하고, 빛과 공기를 가득 채우며 직접적이고 합목적적인 기능을 완전히 수행해야 한다. 건물의 각 부분은 합리적으로 이용되어야 하고 장식적 기능만을 수행함으로써 잉여적인 것이 되어서는 안 된다. 이러한 점들이

현대 건축에서 지배적이다.

세번째로, 이러한 건축은 단순하고 분명한 구성 형식들의 건축이다. 이러한 건축은 단순성과 선의 기하학적 명징성으로 구별된다. 이러한 특징들은 현대 건축의 조형적 금욕주의와 검소한 절제성을 이야기한다. 문제의 핵심은 금욕주의가 아니라 단순한 형태와 비율 잡힌 표현성이다. 현대 건축의 젊은 단호함은 기쁨을 준다. 이것은 노동을 위한 공간이다. 장식을 없앤 건축은 건축적 단위의 유기적 균형에 따라 지어진다. 현대 건축에서 조형의 여지가 상실되었다고 한탄하는 조각가들은 거대한 조형적 문제들이 해결되어 있음을 인식하지 못한 것이다.

마지막으로, 현대 건축은 후원자 고객의 개인적 취향에 아첨하기보다는 새로운 사회적 맥박의 요구에 맞추어야 한다. 이것은 새로운 삶의 조건, 새로운 생산적·일상적 관계들을 형성하는 건축이다. 현대 건축이 현대 도시들의 외관을 죽이고 있다는 것은 사실이 아니다. 오염된 미학이 표준을 비웃으며 순수하고 단순한 형태의 기쁨과 다양성을 즐기지 못한다. 게다가 그들은 주거, 학교, 클럽, 공장, 도서관, 창고 등이 형태의 다양성을 요하는 특별한 건물 유형이라는 점을 이해하지 못한다. 그들은 이러한 건물 유형들과 형태의 다양성 간의 관계를 이해하지 못한다.

현대 건축은 실험실의 시기, 그 자체의 청년기로부터 발생하고 있다. 여기에는 여러 가지 성공과 업적이 있다. 현대 도시 문화의 모습 전체가 바뀌고 있다.

현대 건축의 임무와 목적, 성공 등에 있어서 넓은 여러 노동 집단을 이해관계에 두는 것이 필요하다. 실제 건설의 경험과 실제에 기반한 그들의 노동은 사회주의 건설의 시대를 대표하는 복구가들, 양식가들, 그리고 미학가들의 권리에 관한 문제를 궁극적으로 해결해 줄 것이다.

현대 건축가들의 수행을 개괄하는 것이 필요하다. 필요한 일은 그들의 일을 평가하는 것, 그들의 실수를 고려하는 것, 그들의 업적을 가리는 것이다. 이를 염두에 두고, 글라브나우카(학술 및 학술기관을 위한 중앙행정조직)와 오사(현대 건축가 연합)는 외국 건축가들을 포함한 현대 건축에 대한 첫번째 전시회를 조직하기로 결정하였다.

전시회는 단순히 현대 건축의 어떤 모호한 경향성을 대표하지 않는다. 또한 어떤 일부의 목적을 조장하지도 않으므로, 어떤 것도 추측해서는 안 된다.

전시회 위원회는 현대 건축 분야에서 활발히 활동하며 우리의 실제적 활동의 요구 및 사회주의 건설의 시대와 작업을 연관시키고 있는 건축가들 모두와 협업하고자 한다. 전시회 조직자들은 어떤 식으로든 문자적 생산에 관심을 가지고 있지 않다. 이들의 유일한 관심은 현대 사회주의 건축 발전과의 생생한 관련이다.

전시품 목록

G. B. Barkhin
1. Project for the "Izvestiia" Building, 1925. First version. Facade. Perspective.
2. Project for the "Izvestiia" Building, 1926-27. Constructed version. Facade. Perspective. Plan of the ground and first floor. Perspectives of the interior. Photos.
3. Project for a textile mill, Ivanova-voznesensk, 1926. Perspective.

M. O. Barshch and M. I. Siniavskii
4. Project for the Central Wholesale-Retail Produce Market, Moscow. VKhUTEMAS Diploma Project.
5. Same as above, second version, 1926.
6. Sketch project for a planetarium, 1927.

Belostotskaia and Rozenfeld, advised by P. A. Golosov
7. Project for a club type for Railwaymen, 1927. Plans. Facades. Section. Perspective.

A. K. Burov
8. Central Railway Station, Moscow. 1924-25. VKhUTEMAS Diploma Project. Perspective. Principal facade. Secondary facade. Plans.

9. Projects for workers' clubs
 Club for 300 members located near USSR's southern border. For members of the Tver
 Paper-Industry Factory. Concrete construction.
 Club for 250 members—Union of Chemists. Wooden construction.
 Club for 350 members—Union of Chemists. Concrete construction.
 Club for 750 members—Union of Chemists. Concrete construction.
 Club for 1,000 members—"Sokol" paper manufacturer. 1927.
10. Set designs for Sergei Eisenstein's film *The General Line* of models for a standardized
 breeding farm, 1926. Cow-shed. Laboratory. Pigsty.

A. K. Burov and M. P. Parusnikov
11. Competition project for workers' housing, Ivanovo-Voznesensk, 1926. Perspective. Plans.
12. Project for the Parostroi Central Electric Power Station, Kiev, 1926. Drawings. Photo.

G. G. Vegman
13. Competition project for the Byelorussian State University, Minsk, 1926.
14. Competition project for the Central Telegraph and Radio Station, Moscow, 1925.
15. Facade study for the apartment house of the Soviet Building Institute, Moscow. Constructed
 in 1927.
16. Fraternal OSA Competition, 1927: project for a new housing type for workers.

G. G. Vegman, N. P. Vorotyntseva, and V . A. Krasilnikov
17. Project for a community home, Rostov-on-Don, 1925. Perspective. Facade. Plans. General
 site plan. Sections.

B. M. Velikovskii
18. Project for the "Gostorg" Building, 1925-26.
19. Project for the "Gostrakha" Building, 1926-27.

B. M. Velikovskii(associates: M. Barshch, G. Vegman, M. Gakken, and A. Langman)
20. Project for the "Gostorg" Building, 1927.

A. A. and V. A. Vesnin
21. Project for the Leningradskaia Pravda Building, Moscow, 1924. Photo. Perspective. Facades.
 Section.
22. Project for the ODF Hanger, 1924. Photo. Facades. Sections. Model.

L. A. and A. A. Vesnin
23. Project for the Central Telegraph and Radio Station, Moscow, 1925. Perspectives. Facades.
 Plans. Sections.
24. Hotel, Macest(Caucasus), 1927. Photo. Perspective. Facades. Plans.
25. Project for the "Oblispolkom" Building, Sverdlosk, 1926. Photo. Perspective. Facades. Plans.

V. A. Vesnin
26. Project for a Bank, Ivanovo-Voznesensk, 1927. Perspective. Facades. Plan.

V. A. and A. A. Vesnin
27. Project for a rosin-turpentine factory, 1925. Photo. Perspectives. Facades. Plans.

V . A. Vesnin and V . A. Rogozinskii

28. Project for the Central Mineralogical Institute, Moscow, 1925-
27. Model. Photos. Drawings.

L. A., A. A., and V. A. Vesnin

29. Project for the "Arcos" Building, Moscow, 1924. Photos. Perspective. Sections. Plans.
30. Project for the Palace of Labor, Moscow, 1923. Photos. Perspective. Facades. Section. Plans.

V . N. Vladimirov

31. Fraternal OSA Competition, 1927: project for a new housing type for workers.

V. N. Vladimirov and V . A. Krasilnikov

32. Competition project for the Byelorussian State University, Minsk, 1926.

N. P. Vorotyntseva and R. A. Poliak

33. Fraternal OSA Competition, 1927: Project for a new housing type for workers. Drawings.

E. I. Gavrilova

34. Diploma project at the Moscow Polytechnic, 1926: building for high government officials. Facades. General site plan. Floor plans.

Aleksei Gan

35. Layout for the magazine *SA*. Prospectus of *SA*'s run for 1927.
36. Demountable book kiosk, 1923.

M . Ia. Ginzburg

37. Project for the "Orgametals" Building, 1927. Perspective. Facade. Plans. Section.
38. Project for the Byelorussian State University, Minsk, 1926. Perspective. Facade. Plans. General site plan.
39. Covered market, Moscow, 1926.(1n association with V. N. Vladimirov).
40. "House of Textiles" Building, Moscow, 1925.
41. Fraternal OSA Competition, 1927: project for a new housing type for workers.
42. House of the Soviets office building, Daghestan SSR, 1926. Photos.
43. Sketch project for the "Dynamo" Stadium, 1927. Plans. Facade. Section. Perspectives.
44. "Gostrakha" House, Malaia Bronna Street, Moscow, 1926-27. Plans. Photos of constructed building.(Associate: V. N. Vladimirov; consultant: B. M. Velikovskii; construction superintendent: I. A. Fur.)

M. Ia. Ginzburg, V . N. Vladimirov, and A. L. Pasternak

45. Project for the "Russgertorg" Apartments, 1926.

I. A. Golosov

46. Elektrobank Building, Moscow, 1926. Perspective. Plans.
47. Municipal Workers' Club, Moscow, 1927. Perspective. Plans. Facades.
48. Competition project for the Smolensk Market, Moscow, 1926. Perspective. Facade. Plans. Sections.
49. Hotel, New Macest, 1927. Perspective. Plans. Section.
50. Project for the "Russgertorg" Agency Building, Moscow, 1926. Perspective. Facade. Plans.

51. Project for a Theatre "Lenin,' 1926. Perspective. Facade. Plans. Section.

I . A. Golosov and G. G. Vegman
52. Hostel for the unemployed, Moscow, 1925.

P. A. Golosov
53. Project for the Kharkov Post Office, 1927. Facade from the neighboring squares. Facade and plan studies. Floor plans. Sections. General site plan. Apartment zone.
54. Club building for the Railwayman Union's Central Committee, 1927. Facades. Perspective. Plans. Sections. General site plan.
55. Project for the "Gostorg" Office Building, Moscow, 1925. Facade. Perspective. Floor plans. Sections.
56. Project for a market building, Novonikolaevskii, 1926. Plan. Facades.
57. Project for a 460-bed hospital, Rostov-on-Don, 1926. General site plan. Facades. Plans. Sections. Perspectives.
58. Hospital for 400 patients, Samarkand, 1926. Surgical area. Therapeutic area. Principal building with outpatient clinic.

A. P. Ivanitskii(associates: M. A. Kniazkov, V. V . Kratyuk, A. L. Pasternak , R. A. Poliak, and B. N. Matnev)
59. Baku Redevelopment Plan, 1926. Part 1: the "Armenikend" Quarter. Part 2: the "Bailov" Quarter.

A. P. Ivanitskii, V. A. Vesnin, and A. A. Vesnin(associates M. A. Kniazkov, T. A. Chizhikova, and A. F. Andreev-Bodunov)
60. Sketch project for the "Aznefti" Housing Estate, 1925. Schematics.

A. P. Ivanitskii and V. A. Vesnin(associates: M. Kniazkov, A. F. Andreev-Bodunov, T. A. Chizhikova, and N. Tarasov)
61. General plan for Baku and the "Aznefti" Housing Estate, 1925.
62. Sketch project for the redevelopment of Baku.
63. Topographic study for the Baku Redevelopment Plan.
64. Schematics. Cartograms, etc.

A. Kapustina, Ia. A. Kornfeld, and A. S. Fudaev
65. Competition project for the "House of Textiles", Moscow, 1925. Facades. Floor plans.

S. A. Kozhin
66. Project for a "Palace of Labor", Moscow, 1926. VKhUTEMAS Diploma Project. Facade. Perspective. General site plan. Plans.

S. N. Kozhin and G. P. Golts
67. Project for a club of 500 members, 1927. Plan. Perspective.

V. D. Kokorin
68. Project for the "Red Proletariat" Machine Factory, Moscow, 1927. Photo. Facade. Plans. Perspective.

V. D. Kokorin and O. A. Vudke

69. Project for the State Petroleum Research Institute, Moscow, 1926.

N. Ia. Kolli

70. Perspective of a house, 1926.
71. Study project for a peat-dehydrating plant, "Redkino", 1927. Photo. Facade. Plan view of coking installation.
72. Study project for a 10,000-spectator stand in the "Dynamo" Stadium, 1927. Plan. Perspective.

N. Ia. Kolli, S. N. Kozhin, and S. S. Korovin-Krukovskii

73. Project for an apartment house, R.Zh.S.K.T-va., "New Moscow", 1926. Facade. Plans of ground floor, first through fourth floors. Photos.

Ia. A. Kornfeld

74. Project for an electrical station at the Nikolskii Cotton Factory, Orekhovozuev, 1927. Facades. Plans. Sections. Perspectives.
75. Project for the "Red Beacon" Typographic Plant, Moscow, 1927. Facades. Plans. Sections. Perspectives.
76. Project for an electrical station at the Sklianskov "Kupavna" Cloth Factory, 1927. Drawings. Perspectives.

B. A. Korshunov

77. City Development Plan, Kotelnicha, 1926-27. Plans.
78. Project for an apartment house, Rostov-on-Don, 1925. Plans. Section. Facades. Perspective.
79. Project for a kerosene plant, Iaroslav, 1926.

B. A. Korshunov and A. A. Zubin

80. Project for the Central Telegraph and Radio Station, Moscow, 1925. Plans. Sections. Perspective. Facades.

V. A. Krasilnikov and L. S. Slavina

81. Project for a covered market, Moscow, 1926. Perspective. Facade. Plans. Sections. General site plan.

Jaromír Krejcar(Prague)

82. Project for an office building, Prague. Perspective. View of the constructed building.

C. Luedecke(Helierau, Dresden)

83. House for an intellectual, 1925.
84. House for a worker, 1929.

André Lurçat(Paris)

85. House in Versailles, 1925. Street facade. Plans.
86. Library storage cabinet for engravings.
87. House in Seurat, Paris, 1925. Street facade. Floor plan. Stairwell. General view.
88. Country house in Eaubonne, 1924. Street facade.

Hannes Meyer and Hans Wittwer(Basel)

89. Competition project for Saint Peter's School, Basel, 1926.
90. Competition project for the League of Nations, Geneva, 1927.

I. S. Nikolaev and A. S. Fisenko
91. Project for the sugar industry's Research Institute, Moscow, 1926. Drawings.
92. Project for a wool technology laboratory, Moscow, 1926. Drawings.

A. S . Nikolskii, I. Beldovskii, V. Galperin, and A. Krestin
93. Apartment house project for the workers of the "Red Triangle" Factory, 1926(limited competition). Drawings.
94. Project for a bread bakery of the LSPO, 1928. Drawings. Model.
95. Competition project for the Smolensk Market, Moscow, 1926. Drawings.
96. Project for an automated telephone substation, Leningrad, 1927. Drawings. Model.
97. Project for a meeting hall for 500-1,000, 1927. Drawings. Model.
98. Conversion of the Putilov Church into the "Red Putilovets" Factory Workers' Club, 1926. Drawings.
99. Project for a movie theater and restaurant on a boulevard, 1927(class project). Drawings. Model.
100. Project for a club, 1927(class project). Drawings. Model.

A. A. Ol
101. Apartment house project for workers of the "Red Triangle" Factory, 1926(limited competition).
102. Schluesselberg housing project.
103. Fraternal OSA Competition, 1927: project for a new housing type for workers.

A. L. Pasternak
104. Fraternal OSA Competition, 1927: project for a new housing type for workers. Plans. Perspective.

A. L. Pasternak and I. N. Williams
105. Project for a spinning mill, Ivanovo-Voznesensk, 1926. Facades. Plan. Perspectives. Section.

Ya. I. Raikh
106. Competition project for the Lenin Institute, Moscow, 1925.(Associates: D. M. Kogan and D. F. Fridman.) Design assumes the use of extensive foundations.
107. Competition project for the Lenin Institute, Moscow, 1925.(Associates: D. M. Kogan and D. F. Fridman.) Design dispenses with the need for extensive foundations, but complies with other restrictive specifications.
108. Facade study for the "Mosselprom" Building, 1924.
109. Competition project for the Palace of the Soviets, Sverdlovsk, 1926. Photos.
110. Competition project for the "Gostorg" Building, Moscow, 1925.(Associate: D. F. Fridman.)

G. Rietveld (Utrecht)
111. House in Utrecht. Facade. Interiors.
112. House in Amsterdam, 1925. Interior.
113. Private house. Street view.

114. Leather goods store, Utrecht. Street view.

I. N. Sobolev
115. Project for a co-op apartment house for the workers of "Izvestiia", 1927. Facades. Sections. Plans. Perspective.
116. Fraternal OSA Competition, 1927: project for a new housing type for workers. Facades. Perspective. Plans. Sections.

Max Taut and Franz Hoffman(Berlin)
117. Printers' Building, Berlin. Perspectives. Street views. Side view. Front and rear facade. Main staircase.
118. Loggia to the Meeting Hall. Machine Hall.
119. Perspective of the German Professional Unions' Pavilion "Gesolei." Exhibition in Düsseldorf, 1926.

J. J. P. Oud(Rotterdam)
120. Housing project, Hoek-van-Holland. Design, 1924. Construction, 1926-27. Perspectives.

D. S. Fridman
121. Competition project for a post office, Kharkov, 1927.
122. As above, second variant, 1927.
123. Project for a multi-story apartment house, 1927.
124. Project for a house, 1927.

A. S. Fudaev
125. Central Railroad Station, Moscow, 1925(diploma project). Facades. Sections. General site plan. Floor plans. Perspective.
126. Facade renovation of the "Mossovet" Building. Completed 1927. Photos.

S. E. Chemyshev
127. Facade renovation of the "Exportklub" Commercial Building, Moscow, 1926. Photos.
128. Facades for extensions to the State Factory, Kashira, 1927. Design supervised by G. Tsiurupa.

A. V . Shchusev
129. Project for a hotel, New Macest(Caucasus), 1927. Plan. Perspective. Model by A. Mukhin.
130. Project for the MGU Anatomy Institute, Moscow, 1926. Plan. Facade. Perspective.
131. Project for the Central Telegraph and Radio Station, Moscow, 1925.

A. V. Shchusev, L. A. Vesnin, and A. S. Mukhin
132. Project for redeveloping the city of Tuapse, 1926-27. Topographic model. General plan. Schematics. Perspective.

Bauhaus(Dessau)

Josef Albers
133. "Ullstein" Store remodeling, Berlin. Offset.

Herbert Bayer
134. Layout of the Bauhaus prospectus.

M. Brandt
135. Spherical lamp, 1926.
136. Fish-frying pan for hotels, 1925.

M. Brandt and H. Przyrembel
137. Portable aluminum reflector.

Marcel Breuer
138. Project for a steel building. Photos.
139. Nickel-plated, tubular folding chair. Photos.
140. Bauhaus, Dessau: furniture for a children's home.

Walter Gropius
141. Housing, Toerten-Dessau. Prefabricated building components. Construction of a typical building. General view of construction. Kitchen of a typical unit.
142. Bauhaus, Dessau(aerial view). Workshop. Studios and offices. Dining hall. Plans.
143. Housing for the Bauhaus faculty, Dessau. Gropius's house; plan. Duplex; plan. Faculty member's studio.
144. Bauhaus buildings, Dessau (aerial view). Western facade. Plan of first floor. Plan of second floor.
145. Bauhaus, Dessau: housing at Toerten-Dessau. Perspective of a typical unit. Production and storage of hollow concrete blocks at the construction site. First building completed in eleven weeks. Kitchen equipped with rationalized furnishings.

Consemueller
146. Tray for a tea service.

Krajewski-Tuempel
147. Tea service for one person, 1923-25.

Hannes Meier
148. Room in a co-op, 1926.
149. Exercise hall, Freidorf . Interior view.
150. Bowling alley, Freidorf, 1923. Interior view.

Georg Muche and Richard Paulik
151. Steel building, Toerten-Dessau .

Ruth Hollos
152. Tapestry. 75 x 120 em.
153. Toiletry table for the Gropius house.
154. Scene from O. Schlemmer's Triadischen Ballet , Danau-Escbingen.

MVTU [Moscow Higher Technical University], Engineering and Construction Department, architecture section.

T. A. Chizhikova
155. Project for replanning Baku's waterfront.
 1. Baku. Diagrammatic zoning plan.
 2. Project for replanning the waterfront.
 3. Diagram of the waterfront area.
 4. Plan for proposal for the waterfront.
 5. Project for renovating the "Fortress."
 6. Plan of the " Fortress", existing condition.
 7. Plan of the "Fortress", proposal.
 8. Preliminary plan of the commercial port.

MVTU [Moscow Higher Technical University], Engineering and Construction Department, industrial construction section, Diploma Projects

V. G. ialish
156. Textile factory.

V. Kapterev
157. Cellulose plant.

S. Maslikh
158. Cement plant.

L. Melman
159. Cellulose plant.

G. Movchan
160. Cellulose plant.

I. S. Nikolaev
161. Textile factory.

G. Orlov
162. Sulphuric acid plant.

S. P. Turgenev
163. Cellulose plant.

Á. Fisenko
164. Cast-iron foundry.

V. Tsabel
165. Sulphuric acid plant.

R. Shilov
166. Superphosphate plant.

Moscow Construction Technikum, Architecture Department

A. L. Volkonskii
167. Project for school for 550 pupils. Facade. Section. Perspective. Plan.

Leningrad Institute of Civil Engineering

Belugin
168. Exhibition Pavilion. Drawings. Plan.

K. Ivanov
169. Gymnasium. Perspective. Facades.
170. Sanatorium. Perspective. Plans. Facade. Drawings.

Kaptsiug
171. Factory and workshop school(trade school). Perspectives. Drawings.

Kornilov
172. Market building. Plan. Isometric. Perspective. Facades.

A. Krestin
173. Monument to the Revolution. Plans. Perspective. Section. Model.

M . Krestin
174. Department store. Perspective. Facade. Plans. Section.

Krichevskii
175. Palace of the Comintern. Facades. Perspective. Plans. Sections.

Kuntsman
176. Market Hall. Perspectives. Plans. Section.

Lavrinovich
177. Market Hall. Section. Perspectives. Facade. Plans. Isometric.

Ladinskii
178. Gymnasium. Perspectives. Drawings.

Smolin
179. Gymnasium. Perspectives. Drawings.

Tokarsky
180. Market Hall. Facades. Section. Plan.

181. Circus Hall. Facade. Section. Plans.

Khidekel
182. Workers' club. Perspective. Facades. Plans. Section.

Shvetskii-Vinetskii
183. Exhibition Pavilion. Facade. Perspective. Section. Plans.

Kiev Art Institute, Architecture Department

G. I. Voloshinov
184. Project for film theater for 1,000 spectators.(Aleshin's studio, fifth year, second semester).
185. Project for a cement plant.(Verbitskii's studio, fifth year, third semester).

M. Grechina
186. Project for an artist's house.(Rykhov's studio, third year, first semester).
187. Project for an electro-hydropathic sanatorium.(Aleshin's studio, third year, first semester).

I. I. Malozemov
188. Project for a cement plant.(Verbitskii's studio, fifth year, third semester).
189. Textile building, 1927. Perspective. Facade. Plan.

I. F. Milinis
190. Project for a museum of the Revolution(Aleshin's studio, fifth year, third semester).
191. Project for a tramway station.(Verbitskii's studio, third year, first semester).

A. Smyk
192. Project for a cement plant.(Verbitskii's studio, fifth year, third semester).

P. G. Iurchenko
193. Project for film theater for 1,000 spectators.

Odessa Polytechnikum of the Visual Arts

Brik
194. Partial plan for the seaside garden-suburb "Luzanovka", near Odessa.

Gurevich
195. Project for a sanatorium.

Mezhibovskii
196. Project for a film plant.
197. Project for a film theater.

Piller
198. Project for a bank.

199. Partial plan for the garden-suburb "Luzanovka", near the Kadzhibeiskii Estuary.

Rozenblium
200. Project for replanning the city of Odessa.
201. Project for the garden-suburb "Luzanovka", near Odessa.

Technical Institute of Tomsk, Siberia

Ageev
202. Project for a film theater.

Nifontov
203. Project for a textile plant.

Parygin
204. Project for a rentable apartment building.

Stepanchenko
205. Project for a restaurant.

SSSR-VSNKh-NTO[The State Technical Bureau "Aerosemka"]

206. Photomaps of various cities.
207. Photomaps of the Kirpichnii Factory and environs.
208. Aerial photos of foreign countries.
209. Photos of "Aerosemka" members at work.

Construction Bureau of the "Tekhbeton" Co-Operative("Tekhbeton" construction consists of a reinforced concrete frame and concrete blocks filled with insulation.)

Industrial Buildings
210. Textile mills, Vladimir Province. Construction begun in 1926. Perspective. Plans. Section through reinforced concrete frame. Construction of the foundations.(I. A. Golosov and B. Ia. Mitelman, architects; S. L. Prokhorov, builder.)
211. Oil Refinery. Neftesindikata SSSR. Stalingrad-on-Volga. Construction begun in April 1927. Perspective. Plan. Section through reinforced concrete frame.(I. A. Golosov and B. Ia. Mitelman, architects; S. L. Prokhorov, builder.)
212. Steam-generating plant, Tsentrobumtresta SSSR. Completed 1926. Perspective. Plan. Transverse section through reinforced concrete frame. Working drawing of reinforced concrete shaft. Photos of construction.(V. I. Miasnikov, architect; B. Ia. Mitelman, associate; S. L. Prokhorov, builder; A. A. Liuter, associate.)
213. Drain-drying plant, "Khebopprodukt", Moscow. Completed May 1926. Perspective. Freehand drawing. Plan. Transverse section of building. Working drawing of the silo's reinforced concrete construction.(1. A. German, architect; S. L. Prokhorov, builder; N. A. Kashkarov, consultant.)

Residential Buildings

214. Apartment house, "Novkobyt", Moscow. Construction to begin in 1927. Perspective. Facade. Plans. Section through reinforced concrete frame.(1. A. Golosov, architect; B. Ia. Mitelman, associate; S. L. Prokhorov, builder; A. A. Liuter, associate.)

215. Building for "Eksportkhleba", Moscow. Addition of fourth floor and mansard roofs. Completed 1926. Facade. Photos. Interior view of the fourth floor. Section through the fourth floor's reinforced concrete construction.(S. E. Chernyshev and I. A. German, architects; S. L. Prokhorov, builder.)

216. Apartment house. "Kulturstroi", Moscow. Construction to begin in 1927. Perspective. Plan. (B. A. Korshunov, architect.)

217. Workers' club for the "Elektroles" Plant, Stalingrad-on-Volga. Interior view from the stage. Interior view toward the stage. Snapshots of the plant in operation.(I. A. German, architect; B. Ia. Mitelman, associate; S. L. Prokhorov and A.M. Cheremushkin, builders.)

218. Workers' club of the Neftesindikata SSSR, Stalingrad-on-Volga. Construction began in 1927. Perspective. Plan. Section.(B. A. Korshunov, architect; B. Ia. Mitelman, associate; S. L. Prokhorov and A. A. Poliakov, builders.)

219. Workers' settlement. Photos.

220. Diagrams comparing technical data and costs of concrete blocks to red bricks. Square foot cost comparison. Wall weight and thickness. Insulating properties. Costs. Block types. Sections through 1 and 1.5 block thick walls, with installation infill of "Asbostrom" and slag.

221. Wall corner with finished concrete block(cement, sand) window frame. One-block thick "rational" system. Mock-up.

222. Wall from slag-cement concrete blocks. One-block thick "peasant" system. Mock-up.

223. Concrete block wall, half of the blocks are reinforced with iron bars. Mock-up.

224. Apparatus for finishing cement and cement blocks. Mock-up.(Designed by S. L. Prokhorov and M. N. Smirnov.)

225. "Tserezit" Factory O. K. Vassil, Kharkov.("Tserezit" waterproofs Portland cement.)

226. "Asbostrum" Company's display.

5. 말레비치와 몬드리안: '절대'의 표현으로서의 추상

매그덜리나 다브로우스키

예술에 있어 재현(representation)이라는 관습적 방식에 대한 큐비스트의 파괴는 1920년대의 추상적 기하학 예술의 출현에서 가장 급진적으로 귀결된다. 자연 세계를 지시함으로부터 해방된 이 새로운 예술표현 방식이 예고한 것은 '절대적' 총체, 자기지시적 구축물, 가시적 현실의 대상들에 대해 직접적 연관을 가지고 있지 않은 형태들의 배열 등으로서의 회화의 개념이었다. 이러한 형태들의 배열은 그 자체로 인식적이며 정신적인 내용을 가질 수 있었다.

추상적 형태들의 기원은 사실 인식적인 것이라기보다는 지적인 것이다. 조형적 매체는 선과 색의 본질적 요소들로 환원되며, 구성요소들의 상호관계가 창조된 형태의 표현적 자질을 지배하게 된 결과 조직화는 기본적인 구성으로 이루어진다. 예술가들은 조형적 구성요소들의 상호관계에 있어, 철학적 사고를 표현할 최상의 것을 찾기 시작했다. 이때 기하학의 원리가 예술가의 주관성과 개입을 제거하고 보편적 법칙에 따르는 새로운 구성을 찾는 데 최상의 해법을 준다고 생각되었다.

제1차 세계대전의 개전과 더불어 옛 질서가 기울고 사회에서 새로

운 질서에 대한 요구가 일어나면서 나타난 이 긴축적이고 원초적인 예술 개념은 사회적 운명에 대한 고유한 감각을 내재하고 있었다. 객관적 법칙에 지배되며 보편적 가치에 기반한 예술이 전망하는 것은 개인과 사회, 개인과 주위 환경의 조화로운 관계에 대한 이상적 모델로서의 예술이라는 개념이었다.

러시아의 절대주의(Suprematism)와 네덜란드의 신조형주의(Neoplasticism)는 이 같은 이상에 헌신한 가장 독창적인 진보적 운동이었다. 카지미르 말레비치의 절대주의 작품들과 피트 몬드리안의 신조형주의적 공리는 예술에 있어 절대적인 것에 관한 가장 급진적인 선언이었다. 두 예술가는 서로 지리적으로 멀리 떨어진 곳에서 그리고 서로 다른 예술적 환경 속에서 각각 독립적으로 작업했지만,[1] 서구의 세계대전과 러시아의 1917년 10월혁명에 의해 야기된 옛 질서에 대한 환멸과 몰락에는 유사한 방식으로 반응하였다. 완전히 다른 창작적 길을 추구하면서도 이들은 각각 그 나름의 색채와 형태의 기하학적 언어를 가지고 고유하지만 서로 닮은 미적 가치 체계를 정립시켰다. 이들 각자는 개인적 혁신과 큐비즘 원리, 그리고 자신들이 속한 문화의 철학적 전망 등의 조합을 통해 자신만의 특징적인 비구상 양식을 발전시켰다.

1) 말레비치와 몬드리안 두 사람 다 1914년에 살롱 데쟁데팡당(Salon des Indépendents)에서 작품을 전시했다. 그러나 그 당시 파리에 살고 있던 몬드리안만 말레비치의 전(前)절대주의 구성작들 전시에 가 볼 수 있었다. 한편 말레비치는 1927년 독일과 폴란드로의 여행 이전에는 러시아를 벗어나 보지 못했고, 러시아에서는 몬드리안이나 여타의 '데 스테일'(De Stijl) 예술가들의 작품이 선보인 적이 없었다. 말레비치와 '데 스테일' 예술가들 간의 접촉은 1922년 이전에는 없었던 것으로 보인다. 이 해에 말레비치는 테오 반 두스부르흐로부터 온 편지에 답장을 썼다. 말레비치의 「검은 사각형」과 러시아 예술에서의 새로운 조류에 관한 논문이 1927년 『데 스테일』지 1922년 9월호에 수록되었다.

몬드리안이 가졌던 야망은 궁극적으로 '삶의 양식'(modus vivendi)을 위한 모델을 제공해 줄 수 있는 이상적 예술을 창조해 내는 것이었다. 그는 신조형주의에서 적절한 표현형태를 찾아냈다. 그는 신조형주의가 새로운 민주주의 사회와 현대의 이념에 부응한다고 믿었다. 그의 관점과 회화 언어는 네덜란드의 합리주의적 지적 전통과 신지학적 신비주의의 조합, 그리고 형식적 용어로 말하자면, 큐비즘이 가진 가능성에 대한 탐구와 맥을 같이했다. 한편 말레비치의 절대주의는 러시아와 서구의 원천이 병합되어 영향을 준 가운데 발전하였다. 러시아 민속예술과 이콘은 2차원적 형태와 개념적 공간, 그리고 정신적 내용에 관해 이해하도록 해주었고 큐비즘의 형태적 장치는 연상적인 내용과 추상적인 형태의 병치에 관한 그의 초기 탐구를 위한 혁신적 테크닉을 제공하였다. 철학적으로 말레비치의 작품은 러시아 상징주의와 신비주의의 맥락 안에서 발전한 것이다. 몬드리안과 말레비치 각각이 가진 주된 의도는, 말레비치가 "순수 예술"이라 불렀던 것과 몬드리안이 "진정한 현실의 상" 혹은 보편적 표현이라 명명하였던 것을 성취하기 위해 예술을 재현이라는 제한으로부터 해방하는 것이었다. 그들은 현대성과 급격히 성장하는 기술적 시대가 기하학적 형태에 의해 가장 잘 반영되는 객관적 예술 표현을 요구한다는 굳은 믿음을 공유하였다. 그러나 개념적 전제를 함께하면서도, 그들은 예술과 세계의 정수에 대한 표현으로서의 기하학적 형태를 각자 탐구하면서 서로 분명히 다른 기하학 공리를 발전시켰다.

말레비치와 몬드리안의 형태 탐구는 많은 근친성을 보여 준다. 이들 각각의 형태적 수단에 있어서 결정적 변화는 둘 다 1911~1912년에 큐비즘을 수용하면서 그에 뒤따라 일어났다. 큐비즘 양식을 수용하면

서 말레비치는 1915년경 성숙한 비구상 양식을 발전시켰고 몬드리안
의 경우 이보다 5년 늦은 1920년에서 1921년경에 자신의 양식을 보여
주게 되었다.

예술의 '영(zero)'을 향한 말레비치의 여정

말레비치는 1912년에서 1914년 사이에 자신의 회화에서 조형적 구
조의 기반을 이루는 구성 원리를 바꾸기 시작했다. 1912년 「나무꾼」
(Woodcutter, 그림 5-1) 같은 작품에서 말레비치는 큐비즘에 영감을 받
아 기본적인 기하학 도형들, 즉 관 모양, 속이 빈 원뿔, 사다리꼴 평면 등
으로 이루어진 형태를 다수 도입했고 형태의 조형성에 대한 부피감 있
는 묘사 대신에 평평한 색색의 평면들로 대체했다. 형태와 색채, 그리고
앞면과 뒷면의 요소 들은 신중하게 배치되었고 수직과 수평의 균형잡
힌 구성적 디자인을 이루어 냈다. 이와 같이 구성적 대칭성과 균형 잡힌
색채 영역을 선호하는 말레비치의 경향은 1913년과 1914년 자신의 큐
비즘, 큐보미래주의, "반논리적"(alogic)[2] 회화에 남아 있었다. 예를 들

2) 말레비치는 "반논리적"이라는 용어를 자신의 1911~1914년 작품들을 설명하기 위해 만들어
냈다. 이 시기의 작품들에서 대상들은 실제 의미에 따라 병합되며 캔버스에 그려지거나 덧
붙여진 조각 단어들과 함께 병치된다. 회화 「바이올린과 암소」(1911)의 뒷면 서명에서 말레
비치는 "반논리적"이라는 용어를 "논리이고 자연적인 법칙, 부르주아적 감각과 편견 사
이의 투쟁의 계기"라 설명하였다(인용은 카밀라 그레이가 다음에서 가져온 것이다. *The Great
Experiment: Russian Art 1863~1922*, London: Thames and Hudson, 1962, 308). 또한 말레
비치가 무의미 혹은 "초이성적 사실주의"라고 설명한 이 구성작들은 그와 동료 화가 알렉세
이 모르구노프가 했던 회화적 실험의 일부였으며 문학에서는 알렉세이 크루초늬흐(Aleksei
Kruchenykh)에 의한 유사한 노력에 버금가는 것이다(See Anderson, *Malevich*, 24~25, and
Linda Dalymple Henderson, "The Merging of Time and Space: The Fourth Dimension in
Russia from Uspensky to Malevich", *Soviet Union/Union Soviétique* 5, pt. 2, 1978, 171~203).

그림 5-1 카지미르 말레비치. 「나무꾼」, 1912~13. 캔버스에 오일(94×71.5cm.
Collection, Stedelijk Museum, Amsterdam).

그림 5-2 카지미르 말레비치. 「제1 사단의 병사」, 1914. 캔버스에 오일. 우표와 온도계 등의
콜라주(53.7×44.8cm. Collection, The Museum of Modern Art, New York).

어 「제1 사단의 병사」(Private of the First Division, 1914, 그림 5-2)에서 말레비치는 콜라주와 글자를 넣은 커다란 색채판들을 종합적 큐비즘 (Synthetic Cubism)으로부터 도출된 형태 구조로 수렴하였다. 결과적으로 승화와 환원을 통해 말레비치는 이 색채 평면들을 현실의 대상들로부터 분리시켰고 색채는 정신적인 것, 공간, 시간, 극치의 창조 등 그의 철학적 개념들의 체현이 되었다.

내용을 기학학적 형태로 증류, 전이하는 말레비치의 예술적 과정은 1915년에 이르러 절정에 달했다(물론 이러한 개념의 핵심은 그의 1913년 미래주의 오페라 「태양에 대한 승리」(Victory Over the Sun)를[3] 위한 무대배경 디자인에서 나타났다고 할 수 있다). 「흰 바탕의 검은 사각형」 (Black Square on White Ground, 1915, 그림 5-3)은 말레비치의 절대주의적 예술 언어의 형태적 수단과 심층적 목적을 집약적으로 보여 준다. 이 작품에서 말레비치는 회화적 수단을 최대한 절제하여 표현된 환원주의(reductivism)의 표상을 창조해 냈다. 검은 사각형은 그림면의 평평한 표면을 확인해 줄 뿐 아니라 흰 바탕에 병치됨으로써 역동성의 감각을 전달하였다. 검은 사각형이라는 그 형태는 사각형이나 구로 발전할 가능성을 가지고 있었지만 보다 중요한 것은 평면으로 남아 있는 것이었다.[4] 네 개의 변으로 이루어진 검은 면은 가장 높은 정신적 질서

3) 말레비치의 절대주의 공리의 기반을 이루는 「태양에 대한 승리」에 대한 논의를 위해서는 다음을 보라. Simmons, Kazimir Malevich's "Black Square" and Charlotte Douglas, "Birth of a Royal Infant: Malevich and Victory Over the Sun", *Art in America*, March-April 1974, 45~51.

4) Kazimir S. Malevich, "From Cubism and Futurism to Suprematism: The New Realism in Painting"(1915) in Malevich, *Essays on Art 1915~1933*, 1:25. Also see the catalogue of the *Tenth State Exhibition: Nonobjective Creation and Suprematism*(Moscow, 1919) in

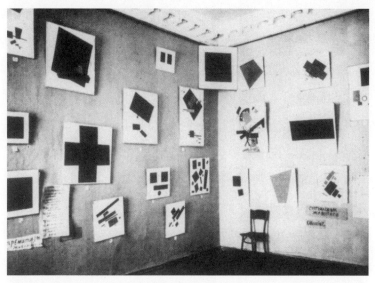

그림 5-3 '0.10: 마지막 미래주의 회화 전시회'의 카지미르 말레비치 섹션, 페트로그라드, 1915(전시실 귀퉁이에 「흰 바탕의 검은 사각형」이 있다).

의 상징으로 고양되었다. 이 형상은 말레비치가 "직관적 이성의 창조", "신예술의 얼굴", "예술에 있어 순수창작의 첫걸음"이라 부른, 창조의 기반을 표현하는 것이었다.[5]

　'절대주의'('궁극', '절대'를 의미하는 라틴어 supremus로부터 온 용어)는 1915년 12월 페트로그라드에서 열린 '0.10: 최후의 미래주의자 회화 전시회'(0.10: The Last Futurist Exhibition of Paintings)에서 대중에게 첫 선을 보였다. 1915년 2월과 12월 사이에 그려진 말레비치의 39점의 캔버스(그림 5-3)는 자유로운, 구조화되지 않은 공간에 조직된,

　Malevich, *Essays on Art*, 1: 120~122,

5) Malevich, "From Cubism and Futurism to Suprematism", in Malevich, *Essays on Art*, 1:25.

조정되지 않은 색채의 기초적 기하학 형태를 사용한 환원된 작품들이었다. 형식적으로나 개념적으로나 이 구성작들은 불과 9개월 전인 1915년 3월 페트로그라드에서 열린 전시회 '전차길 V'(Tramway V)에서 말레비치가 선보인 큐보미래주의 회화들로부터의 의미심장한 결별을 보여 주고 있었다. 절대주의 작품들에서 말레비치는 새로운 회화적 어법 안에서 구축된 비연상적 기하학 형태라는 개념에 기초한 새로운 회화적 수단을 도입했을 뿐 아니라 정신적 질서의 보편적 진실을 전달하는 표현을 찾고자 애썼다.

　새로이 부상한 러시아 아방가르드 예술의 일원이었던 말레비치는 산업기술과 아인슈타인의 상대성이론, 사회적 격동 등으로 정의되는 현대는 새로운 예술표현 수단을 요구한다고 깊이 확신하였다. 그것은 지시적 형태라는 전통적 예술언어 안에서는 가능하지 않은 것이었다. 그는 새로운 시대의 질서와 조화를 상징할 수 있는 '순수 예술'을 창조하려 하였고 이 가운데 새로운 예술형태들은 '조형적 비율의 순수한 감각'과 '절대적' 창조 속에서 발원한다고 믿었다. 말레비치에 따르면, '절대적' 창조의 정수는 색채와 형태 그리고 조직이라는 조형적 수단에서 발견되어야 했는데, "이 본질은 (과거에) 언제나 주체에 의해 파괴되어 왔던" 것이다.[6] 그는 완전한 비구상적 형태, 새로운 무형상적 세계의 '영'점, 보다 높은 직관의 세계를 발전시키는 것에 집중하였다. 이는 정사각형, 직사각형, 원, 그리고 십자가 등등의 기본적인 기하학 도형들에 의해 표현되는 것이었다. 그는 큐비즘과 미래주의의 기법들이 영원한 현실의 묘사에 묶여 있다고 생각하였고 이를 '무'로부터, 즉 예술가의

6) *Ibid.*

상상으로부터 창조되는 형태들로 대치하려 했다. 말레비치는 이 형상들이 회화에 '신(新)리얼리즘'을 도입할 것이라 믿었다. 그에게 절대주의는 농축된 색채의 2차원적 요소들로부터 시공 속에 구축된 자족적이고 순수한 창작의 체계였다.

색채는 말레비치의 절대주의 체계의 결정적 구성소였다. 절대주의에 대한 초기 정의를 밝힌 『큐비즘과 미래주의에서 절대주의까지』(1915)와 이후의 『비구상적 창작과 절대주의』(*Nonobjective Creation*, 1919)에서 그는 절대주의를 순수한 표현, 색채의 신세계라고 말했으며 절대주의의 발전을 세 가지의 따로 분리된 색채적 국면으로 범주화했다. 그것은 검은색과 유색(有色), 그리고 흰색으로, 말레비치에게 이 단계들은 각각 상징적 의미를 가지고 있었다. 검은색은 절제를 상징했고, 붉은색은 혁명의 징후, 그리고 흰색은 절대주의의 우주에서의 '순수 행위'와 인간의 창작에서의 순수성을 상징했다. 「하양 위에 하양」(White on White, 1918)이라는 그림은 절대주의의 색채와 형태가 가진 철학적이고 회화적인 의미를 혼합하려는 말레비치의 열망을 형상화한다.[7] 그는 흰색의 정사각형을 약간 다른 톤의 흰색 바탕에 배치함으로써 이러한 종합을 이루어 냈다. 이와 같은 식으로 말레비치는 무한한 회화적 공간을 얻어 내고 절대주의의 색채와 형태가 가진 철학적 의미와 회화적 의미를 혼합하는, 승화된 순수 창조성이라는 궁극적인 절대주의의 표상을 정립하였다.

7) 「흰 바탕의 흰 색」의 의미에 대한 논의를 위해서는 다음을 보라. Alan C. Birnholz, "On the Meaning of Kazimir Malevich's White on White", *Art International* 21, January 1977: 9~16, 55.

절대주의의 회화적 세계의 기초로서 색채와 기하학적 형태들을 도입하는 것과 더불어, 말레비치는 원근법과 중력이 없는 우주 공간의 개념을 가져왔다. 재현적 형태들을 중력과 물질성에 기반하여 제한된 체계 속에서 조직하는 전통적인 원근법적 세계와 달리, 비구상적인 기하학적 형상들에 의한 절대주의 구성에는 물질성과 중력이 빠져 있었다. 대신 절대주의의 공간은 방향과 운동에 기초한 것이며 대각선의 축을 따라 떨어지고 올라가고 움직이는 색색의 기하학적 형태들을 통해 인지되는 것이었다. 이 공간은 물리적 공간에 대한 새로운 개념과 '보다 높은' 정신세계, 그리고 인간의 우주적 의식을 상징하는 무한한, 모든 것을 에워싸는 공간이었다.

역동성에 대한 절대주의의 사고는 한편 부분적으로 미래주의로부터 자라나온 것이었지만, 또한 상대성이론과 비유클리드 기하학 그리고 4차원에 대한 철학적 담론에 관한 이론적 저작들에 나타난 시공에 대한 일반적 관심과도 밀접하게 관련되어 있었다. 모리스 부셰(Maurice Boucher), 클라우드 브래그던(Claude Bragdon), 알베르트 아인슈타인(Albert Einstein), 찰스 힌튼(Charles Hinton), 니콜라이 로바쳅스키(Nikolai Lobachevskii), 헤르만 민코프스키(Herman Minkowski), 표트르 우스펜스키(Petr Uspenskii), 앙리 푸앵카레(Henri Poincaré), 그리고 게오르크 리만(Georg Riemann) 등의 영국, 프랑스, 독일, 러시아의 과학자들과 철학자들은 러시아 아방가르드 예술에 널리 알려져 있었고 폭넓은 토론의 대상이 되었다. 러시아 수학자 니콜라이 로바쳅스키는 비유클리드 기하학의 최초 체계를 정식화했다. 그의 발견은『기하학 원리에 관하여』(1829)로 처음 출판되었고 알렉산드르 바실리예프(Aleksandr Vasilev)의 노력을 통해 1910년 다시금 관심의 대상이 되었

다. 알렉산드르 바실리예프는 로바쳅스키의 문하생으로서, 말레비치의 가까운 친구이며 그와 함께 여러 미래주의 저작을 같이 쓴 미래주의자 벨리미르 흘레브니코프(Velimir Khlebnikov)의 선생이었다. n차원 기하학에 관해 연구한 서구의 이론가들 중 푸앵카레는 러시아에서 특히 관심을 끌었다. 그의 『과학과 가설』(1902)은 1904년에야 러시아어로 번역되었는데, 러시아 아방가르드 예술계의 애독서가 되었다. 말레비치의 서클에 있던 미래주의 시인 벨리미르 흘레브니코프가 푸앵카레의 논문을 미하일 마튜신에게 추천했다. 마튜신은 시인이자 화가로 말레비치의 친한 친구였으며 오페라 「태양에 대한 승리」에서 말레비치와 협동작업을 한 인물이었다.

비유클리드 기하학과 n차원 기하학의 이론들에 더하여, 러시아의 철학자이자 신비주의자인 우스펜스키는 「제3의 학문법」(Tertium Organum, 1911)이라는 논문을 썼다. 매우 널리 읽히며 상당한 영향력을 가지게 된 이 논문에서 그는 초공간 철학에 대한 생각을 전개하였는데, 과학적인 글들을 정신적으로 보충하는 성격을 가진 것이었다. 시공의 개념이 인간 사고의 산물이라는 칸트 이상주의의 전제를 논의의 출발점으로 삼으면서 우스펜스키는 인간은 지식을 통해 자신의 의식을 개발함으로써 보다 높은 차원의 공간을 확보할 수 있다고 말했다. 나아가 그는 새로운 시간 개념을 제안하면서 이 제4차원의 공간은 우리의 심리적 상태의 소산이라고 했다. 우스펜스키에게 이 심리적 상태는 세 요소, 즉 감각·지각·개념으로 구성되는 것이었다. 인간이 자신의 심리적 경험을 보다 높은 차원, 다시 말해 보다 높은 직관으로 끌어올릴 수 있는 것은 개념을 통해서이다. 심리적 경험의 생체적 양상은 감정적 반응이므로 보다 높은 차원을 확보하는 능력은 감수성과 감정을 필요로

그림 5-4 카지미르 말레비치. 「절대주의: 축구 선수의 화가적 사실주의, 4차원의 색채 군집」, 1915. 캔버스에 오일(70×44cm. Collection, Stedelijk Museum, Amsterdam).

하였다. 우스펜스키에 따르면 감수성과 감정은 예술에서 가장 잘 표현될 수 있었다. 보다 높은 차원에 대한 그의 정신적 해석은 분명히 말레비치가 절대주의에 대한 사고를 형성하는 데 배경을 제공해 주었을 것이다.[8]

말레비치에게 절대주의는 예술가로 하여금 2차원의 지지를 받아 공간적·시간적 성질을 뒤섞어 제4차원을 실현할 수 있도록 해주는 체계였다. '0.10: 마지막 미래주의 회화 전시회'에 포함된 몇몇 작품의 제목은 「제4차원에서의 운동과 회화적 덩어리들」, 「절대주의: 축구 선수의 화가적 사실주의, 4차원의 색채 군집」(그림 5-4), 「자동차와 숙녀-제4차원 속의 채색된 덩어리들」 등 제4차원을 언급하는 것들이었다. 그러나 말레비치는 절대주의를 새로운 수학적 사고를 제시하는 새로운 회화적 공간 이상의 것으로 구상하였다. 신(新)수학이 우주의 개념 자체를 재조명한 것과 동일한 방식으로, 말레비치에게 절대주의는 보편적이면서 철학적인 의미를 보유한 것이었다. 절대주의는 "미학적인 것, 회화적인 것이 세계 전체의 건설에 참여하며" "보편적인 현대의 운동이 보여 주는 일반적 문화의 통일성 안에서" 발생하고 있음을 예증해 주었다.[9] 1919년 말레비치는 다음과 같이 쓰고 있다.

현대성의 절대적 표현인 사각형의 절제된 절대주의적 표면에 서서, 나는 그것을 삶의 행위의 절제된 확장을 위한 기반으로 봉사하도록 하려 한다.

8) 말레비치의 절대주의 개념에서 우스펜스키의 중요성에 대한 보다 심도 있는 논의를 위해서는 다음을 보라. Henderson, *The Fourth Dimension*, 274~294.
9) Kazimir Malevich, "On New Systems in Art"(1919) in Malevich, *Essays on Art*, 1: 88 n. 19.

나는 절제성을 예술과 창조적 작업의 현대성을 평가하고 정의하는 새로운 제5차원으로 선언한다. 모든 공학적 기계와 건설의 창조적 체계는 가시적 세계의 환상인 내적 운동을 표현하는 체계이므로, 회화와 음악, 시 예술이 그러하듯이 절제성의 규제를 받게 된다.[10]

1919년에 이르러 말레비치는 자신의 미학적 견해를 최종적으로 정리하고 비구상적 수단을 완성하고 이를 현대의 새로운 지적 사고로 연관시키게 되었다.

'보편'에 대한 몬드리안의 탐색

러시아에서 말레비치의 절대주의가 발전하는 것과 거의 동시에, 서구에서 작업하던 몬드리안은 기하학적 형태만이 보편적 가치를 표현할 수 있다는 자기 믿음을 반영하는 유사한 회화적 수단을 발전시켰다. 그는 「회화의 신조형주의」(1917)에서 다음과 같이 이야기하고 있다.

현대인은 몸과 마음과 영혼의 통일체임에도 불구하고 변화된 의식을 보여 준다. 삶의 표현은 모두 다른 외양을, 더 결정적으로 추상적인 외양을 가지고 있다⋯⋯.
진정으로 현대적인 예술가는 의식적으로 미의 감정의 추상성을 의식적으로 감지한다. 그는 의식적으로 미학적 감정을 우주적이고 보편적인 것으로서 인식한다. 이와 같은 의식적인 인식은 추상적 창작으로 귀결되며, 예

10) *Ibid.*, 83

술가를 순수히 보편적인 것으로 인도한다.

이러한 이유로 신예술은 (자연주의적인) 구체적 재현으로 선언될 수 없다. 재현은 보편적 시선이 현전하는 곳에서도 언제나 다소간 특정한 것을 가리키며 어느 경우에든 그 안의 보편적인 것을 감춘다.

새로운 조형은 특정한 자연적 형상과 색채의 속성인 것에 의해 은폐될 수 없다. 그러나 형상과 색채의 추상화를 통해, 직선과 분명한 원초적 색채를 통해 표현되어야만 한다.[11]

몬드리안에게 신조형주의는 큐비즘으로부터 도출되어야 할 유일한 논리적 귀결이었다. 큐비즘은 즉각적 지각의 우연한 발생을 제거하고 객관성과 있는 그대로를 묘사할 수 있는 수단을 찾으려는 그의 욕망을 처음부터 만족시킨 양식이었다. 시각적 현실이 아니라 '진정한 현실'이라고 그가 생각했던 것의 회화적 재현에 관해 탐구하는 과정에서 그는 시각적 현실에 뿌리박은 채 남아 있는 큐비즘이 제공하는 수단에 점점 더 만족을 못하고 있었다. 그는 '순수 조형'의 본질적 표현은 주관적 감정에 의해 제한되지 않아야 한다고 생각했다. 형상과 색채의 특정성이 세계의 '항수'인 '순수 현실'을 불분명하게 하기 때문이었다. 몬드리안에 따르면, "현실을 조형적으로 창조하기 위해서는 자연적 형상들을 형상의 항수적 요소들로, 자연적 색채를 원초적 색채로 환원해야 했다."[12] 이런 목표의 추구는 전쟁 시기를 네덜란드에서 보내는 동안 그를

11) Piet Mondrian, "De Nieuwe Beelding in de Schilderkunst", *De Stijl*, October 1917, 4. 여기서 사용된 영어번역을 보려면 다음을 보라. "Neoplaticism in Painting", in Jaffé, ed., *De Stijl*, New York: Harry N. Abrams, 1970, 36.

12) Mondrian, *Plastic Art*, 10.

이론적으로나 실제적으로나 '데 스테일'과 신조형주의적 공리로 인도했다. 결과적으로 나온 예술 형태는 수직과 수평의 균형 잡힌 관계 속에서 배열된 기초적인 기하학 형태들에 기초한 추상이었다. 이러한 구성들에서 선적 형태의 긴장은 원초적 색채의 밀도에 의해 균형을 잡았다.

몬드리안은 1911년 가을 처음으로 큐비즘 화가들의 그림을 보았다. '모데르네 쿤스트크링'(Moderne Kunstkring)[1910년 콘라드 키케르트가 주창해 설립한 네덜란드 화가 그룹—옮긴이]이 암스테르담에서 첫 전시회를 열었을 때였다. 세잔, 더피, 드랭 등의 작품을 포함하던 이 전시회를 지배한 것은 피카소와 브라크 등 초기의 분석적 큐비즘 작품들이었고 이는 몬드리안이 자기 자신의 큐비즘 실험을 하도록 자극했다. 그는 수평과 수직의 축들을 따라 리듬 있는 무늬로 만들어지는 회화적 기호들의 수단을 창조하기 위해 자연적 형상들을 추상화했다. 이러한 과정은 몬드리안의 「부두와 바다」 시리즈의 회화와 드로잉에 잘 예시되어 있다. 여기서 부두에 부서지는 파도의 모티프는 선적인 기호의 조화로운 배열 속으로 녹아들어가 있다. 나아가 회화적 실험은 「구성 1916」(1916, 그림 5-5) 같은 작품에서 절정에 이른다. 이 작품에는 선들이 이루는 수직과 수평 구조에 대한 관심만큼이나 원초적 색채에 대한 강조가 나타난다. 이러한 작품들은 몬드리안이 큐비즘을 접하면서 나오게 된 산물이며 보다 큰 단순성·일반성·보편성에 대한 추구로 나아가는 중요한 단계이기도 하였다.

예술은 보편적인 것을 표현하기 위해 특정한 것을 넘어서야 한다는 몬드리안의 생각은 네덜란드의 캘빈주의, 합리주의, 신지학에 영향받은 바 크다. 현실의 '진정한 비전'에 대한 몬드리안의 탐색과 사고의 명징성이 청교도주의의 특징이라면, 예술을 윤리적 목적으로 향하게 하

그림 5-6 피트 몬드리안. 「채색판 구성」, V, 1917. 캔버스에 오일(49×61.2cm. The Sidney and Harriet Janis Collection, The Museum of Modern Art, New York).

려는 그의 열망은, 일찍이 삶과 윤리, 인류를 지배하는 일반적이고 보편적으로 유효한 원리들을 설명하기 위해 기하학적 방법을 채택했던 17세기 네덜란드의 합리주의자 베네딕트 스피노자(Benedict Spinoza)[13]의 견해를 상기하게 한다. 또한 몬드리안은 마티유 숀마커스(Mathieu Hubert Joseph Schoenmaekers)로부터 심오한 영향을 받았다. 몬드리안은 그를 1915년 라렌에서 만났고 『세계의 새로운 이미지』(1915), 『조형 수학의 원리』(1916) 등 그의 저서를 가지고 있었다. 숀마커스는 현실이 수학에 기초하고 있고 예술은 가시적 현상의 기저에 있는 보편적인

13) 이러한 연관은 야페(Jaffé)에 의해 만들어진 것이다. *De Stijl*, 20~22.

그림 5-7 피트 몬드리안. 「적, 황, 청의 구성」, 1921. 캔버스에 오일(103×100cm. Estate of Piet Mondrian/VAGA, New York, 1991).

수학적 조화들을 그려내야 한다고 주장했다.

　이와 같은 철학적 사고들은, 몬드리안과 유사한 생각을 가졌던 화가이자 이론가인 테오 반 두스부르흐나 화가 바트 반 데어 렉(Bart van der Leck) 등과 같은 이들과의 교류의 경험과 합쳐지면서, 새로운 예술 운동인 '데 스테일', 그리고 비연상적 기하학 형태에 기반을 둔 새로운 회화적 수단을 낳았다. 1917년 몬드리안의 작품은 그 발전에 있어 매우

결정적인 중간적 국면을 맞게 된다. 이 해에 몬드리안은 타원형 판에 배열된 짧고 검은 선 조각이나 흰 바탕에 놓인 강렬한 색채의 사각형 들로 이루어진 구성작들을 만들어 냈다. 명백히 2차원적인 이 작품들은 그럼에도 불구하고 큐비즘적인 '중첩면들'(plans superposés)을 암시하는 공간적 상호작용을 만들어 내었다. 형태와 색채는 동등하게 균형 잡혀 있고 2차원적 평면의 긴장과 무한한 연속의 느낌은 캔버스의 가장자리에 의해 잘려진 형태들을 통해 표현되고 있다(그림 5-6). 두 유형의 구성을 뒷받침하고 있는 것은 내재된 운동의 감각과 선, 색, 그리고 면 간의 공간적 상호관계에 대한 몬드리안의 관심이다. 이것이 1920년대와 1930년대 몬드리안의 성숙한 신조형주의 양식의 발전에 있어 기초가된 문제들이었다. 1918년에 공간과 형태를 빽빽한 표면 무늬로 응축하는 작업을 마친 후 몬드리안은 기하학적 분할에 기초한 새로운 질적 균형을 추구하며 역동성을 도입하는 길을 모색하였다. 이러한 생각은 그의 성숙기 신조형주의 양식(그림 5-7)에서 응축되어 나타난다. 여기서는 "진정한 현실"의 통일성과 조화가 수직과 수평 그리고 순수한 원초적 색채들이 등가적으로 제시됨으로써 표현된다. 요소들 간의 섬세한 관계는 전체 구성에 동적인 평형감을 부여해 주는 한편, 한 형태 안의 정적 균형으로 결과지어진다.

말레비치와 몬드리안: '절대'의 탐색

예술의 정수에 대한 표현으로서 비구상적 기하학 형태를 선택한 말레비치와 몬드리안은 둘 다 평면성과 공간 그리고 역동성 같은 형태적 문제들뿐 아니라 철학적이고 정신적인 관심사를 전달하였다. 그러나 그

그림 5-8 카지미르 말레비치. 「절대주의 구성: 날고 있는 비행기」, 1915(1914년으로 추정). 캔버스에 오일(58.1×48.3cm. Collection, The Museum of Modern Art, New York. Purchase).

그림 5-9 피에트 몬드리안. 「회색 구성」, 1919. 캔버스에 오일(85.7×84.5cm. on the diagonals. The Louise and Walter Arensberg Collection, The Philadelphia Museum of Art).

들의 접근법은 서로 완전히 반대편에 서 있었다. 몬드리안은 세계의 본 질을, 사물의 세계에 대해 회화적인 동가치성을, 보편적 구조 기저에 있 는 형태의 공통분모를 찾으려 했다. 형식적으로 그는 수직과 수평의 확 장, 그리고 그들의 교차를 통해 기하학적 평면 형태에 도달했다. 그는 평면의 윤곽을 그리는 연속적 선들을 만들어 냈다. 형태들 자체는 본질 적으로 정적이지만, 구성된 형태들의 장은 색채 그리고 정적 형태들의

상호작용에 의해 활성화되었다.

말레비치와 몬드리안 모두 감각을 통해 경험된 세계가 환상이라고 생각했지만, 몬드리안과 달리 말레비치는 사물 세계에 대한 어떤 연관이나 기원을 구하지 않은 채로 존재의 본질을 찾았다. 루드비히 힐버샤이머(Ludwig Hilbersheimer)는 말레비치가 플라톤처럼 "현실에 대한 감각적 인식의 장벽을 뚫고 나갔다"고 평했다.[14] 말레비치는 환원주의 회화의 표상인 「하양 위에 하양」을 통해 예시되듯이 본질적으로 무(無)의 세계를 전달하고 싶어했다. 말레비치의 형태 구성법은 조각이 아닌 완전한 기하학 형태들로 만들어진 구성적 조직을 시작하는 것이었고, 이러한 배열 덕분에 그의 형태들은 역동적이 되었다.

동일한 기하학적 수단과 원초적 색채를 가져왔음에도 불구하고 말레비치와 몬드리안의 구성은 공간 해석에 있어 서로 구별된다. 말레비치에게 원초적 색채를 가진 2차원적 기하학적 모양들은, 「절대주의 구성: 날고 있는 비행기」(1915, 그림 5-8)에서와 같이 평평한 흰 배경에 의해 암시되는 중립지대적인, 자유로운 부상이 가능한 우주 공간 속에 걸려 있었다. 이와 대조적으로 몬드리안은 수직선과 수평선으로 이루어진 검은 망이라는 경직된 틀과 색채 평면에 의해 평평한 회화적 공간을 창조해 냈다. 이러한 절제된 구성은 직각과 2차원적 면에 기초한 움직임 없는 경직된 구조를 창조해 냈다. 이러한 구조라면 감상자는 이것을 가지고 구성으로부터 자신의 물리적 거리를 측정할 수도 있을 것이다.

공간 지각에 있어서의 차이 역시 역동성과 제4차원의 문제에 대한

14) L. Hilberseimer, "Introduction to Kazimir Malevich", in *Malevich, The Non-Objective World*, 8.

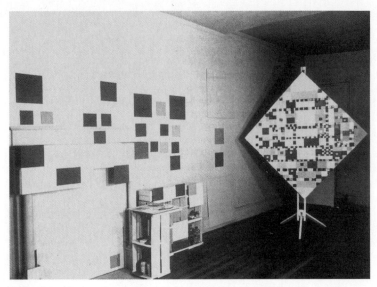

그림 5-10 피에트 몬드리안의 뉴욕 스튜디오, 1944(Photographed by Harry Holtzman).

두 예술가의 접근법이 지닌 상이점을 반영한다. 말레비치는 시공 연속체 속에서 역동적 형태를 묘사하는 일에 완전히 몰두해 있었고 몬드리안은 다만 2차원적 회화 형태에 관심을 둔 채로 3차원적인 물질 세계에 대한 암시는 제거하려 했다. 말레비치는 떠다니는 색채 요소들의 내재된 운동과 에너지를 통해 나타나는 역동성을 주장했고, 몬드리안은 정적 균형과 역동적 평형 상태를 추구하면서 이러한 목적의 성취를 위해서는 마름모의 캔버스가 최적이라고 믿었다. 여기서 수직과 수평의 균형은 보존될 수 있었으나 캔버스의 가장자리가 수평선에 맞지 않는 것이 그림에 역동성을 부여해 주었다(그림 5-10). 이 두 가지 추상체계는 근본적으로 서로 반대되는 것이었다. 말레비치의 절대주의에서 형태들은 역동적이고 색채들은 정적이다. 몬드리안의 신조형주의에서는 형태

그림 5-11 카지미르 말레비치. 「레닌그라드의 미래 플래닛. 파일럿의 플래닛」, 1924. 연필
(31×44.1cm. Collection, The Museum of Modern Art, New York. Purchase).

들이 정적이고 색채들은 역동적이다.

그러나 결정적 차이는 예술의 윤리적 목적을 이들 예술가 각각이 다르게 이해하는 데에서 비롯되었다. 말레비치는 대중을 바꾸어 그들이 추상적인 기하학 공리를 감상할 능력을 가질 수 있기를 바랐다. 몬드리안은 자신이 예술에서 추구한 숭고한 순수성과 단순성이 삶에 스며들 것이라 믿었다. 이들 모두 자기들의 예술이 사회적 목적에 봉사하도록 하려는 의도를 가지고 있었다.

말레비치는 국가가 주도하는 선전선동과 미학화 프로그램에 참여함으로써 문자 그대로 절대주의를 거리로 가지고 나갈 수 있다는 희망을 가졌다. 혁명의 궤적을 따라 러시아 예술에 스며든 열광의 분위기 속에서 말레비치는 절대주의의 형태적 수단을 삶에 도입할 적절한

기회를 찾았다. 이는 특히 그의 절대주의적 구성에서 탐구되었던 원리들의 3차원적 전환이라 할 수 있는 '플래닛과 아키텍톤'(planits and architectons, 그림 5-11을 보라)이라고 알려진 건축적 드로잉, 모형들의 디자인과 이론적 연구에 집중함으로써 이루어졌다. 그는 현대의 궁극적 표현이며 삶과 예술의 합일로서의 비대상적 기하학 형태의 발전에 있어서 건축과 환경은 당연한 그 다음 단계라고 생각하였다.

몬드리안 역시 신조형주의 원리를 건축에서 실현하고자 하였지만, 말레비치와 같은 대중주의적 입장은 가지고 있지 않았다. 몬드리안은 각 개인이 자신의 순수성, 단순성, 삶의 조화에 대한 정신적 요구와 양립되는 방식으로 물질적 환경을 창조할 수 있고 그러한 조화는 기하학적 추상이라는 회화적 수단이 건축으로 수렴되는 환경에서만 성립할 수 있다고 믿었다. 그것은 내부의 인테리어 공간을 색채의 영역으로 조직함, 본질적으로 말해, 이젤의 그림의 조형적 미가 인간의 환경으로 이전됨을 통해서 회화가 '실제' 존재를 성취할 수 있는 추상적인 인테리어 건축적 공간이었다. 몬드리안은 자신의 스튜디오 공간 디자인으로 이러한 실험을 시작했다(그림 5-10).[15] 통합된 신조형주의적 환경을 만들어 내기 위해, 그는 언제든지 재배치가 가능하도록 못과 압정으로 탈착이 가능한 색색 마분지로 된 사각형들을 흰 벽에 부착했다. 그는 자신의 가구 또한 디자인했다. 이 가구는 직각 관계의 동일한 원리에 따라 고안되었으며 공간을 벽의 디자인을 보충하는 분명하게 정의된 부분들로

15) 몬드리안의 파리와 뉴욕 스튜디오 디자인에 대한 논의는 다음을 보라. Troy, *The De Stijl Environment*, chap. 4, 135~164, 186~191; Holtzman and James, eds., *The New Art*, 5; H. Holtzman, Introduction, *Piet Mondrian: The Wall Works, 1943-1944*, New York: Carpenter and Hochman Gallery, 1984, 3~4.

구분하도록 놓였다. 몬드리안은 신조형주의적 인테리어를 순수한 조형적 현실의 표현으로 가는 첫걸음이며 신조형주의적 원리에 따라 창조된 현대의 환경이라는 유토피아적 꿈을 반영하는 종합적 예술작품으로 간주하였다.

배경이나 접근법, 목적이 아무리 달랐다고 해도, 말레비치와 몬드리안은 예술가를 미래인을 위한 새로운 질서의 창조자로서 보는 시각을 공유하고 있었다. 그들은 비구상적 기하학 형태에 기반을 둔 새로운 회화적 수단의 개입을 통해 '보편'과 '절대'를 볼 수 있다는 믿음 또한 공유하였다.

6. 포토몽타주와 그 관객: 엘 리시츠키가 베를린 다다를 만나다[*]

마이클 헤이스

1920년대 베를린에서 포토몽타주의 해석은 예술작품이 관객 및 그 가치들, 그리고 한 문화의 권위와 그 표현들 등과 관계하는 앙가주망의 복잡한 모습을 그려내어 준다. 베를린 다다이스트와 엘 리시츠키의 작품을 비교할 때 나타나는 문제들을 보면 필자가 펼쳐 보이려는 차이점이 조명된다. 그것은, 저항적이고 부정적이며, 본질적으로 관객의 기존 이념과 가치를 비판하고 뒤흔들어 놓는 다다이즘과 같은 예술실천과 예술작업은 융화적이고 긍정적이며, 오랜 동안 관객에게 주어졌던 지배적인 가치들을 재확인하고 보충하는 너무 오랜 길을 갔던 베를린의 리시츠키의 예술작업 간의 차이점이다.

1919년에 이르러 베를린은 이미 동과 서 사이의 예술이념 교환의

[*] 이 장은 『하버드 건축 리뷰』(*Harvard Architectural Review*, New York: Rizzoli, 1987)에 게재된 「포토몽타주와 그 관객, 베를린, 1922년 경」(Photomontage and its Audience, Berlin, circa 1922)을 수정한 것이다. 이 글은 『하버드 건축 리뷰』의 허락 하에 수록되었다. 이 글의 전제들과 초안들에 관해 앤 와그너와 나눈 토론과 그녀의 신중한 비평으로부터 필자는 많은 도움을 받았음을 밝힌다. 필자는 또한 이 글의 손질을 도와준 버지니아 헤이글스타인 마쿼트와 게일 해리슨 로먼에게 감사하고 싶다.

중심이 되고 있었다.[1] 많은 이념이 정치적 함의를 띠고 있었고 러시아 혁명과 독일혁명 사이의 일치점을 보여 주고 있었다. 모스크바의 노련한 혁명가들은 독일이 국제 소비에트 공화국 팽창의 시발점을 위한 적절한 배경이 될 것으로 기대했고, 베를린의 지성인들 역시 이에 관해서는 의견이 일치했다. 표면적으로 1918년 11월 독일혁명의 경과는 1917년의 러시아혁명의 패턴을 따라가는 듯 보였다. 자라나는 반전 정서, 선원 혁명가들, 공공건물 점거, 그리고 가장 중요한 것으로, 러시아식 노동위원회 형성이 있었다.[2] 위원회들 중 일부는 아나톨리 루나차르스키의 계몽인민위원회의 노선을 따라 아방가르드의 예술 실험을 교육 및 행정기관과 연계하기를 희망하기도 했다.[3]

베를린 다다는 이러한 긴장된 정치적 기후 속에서 태어났다. 리하르트 휠젠베크는 1919년 다다의 위치에 관해 "다다는 독일의 볼셰비즘"이라[4] 언명한 바 있다. 1919년 6월 『다다』(Der Dada) 창간호에서

1) 간단하게는 다음을 보라. Willett, *The New Sobriety*. 1922년 이전, 서구에서 러시아 예술에 대한 시각적·이론적 정보는 제한되어 있었고 오류가 많았다. 가장 많은 정보를 담은 자료는 우만스키의 『러시아의 신예술 1914~1919』(*Neue Kunst in Russland 1914-1919*)이었지만 이 책은 그 이후 러시아에서 일어난 많은 예술적 발전보다 시기적으로 너무 앞서 나온 책이었다.
2) 예를 들면 여기에는 건축가 중심의 예술노동위원회(Arbeitsrat fur Kunst)가 있다. 매우 표현주의적이었던 11월그룹(Novembergruppe) 역시 행정조직들과의 관계에 주의를 기울였다.
3) 소비에트 인민위원들은 모두가 러시아 문화를 위한 완전히 새로운 정치경제적 구조를 건설하는 데 몸을 바쳤다. 보통 나르콤프로스라고 불리는 루나차르스키의 조직은 교육과 예술 부문의 행정을 맡고 있었다. 다음을 보라. Fitzpatrick, *The Commissariat of Enlightenment*.
4) Huelsenbeck, *En avant dada*, 14(English translation in Robert Montherwell, *The Dada painters and Poets*, New York, 1951). 아마도 휠젠베크의 평가는 완전히 틀린 것은 아닐 것이다. 그의 주장을 뒷받침하는 예가 많다. 1919년 4월, 한스 리히터는 베를린과 취리히에서 일하면서 잠시 동안 지속되었던 혁명 건축가 조합(Bund revolutionärer Kunstler)을 만들었는데, 여기서는 독일 소비에트가 뮌헨에서 권력을 잡으려던 때에 추상예술을 새로운 '형제' 예술로 선언했다. 빌란트 헤르츠펠데의 1921년 팸플릿 「사회, 예술가, 공산주의」(*Gesellschaft, Künstler, und Kommunismus*)는 1919년 풍자적인 『모든 이는 그 자신의 고유한 공이다』

휠젠베크와 라울 하우스만은 다다이스트의 '혁명중앙위원회' 프로그램을 발표했다. 이것은 "급진적 코뮤니즘에 기반을 둔 전세계 모든 창작 예술가와 지성인의 국제혁명연맹"이라고 불렀다.[5] 최소한 시작 당시에 러시아와 독일의 혁명가들은 다다가 반부르주아적인 반예술적 기행을 보다 진지하고 일관되게 시작할 수 있는 이념적 입장을 제공하는 데 분명히 동일한 입장을 보였다. 베를린 다다는 무엇보다 정치적 무기라고 할 수 있었던바 매우 진지하였고 제대로 정의된 목표를 겨냥하였다. 그것은 러시아 아방가르드의 정치적 열망에서 찾아볼 수 있는 것처럼 부르주아의 속물주의와 불의를 파괴하는 데 바쳐진 조소와 비웃음의 도구였던 것이다.

혹자는 러시아와 베를린의 예술가들이 모더니스트 회화적 관습의 구속을 넘어서기 위한 각각의 전략을 발전시키는 데 있어 어떤 유사점을 가진다고 주장할지 모른다. 구스타브 클루치스(Gustav Klutsis), 엘 리시츠키, 알렉산드르 로드첸코 그리고 1919년에서 1923년 사이의 다다이스트들에 의해 산출된 혼성적 예술형식은 큐비스트의 구성적 테크닉의 가공 그 이상을 보여 준다. 이 실험들은 바로, 보다 큰 문화적 영역

(Jedermann sein eigener Fussball)를 출판했다는 죄명에 의한 헤르츠펠데의 투옥이 증명하듯이 공산주의 대의에 매우 진지하게 긍정적으로 몰두했다. 헤르츠펠데, 존 하트필드, 그리고 게오르게 그로츠 등은 로자 룩셈부르크와 칼 리프크네히트와 함께 독일 공산당 KPD의 소수 원년 멤버였다. 그로츠는 1921년 자신의 에세이 「나의 건초 그림에 대하여」(Zu meinen heuen Bildern)에서 다음과 같이 선언한다. "예술은 이제 절대적으로 부차적인 문제이다"("Kunst is heute ein absolut sekundare Angelegenheit", *Das Kunstblatt*, no. 1, January 1921, 10). 예술가에게 근본적으로 중요한 것은 정치적 책임이다. 그러나 다다의 정치적 행동은 결코 일관되지 않았다. 다음을 보라. Middleton, "Bolshevism in Art".

5) Richard Huelsenbeck and Raoul Hausmann, "What Is Dadaism and What Does It Want in Germany?"(1919), in Huelsenbeck, *En avant dada*, 41~42.

에서 일어나는 변화들, 즉 실제 재료, 대상, 예술작품의 창작과 전파의 수단, 그리고 수용의 관습 등과 예술가가 맺는 잠재적 상관관계를 가리켜 보여 주는 것에 다름 아니었다. 러시아와 베를린의 예술가들 모두 포토몽타주를 새로이 등장한 정치화된 지적 작업으로, 관객이 역사적 현재에 대한 자기들의 지각을 재조합함으로써 어떤 종류의 미래의 사회적 쇄신이 가능한가를 이해하게 해주는 예술형식으로 인식하였다.

　포토몽타주는 주변세계와의 상호작용에 영향을 주는 데 특히 설득력 있는 방식이었다. 사진적 구성소는 실제의 흔적이나 실제로부터 이전된 것의 인상을 낳았다. 기계적이고 화학적으로 처리된 흔적은 주변세계의 사물이나 사건과 인과론적으로 연결되었다. 예술가의 개성이 원본성을 보증하고 동시에 상품으로서의 가치를 유지하는 회화와 달리, 사진의 관습적 재현방식에 의하면 이미지는 물질세계에 이미 공고화되어 있는 사물을 가리키는 지표로서 선언되었다. 나아가 매개체로서의 사진은 엽서, 광고, 삽화, 신문 등의 대중적 상품 속에 그 자체로 이미 뿌리내린바 러시아와 독일의 예술가들은 시각미디어 중에서 사진을 가장 보편적으로 소통 가능한 통일적 대상으로 생각했다. 사진은 모방적 재현을 해체하고 포기한 큐비즘적 몽타주 전략과 타협하지 않은, 정확히 사실적인 혹은 도상적이기까지 한 이미지의 재도입을 허락했다. 그러나 포토몽타주의 몽타주 구성소는 현실의 안정성을 뒤흔들어 그 정당성을 의심하게 하는 수단이었다. 포토몽타주는 이미지와 이미지, 이미지와 드로잉 혹은 이미지와 텍스트의 조작과 병치를 통해 부풀고 과장되고 중단되고 해석과 기호화에 의해 걸러진 현실을 그려 냈다.[6]

6) 소비에트 시인 세르게이 트레치아코프는 이를 정확히 이해하며 다음과 같이 썼다. "사진이 만

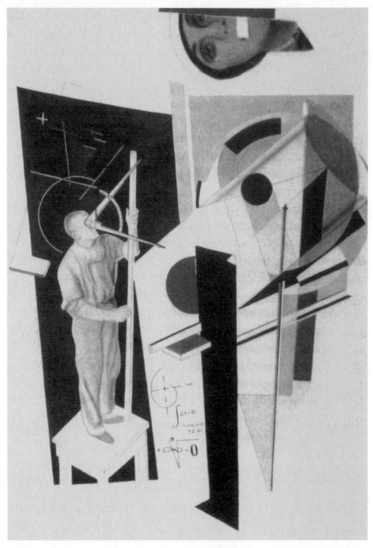

그림 6-1 엘 리시츠키, 「작업 중인 타틀린」, 1922. 포토몽타주. 일리야 에렌부르크의 『쉬운 결말을 가진 6개의 이야기』를 위한 일러스트레이션, 1922.

예술가의 역할은 몽타주 생산 테크닉이 사용되는 바에 의해 증명되고 예술가의 초상에서 묘사되듯 단연코 세속적인 것으로 생각되었다. 예를 들어 엘 리시츠키의 「작업 중인 타틀린」(1922, 그림 6-1)과 라울 하우스만의 「집에 있는 타틀린」(1920)를 보자. 리시츠키는 객관적이고 과학적인 방식으로 분석과 건축의 도구를 이용하여 무한한 절대주의적 공간의 수학적 기호들 하에서 작업 중인 타틀린을 그려 보인다. 타틀린으로 대표되는 예술가는 새로운 질서를 가져오기 위해 활발히 일하는 삶의 건설자, 새로운 삶의 방식의 '건설자'가[7] 된다. 이 질서는, 구성작 '프로운',[8] 즉 혁명에 의해 고삐 풀린 역동적 변화의 감정을 형상화하는 대각선의 층들에 의한, 기하학적 추상에서 형태를 부여받았다. 하우스만의 「집에 있는 타틀린」에서도 예술가는 리시츠키가 즐겨 쓰는 상징인 바퀴와 프로펠러를 포함한 과학과 동력의 이미지들로 둘러싸여 있다.[9] 하우스만의 그림에서는 기계가 보다 두드러지지만 두 작품 모두 인간과 기계의 일종의 이질동상성을 가정한다. 인간과 기계 각 부분들의 생리적 연장은 기술적으로 해방된 새로운 존재를 가리키도록 되어 있었다. 포토몽타주 테크닉 사용은 러시아와 베를린의 예술가들이 공통적으로 지지한 근본적 신조를 의미한다. 하우스만은 이렇게 표

약 텍스트의 영향하에서, 다만 그것이 보여 주는 사실만이 아니라 그 사실에 의해 표현되는 사회적 경향까지 보여 준다면, 그것은 이미 포토몽타주이다"(cited in Ades, *Photomontage*, 9).

7) Birnholz, "El Lissitzky's Writings on Art".

8) 절대주의에 영감을 받은 리시츠키는 1919~1920년에 '건축과 회화의 중간점'인 '프로운'의 개념을 발전시켰다. 이 이름(Proun)은 "Proekt ustanovleniia(utverzhdeniia) novogo"(새로운 것의 확립 계획)으로부터 가져온 것이다. See Lissitzky, "PROUN: Not world visions, BUT-world reality"(1920) in Lissitzky-Küppers, ed., *El Lissitzky*, 343~344.

9) El Lissitzky, "Wheel-Propeller and What Follows"(1923) in Lissitzky-Küppers, ed., *El Lissitzky*, 345.

현한다. "이 용어(포토몽타주)는 예술가를 연기(演技)하는 것에 대한 우리의 혐오를 전달한다. 우리 자신을 엔지니어로 생각한다(그러므로 우리는 노동자의 작업복을 선호한다)는 것은 우리의 작업이 건설하고 조립하는(montieren) 것이라는 의미이다."[10] 다다이스트 게오르게 그로츠(George Grosz)는 자신의 작품들에 'Konstruiert', 혹은 'Konstruktor' 등의 다양한 표현을 붙였다. 그는 자신의 작품들을 독창적 예술품이라기보다 대중적 생산품, 신비감 없는 상품으로 받아들여 달라고 주장했다. 마찬가지로 존 하트필드(John Heartfield)는 예술가로서 자신의 이미지를 "Monteur Heartfield"라고 명명했다[monteur는 독일어로 '기계공' 혹은 '엔지니어'를, 'montage'는 '맞춤' 혹은 '조립라인'을 의미한다—옮긴이]. 이러한 명칭은 하트필드의 포토몽타주 작업을 인식시킬 뿐 아니라 다다이스트와 소비에트 예술가들이 공유했던, 기존의 예술적 위계질서에 대한 부정적 태도를 가리키며, 몽타주를 실제적인 것에 대한 기술적 조직의 메타포로 자리매김하는 의미를 가진 것이었다. 그로츠의 자화상「메타기계 구성」(Metamechanische Konsruktion, 1920, 그림 6-2)은 구축주의적인 '마쉬넨쿤스트'[Machinenkunst: 독일어로 '기계예술'이라는 의미—옮긴이]의 탈인간화된 요소들로 그럴싸해 보이는 것들을 포함한다. 이 작품은 하우스만의「집에 있는 타틀린」과 다르지 않게 바퀴, 다이얼, 튜브 등과, 리시츠키의 '프로운'과 같이 사선으로 축적된 면들로 만들어진 극도의 직선적 건물들을 끌어왔다.

다다와 러시아 아방가르드의 포토몽타주에서는 유사한 기계적 구성과 이들의 현저한 급진적 좌익성, 그리고 독일과 러시아의 정치적 배

10) Hausmann, *Courier dada*, 42.

그림 6-2 게오르게 그로츠, 「메타기계 구성: "다움은 1920년 5월에 그녀의 현학적 기계 '게오르게'와 결혼했다. 존 하트필드는 이를 매우 기뻐했다"」, 1920, 포토몽타주.

경을 놓고 보자면 명백한 동일성이 포착된다. 하지만 이들 작업의 의미 또한 동일하다고 말할 수 있지 않을까? 이들 모두 개념적 관습의 용어로 말해, 도상학적 지시, 엔지니어로서 예술가의 역할에 대한 암시, 신세계 건설을 위한 준비 상태가 된 체계적 타불라 라사[tabula rasa: 글자를 쓰지 않은 서판 혹은 비유적으로 경험이나 인상 따위로 영향을 받지 않은 마음, 백지 상태, 무구를 의미—옮긴이]를 의미하고 있지 않은가? 이 문제를 연구하는 역사가들은 대부분 최소한 암묵적으로 그러한 입장을 취한다. 존 엘더필드는 다다의 급진적인 부정적 실천을 완화하고 하나의 모더니즘 속으로 동화하고자 시도하며 다음과 같은 해석을 내린다.

> (다다의) 영향이 미친 것은…… 삶에 보다 근접한 예술에 대해서였다. 그것은 전후 시기의 '순수예술' 활동이라기보다, 이후 국제 양식(the International Style)이라 불린 예술과 디자인, 건축에서 선언적으로 '삶의' 것이라고 표명된 문제들이었다. 다소 이상한 이야기일지도 모르겠지만, 독일 다다를 좀더 가까이에서 보면, 그것이 제1차 세계대전이 목전에 와 있다는 '공기 속의 느낌'을 가장 극단적으로 표현한 것에 다름 아님을 깨닫게 된다. 명칭에서 생기는 문제는 그들이 차이점을 과장한다는 것이다. 다다는 당대의 사회적 상황에 대한 반응으로, 데 스테일 운동이나 러시아 구축주의와 같이 더 건축적인 동시대의 경향들에 비교된다. 이들 모두는 일종의 타불라 라사를 요구했으며 이를 상당히 체계적인 방식으로 추구했다.[11]

아방가르드 내부적으로 보아 이들이 모더니스트적 실천에 있어서

11) Elderfield, "Dissenting Ideologies", 180.

통일적이라는 점, 즉 이들의 서로 다른 실천 방법이 결국 동등한 것으로서 유사하다고 볼 수 있다는 점은 예술의 순수성과 예술적 가치의 보편적 유효성과 자율성에 대한 선언, 혹은 보다 친절히 표현한다면 정치적 반향으로부터 형태를 '표백'하려는 노력과 부합한다. 사소한 논의를 늘어놓는 것일지 모르겠지만, 베를린 다다와 러시아의 포토몽타주 간에는 일반적 합치점이 있는 한편, 형태만을 고려하지 않고 초점을 넓혀 그 너머의 의미에, 즉 작품 생산의 배경에 초점을 맞춰 보면 놀라운 차이점을 만나게 된다.

다다이스트들과 리시츠키의 포토몽타주 사이에 있다고 주장되는 차이점을 설명하기 위해서는, 한편에서는 이념과 형식의 세계와 다른 한편에서는 예술전통과 기관, 지성인 사회, 이념 등에 의하여 부여되는 승인을 동반하는 정치와 국가권력의 세계 사이에 존재하는 합작에[12] 관해 좀더 정확히 살펴보아야 한다. 또한 이 문제의 경우 그러한 관계는 아주 직접적으로 만들어질 수 없다.

대부분 어떤 예술 작품도 어느 정도는 근원으로부터, 즉 그것을 낳은 배경적 환경으로부터 자유로울 수 없다고 해석된다. 베를린 포토몽타주는 그 창작환경의 비자의식적 산물로 쉽게 환원되지 않는다. 포토

12) '합작'(affiliation)의 개념은 사이드의 『세계, 텍스트 그리고 비평가』(World, Text, and Critic)에서 도출한 것이다. 사이드는 합병 관계를 생물학적 관계(계통)에 의해 부여되는 연속성, 사회성, 적통성 등을 대체하는 것으로 본다. 합병은 '복구된 권위'를 확립하려 한다. "이렇게 계통적 관계가 복종, 두려움, 사랑, 존경, 본능적 갈등 등과 관련되는 자연적 연결과 자연적 권위 형식에 의해 유지된다면, 새로운 합병 관계는 이 연결을 길드 의식, 합의, 조합, 직업적 존경, 계급, 지배문화의 헤게모니 등의 초개인적 형식으로 바꾸어 놓는다. 계통적 구도가 자연과 '생명'의 영역에 속해 있다면 합병은 전적으로 문화와 사회에 속해 있는 것이다"(Said, World, Text, and Critic, 19~20).

몽타주의 형태 조직과 개념적 관습은 타협의 여지 없는 예술적 자율성을 가진다. 그러나 고려되어야 할 작품들은 완전히 내면적이고 자기지시적이거나 자족적이지는 않다. 작품들이 예술의 사회정치적 임무를 면제받기를 거절한다. 작품들은 명시적으로 **세상 속에 자신을 자리매김한다.** 이렇게 여러 다른 종류의 합작을 설명하기 위해서는 영향받지 않은 형식적 대상에 관해, 그리고 그 부분들이 어떻게 외부의 지시체 없이 이해될 수 있는 체계로 평형화되고 수렴되어 가는지를 설명하는 것으로는 부족할 듯싶다. 또한 우리는 환원되기 힘든 예술적 범주와 개념 들을 외부의 사회정치적 세계의 부분과 편린으로 보는 실수를 범할 수도 없다. 대신에 필자는 **형태들 안에서** 합작들을 변별해 볼 수 있으리라 생각한다. 합작들의 모습을 설명하기 위해 어떤 방법들을 가져오든지, 언제나 서로 같지 않고 동등하지 않은 두 영역, 즉 하나는 예술적 실행의 어떤 관습으로 정의되는 형식적인 것이고 다른 하나는 사회적이고 물질적인 현실의 또 다른 (그리고 더 큰) 형식이라는 두 영역 사이에 해석적 비약이 개입된다. 그럼에도 불구하고 예술형태는 그 구조물 내부에 세계와의 사이에서 일어난 상호작용을 위한 가용력을 담지하며 이는 상당히 감지 가능한 것이다. 이러한 가용력이 지식의 한 양상으로서의 예술의 완전성에 대한 침범할 수 없는 전제가 된다. 베를린 다다의 몽타주와 러시아의 몽타주가 보여 주는 다양성에 대한 조사는 이러한 가용력이 어떻게 다르게 실행되었는지를 알아보는 일이 될 것이다.

베를린 다다: 부정으로서의 포토몽타주

다다이스트들은 확실히 러시아 아방가르드의 실험에 관심을 가졌다.

그러나 러시아의 기계예술(Machinenkunst)에 대한 그들의 관심은 특별한 해석에서 기인하였다. 『러시아의 신예술 1914~1919』(*Neue Kunst in Russland 1914~1919*)에서 블라디미르 타틀린의 작업에 대한 콘스탄틴 우만스키(Konstantin Umanskij)의 보고는 1920년에 완성되었지만 독일 독자들은 『아라라트』(*Der Ararat*)에서 일찍 발표된 논문을 통해 이를 접할 수 있었다. 우만스키의 보고는 다다이스트들이 자기들의 영웅으로 추앙하던 러시아 예술가와 처음으로 접촉했을 때의 상황을 알려준다. 우만스키는 다음과 같이 이야기하고 있다.

타틀리니즘은 그 자체로서의 그림은 죽었다고 주장한다……. 게다가 여기에는 초심자를 즐겁게 하기 위해, 아니 오히려 쫓아내기 위한 '그림'이나 '예술작품'을 창작할 필요에 대한 경멸이 있다. 이렇게 하여 1915년 타틀린은 기계예술(Machine Art)를 발전시켰다. 이것은 1913년의 피카소와 브라크의 실험으로부터 발생한 것이다. 예술은 죽었다 — 예술이여 영원하라, 기계의 예술이여……. 이 예술은 모든 물질이 예술에 가치 있음을 발견한다. 나무, 유리, 종이, 금속시트, 철나사, 못, 전기도구, 표면에 뿌려진 유리 섬유, 부분의 움직일 수 있는 능력 등등. — 이 모든 것이 새로운 예술언어의 정당한 도구들로 선언된다.[13]

베를린에서 이러한 논의는 기존의 예술 생산과 수용 구조의 폐지를 지향하며 다다이스트들이 행한 평범한 일상 물질의 사용과 그들의 몽타주 테크닉을 강화해 주었음이 틀림없다. 1920년 베를린의 첫번째 '국

13) Umanskij, *Neve Kunst*, 19~20.

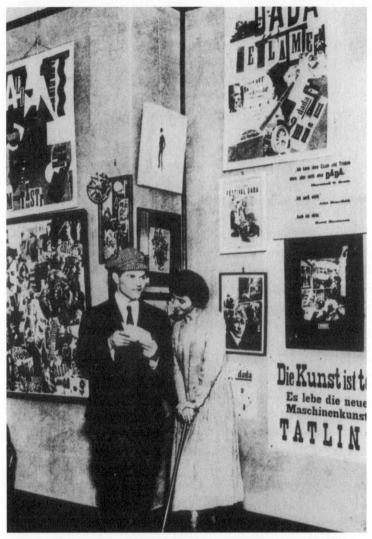

그림 6-3 '국제 다다 페어' 사진, 베를린, 1920(한나 호흐의 「케익 나이프로 자르기」, 라울 하우스만의 「집에 있는 타틀린」, 그리고 "예술은 죽었다, 타틀린의 기계 예술이여 영원하라"라는 플래카드 등이 걸려 있는 벽을 배경으로 서 있는 라울 하우스만과 한나 호흐).

제 다다 페어'(International Dada Fair, 그림 6-3)에서는 우만스키의 말이 다시 메아리쳤다. "예술은 죽었다, 타틀린의 새로운 기계예술이여 영원하라." 베를린 예술가들이 1920년에 알지 못했던 것은 러시아 구축주의에 대한 미학적 부정이 정치·교육·산업 분야에서 러시아의 새로운 사회 재건과 동일시되었다는 사실이다.

1922년이 다가오고, 더불어 리시츠키가 베를린으로 이주하고[14] '제1회 러시아 예술 전시회'(Erste russische Kunstausstellung)가 열려 독일의 실험과 러시아의 실험을 비교할 수 있는 하나의 공통된 틀을 보여 주는 데 성공하면서, 베를린 아방가르드는 정치적 혁명에 점점 실망해 갔다. 융커 군사주의와 민족주의는 더 강화되었고 좌익 혁명가들은 국제조직과 함께했던 급진적 지식인들이 애초 생각했던 것보다 훨씬 더 국수주의화되었다. 다다가 끌려들어간 전체적인 문화적 체제는 루나차르스키의 러시아 문화조직과는 다른 방식으로 의심의 대상이 되었다. 사회와 문화는 근본적으로 비유기적 총체들로, 파괴되어야 할 체계, 통치질서, 후원체계의 산물로 간주되었다. 예술은 그 질서를 파괴하지 않고서는 설 자리가 없는 것이 되었다.

14) 독일어에 능숙했던 리시츠키는 1921년 말 러시아를 떠나 베를린으로 왔다. 소비에트에서 작품에 대해 비호의적 평가를 받았던 그가 얻은 커다란 행동의 자유는 상당히 놀라운 것이었다. 그가 베를린에 체류한 정확한 이유는 분명치 않으나, 아마도 독일과의 공식적인 선동적 접촉을 증대하려는 소비에트의 노력의 일환이 아닌가 생각된다. 1922년 이전에 러시아 이민 예술가들의 전시회가 있었다. 그러나 '제1회 러시아 예술 전시회'는 러시아혁명 이후 유럽에서 열린 최초의 정부 후원 전시회였다. 다비드 슈테렌베르크에 의해 조직된 (리시츠키가 조직했다고 흔히 이야기되지만 틀린 말이다) 이 전시회는 넓은 범위의 예술적 조류와 정치적 입장을 포괄하였다. 그러나 다른 한편, 전시회에는 독일과의 지적 접촉을 공식적으로 통제하려는 시도가 표현되어 있었다. 전시회에 대한 최근의 견해에 관해서는 다음을 보라. Lodder, *Russian Constructivism*, 225~238.

혼(Geist)이나 혼이 있는 사람들이 세계를 지배한다고 믿는 것은 완전한 미친 짓이 되었다……. 우리의 유일한 실수는 소위 예술이라는 것을 진지하게 대했다는 사실이다. 다다는 언쟁하고 조소하는 웃음과 함께 일어나는 돌파구였다. 다다는 좁고 횡포하고 과도평가된 환경으로부터 나왔고 일반 대중에 대한 책임을 알지 못한다. 그러므로 우리는 사회의 지배질서로부터 나온 미친 최종 생산물들을 보고 웃음을 터뜨렸다. 우리는 이 광기 뒤에서 아직 체계를 보지 못했다.

아직 미해결된 혁명은 이 체계에 대한 단계적인 이해를 가져왔다. 더는 웃을 일이 없었고 예술보다 더 중요한 문제들이 있었다. 만약 예술이 아직 의미를 가져야 한다면, 이러한 문제들에 양보해야 한다.[15]

이미 언급한 바 있는 그로츠의 초상들과 『붓과 가위로』(*Mit Pinsel und Schere*)에[16] 실린 그의 다른 「구체화」(Materialisationen)는 무엇보다도 전쟁이 야기한 파괴에 대한 공포와 혐오에 관해 냉소적으로 열중한다. 전쟁은 억압적 기술과 부르주아적 합리주의와 군사주의의 거짓에 의해 증식된 것이지, 사회적 혁명이나 집단적으로 질서화되고 기술적으로 해방된 어떤 미래의 사회에 관한 낙관적인 전조가 아니었다. 예술가는 "현학적 로봇"으로[17] 기계화된 문화의 산물이자 가장 폭력적인 적이지, 대중에게 봉사하기 위해 현대 기술을 이용하는 "삶의 건설자"

15) George Grosz and Wieland Herzfeldee, "Die Kunst ist in Gefahr", Berlin, 1925(English translation in Lippard, ed., *Dadas on Art*, 80~81).

16) George Grosz, *Mit Pinsel und Schere: 7 Materialisationen*, Berlin, 1922.

17) 그로츠의 자화상 「메타기계 구성」은 다음과 같은 영문 부제를 달고 있다. "Daum marries her pedantic automaton 'George' in May 1920, John Heartfield is very glad of it."

가 아니었다. 마찬가지로 하우스만의 「집에 있는 타틀린」은 기계예술의 조직적 인정이라기보다는, 미국 잡지에 나온 기성 이미지들의 양가적이고 우연한, '몽상적' 축적물로 해석될 수 있었다. 하우스만 자신의 판단에 의하면 타틀린은 "머릿속에 온통 기계 생각뿐인 사람의 이미지를 보여 주는 것에 보다 관심이 있"었다.[18] 즉 고양된 동시에 조소당하는 인간의 무(無)로의 환원을 보여 주고자 했다. 다다는 기술적 세계에 대한 형태적 제어를 시도한 것이라 할 수 없다. 이들은 오히려 그 세계의 부조리함을 선언하려 했다.

러시아의 절대주의와 구축주의 등 여타 모더니즘 예술운동과 다다를 구별짓는 것은 "그것은 전적으로 정치적"이라는 환원적 테제가 아니라는 점이다(막스 에른스트는 다음과 같이 다다를 비판하였다. "이것은 정말이지 독일적입니다. 독일 지식인들은 이념 없이는 오줌도 똥도 쌀 수 없습니다").[19] 다다이스트 운동은 오히려, 예술이 국가에 직접적으로 의존하는 경우에도 그리고 현실적으로는 불가능한 예술독재의 경우에도 모두 예술과 국가 혹은 문화권력 간의 합작이 존재한다는 쓰라린 인식이

18) Cited in Ades, *Photomontage*, 12. 기계화에 대한 다다이스트들의 입장은 정치에 대해서와 마찬가지로 때로는 진지하고 때로는 냉소적인, 언제나 아이러니한 것이었다. 예를 들어 '혁명중앙위원회' 프로그램은 "전 분야 활동에서의 광범위한 기계화를 통해 계속적인 비고용의 도입"을 요구했던 것이다(Huelsenbeck, *En avant dada*, 38). 자신의 정치적 신념에 관해 하우스만은 1919년 『다다』에서 다음과 같이 쓰고 있다. "독립적이지 않고 공산주의자가 아닌 식자(識者)는 감히 없을 것이다. 공산주의는 1리터에 10페니히이지만 그것은 안전통행을 보장한다. 전에 극도의 자기규율을 추구했던 이 불쌍한 자들을 강제하는 것은 대중이다. 분명히 대중은 정신적이라기보다는 물질적이다. 우리는 정신에 반대한다. 고맙게도, 벌레의 이름으로……. 대중은 예술이나 정신에 대해 욕을 하지 않는다. 우리도 그렇지 않다. 그것이 우리가 일시적인 상업적 공산주의 집단으로 보이지 않으려 노력한다는 의미는 아니다. 가축시장(독일혁명)의 분위기는 우리의 것이 아니다"(no. 1, 1919, 3). 보다 심도 있는 논의와 참고서적을 위해서는 앞의 주 4)를 보라.
19) Cited in Ades, *Photomontage*, 19.

다. 다다이스트들은 예술이 어떤 자유롭게 떠다니는 혼이나 자기 지배적인 일관되게 한정된 영역에 속하는 것이 아니라 세속적인 지적 노력의 일종이라 이해하였다. 예술은 그렇게 환경과 역사적 우연, 사고의 흐름들 속에 뒤엉키고 권력과 사회적 계급, 경제적 생산에 관련되어 있으며 가치와 세계관 들의 유포에 연관되는 것이었다. 분명히 해야 할 것은 문화 자체 혹은 사고 혹은 예술은 다다이스트들에게 정치적 현실의 사이비 자율적 연장이었다는 사실이다. 에드워드 사이드의 말을 빌리면, "문화는…… 국가에 다스릴 무언가를 준다고까지 말할 수 있다."[20] 다다이스트들은 문화와 권력의 위상관계라는(이념과 대상의 생산과 이용을 보장하고 증진하고 제한하는 그러한 이론적이고 실제적인 체계들) 보다 큰 그림을 놓치지 않는 한편 비체계적인 일상적 세부사항(스스로 생산적인 문화적 대리자가 될 수 있는 대상과 사건, 규범적 실행표준 등) 역시 시야에서 놓지 않았다. 이들이 포착한 것은 "문화가 권위에, 그리고 궁극적으로 민족국가에 봉사하는 것은 문화가 억압적이고 강요적이기 때문이 아니라 **찬성하고 긍정하며 설득하기 때문이다**"(강조는 사이드)[21] 라는 생각이었다. 다다이스트들은 지배적 가치들의 이미지에 대한 난폭한 해체를 통하여 문화의 가치들을 기호화하는 전문가로서의 예술가 개념뿐 아니라 문화의 자기긍정적 기제에 반대했다. 다다는 그 자체를 부정한 지적 운동이었고 그 자체로 기존 질서를 대체했다. 다다는 러시

20) 사이드는 『세계, 텍스트, 그리고 비평가』에서 안토니오 그람시의 글에 대해 언급하고 있다 (*World, Text, and Critic*, 171).

21) *Ibid.* 사이드에 의해 설명된바 '다듬기'(elaboration)라는 그람시의 개념은 합작의 개념에 있어 중요한 보충요소이다. "보다 우월하거나 강력한 아이디어를 만들어 내거나 세련하기 위해, 세계관을 영구화하기 위해, 수단을 다듬기하는 것…… 다듬기는 사회가 자신을 유지하는 것을 가능하게 만드는 패턴들의 앙상블이다"(*Ibid.*, 170~171).

아 아방가르드가 그랬던 것처럼 새로운 질서를 제시하지는 않았다. 그러나 대신 다다의 역할은 비판적 의식으로서 행동하는 것이었다.

포토몽타주는 다다의 파괴적 임무에 안성맞춤이었다. 다다는 광고, 언론, 대량생산과 같이 개인과 집단적 사회를 화해시키기 위해 일상적으로 작동하는 그러한 선언적 조직들에 집중하였다. 그러나 다다는 포토몽타주와 이에 대한 관찰자의 수용을 통해서 개인을 초월한 역사 및 경제, 사회적 환경의 영역과 개인적 내면 혹은 주체 사이의 절대적 **부조화**를 인식함으로써 촉발된 새로운 형태의 예술적 지식을 해독하였다. 혹자는 이것을 새로운 지각관습이라고 부를지도 모른다. 예술가와 관객은 이것이 외부 상황이라 할 수 있는 것에 대한 일종의 도전이 된다고 계속해서 느낀다. 보통 우리는 외부세계로부터 받은 어떤 감각을 인정하고 시각적 표면으로 드러난 현실 위에 통합적이고 수렴적인 이미지를 구축함으로써 의미를 발견한다. 마치 자아에게 봉사하듯이, 수렴적 자아에 대한 비유로서의 이미지 말이다. 그러나 다다의 포토몽타주에서 우리가 경험하는 통합된 표면이나 회화적 전체 이상의 것을 발견한다. 그것은 서로 별개인 이미지들을 분리하는 균열이고 간극이다. 포토몽타주의 표면은 일련의 비연속적인 재현물과 침입 대상물 각각의 이미지를 고립시키고 이들 각각을 단절과 차이의 상태에 그대로 두는 것으로 이들의 인상을 기록한다.

나아가, 불가피하게 가치로부터 형태로 이전된 상태에서의 자아를 문제 삼는 회화와 달리, 포토몽타주는 기계적인, 유사자동적인 매개를 통해 생산된다. 사진기라는 도구의 사용을 넘어 다다이스트들은 전형적으로 스스로 사진 찍기를 피하고, 기존 사진들을 오려 내는 것, 즉 우연히 얻은 이미 만들어진 이미지들을 가져오는 것을 선호하였다. 이미

만들어진 이미지들은 대상과 그 제작자, 대상과 그 관객 간의 완전한 자의적 관계를 도입한다. 거의 무한히 많은 사진들로부터 선택된 우연한 이미지들은 개별적 작가성이라는 신화를 훼손하기 위해 기능한다. **엔지니어**(monteur)는 이미 사회가 승인한 시각적 코드로 이루어진 대상을 생산하는 몰개성적인 과정을 다만 작동시키기만 하면 되는 스위치 메커니즘이 된다. 그러고는 생산된 경험의 파편들의 우연한 증식을 과장해 보여 줌으로써 다다의 포토몽타주는 해당 문화적 코드와 기호체계를 파괴한다. 이 모든 것은 결과적으로 공간과 여백에 의해 팽창된 시간의 감각으로 귀결된다.[22] 해체된 현실을 보여 줌으로써 다다는 내적 자아의 메타포인 동시적 존재를 파괴한다. 다다의 몽타주는 자아를 넘어선, 자아보다 강력한 다른 장소, 다른 역사, 다른 사고방식을 구성해 냄으로써 개별 주체를 소진하고 압도한다. 그렇게 외면성은 감각을 외부로 이탈시키는 것으로, 다다의 포토몽타주는 바로 이 형태를 얻은 외면성, 부정과 낯설게하기의 토포스(topos)인 것이다.

다다는 광고, 언론, 상품 등 자본주의 사회가 제공한 형태를 사회에 대한 일종의 반란적 합작으로 사용한다. 마찬가지로 다다의 포토몽타주는 고유한, 가공되고 사각의 틀에 넣어진 대상을 제시하는 부르주아적 예술관습을 고수한다. 이것은 부르주아 문화의 산포된 이미지들을 그 대상의 단수성 안에 전복적으로 접어 넣을 때조차도 그러하다. 이러한 다다의 방식은 현실을 **복제하는** 것이 아니라 현실을 **반복하는** 것이

22) 로잘린드 크라우스는 두 가지의 시간을 구분한다. 하나는 관찰자가 예술작품의 초월적 구조를 포착할 수 있는, 그녀가 분석적 시간이라 부르는 시간이며, 다른 하나는 변화와 주위 환경에 노출된 시간의 경험으로 유도하는 형태를 관찰자가 만나는 현실의 시간이다(*Krauss, Passages*, 106~108).

라 할 수 있다. 이렇게 하여 다다의 포토몽타주는 대상보다는 **과정으로서**(qua procedure) 의미가 있다. 발터 벤야민은 다음과 같이 쓰고 있다. "(다다이스트들이) 성취한 것은 그들 창작의 아우라에 대한 가차 없는 파괴에 있다. 그들은 이에 생산수단 자체를 가지고 한 재생산이라는 딱지를 붙였다."[23] 포토몽타주는 완성된 예술작품이라는 아이디어에 반대하여 나온 반응이며, 예술가가 현실을 제어할 수 있다는 가능성에 대한 부정이다. 형태의 조직 가치의 소멸과 함께 작품의 표면은 부서지고 작품은 더는 부서지지 않는 통합된 외양을 보여 주지 못하며 온전한 모습으로 자족적으로, 즉 세계의 외부에 남아 있지 못한다. 작품은 세계 속으로 들어가서 다른 대상들 가운데 있는 하나의 대상이, 즉 비판적 과정에 의하여 성립된 대상이 된다.

엘 리시츠키: 화해로서의 포토몽타주

엘 리시츠키의 첫 포토몽타주가 1922년 베를린에서 나왔다는 사실은 시사하는 바가 크다. 사회의 지배적 가치에 관련한 예술의 역할에 대한 리시츠키의 입장은 근본적으로 베를린 다다이스트들의 입장과는 달랐다. 『물』에 1922년 발표된 에세이 「러시아의 봉쇄선은 끝을 향해 간다」에서 리시츠키는 직접적으로 다다이스트들을 공격하였다.

> 『물』의 외양은 젊은 러시아인과 서구 유럽 주인들 사이에 '물'(objects)의 교환이 시작되었다는 표시이다……

23) Benjamin, "The Work of Art", 238.

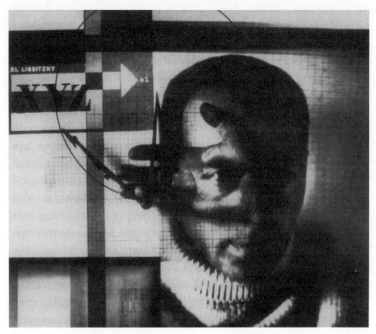

그림 6-4 엘 리시츠키. 「자화상: 건설자」, 1924. 포토몽타주(Stedelijk Van Abbemuseum, Eindhoven).

우리는 '다다이스트들'의 부정적 전술이…… 무정부주의적이라고 생각한다. 열린 땅에 건설해야 할 시간이 왔다. 지친 것은 우리의 도움이 없다면 어떻게든 죽어 없어질 것이다. 놀고 있는 땅은 프로그램이나 생각이 아니라 다만 노동이 필요하기 때문이다…….

우리는 건설적 방법이 우리의 현재를 위해서 필수적이라 본다. 우리는 신경제와 산업발전뿐 아니라 우리 동시대 예술의 심리에서도 그것을 발견한다.

『물』은 건설적 예술의 승리를 알릴 것이다. 이 건설적 예술의 임무는 결국

삶을 장식하는 것이 아니라 삶을 조직하는 것이다.[24]

리시츠키의 「자화상: 건설자」(1924, 그림 6-4)에서 그는 예술이 한 인간의 전 존재의 조직이며 예술가는 건설자[Zhiznostroitel, 러시아어로 '삶의 건설자'라는 뜻—옮긴이]라고 선언하고 다다이스트들의 부정과 거절의 입장에 대한 이의를 밝힌다. 예술가의 생산도구인 컴퍼스와 모눈종이, 문자들이 예지적 시선을 가진 리시츠키의 이미지와 문자들, 절대주의적 구성 요소 등등과 병치되면서 개별 예술가의 조물주적 역할이 이야기된다. 'XYZ'라는 문자들은 과학이나 기술과 연장선상에 있는 예술 기획의 객관성과 예술적 단순성의 긍정적인 인식적 가치 양자를 모두 지시한다. 이 모든 것은 하우스만의 「ABCD, 1923」의 자기초상의 도상에 대비된다. 이 작품에서 카이저 기념일의 티켓들은 공식 기념일에 대한 다다의 도발과 훼방을 생각나게 하며 지도 조각은 하우스만이 좋아했던 시인 랭보가 자신의 예술을 거부했던 지점을 지적하고 있다. 「메르츠」 티켓은 동료 다다이스트인 쿠르트 슈비터스가 잡동사니에 심취했던 것을 알려주며 하우스만의 입에 있는 문자들은 문화 기호체계에 대한 가장 급진적 비평이라 볼 수 있는 그의 청광기(聽光器)적 시(optophonetic poems)를 떠올리게 한다. 하우스만의 초상화에서 일상적 소재는 친근하고 그 자체로 해석가능하다. 기록된 현실이 마무리되지 않은 채로, 안정성이 깨진 상태로, 흩어진 상태임에도 불구하고 말이다. 대립되어야 할 현실은 산만한 사소한 것들로 그려진다. 다른 한편,

24) Reprinted in Lissitzky-Küppers, ed., *El Lissitzky*, 340~341. 『물』은 1922년부터 엘 리시츠키와 일리야 에렌부르크에 의해 베를린에서 출판된 3개 국어로 된 저널이다.

리시츠키가 묘사한 현실은 희박화(rarefaction)를 통해 완성된다. 세계의 조각들은 특별하고 흔하지 않은 추상화된 의미들 속으로 철저히 변형되어 들어가며 신비롭고 초월적인 열망들로 깊이 충만해져 있다. 리시츠키가 제시하는 건설자의 작업의 고독감에 관해서 에른스트 칼라이(Ernst Kállai)는 다음과 같이 이야기한다. "사회적 무정부상태와 어두운 심리적 열정으로부터 해방된 미래의 인간은…… 아직 시작단계, 아직 배아에 불과하다. 그것은 단순하며 기초단계에 있지만 미래에 올 역사적 실현에 대한 분명한 가능성들을 가지고 있다. 그러나 바로 이러한 이유로, 어떤 경우에도 그는 현재의 모순적이며 불순한 관계의 그물에, 그 오염되고 저속한 현실에 얽혀서는 안 된다."[25]

리시츠키가 베를린에서 자기 작품에서 발전시킨 회화적 관습이 주로 포토몽타주 기술에 의존하고 있었다면, 그의 첫번째 포토몽타주인 일리야 에렌부르그의 『쉬운 결말을 가진 여섯 개의 이야기』(1922년 출판)의 삽화에서 그 기저에 깔린 공간적 매트릭스는 더 일찍 발표된 '프로운' 건축에 의해 제공되었던바, 이미 자리를 잡고 있었다. '프로운' 건축물들 자체는 카지미르 말레비치의 절대주의 회화들과 그 신비주의적이며 형이상학적 공간 비전으로부터 발전해 나온 것이라 할 수 있다. 리시츠키는 1920년의 선언에서 '프로운'의 공간을 다음과 같이 특징짓는다.

우리는 프로운의 표면이 그림이 되지 않고 둥근 구조물이 되는 것을 본다. 우리는 그것을 어느 방향에서나 볼 수 있다. 위에서 엿보고 밑에서 조사해

25) Ernst Kállai, "El Lissitzky", *Das Kunstblatt*, no. 1, January 1922, in Lissitzky-Küppers, ed., *El Lissitzky*, 375.

볼 수 있다. 결과적으로 수평선에서 오른쪽 방향에 있던 그림의 한 축은 파괴되었다. 그 주위를 돌며 우리는 스스로 공간 속으로 빙빙 돌아 들어간다. 우리는 프로운을 작동시켰고 수많은 투사축을 얻는다. 우리는 그들 사이에 서서 그들을 떨어뜨려 놓는다. 공간 속의 이 뼈대 위에 서서 우리는 그것을 식별해 내기 시작해야 한다. 텅 빔, 혼돈, 부자연스러움이 공간이 된다. 즉 질서, 확실성, 조형적 형식이 된다……. 회화는 그 자체로 완전하고 완성된 목적이다. 프로운은 완성의 연쇄 속에서 한 단계에서 다음 단계로 이동한다.[26)]

단 하나의 이상적인 순간에 모든 가능한 전경들의 총합으로 이루어진 하나의 전경을 제시받는다. 대상에 대한 일주항해는 상상의 고치를 따라 교차하는 비물질화된 면들로 입체적으로 지어진 형태들에 의해 전달되는 특별한 종류의 종합적 정보에 의해 통합되고 조정된다. 이 초월적 공간에서 날것의 물질성과 구체성이 가진 마지막 우연성들은 작품 자체의 체계적인 종합화 구조 속으로 흡수된다.

리시츠키의 몽타주 개념을 고려할 때 '프로운'을 하나의 구성 부분으로 보게 하는 것은 이 작품에 의해서 생성되는 관객과의 개념적 상호작용뿐만 아니라 회화적 구성에 대한 탐색을 추구하는 그 체계적이고 유사과학적인 방식이다. 다다의 포토몽타주의 면은 시각적으로 파악하기 힘들지만, '프로운'은 평범한 그림과 우리가 파악할 수 있는 유토피아적이고 신비주의적인 유의 그림을 교대로 가져온다. 공간구조 속에

26) Lissitzky, "Proun: Not visions, BUT-world reality"(1920), in Lissitzky-Küppers, ed., *El Lissitzky*, 343.

재현적인 사진요소들을 삽입함으로써, 면의 긴장은 완화된다. 관찰자는 삶으로부터 분리된 공간에 초대받는다. 이 공간에서 인간의 마음은 자유롭게 연상하고 혁명의 대단원으로부터 나타나는 신세계를 꿈꾸고 현재로부터 탈출하며 오염된 실제와 순수한 비현실의 사이에 머무를 수 있다.

물론 10월 혁명을 종말론적으로 해석하는 것은 러시아 아방가르드에서 리시츠키에게만 해당되는 이야기는 아니었다. 여기에서 중요한 것은 다다의 포토몽타주의 기술건축적 의미를 골라내고 '프로운'의 공간적 관습과 결합하여 초월적이고 종합적인 질서를 소통하기 위한 새로운 긍정적 도구로 만들어 낸 리시츠키의 방식이다. 1922년의 포토몽타주들에서 리시츠키는 뚜렷하게 새로운 대중 관객을 지향하는 일련의 테크닉들을 내보였다. 그는 철저히 현대예술 형태가 가지고 있는 자기지시성과 자율성을 희생하지 않으면서 긍정적인 도상적 재현이라는 새로운 원천을 작품에 도입했다. 이것은 포토몽타주를 구축하는 서로 별개의 물질적·색채적·형태적·공간적 질을 명확하게 구분하고 관객의 수용이라는 관점에서 이 구성소들의 상호관계를 분석함으로써 이루어졌다.

그러나 리시츠키의 실험들은, 비록 다다가 가졌던 비판적 과정이 제거되고 또한 실제 산업적 생산의 관심사로부터 동떨어져 있었다고 해도, 순수한 이념의 영역 외부로 나아가지는 못했다. 그것은 정확히 양가적 이념의 영역 안에 있었다. 리시츠키는 국제적 구축주의 예술을 위한 살아 있는 작업을 하는 동시에 당시 부상하던 레닌적 예술 지침에 부응하려 했던 것이다. 그는 재건하는 예술가라는 관념화된 역할을 강조했고 대중 관객을 새로운 질서의 도상적 재현에 참여시키려는 열망을

가지고 있었다. 이러한 예술적 이념은 그의 정치적 후원 활동과 일치하였고 또한 그것에 의해 의미를 부여받았다.

이와 같은 후원의 중심인물은 정부의 교육 및 문화 행정 기관인 나르콤프로스(계몽인민위원회)의 순수예술 분과 이조(IZO)의 장관이었던 다비드 슈테렌베르그였다. 공격적인 좌파연맹주의자이자 이젤 회화의 가치를 주장하는 화가였던 슈테렌베르그가 생산예술(Production Art)에 관심을 가진 이유는 이 문제를 오직 순수예술과 장식적 성격을 가진 산업적으로 생산된 상품 간의 독립된 공존이라는 관점에서 보았기 때문이다. 그는 전시회나 출판에 관계하면서 종종 생산예술, 응용예술, 장식 등을 혼동하였고 프롤레트쿨트(Proletkult) 및 프롤레트쿨트의 생산주의 프로그램에 관한 논쟁에서 명확한 입장을 밝히지 못했다. "당신들(프롤레트쿨트)은 프롤레타리아 문화에 대해 외친다. 당신들은 당신들 자신에 대해 독재를 행하고 있다. 그러나 당신들은 행동할 기회가 있었던 그동안 내내 무엇을 했는가? 아무것도 하지 않았다. 당신들의 자리는 비어 있다."[27]

물질을 미학적 관심사에 종속시키는 리시츠키의 생각 역시 유사하다. 1922년의 강연 '신 러시아예술'에서 리시츠키는 "타틀린과 그의 동료들"을 "물질적 페티시즘"과 "새로운 계획을 수립할 필요에 대한 망각"을 들어 비판했다.[28] 이어진 글에서 그는, "우리는 현대 예술 생산과 관련하여 기계, 기계, 기계라는 말은 충분히 들었다. 기계는 붓에 지나지 않는다. 그것은 캔버스에 삶의 전경을 그리는 것에 있어서 하나의 아주

27) Cited in Fitzpatrick, *The Commissariat*, 123.
28) El Lissitzky, "New Russian Art" (1922), in Lissitzky-Küppers, ed., *El Lissitzky*, 330.

원시적인 붓에 지나지 않는다"라고 쓰고 있다.[29] 그는 예술을 사회화된 인간과 과학기술 간의 상호작용에 대한 절대적 귀결로 보는 생각에 반대했다. 그는 예술을 오히려, 자가발전적이며 포괄적인 계획을 중개하고 해석하기 위해 미래에 대한 정확히 조절된 이미지를 제공하기 위해 예술가가 호출되는 역동적 과정이라고 개념화했다. 슈테렌베르그는 예술이 생산에 대해 주도권을 가지는 상태를 바라는 리시츠키의 생각을 지지했다.

1917년부터 1929년까지 나르콤프로스의 수장이었던 아나톨리 루나차르스키는 예술적 후원에 대한 견해로 리시츠키에게 영향을 준 또하나의 주요 인물이었다. 혁명 이후 러시아의 초기 상황에 관여하였던 루나차르스키의 영향은 예술형태의 존재와 발전이 문화의 지속성을 대표한다는 확신을 강화해 주는 것으로 보였다. 그는 "아담으로부터 마야콥스키에 이르는 모든 예술작업이 파괴되어야 할 쓰레기"[30]라는 표현을 부정하였다. 루나차르스키가 아방가르드 예술을 후원한 주된 이유는 이들이 처음으로 혁명에 공감하였고 나르콤프로스에 협력하고자 하였기 때문이다. 결코 그가 아방가르드의 추상적 예술기법에 뜻을 같이했기 때문이 아니었다. 루나차르스키는 그 이유를 1922년 코민테른에

29) El Lissitzky, "Nasci"(1924), in Lissitzky-Küppers, ed., *El Lissitsky*, 347.

30) Anatolii Lunacharsky, cited in Fitzpatrick, *The Commissariat*, 125. 이 진술은 불경한 저널, 『코뮌예술』(*Art of the Commune*)에 대한 응답이었다. 『코뮌예술』에서 블라디미르 마야콥스키는 「기뻐하기는 이르다」라는 시를 발표하였다. 이 시는 다음과 같은 구절을 담고 있다. "그리고 왜/공격하지 않는가, 푸슈킨과/다른 고전의 대표자들을?" 루나차르스키는 나르콤프로스가 왜 그런 일을 해야 하는지 이해하지 못하는 정부의 동료들에게 그렇게 하도록 부추겼다고 설명하였다. 이들은 한편으로는 러시아의 문화유산을 보존하고 방어하려 엄청난 노력을 기울였고, 다른 한편으로는 나르콤프로스의 공식기관으로 하여금 곧바로 문화의 산물을 공격하도록 허락하였던 것이다.

온 외국 대표들에게 다음과 같이 설명했다.

> 부르주아 사회에서 미래주의자들(아방가르드 예술가들)은 상당히 박해받
> 았고 예술 테크닉에 있어서 스스로를 혁명가들로 간주했소. 그들이 곧 혁
> 명에 공감하고 혁명이 그들에게 손을 내밀자 이끌리게 된 것은 당연한 일
> 일 것이오. 무엇보다도 그것은 내가 내민 손이었다는 것을 고백해야겠소.
> 내가 손을 내민 것은 그들의 실험을 존중해서가 아니라…… 나르콤프로
> 스의 전반적 전략상 우리는 상당한 집단의 창작예술 세력에 의지할 필요
> 가 있었기 때문이오. 내가 찾는 것은 거의 이른바 '좌파' 예술가들에게서
> 만 발견되었소. 사실 이러한 일은 헝가리에서도 독일에서도 반복되었소.
> 나는 '좌파'에게 손을 내밀었지만 프롤레타리아와 농민은 그들에게 도움
> 을 청하지 않았소.[31]

마지막 문장은 특히 의미심장하다. 루나차르스키는 1922년의 '제
1회 러시아 예술 전시회'에 대한 평론에서 이러한 생각을 되풀이하며,
새로운 추상예술이 러시아 민중의 감정과 느낌을 반영하고 있지 않다
고 말한 독일 비평가 프리츠 슈탈의 평가를 인용했다.[32] 루나차르스키
는 슈탈의 평가를 수용했다.[33] 중요한 것은 슈탈이 대중 관객의 심리 속

31) Fitzpatrick, *The Commissariat*, 172.
32) Fritz Stahl, "Russische Kunstausstellung Galerie van Diemen", *Berliner Tägeblatt und Handerls-Zeitung*, Abendausgabe, 18 October 1922, n.p.[2].
33) 아나톨리 루나차르스키는 다음에서 슈탈을 인용하였다. "L'esposizione russe a Berlino"(1922); *reprinted in Rassegna sovietica*, no. 1, 1965, 110~116. 원본은 다음에 실려 있다. *Izvestiia*, no. 273, 1922. 러시아 아방가르드 예술가들에 대한 루나차르스키의 태도에 관해서는 다음을 보라. Tafuri, "U.S.S.R.-Berlin, 1922", 157.

에 잠재해 있는 문화적 연속성에 대한 일종의 표현을 희망하고 있다는 사실이다. 이러한 바람은 루나차르스키 역시 가지고 있었으며 예술에 대한 공식적 후원이 실용성과 자기긍정에 대한 고려에 기초하고 있었던 혁명 후 러시아의 상황에서 놀라운 것이 아니다. 여기에는 예술이 적절하게 삶의 재건을 표현하고 대중과 연계하며 이미지를 통해 집단과 기술의 화해를 보여 주어야 한다는 요구가 있었다. 타협할 수 없는 기계화, 선동 혹은 부정의 형식을 제시함으로써, 과거의 것을 의식적으로 제거하고 현재를 비판함으로써, 대항적 예술은 종종 구질서뿐 아니라 삶 자체에 대해서도 파괴적으로 보일 수 있었다.

러시아 아방가르드 예술 대부분이 지닌 고질적 모순은 리시츠키의 작품에서도 역시 나타났다. 리시츠키의 작업은 그 자체가 정치적 혁명과 상응하는 것으로 대중에게 제시되었고 이러한 역할에 적합한 새로운 지각방식을 개발하려고 시도했음에도 불구하고, 새로운 도시 대중 관객과의 소통에 실패하였다. 보수적인 러시아 비평가들은 리시츠키의 '프로운'을 불명예스럽게도 '형식주의'에 연결지었다. 주관적 경험의 충족감, 가치의 내면성, 전체성 등에 대한 관객의 향수는 내면적으로, 즉 심리적으로, 감정적으로, 그리고 습관적으로 긍정적이며 사실주의적인 재현으로 향하게 되었음이 곧 명백해졌다. 구상적 주체 문제가 복귀하기를 희망하면서 과거는 대중의 심리 속에 살기 시작했고 선전에서의 예술의 역할과 예술생산에 대한 엄격한 이념적 통제 등에 점점 관심을 기울이던 간부들은 이 점을 잘 알고 있었다. 그들은 역사적 연속성과 인식가능한 가치체계의 문제를 가볍게 지적하려고 생각하지 않았다. 그들의 유일한 문제의식은 전통적인 재현방식의 어떤 요소들을 보존하고 만회해야 하는가였다. 이는 널리 동의된 바 신경제정책(NEP)의 사회문

화적 역할에 부합하기 위해 떠오르는 집단 사회의 이해관계에 봉사하려는 목적을 가진 것이었다.[34]

파괴와 보존 간의 모순은 아방가르드와 네프 이후의 여타 예술운동 간의 잇따른 정치예술적 다툼의 뿌리였다. 알렉세이 간은 1922년 다음과 같이 설명한다. "우리가 내전의 전장을 마감하고 재건이라는 평화적 임무에 착수하자마자 예술 전문가들이 고개를 들었고…… 미의 영원한 가치에 관한 이야기로 목소리를 높이기 시작했다."[35] 그해에 공격적인 아흐르(AKhRR: 혁명러시아예술가연합)는 혁명적 회화의 임무는 혁명 사건들, 즉 혁명의 지도자들, 참여자들, 그리고 민중의 역할 등을 묘사하는 것이라 선언하고 이를 '영웅적 사실주의'(heroic realism)라는 명칭의 철저한 사실주의적 입장 및 모든 실험에 대한 엄한 거절과 결합하였다. 아흐르는 공식적 지원을 받았다. 이와 유사하게 1922년 노슈(NOZh: 신(新)화가협회)는 "기존의 좌파 예술가들"로서의 자신들은 "예술에 있어 분석적 시기가 끝났다"라고 본다고 선언한다. 이들은 구축주의자들의 무정부주의적 예술관, 기계화된 인간관, 그리고 절대적 가치로서 기계와 기술의 신성화 등을 비판했다. 노슈의 바람은 "진짜 예술작품을 창작하는 것"이라 했다. 이것은 "현대성과 동시대 심리에 부합하는" 사실적인 이미지를 가지고 작업한다는 것을 의미했다.[36]

이러한 상황에서 리시츠키가 추상과 다다를 거부하고 보다 현저하게 긍정적인 작업양식으로 이동해 간 것은 자율적 발전으로 이해될 수

34) 1921년 레닌의 신경제정책(NEP)은 제한적 시장경제를 재정착시켰다. 신경제정책은 부유한 부르주아지 후원 체제의 재출현, 그리고 이에 뒤따른 독일에서의 정치 놀음을 조장했다.

35) Cited in Lodder, *Russian Constructivism*, 295 n.5.

36) *Ibid.*, 184~185.

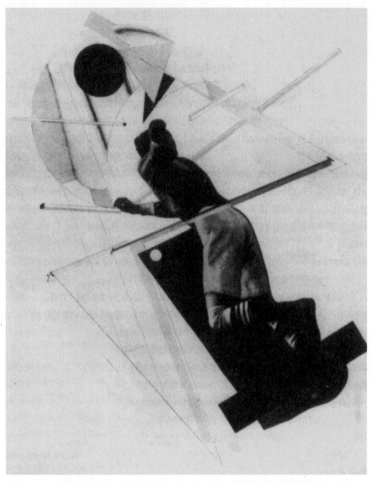

그림 6-5 엘 리시츠키. 「축구선수 — 혹은 검은 구(球)」, 1922. 포토몽타주. 일리야 에렌부르
그의 『쉬운 결말을 가진 여섯 개의 이야기』를 위한 일러스트레이션, 1922.

없다. 갑작스럽게 나타난 그의 새로운 입장에서 내적 및 외적 결정인자들의 이동이 눈에 띄는데, 이는 예술적 실천이 새로운 관객에 대한 관계 변화와 더불어 그에 따라 형태적 전략을 바꾸어야 한다는 인식과 함께였다. 1920년에 우만스키는 이미 "혀 짧은 다다이즘은 러시아에서는 불가능하다"라고 지적한 바 있다.[37] 1922년 리시츠키는 다다의 포토몽타주의 파괴적 메커니즘을 제거하고 긍정적인 정보를 구축하는 데 있어 교육적으로 활용될 수 있는 쓰임새를 보여 주었다. 이전에 창작된 '프로운'의 구성들은 체계성, 삶의 전체적 조직을 축약할 수 있는 잠재성 등에 의하여 운동선수와 '축구선수들'(그림 6-5), 건설가들, 그리고 '새로운 인간들'의 도상적 재현을 위하여 바로 쓰일 수 있는 적절한 구조를 제공하였다. 필자의 견해로는, 1920년대 베를린의 특별한 상황에서 리시츠키의 포토몽타주는 다다이스트들에 의해 선언된 주관성과 내면성의 소멸을 가장하는 한편 혁명적 삶의 방식이라는 환상을 북돋아 주었다. 그의 포토몽타주는 감지 가능하고 심리적으로 잠재적인 내용, 문화적 연속성의 표현, 어떤 형태의 사실주의 등 러시아인들이 이루고자 했던 관객의 변용을 보강하기 위해 필요한 전략들과 새로운 질서를 표현하려는 희망을 화해시키기 위해 다양한 억압들을 이용하는 한 방법이었다.[38]

37) Umanskij, *Neue Kunst*, 51.

38) 리시츠키의 베를린 시기 작품과 베를린 다다와의 관계에 관한 최근의 두 중요한 연구는 여기서 전개된 해석에 대해 다른 평가와 시각으로 도전장을 내밀었다. 다음을 보라. Buchloh, "From Factura to Factography"; Tafuri, "U.S.S.R.-Berlin, 1922", 179~181. 이 장의 글은 리시츠키 작품 전체에 대한 총괄적 평가가 아니다. 알렉산드르 로드첸코, 구스타프 클루치스, 그리고 여타의 아방가르드 포토몽타주 예술가들에 대해서는 더욱 그러하다. 그러나 이 글은 모더니즘 이론의 한 구성부분으로서 그리고 오늘날 지적 노동의 한 가능한 방식으로서

리시츠키가 취한 예술적 책략과 전향의 양상들은 베를린 다다이스트들처럼 그가 어느 만큼 자신을 정치적 이념의 사절로 간주했는지를 보여 준다. 리시츠키와 베를린 다다이스트들이 포토몽타주를 어떻게 이용했는지를 분석하는 것은, 역사적으로 그리고 실체적으로 권위가 어떻게 권력의 중심으로부터 대리인과 지성인, 예술가의 연결망을 통하여 문화의 실제 작업장으로 이전되는지를 보여 준다. 이것은 일정한 세계관을 유지하고 가공하고 침투시키는 것에 대한 이성적 동의에 의해 작동한다. 이렇게 하여 권위는 억압뿐 아니라 문화적 컨센서스에 의해서도 유지된다.

부정이라는 실현방식에 대한 적절한 평가의 중요성, 아니 필요성을 확인하기 위한 전제로서 의도되었다. 모더니즘 실현방식에 관한 가장 흥미로운 최근의 진술에 관해서는 다음을 보라. Clark, "Clement Greenberg's Theory of Art".

7. 브후테마스와 바우하우스[*]

크리스티나 로더

브후테마스(VKhUTEMAS, 고등예술기술공방)와 바우하우스는 1920년 대 예술교육에서 급진적인 혁신을 이끈 양대 중심이었다. 역사학자들 이 두 학파에 관해서, 특히 바우하우스에 관해서는 충분히 연구한 바 있 으나, 두 학파 간의 견고한 연관성을 자세히 분석하려는 시도는 거의 없 었다.[1] 이 문제는 매우 복잡하며, 바이마르 공화국과 소비에트러시아 간의 예술적 관계에 관한 보다 큰 주제의 일부가 될 것이다. 이들 학파 간에 이루어진 교류는 교수들 개인의 국제적 명성과 밀접히 관련된다. 발터 그로피우스, 한네스 마이어(Hannes Meyer), 미스 반 데어 로에 등 이 바우하우스를 성공적으로 이끄는 가운데 파울 클레(Paul Klee), 바 실리 칸딘스키, 오스카 슐레머(Oscar Schlemmer), 라슬로 모호이너지,

[*] 이 장의 연구와 집필을 도와주고 뒷받침해 준 남편 마틴 해머에게 감사를 표한다.
1) 두 학파의 교수법적 유사성에 대한 자세한 논의는 특히 다음을 보라. Maldonado, "Bauhaus, Vkhutemas, Ulm"; Panzini, "VKhUTEMAS e Bauhaus"; Stepanow, "Das Bauhaus und die WCHUTEMAS"; Shedlikh, "Baukhauz. I VKhUTEMAS"(The Bauhaus and the VKhUTEMAS); Wick, *Bauhaus Pedagogik*, 59~63.

마르셀 브로이어(Marcel Breuer) 등이 이 학교의 교수진 중에 있었다. 브후테마스에서는 알렉산드르 로드첸코, 엘 리시츠키, 류보프 포포바(Liubov Popova), 알렉산드르 베스닌, 블라디미르 타틀린, 콘스탄틴 멜니코프 등이 각각 다른 시기에 여러 학과에서 가르쳤다.

구조와 역사적 진화에 있어서 이들 학과의 전반적 연관성은 현저히 드러난다. 두 학파 모두 미술학교와 응용미술학교를 통합하면서 세워졌고, 예술의 통합을 촉진하려는 의도를 제각기 잘 유지했다. 국립 바우하우스(Staatliches Bauhaus)는 헨리 반 데 벨데가 설립한 작센 조형예술 대학(Sächsische Hochschüle für bildende Kunst)과 작센 공예학교(Sächsische Kunstgewerbeschüle)를 바탕으로 1919년 그로피우스가 설립했다. 1919년 4월 발표된 바우하우스 선언은 이상적이고 혁명적이었다.

> 건축가, 조각가, 화가는 모두 공예로 돌아가야 한다……. 모든 미술가에게는 수공예 숙련이 필수적이다……. 이제 공예가와 미술가 사이에 가로놓인 높다란 장벽을 만드는 계급적 차별을 없애고 새로운 공예가 집단을 만들자. 우리 함께 건축과 조각과 회화를 하나의 통일 속에 포용하고 또 언젠가는 새로운 신앙의 상징처럼, 수많은 일꾼의 손으로부터 하늘나라로 올라갈 새로운 미래의 건축을 희구하고 상상하며 창조의 길로 나아가자.[2]

같은 시기에 발표된 프로그램은 교육과정을 확립했다. "바우하우스 교육의 기반"인 공예훈련은 조각, 금속공예, 가구제작, 회화와 장식,

2) Walter Gropius, "The Bauhaus Manifesto", cited in Whitford, *Bauhaus*, 202.

인쇄, 직조 등의 공방에서 이루어졌다.[3] 학생들은 회화와 소묘, 색채론, 재료과학, 기본경영학, 예술기법사 등도 공부했다. 그로피우스는 혁명적인 새로운 예술형식을 추구하였을지 모르나 초기 프로그램은 전형적인 공예학교와 흡사했다.[4] 중세 워크숍 체계를 염두에 두었다는 점이 학교 조직에서 그리고 장인과 직공의 명명 등에서 드러났다. 재료 부족(워크숍 설비는 전쟁 중 매각됨)과 경제적 어려움, 전직 교수들의 영향력 등이 그로피우스의 비전을 실현하는 데 걸림돌이 되었으며, 1921년이 되어서야 학칙을 공식화할 수 있었다. 학칙에 따라 6개월의 예비과정을 신설하여, 학생들이 이를 수료하면 워크숍에 3년간 견습생으로 등록하도록 했다. 또한 예술과 공예의 융합을 위해 공방 내에서 예술적인 면을 담당하는 예술장인과 기술적인 면을 담당하는 공예장인이 동시에 가르치는 체제를 도입했다.

초기 바우하우스의 중세적 성향은 모스크바 학파가 보다 철저히 현대적인 데 초점을 두었던 것과 대조적이다. 브후테마스는 1920년 11월 29일 정부 법령에 의거해, "전문적이고 기술적인 교육을 담당할 교수와 관리자 양성과 더불어 높은 수준의 예술가 양성을 위한 고등 예술 및 기술 훈련을 전담할 전문교육기관"으로 시작되었다.[5] 이 학교의 기초가

3) "Programme for the Staatliches Bauhaus in Weimar", reprinted in Wingler, *The Bauhaus*, 31~33.
4) Naylor, *Bauhaus Reassessed*, 56.
5) "Dekret Soveta narodnykh komissarov o Vysshikh gosudarstvennykh khudozhestvenno-teckhnicheskikh masterskikh"(국가 고등 예술 및 기술 공방 관련 민중위원 소비에트의 선언), Izvestiia VTsIK(전 러시아 중앙행정위원회 소식지, 1920년 11월 25일). 레닌은 11월 29일 이 선언에 서명했다(See Central State Archives for Literature and Art[henceforth TsGALI], fond 681, opus 2, edinitsa khraneniia 2, list 21).

된 것은 1918년 후반 모스크바 회화·조각·건축 학교와 스트로가노프 응용예술학교를 통합함으로써 이루어진 국립자유예술공방(Svomas) 이었다.[6] 장소와 일부 인력의 직접적 연계는 브후테마스에서 혁명 후 이론을 실현하는 데 걸림돌이 되었다. 그러나 국립자유예술공방은 예술교육에 있어서 완전한 자유라는 이상을 선포하고 실현했다. 누구든 입학시험 없이 입학할 수 있었으며 관리자 없는 스튜디오에서 "학생들이 원하는 방향으로 창의성을 개발할 수 있는 기회를 제공했다".[7] 회화, 조각, 건축, 공예 등의 전문 스튜디오에서는 전전(戰前) 전통을 계승하고자 했다. 카지미르 말레비치와 칸딘스키 등이 운영한 개인 스튜디오는 보다 혁신적이었는데, 학생들이 양식의 상대성에 대해 배웠다. 이는 창작과정의 다양한 예술적 요소들의 역할에 대해 객관적으로 이해할 수 있는 중요한 단계였다. 국립자유예술공방의 여러 접근법에서 나타나는 격차와 다양성은 서로 다른 경향을 낳았고, 1920년대 중반에는 학생들과 교수진, 행정관료들이 보다 체계적인 방법을 선호하게 됨에 따라 브후테마스가 설립되었다.[8]

6) "Reorganizatsiia khudozhestvennykh zavedenii v Moskve"(재(在)모스크바 예술기관 재조직), Isvestiia VTsIK, 7 September 1918. 공방들은 루나차르스키에 의해 1918년 12월 11일과 13일에 문을 열었다(See TsGALI, fond 681, op. 1, ed. khr. 118, pp. 538-51). 국립자유예술 공방들 또한 페트로그라드의 기존 예술학교들의 해체를 기반으로(아카데미를 기반으로) 하여 형성되었다. 랴잔, 카잔, 사라토프, 펜자, 보로네쥬, 트베리 등지에서도 상황은 마찬가지였다. 다음을 보라. Spasovskii, "Khudozhestvennaia shkola"; "Svedeniia o khudozhestvennom obrazovanii na 1918/19 akad god"(1918-19 학년도 예술 교육 정보), in Matsa, ed., Sovetskoe iskusstvo, 155; and Sparavochnik Otdela izobrazitelnykh iskusstv Narkomprosa(나르콤프로스 내(內) 순수예술분과 가이드북), Moscow: Narkompros, 1920, 46~49.
7) Afisha pervykh gosudarstvennykh svobodnykh khudozhestvennykh masterskikh(최초의 국립자유예술공방들을 선전하는 포스터), 1918, private collection, Moscow.
8) See Lodder, Russian Constructivism, 109~112.

브후테마스의 주요 혁신점은 바우하우스의 예비과정과 비교되는 기본과정이었다. 이 과정의 목적은 "일반적인 예술·실무·과학·이론·사회·정치 교육과 전문교수진 양성을 위해 필수적인 지식체계를 제공"하는 것이었다.[9] 학생들은 순수한 예술 관련 과목 외에도 군사훈련과 기하학, 화학, 물리학, 수학, 색채론, 외국어, 미술사 수업 등을 받았다. 초기 4년 과정에서 기본과정은 1년이고, 7가지의 전공(회화, 조각, 직조, 도자, 건축, 목공, 금속공예) 중 하나를 선택하는 전공과정은 3년이었다. 1923년에 기본과정이 2년으로 늘어났지만 1926년 1년으로 줄어들고 1929년에는 1학기로 줄어들었다. 기간의 축소에도 불구하고 1923년 이후 전체 과정은 5년이 되어 마지막 6개월은 졸업 프로젝트를 진행했다. 전공 분야를 재정비하려는 다양한 계획 가운데 가장 중요한 변화는 목공과 금속공예 전공이 통합되어 목재 및 금속 전공이 된 것이다.

두 학교의 공통점은 이들 간의 상호 인지도를 어느 정도로 반영하는가? 1927년 리시츠키는 러시아 측의 시각을 제시한다.

1919년 베를린에서 일어난 11월혁명 이후 진보적인 독일 건축가들과 예술가들이 예술노동위원회(Arbeitsrat für Kunst)를 조직하였는데 프로그램 안에는 새로운 형태의 예술학교 창립 문제가 포함되어 있었다. 러시아 예술의 혁명에 대한 소문과 브후테마스 설립에 대한 파편적인 정보가 독일로 전해졌다. 발터 그로피우스는 주변의 아방가르드 예술가들을 불러모았고, 1914년까지 헨리 반 데 벨데가 운영한 응용예술학교와 통합한 예전 바이마르 아카데미를 운좋게 담당하게 되었다. 이 새로운 학교는 모든

9) TsGALI, fond 681, op.2, ed. khr. 72, list 60.

학과(기념물 색칠, 목공과 금속공예, 직조와 자기 등)가 근대 건설 전문가를 양성하기 위한 것이었으므로, 건설하는 집이라는 뜻으로 바우하우스라 불렸다. 처음부터 바우하우스는 기계의 등장으로 파괴된 수공예를 부활시킨다는 낭만적 목표를 세웠다. 이는 이 학교를 응용예술의 오래된 수렁에 빠뜨릴 위험이 있었으나 근대 산업 문제에 접근하게 되면서 목표를 공장 생산을 위한 모델과 기준을 창조하는 데 두고 있다.[10]

미국의 예술가 루이스 로조윅은 1922년 여름의 모스크바 방문을 회고하면서 이러한 시각을 확증하였다.

다음에 우리는 '고등예술공방'인 브후테마스로 갔다. 재학생 규모가 훨씬 작아서 활기는 떨어졌으나 열정은 그대로였다. 여러 신기해 보이는 물건들이 방에 흩어져 있었는데 목재로 된 것, 스탠드에 붙어 있거나 따로 떨어져 나온 금속으로 된 것, 기계 도면처럼 보이는 스케치 등이 있었다. 어느 정도 친숙해 보여서 나는 바이마르 바우하우스가 이와 비슷한 프로젝트와 실험을 진행하고 있다고 언급했다. 내 무심한 말 한마디가 갑자기 큰 집단적 항의를 불러일으켰다.

"아니, 아니요. 우리가 하는 것은 완전히 다른 것입니다. 서구에서는 새로운 형태를 추구하여 그것을 미학적 바탕에서 정당화하려는 겁니다. 그들은 아직 예술을 창조하려 하고 있어요. 우리는 미학에 의해 감염이 되지 않았습니다. 우리는 예술을 부정하고 있어요. 우리는 구축주의자들이고, 사물 간의 공간관계와 다양한 재료들의 특성과 성질을 공부해서 궁극적

10) Lissitzky, "Baukhauz"(The Bauhaus), reprinted in Khazanova, et al., *Iz istorii*, 1 : 80~81.

으로 이를 활용하려 하고 있습니다." 그들과의 대화는 매우 흥미로웠으나 그다지 설득력은 없었다. 나는 그 이상 추궁하지 않았다.

"우리 교수님인 로드첸코 동지를 만나 보십시오."[11]

그러나 리시츠키의 주장과 달리 브후테마스는 바우하우스가 설립될 무렵에는 존재하지 않았으며 상대적으로 무질서했던 국립자유예술 공방이 바우하우스에 어떤 영향을 주었다고 보기는 어렵다. 그러나 분명한 것은 러시아의 실험에 대해서는 많은 관심이 있었으며 1919년과 1921년 사이 독일에서 『아라라트』와 『예술지』(*Das Kunstblatt*)라는 잡지와 아르투르 홀리처(Arthur Holitscher)의 『소비에트 러시아에서의 세 달』과 콘스탄틴 우만스키의 『러시아의 신예술 1914~1919』이라는 서적 등에[12] 러시아 예술에 대한 상대적으로 많은 정보가 소개되었다. 우만스키는 국립자유예술공방의 구조에 대해 상당히 구체적인 개요를 제공하면서 서로 다른 스튜디오에서 이루어지는 다양한 종류의 작업을 열거하고, "정말 혁명적인 작업속도"와 "새롭고 완벽한 교육기반을 만

11) Louis Lozowick, "Survivor From a Dead Age" (typescript, unpublished autobiography), 1969~1973, chap. 11, pp. 18~19(Louis Lozowick Papers, Archives of American Art, Smithsonian Institution, Washington). 로조윅은 분명히 1922년 7월 31일에서 9월 12일 사이의 언젠가 모스크바를 방문했다(그의 여행과 날짜에 관한 자세한 내용은 다음을 보라. Virginia Hagelstein Marquardt, "Louis Lozowick: From 'Machine Ornaments' to Applied Design 1923~1930", *The Journal of Decorative and Propagande Arts*, no. 8, Spring 1988, 42~44, 42 n. 11).

12) See also Konstantin Umanskij, "Der Tatlinismus oder die Maschinenkunst", *Der Ararat: Glossen, Skizzen und Notizien zur neuen Kunst*, no. 4, January 1920: 12-13 and "Die neue Monumentalskulptur in Russland", *Der Ararat*, no. 5/6, February~March 1920, 29~33. 아르투르 홀리처는 1920년 9월부터 11월까지 러시아에 있었다. 그의 책은 1921년 봄에 출판되었다. 이 시기 독일과 러시아의 관계에 대한 훌륭한 연구로는 다음을 보라. Nerdinger, *Rudolf Belling*, 99~105, 142~155.

들기 위한 놀라운 힘과 지적인 훈련"을[13] 칭찬했다. 그는 수공예를 바탕으로 새로운 기념비적 예술을 창조하려는 시도가 자유예술공방을 공업활성화의 동력으로 만들기 위한 정부 정책에 힘입은 것이라고 설명했다. 또한 그는 절대주의 예술가들이 섬유와 도자기 산업에서 떠맡은 실용적 작업의 일부를 설명했다.[14]

바우하우스 자체는 전후 독일의 새로운 사회질서를 반영하는 새로운 예술표현과 조직형태에 대한 수요에 응답하면서 급진적인 사회주의적 사고를 배경으로 출현했다. 그로피우스는 1919년 프로그램에서 이렇게 선언하였다. "예술과 민중은 하나가 되어야 한다. 예술은 소수의 특권이 되어서는 안 된다. 예술은 대중의 삶에서 행복의 근원이 되어야 한다."[15] 이런 정치적 공감은 1917년 혁명 이후 러시아의 예술 및 정치적 발전에 대한 깊은 관심을 촉진했다. 예를 들어 오스카 슐레머는 1919년 1월 오토 마이어에게 열광하며 다음과 같이 쓰고 있다. "러시아 소식이 드디어 도착했습니다. 모스크바는 표현주의로 뒤덮이고 있다고 합니다. 칸딘스키와 모더니스트들이 현대적 그림을 그리기 위해 빈 벽과 집 외벽을 이용해서 지역 전체를 색칠하고 있다고 합니다. 독일혁명은 러시아혁명의 창백한 흉내일 뿐입니다"[16]

13) Konstantin Umanskij, *Neue Kunst in Russland 1914-1919*, Potsdam: Gustav Kiepenheuer, 1920, 46-50.

14) *Ibid*.

15) Walter Gropius, "Programm des staatlichen Bauhauses in Weimar", 1919, cited by Stepanow, "Das Bauhaus", 488.

16) Letter from Oscar Schlemmer to Otto Meyer of January 1919, in Tut Schlemmer, ed., *The Letters and Diaries of Oskar Schlemmer*, Middletown, Conn.: Wesleyan University Press, 1972, 65. 1921년 1월 20일, 오스카는 투트에게 다음과 같이 열정적으로 쓰고 있다. "어젯밤 러시아에 관한 바우하우스의 강연이 있었다네. 강연자는 러시아 경치의 격량과 러

독일과의 직접적 접촉은 이조(IZO, 민중계몽위원회 내 순수예술 분과)에[17] 의해 1918년 12월 설립된 국제국의 독일위원이었던 칸딘스키가 시작한 것으로 보인다. 국제국의 목표 중에는 대규모의 국제예술인 회의를 조직하는 일이 포함되어 있었다.[18] 국제국 특사인 루트비히 배르(Ludwig Bähr)가 이러한 제안과 인사, 그리고 "대담하고 뛰어난 작업 프로그램"(『예술지』에 다음 해 3월 실렸다)을 다양한 개인과 단체에 배포하기 위해 1918년 12월 러시아를 떠났다.[19] 프로그램은 국제국의 구성과 부서들의 담당 업무에 대한 개요를 제공하고, 국립자유예술공방에 대해 간단히 설명하고 있다. "과거의 예술학교가 구차한 존재감과 관례적인 고전주의를 고수했다면, 이제는 대도시와 지방에 국립자유공방이 있습니다. 공방들의 감독들은 공통 프로그램으로 연결되어 있지

시아 영혼의 격정 간의 관련에 관해 이야기했지. 정말 아름다운 묘사였어"(*Ibid.*, 97).

17) See K(andinsky), "Shagi otdela izobrazitelnykh iskysstv v mezhdunarodnoi khudozhestvennoi politike"[국제 예술정치에서 순수예술 분과가 이룩한 진전]; Kandinsky, "O velikoi utopii"(위대한 유토피아에 관하여). 두 글 모두 다음에 영역되어 있다. Lindsay and Vergo, eds., *Kandinsky*, 444~454.

18) K(andinsky), "Shagi otdela izobrazitelnykh iskusstv". 국제적 연합에 관한 관심의 증거를 더 들자면, 우만스키는 '제1회 국제창작예술가연맹'을 통하여 독일과의 접촉이 되살아나기를 바라는 젊은 러시아 예술가들을 위한 호소로 자신의 책 『러시아의 신예술 1914~1919』를 끝맺고 있다.

19) See Adolf Behne, "Vorshlag einer bruderlichen Zusammenkunft der Kunstler aller Lander", *Sozialistiche Monatchefte*, no. 25, 3 März 1919, 155~157, cited in Franciscono, *Walter Gropius*, 150 n. 54. 베네는 칸딘스키를 포함한 '러시아 예술가 컨소시엄'이 이 프로그램과 함께 아르바이츠라트(Arbeitsrat)에 인사를 보내왔다고 보고한다(다음을 보라. "Das Kunst-programm des Kommissariats für Volksaufklärung in Russland", *Das Kunstblatt*, no. 3, 1919, 91~93). 독일 예술가들에 대한 국제국의 국제회의 개최 호소는 다음에 재활자화되어 있다. L. S. Aleshina and N. V. Iavorskaia, eds., *Iz istorii khudozhestvennoi zhizhi SSSR. Internatsionalnye sviazi v oblasti izobrazitelnogo iskusstva 1917~1940: Materialy i dokumenty*(소비에트 예술사로부터. 1917~1940년 순수예술에서의 국제관계: 자료와 문서), Moscow: Izdatelstvo Iskusstva, 1987, 98~99.

않습니다. 기준은 오로지 예술가의 기술입니다. 독립적인 작업과 진정성이 인민들의 창의성을 일깨우고 있습니다. 이미 많은 공방이 문을 열었습니다."[20]

이에 더하여, 1919년 1월 전(全)러시아 예술학생중앙집행위원회는 서방의 젊은 예술가들과 공산주의 건설의 기쁨을 공유하고 접촉을 확립하기 위한 열정적인 제안을 발표했다.[21] 제안에 대한 답변은 문서화된 것이 없으나, 국제회의를 포함하여 정보 소통에 대한 배르의 제안에 대해서는 브루노 타우트(Bruno Taut), 발터 그로피우스, 막스 펙슈타인(Max Pechstein)이 서명한 예술노동위원회와 바덴의 동서 그룹(West-Ostgruppe), 그리고 11월 그룹이 회신했다.[22] 회신들에 대한 보고서를 출판한 칸딘스키는 11월 그룹의 프로그램과 "바이마르의 새로운 아카데미"에 대해 다룬다.[23] 트로엘스 앤더슨(Troels Andersen)이 지적한 바와 같이 바우하우스는 칸딘스키의 논평을 통해 러시아 언론에서 처음 언급된 것으로 보인다.

건축, 회화, 조각의 이러한 종합적 연대는 내가 아는 한 바이마르의 새로운 아카데미에서 이루어졌다. 이것은 우리 학교에서처럼 기계적인 부분

20) "Das Kunstprogramm des Kommissariats für Volksaufklärung in Russland", 91.

21) See "Obrashchenie vserossiiskogo tsentr[alnogo] ispolkoma uchashchikhsia IZO k khudozhestvennoi molodezhi Zapada"(젊은 서구 예술인들에게 바치는 전(全)러시아 예술학생중앙행정위원회의 호소), IZO, no. 1, 10 March 1919, reprinted in Matsa, ed., Sovetskoe iskusstvo, 157~158.

22) K(andinsky), "Shagi otdela izobrazitelnykh iskusstv". 11월 그룹으로부터 온 편지는 날짜가 1918년 12월 21일로 되어 있다; 동서 그룹로부터의 편지의 날짜는 1919년 3월 3일이다. 다음에 영역되어 있다. Lindsay and Vergo, Kandinsky, 448~454.

23) Ibid.

뿐만 아니라 유기적인 부분도 포함하고 있으며, 각 학생들은 세 가지 예술 형식을 모두 공부해야 한다. 독일에서 이곳으로 오는 예술가들이 말하기를, 바이마르 아카데미에서는 세 가지 다른 예술형식이 완전한 전체로 융합되는 전반적 계획이 없는 상태에서 건축가가 건물을 세우고 조각가가 장식을 붙이고, 화가가 벽면에 그림을 그리는 일은 용서할 수 없는 일이라고 한다. 이 아카데미는 발터 그로피우스가 운영하고 있다.[24]

배르는 1919년 1월 이조(IZO)의 선언문 사본을 그로피우스에게 보낸 것으로 보이며,[25] 『예술의 삶』(*Khudozbestvennaia Zhizn*) 다음 호에는 모스크바로 전달된 그로피우스의 회신이 인용되어 있다.

오늘 나는 다시 한 번 러시아 예술가들의 프로그램을 매우 흥미롭게 검토하였습니다. 대단한 아이디어들이 포함되어 있었습니다. 타우트가 당신에게 전달한 자료에서 볼 수 있듯이 당신은 근본적으로 그 생각들이 우리의 시도와 일치하고 있음을 아시게 될 것입니다. 그런데 러시아 프로그램에서는 우리가 매우 중요시하는 한 가지가 아직 완전하게 발전되어 있지 않습니다. 그것은 "'위대한' 건축물 내부에는 모든 예술형식이 위대한 연대를 이루"는 것입니다. 이러한 생각은 우리 운동의 중요한 특징이며, 이를 러시아 예술가들에게 전달하였으면 합니다……. 우리는 모든 예술 실천가(건축가, 공예가, 미술가, 조각가 등)가 동일한 기본훈련을 받아야 한다

24) See Anderson, "Some Unpublished Letters by Kandinsky", 101. 이 번역은 앤더슨의 것이다(*Ibid.*, 101~102).
25) See Franciscono, *Walter Gropius*, 150 n. 54. 1919년 1월 27일 배르에게 보낸 그로피우스의 답신의 카본지 복사본을 인용했다.

고 생각합니다. 그들 모두 정부가 설립한 교육공방에서 특정 분야에 대한 교육을 받아야 하는 것입니다. 예술교육을 마무리하는 이 이론교육은 특별한 건축 전공과정에서 이루어져야 합니다.[26]

이 보고서는 발생 단계의 바우하우스에 대한 최초의 러시아어 소개이다. 이것이 국립자유예술공방에 어떤 직접적 영향을 준 것으로는 보이지 않으나, 브후테마스에서 공방들을 만들려는 전반적인 방향은 독일의 전례에서 어느 정도 영감을 받았을 수 있다. 또한 칸딘스키가 1920년 5월 인후크(INKhUK, 예술문화연구소)를 설립하기 위해 프로그램을 수집할 때 특히 건축 분야 프로그램 구성에서 영향을 주었을 것이다.[27] 여기서 그는 "추상적인 용적 및 공간 형태에 대한 연구"가 건축을 쇄신하여 회화 및 조각과 보다 동등한 파트너십을 형성하고 "위대한 유토피아에 헌정된 위대한 건물 모델"을 탄생시킬 것이라고 말하고 있다.[28]

칸딘스키는 또한 바우하우스 프로그램을 발전시키는 데도 실용적이며 개념적인 자극을 주었다. 1921년 가을 그는 바우하우스에 초청을 받았고[29] 다음 해 3월 베를린에서 그로피우스가 그에게 전임교수직을

26) "Arkhitektura kak sintetichekoe iskusstvo"(Architecture as a synthetic art), *Khudozhestvennaia zhizn*, no. 4~5, 1920: 23~24. 이 글은 칸딘스키에 의해 번역되었다. 번역은 앤더슨의 「칸딘스키의 미출간 편지들」(Some Unpublished Letters by Kandinsky)에서 가져왔다(102~103). 앤더슨은 그로피우스가 받아들인 러시아의 자료는 사실 1919년 『예술지』에 출판된 순수예술분과, 즉 이조(IZO)의 프로그램이었다고 밝히고 있다(*Ibid.*, 103).

27) 앤더슨은 바우하우스에 관한 그로피우스의 설명이 칸딘스키가 인후크 프로그램을 형성하는 데 영향을 주었다고 말한다(Andersen, "Some Unpublished Letters by Kandinsky", 109 n. 8).

28) See "Institut Khudozhestvennoi kultury: Programma"(예술문화연구소: 프로그램), Moscow, 1920. 이것은 다음에서 재인쇄되었다. Matsa, ed., *Sovetskoe iskusstvo*, 131. 영역본은 다음을 보라. Lindsay and Vergo, eds., *Kandinsky*, 457~472.

29) See Kandinsky's letter of 27 December 1921 to Klee in "Huit lettres de Kandinsky

제안하였다. 이를 수락한 칸딘스키는 6월에 바이마르에 도착했다.[30] 러시아에서의 예술교육 경험과 모스크바에 국립자유예술공방에서 학생들을 위해 개발한 프로그램은 분명 그의 바우하우스 교육과정 개발에 영향을 주었을 것이다. 그러나 칸딘스키가 브후테마스 설립 1년 만인 1921년 12월 러시아를 떠난 것으로 보아 그를 브후테마스와의 직접적 연결고리로 보기는 어렵다. 예술교육 개혁에 대한 초기 토론에 참여하고 국립자유예술공방에서 가르치긴 했지만, 그는 교수진의 일원이 아니었던 것으로 보인다.[31] 더욱이 대부분의 프로그램이 아직 개발단계에 있었고 개발된 프로그램도 시행 초기 단계에 있었으므로 그가 이 학교의 모습을 정확히 대표할 수 있었을 것 같지는 않다. 그럼에도 불구하

à Klee" in "Centenaire de Kandinsky", *XXe siècle*, no. 27, December 1966, 79. See also *Feininger's letter to his wife of 11 February 1922*, Houghton Library, Harvard University, Cambridge, Mass..

30) Poling, *Kandinsky's Teaching at the Bauhaus*, 145 n. 12. 공식 초대장이 칸딘스키에게 전해진 것은 1922년 3월이었고 칸딘스키는 그해 6월 초에 바이마르에 도착했다. See Nina Kandinsky, *Kandinsky und Ich*, Munich: kindler, 1976, 94, 96. 전후 독일에서 떨친 칸딘스키의 명성과 독일 아방가르드와의 접촉을 생각해 볼 때, 그가 초대되어야 했었던 사실은 놀랍지 않다. 더욱이 러시아에 있을 때도 그는 다음 글을 잡지에 실을 수 있었다. "Selbstcharakteristik", *Das Kunstblatt*, no. 3, 1919, 172~174. 우만스키 역시 그에게 글을 헌정하였다("Russland IV: Kandinskij's Rolle in russichen Kunstleben", *Der Ararat*, May-June 1920, 28~30).

31) 칸딘스키는 다음 저널에 강연을 하나 실었다. *Vestnik rabotnikov iskusstv*(예술노동자 회보), no. 4/5(1920), 74~75. 볼트의 지적에 따르면, 칸딘스키는 국립자유예술공방에 매우 비판적이었다(John E. Bowlt, "Vasilii Kandinsky: The Russian Connection", in John E. Bowlt and Rose-Carol Washton-Long, *The Life of Vasilii Kandinsky in Russian Art: A Study of "On the Spiritual in Art"*, Newtonville: Oriental Research Partners, 1980, 30). 칸딘스키는 배트졸트(Waetzoldt)의 『예술개혁에 관한 견해』(*Gedanken zur Kunstschulreform*)를 평하면서, 입학시험 폐지, 자유로운 교수 선택, 그리고 감독 없는 스튜디오 등 당시 러시아의 국립자유예술공방에서 시행되었던 개혁 조치들을 꼽고 있다. 그는 "배트졸트의 책을 한장 한장 넘기면서 우리는 러시아 예술학교의 모든 아픈 부분을 짚어볼 수 있다"라고 말했다("K reforme khudozhestvennoi shkoly"[예술학교 개혁에 관하여], *Iskusstvo*[예술], no. 1 [1923], 402. 영역본은 다음을 보라. Lindsay and Vergo, eds., *Kandinsky*, 490~497).

고, 브후테마스의 기본과정 그리고 회화 전공의 일부 과목들은 인후크에서 시행되던 예술작품 분석에 기초를 두었다.[32] 마찬가지로, 칸딘스키가 예비과정의 일부로 바우하우스에서 가르친 두 과목(한 가지는 형태의 기본 요소였고 다른 한 가지는 벽화 공방의 색채 세미나였다)의 프로그램은 인후크 제안서와 인후크 질의서에 기록된 실습 내용과 유사하다.[33] 인후크 프로그램은 그 목표가 "개별 예술 및 전체로서 예술의 분석적이고 종합적인 기본요소에 대한 탐구"라고 강조한다.[34] 이는 모든 예술형식의 심리적 기능의 수단들에 대한 연구를 포괄한다. 칸딘스키는 질의서에서 예술가들이 선, 형태, 색채, 그리고 그것들의 상호관계와 조합이 이끌어 내는 느낌을 묘사하도록 요구하였다.[35] 기초적인 시각요소들과 그 관계에 대한 분석은 이번에는 바우하우스의 두 과목에서 초점을 이루었다.[36] 브후테마스의 기본과정이 초기 수년간 본질적으로 변

32) 국립자유예술공방 내의 '공방을 위한 칸딘스키의 지도 프로그램'을 보라. "Masterskaia Kandinskogo: Tezisy prepodovaniia"(칸딘스키 스튜디오: 교수법 제안)(TsGALI fond 680, op. 1, ed. khr. 845, list 351~352; see appendix). 또한 다음을 보라. "Institut khudozhestvennoi kultury: Programma"[예술문화 연구소: 프로그램], in Matsa, ed., *Sovetskoe iskusstvo*, 131; and Lindsay and Vergo, eds., *Kandinsky*, 457~472.

33) See Naylor, *The Bauhaus*, 87.

34) "Institut khudozhestvennoi kultury: Programma", in Matsa, ed., *Sovetskoe iskusstvo*; Lindsay and Vergo, eds., *Kandinsky*.

35) See *Institut Khudozhestvennoi Kultury(INKhUK) pri Otdele IZO N.K.P. Tektsiia monumentalnogo iskusstva. Oprosnyi list*(계몽위원회 순수예술 분과 산하 예술문화연구소 [인후크]. 기념비 예술 부문. 질의 목록), Moscow, n.d.(ca. 1920), reproduced in Angelica Z. Rudenstine, ed., *Russian Avant-garde Art: The George Costakis Collection*, London: Thames and Hudson, 1981, 111. 이 문서에 관해서는 다음을 보라. Lodder, *Russian Constructivism*, 80~81.

36) See Wasilly Kandinsky, "Die Grundelemente der Form" and "Farbkurs und Seminar", in *Staatliches Bauhaus Weimar 1919~1923*, Munich, 1923, 26~28. 영역본은 다음을 보라. Lindsay and Vergo, eds., *Kandinsky*, 499~504.

화했지만, 원래 기본과정은 색채의 성질(음영, 무게, 장력, 다른 색채에 대한 관계)과 다른 예술적 요소들(선, 면, 체적, 구조, 기법)과 그 상호작용에 대한 연구와 같이 일련의 형식훈련으로 구성되어 있었다.[37]

하지만 칸딘스키는 곧 인후크 운영에서 손을 떼야 했다.[38] 뮌헨에서 발전시킨 생각들, 칸딘스키 접근법의 심리적 성격과 예술의 정신적인 내용에 대한 강조에 대한 지속적인 믿음은 보다 급진적인 러시아 동지들이 추구하는 과학적 조사와 순수하게 형식적인 분석과 갈등을 겪어야 했다.[39] 또한 칸딘스키는 브후테마스 내의 보다 혁신적인 부문들의 정치적 동기를 그다지 호의적으로 보지 않았을 것이다. 그는 정치에 무관심했으며 공산당에 입당하거나 동조하지 않았고, 새로운 사회에서 예술의 새로운 역할에 대한 토론으로부터도 거리를 두고 있었다.[40] 도

37) Liubov Popova and Aleksandr Vesnin, "Distsiplina No. 1: Tsvet"(Discipline no. 1: Color), *TsGALI*, fond 681, op. 2, ed. khr. 46, list 26. Also see Lodder, *Russian Constructivism*, 123~125.

38) 인후크의 발전에 관해서는 다음을 보라. Lodder, *Russian Constructivism*, 78~94; and Selim O. Khan-Magomedov, *Alexander Rodchenko: The Complete Work*, London: Thames and Hudson, 1987, 55~72.

39) 러시아 아방가르드와 칸딘스키의 관계에 대한 자세한 논의는 다음을 보라. Jelena Hahl-Koch, "Kandinsky's Role in the Russian Avant-garde", in Stephanie Barron and Maurice Tuchman, eds., *The Avant-Garde in Russia 1910-1930: New Perspectives*(Los Angeles: Los Angeles Country Museum of Art; Cambridge, Mass., and London: MIT Press, 1980), 84~90; Clark V. Poling, "Kandinsky: Russian and Bauhaus Years, 1915~1933", in *Kandinsky: Russian and Bauhaus Years 1915~1933*, 13~36; and Bowlt, "Vasilii Kandinsky: The Russian Connection".

40) 칸딘스키는 그로만에게 "나는 완전히 비정치적이며 결코 정치활동을 하지 않았네"라고 썼다 (cited in Karl Gutbrod, ed., *Artists Write to W. Grohmann*, Cologne: M. DuMont Schauberg, 1968, 46). 분명히, 타틀린이 칸딘스키에게 이조에서 일하라며 접근하자 니나 칸딘스키는 "그는 정치와 아무 관련이 없다"라고 답했다(Nina Kandinsky, *Kandinsky und Ich*, 84). 이와 같이 니나 칸딘스키는 당시 모스크바를 사로잡고 있던 토론과 문화적 흥분에 관해 쓰면서, "우리는 그것에 참여하지 않았다"라고 이야기하였다(*Ibid.*, 88). 1920년 우만스키는 칸딘스키가

자기 장식 등 응용예술에 관여하였으나 1921년 제1차 구조주의자 작업 그룹에서 발전된 공리주의적 입장에 동조하지 않았다. 브후테마스에서 공리주의적 입장은 목재과와 금속과, 그리고 모이세이 긴즈부르그와 알렉산드르 베스닌에 의해 대표되는 건축과의 구축주의적 요소에서 가장 분명하게 실현되었다.

비록 이름은 인용되지 않았지만 독일에서 브후테마스의 전반적 목적이 활자화된 것은 1922년 2월의 일로, 엘 리시츠키와 일리야 에렌부르그가 편집을 맡은 『물』 창간호에 실린 「러시아에서의 전시회들」에서 나타난다. 아마도 리시츠키가 썼으리라고 추정되는 이 기사에서는 혁명 이후의 가장 큰 변화는 예술가들이 "삶을 과장하는 자들이 아니라 삶을 조직하는 자들의 계급으로 들어간 것"임이 강조된다.[41] 이 기사는 전시회들에서 "회화 구성을 기반으로 훈련되어 사물의 구성을 시작할 준비가 된 힘이 잠재되어 있음을 명확히 느낄 수 있다. 이러한 방식으로 오래된 이젤 회화는 신선한 공기를 호흡하며 사물의 견고한 이미지를 생산해 냈다"라고 설명하고 있다.[42] 필자는 다음과 같이 결론짓는다. "여기서 성취된 모든 것이 러시아의 새로운 진보된 예술학교에서 계속된다. 학교들은 (삶의 바깥이 아니라) '삶 속의 예술'이나 '예술은 생산과

최신 이념들과 얼마나 동떨어져 있었는지를 지적한다. "칸딘스키가 예술가로서나 선생으로서나, 물질주의의 극단적 표현에 공감하는 이들이건 혹은 드물지만 가짜의 추상(절대주의자나 비구상적인) 예술경향에 공감하는 자들이건 러시아 예술학도들의 마음을 사로잡을 수 있었을 것 같지 않다"("Russland IV: Kandinskijs Rolle in russischen Kunstleben", 28).

41) Ulen(Lissitzky), "Die Ausstellungen in Russland", *Veshch/Gegenstand/Objet*, no. 1/2, March-April 1922, 19. Translation by Kestutis Paul Zygas, "The Exhibitions in Russia", *Oppositions*, no. 5, Fall 1976, 127.

42) *Ibid*.

하나다' 등의 슬로건을 위한 투쟁의 장이다. 가장 영광스러운 혁명 중 하나가 과거에 러시아 아카데미였던 곳에서 일어났다."[43]

"예술은 생산과 하나다"라는 슬로건은 1923년 그로피우스가 바우하우스에서 채택한 슬로건인 "예술과 기술: 새로운 통합"과 놀랍도록 닮았다. 이는 표현주의와 공예 편향으로부터 보다 공업적 지향과 기하학적 기계미학으로의 전환을 집약해서 표현한다. 이는 일반적으로 바이마르의 예술가이자 이론가인 테오 반 두스부르흐의 영향으로, 그리고 예비과정의 교수가 요하네스 이텐(Johannes Itten)에서 모호이너지로 교체된 사실로 설명된다.[44] 하지만 러시아 현대미술 역시 의미 있는 촉매 중 하나일 수 있다.

『물』이 러시아의 생각들이 독일에 강하게 침투하기 시작했음을 의미한다면, 1922년 10월 15일 베를린에서 개막된 '제1회 러시아 예술 전시회'는 보다 심오한 영향을 끼쳤다.[45] 브후테마스가 제작한 실험적 작품들을 포함한 600여 점의 전시품은 넓은 영역에 걸친 예술적 동향을 보여 주었다.[46] 도록에서 다비드 슈테렌베르그는 "예술학교 학생들의

43) *Ibid*.

44) See Naylor, *Bauhaus Reassessed*, 93~100; and Whitford, *Bauhaus*, 116~121.

45) 날짜는 다음에 나와 있다. *Izvestiia*(뉴스)(Moscow), 19 Octover 1922, 4. 전시회가 조직된 역사에 관해서는 다음을 보라. Nerdinger, *Rudolf Belling*, 142~155; Peter Nisbet, "Some Facts on the Organizational History of the Van Diemen Exhibition", *The Russian Show*, London: Annely Juda Gallery, 1983, 67~72; and Lapshin, "Pervaia vystavka russkogo iskusstva"(제1회 러시아 예술 전시회).

46) 브후테마스는 카탈로그에서 특별히 이름이 언급되지 않았다. '학생작품'(Schulerarbeiten) 이라고 설명된 작품들은 동일한 방식으로 설명된 '모스크바 학교의 그래픽 학부로부터 출품된 10개의 목각작품들'과 '7개의 포스터'를 포함하고 있다. 다음을 보라. Erste russische Kunstausstellung, Berlin: Galerie van Diemen, 1922, catalogue nos. 476~478. 게다가 19점의 세라믹 작품은 "모스크바 고등학교의 세라믹 학부(Ceramics faculty)에 의해 제작된 도

다양한 작품들에서 새로운 교수법과 농노 및 노동자 출신의 새로운 학생들 유형이 흥미롭다"라고 쓰고 있다.[47] 물론 말레비치의 절대주의 회화와 리시츠키의 '프로운' 시리즈,[48] 그리고 타틀린, 로드첸코, 나움 가보의 공간적 구성 작품들이 가장 관심을 끌었다. 일반적으로 러시아 작품들이 "유럽에서 수십 년간 보지 못한 대담성과 자유, 모든 가치를 재고하고 재창조하려는 의지"와 프랑스나 독일보다 "큰 가소성 및 공간적 힘을 향한 운동"을 보여 준다고 인정받았다.[49] 한 비평가는 러시아 작품들이 "표현주의자들의 과거 작품들을 단번에 밀어내고 추상주의자들을 무대에 올렸다"라고 주장했다.[50] 게다가, 독일인들에게 이 예술의 혁신적 성격은 혁명 후 러시아의 사회주의 이데올로기와 같은 것이었다. 프리츠 슈탈은 다음과 같이 말했다. "이 예술가들의 혁명적 예술과 소비에트 권력의 혁명적 성격 사이에 분명한 조응이 있음이 틀림없다."[51] 확실히, 한 비평가가 말했듯 이런 규모의 전시가 베를린의 가장 값비싼 지역 중 하나인 운터 덴 린덴(Unter den Linden)에서 개최되었다는 사실

자기"라는 명칭으로 도록에 실려 있다(*Ibid.*, cat. now. 583~585). 번역의 실수라고 생각한다면, 이 작품들은 아마도 브후테마스의 작품들을 언급하는 것으로 추측된다.

47) David Shterenberg, "Zur Einfuhrung", *Ibid.*, 10~14; reprinted in *Gabo: Constructions, Sculpture, Paintings, Drawings, Engravings*, London: Lund Humphries, 1957, 155.

48) '프로운'이라는 명칭은 "Proekt ustanovleniia(utverzhdeniia) novogo"(새로운 것의 확립 [승인]을 위한 프로젝트)로부터 가져온 것이다.

49) Cited from Iakov Tugendkhold, "Russkoe iskusstvo za granitsei: Russkaia khudozhestvennaia vystavka v Berline"(외국으로 나간 러시아 예술:베를린의 러시아 예술 전시회), Russkoe iskusstvo(러시아 예술), no. 1, 1923, 101~102.

50) Cited from Eckhard Neumann, "Russia's Leftist Art' in Berlin, 1922", *Art Journal* 27, Fall 1967, 22.

51) Stahl, "Russische Kunstausstellung. Galerie van Diemen", *Berliner Tägeblatt und Handels-Zeitung*, Abendausgabe, 18 October 1922, n.p. [2].

자체가 러시아에 대한 지지와 그곳에서 최근 일어난 일련의 사건에 대한 존중을 의미한다.[52] 이러한 정치적 요소와 보다 진보된 예술적 표현에도 불구하고, 독일에서는 러시아 구축주의자들의 특정한, 이론적으로 정교한 급진주의는 거의 이해되지 못했다. 구축주의는 예술을 거부하였고 공리주의적·이념적·형식적 목적을 융합하여 새로운 형식의 창조 활동을 만들어 내려고 했다. 이는 완전히 새로운 공산주의적 환경을 창조하려는 지향이었다. 이것은 브후테마스에서는 가장 급진적인 혁신의 영감이 되었지만, 독일에서는 오히려 "기술시대 물질문화의 예술" 혹은 "기계예술"(maschinenkunst)로 받아들여졌다.[53]

이 시기 베를린에 온 러시아 예술가들 중 가장 활동적이고 영향력이 컸던 사람은 두말할 것 없이 리시츠키였다.[54] 그는 인후크와 관련이 있었고 아마도 1921년 12월 러시아를 떠나기 전에는 브후테마스에서 가르쳤을 것이다.[55] 예를 들어 반 두스부르흐는 1922년 리시츠키와의 첫 만남에서 그의 작품에 매우 깊은 인상을 받았다.[56] 또한 리시츠키

52) See Nerdinger, *Rudolf Belling*, 144.

53) Alfréd Kemény, "Die abstrakte Gestaltung vom Suprematismus bis heute", *Das Kunstblatt*, no. 8, 1924, 248.

54) 예컨대 다음을 보라. El Lissitzky, "SSSR's Architektur", *Das Kunstblatt*, no. 9, 1925, 49~53. 여기서 리시츠키는 브후테마스 내의 아스노바 그룹 방식의 프로그램 개요를 구상했다.

55) 리시츠키는 독일로 떠나기 전 1921년에 브후테마스에서 기념비 회화와 조각 수업을 진행했던 것으로 보인다. See Lissitzky, "Avtobiografiia"(Autobiography), TsGALI fond 2361, op.1, ed. khr. 58, list 12. 리시츠키의 한 제자였던 산도르 에크는 당시 리시츠키의 수업에 대한 회상을 책으로 냈다("Ia cidel ego takim"[나는 그를 이렇게 보았다], *Khudozhnik*[예술가], no. 6, 1969, 21~22). See also Lodder, *Russian Constructivism*, 130, 137~138; and Peter Nisbet, ed., "An Introduction to *El Lissitzky*" in El Lissitzky 1890-1941, Cambridge: Harvard University Art Museums, Busch-Reisinger Museum, 1987, 48 n. 39.

56) See Alan Doig, *Theo van Doesburg: Painting into Architecture, Theory into Practice*, Cambridge: Cambridge University Press, 1986, 199, 125, 134~136. 도이그는 리시츠키가

는 독일 아방가르드 내의, 보다 구축주의적인 가치로의 변화를 이끈 모호이너지와 라호스 카삭 같은 헝가리 예술가와 비평가 모임에 결정적 영향을 끼쳤다. 리시츠키는 그들을 『물』의 동지로 보고 다음과 같이 선언한다. "러시아의 혁명으로부터 태어나, 우리와 나란히, 그들은 그들의 예술에 있어 생산적이 되었다."[57] 모호이너지가 브후테마스와 구축주의에 대해 알게 된 것은 1921년 모스크바에서 벨라 위츠(Béla Uitz)와 알프레드 케메니와 얼마간 같이 지냈기 때문일 것이다.[58] 그들은 정기적으로 브후테마스를 방문했으며 그곳에서 공부하던 헝가리 학생 산도르 에크(Sandor Ek)와 졸란 스질라기(Jolan Szilagyi)와 친한 사이였다. 위츠는 1921년 구축주의 및 브후테마스의 발전 현황에 대한 직접적 지식을 가지고 베를린으로 돌아와 모호이너지, 에르노 칼라이(Ernö Kállai)와 이에 관해 토론했을 것이 확실하다. 이는 1921년 12월 인후크 토론에 적극적으로 참여하고 1922년 초 베를린으로 돌아온 케메니에

　　엘리멘터리즘(Elementarism)에 강력한 영향을 주었다고 주장한다. 반 두스부르흐는 1922년 베를린에서 리시츠키를 만났고 『데 스테일』 6월호에 리시츠키의 논문 「프로운」을 실었다. 이후 그는 리시츠키 특별호를 발행했다(De Stijl 5, no. 10~11, 1922). 도이그는 테오 반 두스부르흐가 1922년 12월 보어에게 보낸 편지를 인용하고 있다. "리시츠키 등은 아주 훌륭하다네. 그들이 무한한 가능성을 가지고 있기 때문에 더 그렇지. 나는 이 건축가들이 더욱더 이런 종류의 (그러나 드문) 작품들로 둘러싸여서, 그렇게 하여 이러한 가능성들을 실현하게 되는 동시에 끝없는 공간적 가능성들을 지각하게 되어야 한다고 생각한다네. 그러한 작품들이 현대인에게는 가장 훌륭한 자양분이라네."

57) El Lissitzky, "Vystavki v Berline"(베를린 전시회) Veshch/Gegenstand/Objet, no. 3, May 1922, 14. 헝가리인들에 대한 리시츠키의 시각은 절대주의와 구축주의 사이, 그 스스로 만든 중간적 입지에 의해 채색된다. 그것은 아마도 리시츠키와 헝가리아인들이 독일에서 그토록 강력한 영향력을 가지고 있었다는 특별한 입장 때문이었을 것이다.

58) See Oliver Botar, "Constructivism, International Constructivism and the Hungarian Emigration" in The Hungarian Avant-Garde 1914-1933, Storrs: William Benton Museum of Art, University of Connecticut, 1987, 94~96.

의해 더욱 증폭되었을 것이다.[59]

　바우하우스에 러시아가 영향을 미치기까지 그 주된 경로는 1923년 예비과정을 맡게 된 모호이너지의 가르침이었음이 틀림없다. 학생들이 재료, 형태, 색채를 다루는 훈련으로 의도된 이 과정은 원래 이텐이 운영했다. 모호이너지는 이텐의 신비주의를 보다 객관적이고 과학적인 접근법으로 대체했고 연습에 보다 공간적이고 구축주의적인 지향성을 부여했다.[60] 생산된 작품들은 러시아 구축주의자들의 삼차원적 '실험실' 작품 및 브후테마스의 기본과정에서 이루어지는 연습의 유형과 매우 유사했다.

　모호이너지는 러시아의 발전 상황에 지속적인 관심을 기울였으며 1923년 12월에는 브후테마스의 로드첸코에게 편지를 써서 바우하우스 총서의 전신인 일련의 브로슈어들에 기고하도록 권했다.

　첫 출판물은 '구축주의'에 대한 토론이 어떨까 합니다. 독일 내에서 이 용어는 최근 매우 잘 알려졌음에도 불구하고 아주 소수만이 그 뜻을 명확히

59) 케메니가 인후크에 관여한 바에 대해서는 다음을 보라. Lodder, *Russian Constructivism*, 96, 282. 케메니는 인후크에 두 개의 글을 전달했다. 하나는 러시아와 독일 예술의 최근 경향에 관한 것이었고(8 December 1921) 다른 하나는 오브모후(OBMOKhU)에 대한 것이었다(26 December 1921). 후자가 쓰인 날짜를 보면 그가 새해가 되기 전에 독일에 도착하였을 리 만무하다. 이후 케메니는 모호이너지가 구축주의의 생각을 오용했고 "객관적으로 보증되지 않은 자기선전을 위해 구축주의를 가져다 썼다"라고 느꼈던 것이다(Kemény, "Bemerkunge", *Das Kunstblatt*, no. 6, 1924; reprinted in Passuth, *Moholy-Nagy*, 394~395). 이 글을 보면 케메니가 러시아 구축주의에 관한 상당한 이해를 가지고 있었다는 점이 분명해진다. 그는 다음과 같이 쓰고 있다. "구축주의자들은 기술 시대가 당면한 과제 및 경제성과 정밀성을 성취하도록 강제하는, 시대의 요구를 이행하고 있다. 모호이너지는 단순히 외적 조직-페티시즘을 대표할 뿐이다"(Passuth, *Moholy-Nagy*, 395).

60) Passuth, *Moholy-Nagy*, 41.

알고 있습니다……

우리는 러시아에서 살고 있는 러시아 동지들과의 협동을 몹시 바라고 있으며, 여기서 이름이 알려진 리시츠키와 가보의 발언과 입장이 전체 러시아 예술가의 생각을 대변하고 있는지는 확신할 수가 없습니다……

따라서 우리는, 러시아로부터 간헐적인 소식이나 개인의 후기가 아니라 포괄적이고 응집력 있는 상이 전해지기를 바랍니다.[61]

바우하우스에 대한 러시아의 영향력 전파에 있어 보다 파악하기 어려운 요소는 유명한 예술 및 건축 관련 작가인 아돌프 베네(Adolf Behne)의 역할이다. 베네는 그로피우스와 함께 예술노동위원회의 주요 멤버였다. 그는 1923년 신(新)러시아 우정협회의 독일지부에 가입하고 10월에 협회 일원으로서 정부 초청을 받아 러시아를 방문했다.[62] 그는 러시아의 동향에 대해 광범위하게 집필했으며 1919년에는 국제예술연맹을 위한 러시아의 제안을 홍보했고,[63] 5년 후에는 모스크바에서의 독일 전시회에 대해 보고했다.[64] 1926년 출판된 『현대건축물』(Der

61) Cited Ibid., 392~394.

62) See Nerdinger, Rudolf Belling, 147n. 434; Izvestiia, 20 October 1923, n.p.; L. S. Aleshina and N.V. Iavorskaia, eds., Iz istorii khudozhestvennoi zhizni SSSR. Internatsionalnye sviazi v oblasti izobrazitelnogo iskusstva 1917~1940. Materialy I dokumenty(소비에트 예술사. 순수예술분야의 국제관계 1917~1940. 자료와 문서들)(Moscow: Iskusstco, 1987), 101. 1923년부터 발행이 중지될 때까지 베네는 월간지 『신러시아』의 정기 기고자였다. 베네 (1885~1948)의 전기적 사실에 관해서는 다음을 보라. Arbeitsrat für Kunst Berlin 1918-1921: Ausstellung mit Dokumentation(Berlin: Akademie der Kunste, 1980), 127~128. 그는 『사회주의자 월간지』(Sozialistische Monatshefte)와 『자유』(Freiheit)를 포함한 다수 저널에 활발히 참가했다.

63) Adolf Behne, "Vorschlag einer brüderlichen Zusammkunft der Kunstler aller Lander", Sozialistische Monatshefte 25, March 1919, 155~157.

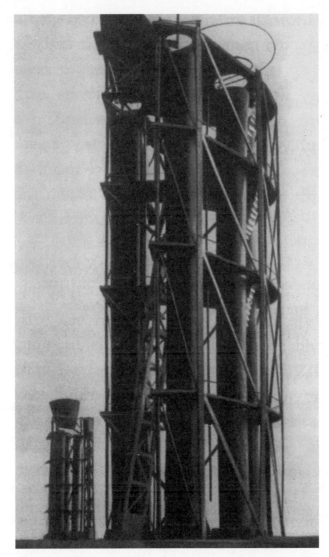

그림 7-1 예술 학교 브후마테스의 니콜라이 라돕스키 문하 학생들. 모스크바. 화학 공장을 위한 디자인 모델, 1923(Reproduced from Adolf Behne, *Der Moderne Zweckbau*[Munich, Vienna, Dresden: Drei Masken Verlag, 1926]. Art and Architecture Collection, Miriam and Ira D. Wallach Division of Art, Prints and Photographs, Tne New York Public Library; Astor, Lenox and Tilden Foundations).

modern Zweckbau)이라는 책에서 그는 러시아의 사회적·건축학적 활력과 라돕스키의 브후테마스 학생들의 디자인 사본(그림 7-1)[65]을 소개하는 등 자신들의 성과에 대해 열정적으로 집필했다. 그로피우스는 바우하우스의 교수 임용을 두고 베네와 협의한 것으로 보이며, 모호이너지를 그로피우스에게 소개한 것도 그이다.[66] 이는 모호이너지를 임용하는 데 그가 어느 정도 역할을 했을 것임을 암시한다.

나아가 1923년 국제건축전의 일부로 러시아의 디자인이 바우하우스에 전시되었을 가능성이 있다.[67] 하지만 서구에서 브후테마스의 디자인이 대량 소개된 것은 파리에서 1925년 개최된 '국제 현대 장식 및 산업 예술 전시회로, 브후테마스의 디자인이 여러 분야에서 수상했다.[68]

64) Adolf Behne, "Deutsche Kunst in Moskau", *Weltbühne*, 25 September 1924, 481~482. See also *Weltbühne*, 16 October 1924, 598, and 23 October 1924, 639~640. 전시회는 IAH(*Internationale Arbeiterhilfe*)에 의해 조직되었다.

65) 베네는 1923년 모스크바의 전 러시아 농업 박람회의 알렉산드라 엑스터의 파빌리온, 리시츠키 공방에 의해 디자인된 화자 연단, 노동궁전을 위한 베스닌의 디자인, 타틀린의 제3인 터내셔널 기념비 모형의 도판을 그렸다(see Adolf Behne, *Der moderne Zweckbau*, Munich, Vienna, and Berlin: Drei Masken Verlag, 1926, 56-58).

66) Gropius, letter to George Rickey, 1 August 1966; reprinted in George Rickey, *Constructivism: Origins and Evolution*, New York: George Braziller, 1967, 85 n. 49. 그로피우스는 가보와 리시츠키가 1923년 바우하우스 전시회를 방문했을 때 자신만이 그들을 만났고 "모호이너지와 함께 다다이스트 모임을 가졌다"라고 또한 밝히고 있다"(*Ibid*.).

67) 이 전시회에 대한 어느 상세한 리뷰는 러시아 출품작 중 하나도 언급하지 않고 있다(Schürer, "Die internationale Architekturausstellung"). 그러나 크라옙스키는 1970년 5월 소비에트 건축가 연맹에 보고하기를, 타틀린의 「제3인터내셔널 기념비」를 포함한 러시아 작품들을 보았다고 했다. 다음을 보라. Kokkinaki, "K voprosu o vzaimosviazi"(국제관계의 문제에 대하여), 355. 코카나키는 1922년 전시회에서 전시품들이 네덜란드에서 소비에트연방으로 반환되는 경로에서 바이마르로 보내졌다고 이야기한다. 이것이 사실이라면, 이 전시품들은 몇 작품들이 보충되었음이 틀림없다. 타틀린의 탑이 '제1회 러시아 예술 전시회' 출품작의 일부로서 베를린이나 네덜란드에서 선보였다는 증거는 없기 때문이다. 사진이 전시되었을 가능성도 있다.

68) 소비에트의 전시물 183점이 수상했다. 금메달이 59개였고, 45개의 은메달, 27개의 동메달을

건축학과 교수인 콘스탄틴 멜니코프가 디자인한 인상적이고 흥미로운 러시아 파빌리온뿐만 아니라 브후테마스 학생들과 교수들이 작업한 소묘, 모형, 디자인 등이 전시된 브후테마스실이 그랑 팔레(Grand Palais) 내에 만들어졌다.[69] 여기에는 기본과정 학생들이 제작한 교육프로그램 설명 포스터와 색채조합 훈련 20가지 그리고 용적, 질량, 역동성에 대한 훈련 9가지 등을 포함한 최소한 73점의 작품이 전시되었다.[70] 또한 모든 학과에서 작품 견본을 출품했다. 건축학과는 공간, 리듬, 비율 등을 탐구하는 추상훈련과 영화스튜디오, 호스텔, 극장, 혁명박물관, 소방서, 화학공장 등의 디자인을 포함한 소묘와 모형을 출품했다.[71] 금속공학과는 세면대, 운전자 안경, 조명도구, 소파침대, 책장, 키오스크 등과 서점 및 영화관 인테리어에 대한 다양한 디자인을 출품했다.[72] 목공학과에서는 농촌 도서관과 노동자 클럽의 전반적 디자인 가구 배치와 관

획득했다. See "Uspekhi SSSR na Mezhdunarodnoi vystavke dekorativnykh iskusstv v Parizhe"(파리 국제 장식예술 전시회에서의 소비에트연방의 승리), *Sovetskoe iskusstvo*(Soviet art), no. 9, 1925, 89.

69) See *Exposition internationale des arts décoratifs et industriels modernes: Catalogue général officiel*, Paris, 1925, 445~447. 러시아 파빌리온은 소비에트연방 내 다른 공화국들의 장식예술에 공헌한 바 크다. 그랑 팔레에서 극장 디자인은 1층을 차지했고, 2층은 민속예술, 건축(타틀린의 탑 모형, 1923년 전 러시아 농업 박람회를 위한 디자인, 노동궁전 프로젝트), 포스터, 사진, 세라믹, 유리, 섬유, 보석, 공업 프로젝트(스테파노바와 포포바의 디자인을 포함), 레닌그라드 장식 연구소와 브후테마스로부터 출품한 작품들을 포함하는 13개의 구역으로 채워졌다. 로드첸코의 노동자 클럽과 라빈스키와 학생들이 디자인한 전원적 독서실은 갤러리 드 레스플레나드(Galerie de l'Esplanade)에서 전시되었다.

70) 다음에서 작품 목록을 보라. TsGALI, fond 681, op.2, ed. khr. 72, list 50~51.

71) *Ibid.*, list 58~59.

72) *Ibid.*, list 62. 알렉산드르 갈락티오노프, 자하르 브이코프, 이반 모로조프, 그리고 소볼레프 등의 학생들 작품이 목록에 포함되어 있었고, 이들의 디자인은 특히 1920년대 후반 소비에트 언론에서 자주 재생산되었다.

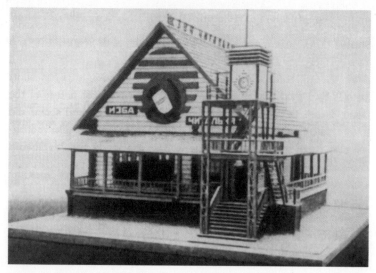

그림 7-2 안톤 라빈스키와 목공학과 학생들. '국제 현대 장식 및 산업 예술 전시회'를 위해
제작된 농촌 도서관 모형, 파리, 1925.

런된 모형과 소묘를 출품했다.[73] 가장 관심을 끈 전시는 목공학과 안톤
라빈스키와 그의 학생들이 디자인한 목재로 된 농촌 도서관(그림 7-2),
금속공학과 로드첸코가 디자인한 노동자 클럽(그림 7-3), 건축학과 모
이세이 긴즈부르그의 다양한 디자인, 베스닌 형제의 노동궁전을 포함
한 디자인과 모형 그리고 알렉산드르 베스닌(「목요일이었던 남자」[The
Man who was Thursday]), 포포바(「거대한 오쟁이」[The Magnanimous
Cuckold]와 「폭풍에 휩쓸린 땅」[The Earth in Turmoil]), 바르바라 스테
파노바(Varvara Stepanova, 「타렐킨의 죽음」[The Death of Tarelkin])
의 극장모형과 의상 디자인, 그리고 직물 디자인 및 기타 실용적인 공예

73) See TsGALI, fond 681, op. 2„ ed. khr. 72, list 63.

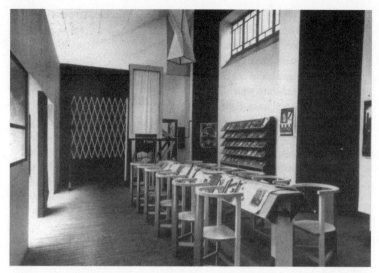

그림 7-3 알렉산드르 로드첸코. 노동자 클럽, '국제 현대 장식 및 산업 예술 전시회', 파리, 1925.

품 등이었다.[74] 두 권의 카탈로그 모두 다비드 슈테렌베르그가 쓴 짧은 기사를 포함하고 있는데 내용은 브후테마스 기본과정의 분석적 성격과 이 학교의 일반적인 사회적이고 기능주의적인 충동을 설명하고 있다. 그리고 "실용주의적 구축주의의 영감을 받은 사물의 디자인이 시장의 실제 수요에 부합하도록 하는"[75] 데 목공학과와 금속공학과는 다른 접근방법을 쓰고 있음을 한 예로 설명한다. 작품과 아이디어의 전시는 로드첸코와 그의 학생들 몇몇이 파리에 직접 와서 전시에 참여함으로

74) See *Exposition internationale des arts décoratifs et industriels modernes*: *Union des république soviétistes socialistes*. *Catalogue*(Paris, 1925). 작품들 중 일부는 카탈로그에 실렸는데, 농촌 도서관(p. 179), 「타틀린의 죽음」을 위한 디자인(p. 189), 그리고 브후테마스의 건축과 학생들을 위한 구성(p. 180) 등이 그것이다.

75) David Shterenberg, "Le Vkhoutemass", *Ibid.*, 76. Also see Shterenberg, "L'enseignement supérieure".

써 빛을 발했다.[76] 파리에 독일 파빌리온과 예술가 및 디자이너 대표단은 없었지만 러시아의 대성공은 독일까지 영향을 미칠 국제적인 반향을 남겼다.[77] 틀림없이 브후테마스는 이 전시를 세계에 자기들의 기법과 성과를 보여 주는 계기로 삼았을 것이다.[78]

서구에서 이들을 이해하는 데 있어서 한 가지 걸림돌은 브후테마스가 바우하우스보다 더 정적인 집단은 아니었다는 점이다. 브후테마스의 구조와 교육 프로그램은 실용적 경험과 이론적 발전을 통해 계속 변화하고 있었다. 변화의 중점은 예브게니 라브델(Evgenii Ravdel, 1920~1923), 블라디미르 파보르스키(Vladimir Favorskii, 1923~1926), 파벨 노비츠키(1926~1930) 등 학장들의 교체와 함께 이루어졌다. 1923년에 끝난 제1기는 교육프로그램이 끊임없이 변화하는 탐구와 실험의 단계였다(하지만 매달 달라졌다는 포포바의 이야기는 과장이다).[79] 국립자유예술공방에서 계승된 구조와 인력은 새로운 작업에 적응해야 했고 이는 각 학과에서 차별적으로 이루어졌다. 1923년과 1926년 사이의 제2기는 통합의 단계였다. 교육 프로그램은 1923년 정부의 고등교육 개

76) 로드첸코는 1925년 2월 12일 파리 여행 허가를 요청했고 2월 20일 허락받았다(TsGALI, fond 681, op. 2, ed. khr. 72, lists 25 and 22). 브후테마스 학생들을 위한 29개 여권이 1925년 7월 20일 발급되었다. 다른 곳에서 인용된 인물은 아홉이다(Ibid., list 42).

77) 멜니코프의 디자인이 소비에트 파빌리온을 위한 대회에서 우승했다는 사실은 1925년 2월 『미술신문』에 발표되었다(Das Kunstblatt, no. 2, 1925, 63).

78) 이것은 문서로 확인된다. 1924년 12월 '예술 소비에트'가 1925년 파리 국제박람회의 러시아 부문을 위한 위원회에 의해 설치되었다. 1924년 12월 24일 브후테마스는 "전적으로 기꺼이" 박람회에 출품할 의사를 밝혔다. 1924년 12월 31일 브후테마스의 조직위원회는 "두 가지 방식으로 참가할 필요"를 언급했다. "첫번째는 우리의 교수법을 체계적으로 보여 주는 작품들, 두번째는 각 교수진의 성과를 보여 주는 작품들일 것"이었다. 이를 위해 합계 5천 루블의 지출이 요구되었다(TsGALI, fond 681, ed. khr. 72, lists 1, 4, 6, 8).

79) Untitled manuscript, private archives, Moscow.

혁에 따라 수정되었고, 외부 사업체의 주문을 실행하고 산업 분야와의 보다 밀접한 관계 형성을 위한 생산 공방이 설립되었다. 이는 학과와 관계없이 학생들에게 기계에 대한 실용적 경험을 주기 위해 시행된 것으로 보인다. 이 시기의 정점은 1925년 파리에서 거둔 브후테마스의 대성 공이다. 하지만 이 성공에 뒤이어 "제작 교수진의 수준을 높이고"[80] 학교의 기술적이고 산업적인 성향을 확대하기 위해 1926~1927년에 조직개편이 이루어졌다. 이러한 편협한 접근법은 1927~1928년에 학교의 명칭을 브후테인(VKhUTEIN, 고등예술기술원)으로 바꾸면서 고착되었다. 1930년 3월 30일 학교는 다시 개편에 들어갔고 이후 해산되었다. 그래픽과, 섬유과, 건축과는 이후 설치된 별도 기관의 기반이 되었고 회화과와 같은 다른 과들은 기존 기관에 흡수되었다.[81]

1925년 리시츠키는 서구에서 모스크바로 돌아와 브후테마스에서 교편을 잡았다.[82] 이미 암시되었듯 그는 브후테마스를 포함한 러시아 예술에 대한 정보를 독일과 바우하우스에 확산하는 데 중요한 역할을 했다. 예를 들어 1924년에 그는 건축학과의 니콜라이 라돕스키 등이 브후테마스의 건축부에서 만들고 있던 프로그램에 대해 상당히 구체적인 개요를 제공하였고, 이에 대한 도해로서 「레닌 연단」(Lenin Tribune)과 식당을 위한 본인의 디자인들과(그림 8-1) 라돕스키의 학생들이 1923

80) See TsGALI, fond 681, op. 2, ed. khr. 177, list 10.

81) 모스크바 그래픽 연구소, 모스크바 건축 연구소, 모스크바 섬유 연구소는 브후테마스 교수진으로 구성되었다. 모스크바 학파의 역사에 관한 자세한 내용은 4장을 보라.

82) 예를 들면 1927년 건축 교수부에서 리시츠키는 3학년 학생들에게 주당 4시간씩 가구디자인을, 4학년 학생들에게 주당 3시간씩 건축 인테리어 디자인을, 5학년 학생들에게 주당 4시간씩 건축 원리를 가르쳤다(TsGALI, fond 681, op. 3, ed. khr. 26, lists 313~314). 목재금속과에서 그는 같은 과목들을 가르쳤다(see TsGALI, fond 681, op. 2, ed. khr. 65; op. 2, ed. khr. 26, list 317; and op. 3, ed. khr. 26, lists 313~314, 317).

7. 브후테마스와 바우하우스 243

년 제작한 두 개의 프로젝트를 제시하였다(그림 7-1).[83] 물론 동시에 리시츠키는 반대로 독일로부터 러시아로 이동하는 정보의 흐름에도 일조하였을 것이다. 확실한 것은 귀국 후 그가 1926년 소비에트 잡지에 근대 독일 건축에 대해 일련의 기사를 기고하면서 서구의 발전 동향에 관한 전문가 역할을 했다는 점이다.[84] 또한 리시츠키는 브후테마스 전체의 공식 국제교류 자문가로 임용되었으며, 특히 목재금속과를 위한 국제적인 관계 형성을 담당했다.[85]

신경제정책하에서 1920년대에 경제적 삶이 정착되자 러시아는 서구의 기술적 전문성을 도입하고자 했다. 서구로부터 배운다는 이 긍정적인 자세는 바우하우스에까지 도달했다. 1927년 2월 초, 다비드 아르킨(David Arkin)은 『이즈베스티야』에서 바우하우스가 소비에트의 발전 상황에 관심이 많으며 "학생 작품 전시교류", "학생 방문", "지속적 연락" 등을 통해 브후테마스와 보다 밀접한 관계를 형성하기를 원한다고 보도했다.[86] 아르킨은 "최대효율성과 완벽한 예술적 형태를 조합한 일상생활 속의 물건들의 대량생산과 위생·경제와 합리적 구성 등 최신

83) El Lissitzky, "SSSR's Architektur", *Das Kunstblatt*, no. 9, 1925, 49~53(라돕스키, 크린스키, 도쿠차예프, 예피모프 등의 논의에 관해서는 51쪽을 보라). 리시츠키는 학생 프로젝트에 화학공장 디자인이라는 부제를 달았다(*Ibid.*, 52).

84) 리시츠키의 다음 논문을 보라. "Arkhitektura zheleznoi i zhelezobettonoi ramy"(철과 강화 콘크리트 골조의 건축), *Stroitelnaia promyshlennost*(건설산업), no. 1, 1926, 59~63(여기에는 『시카고 트리뷴』을 위한 그로피우스의 도해가 포함되어 있다). "Glaz arkhitektora"(건축가의 눈), *Stroitelnaia promyshlennost*, no. 2, 1926, 144~146(여기에는 멘델존의 「아메리카」 [1926]에 대한 리뷰가 포함되어 있다). "Ploskie kryshi I ikh konstruktsiia"(평지붕과 그 건축), Stroitelstvo Moskvy(모스크바 건축), no. 11, 1926, 820~822(이것은 기술전시이다). "Kultura zhilia"(주거문화), *Stroitelstvo Moskvy*, no. 12, 1926, 877~881(여기서는 '바실리 의자'로 알려진 마르셀 브로이어의 관 모양 철제 의자를 포함하여 모든 유형의 새로운 설비와 가구에 관해 이야기하고 있다. 마르셀 브로이어의 의자는 도해가 실려 있다).

85) See TsGALI, fond 681, op. 3, ed. khr. 26, lists 276, 317; ed. khr. 114, list 14.

생활수준을 진화시킨 가구 배치"에 관련된 그로피우스와 바우하우스의 주요 혁신점들을 강조하였다.[87] 그리고 그는 "이런 면에서 바우하우스의 성과는 우리에게 특히 시사하는 바가 많으며 예술·산업·건축의 중심들과 지속적 연관을 구축한 것은 환영할 만한 일이다"라고 결론지었다.[88] 같이 등장한 다른 기사는 역시 아르킨이 쓴 것으로, "산업시설과 주택 건설의 집중적 발전 시기"에 국제적 전문성을 활용하고 "해외로부터의 건축 자원을 수입"할 필요성을 강조하고 있다. 여기서는 소비에트 기관들을 위해 바우하우스와 독일의 경험의 가치를 공식적으로 인정한다는 사실이 확인되고 있다.[89] 특히 아르킨은 에리히 멘델존(Erich Mendelsohn)이 레닌그라드의 새로운 직물공장을 디자인했을 때와 브루노 타우트가 새로운 건축 프로젝트 자문을 맡았을 때 직면했던 소비에트 건축가들의 저항을 비난했다. 아르킨은 "젊은 소비에트 건축가들과 진보적인 국제적 세력 간의 밀접한 교류가 모든 새로운 건축에서 반드시 필요하다"라고 강조하고 "우리의 새로운 건축에 서구의 최신 기술

86) A. (David Arkin), "VKhUTEMAS I gernamskii 'Baukhauz'". 다비드 예피모비치 아르킨(1899~1957)은 『산업에 있어서의 예술』(*Iskusstvo v proizvodstve*) 지에 일련의 에세이 모음을 기고했다. 이 글들은 이조(IZO)의 공식적 비호하에서 1921년 출판된 것으로, 예술과 산업 간의 관계에 대한 첫번째 진지한 조사를 대표한다. 아르킨은 1923년에서 1924년 사이 독일의 산업예술에 관해 연구하였으며 1925년 파리에서 있었던 '국제 현대 장식 및 산업 예술 전시회'에서 러시아 부문의 조직 일부를 책임졌다. 그는 디자인에 관해 폭넓은 글을 발표했고 1922년에서 1932년까지 저널 『경제 생활』(*Ekonomicheskaia zhizn*)를 위해 일했다. 디자인에 관한 그의 주된 저작은 다음과 같다. *Iskusstvo bytovoi veshchi: Ocherki noveishei khudozhestvennoi promyshlennosti*(일상 사물의 예술: 예술적 제조업에서 최신의 것에 대한 연구), Moscow and Leningrad: Ogiz-Izogiz, 1932.

87) Arkin, "VKhUTEMAS i germanskii 'Baukhauz'".

88) *Ibid.*

89) David Arkin, "Arkhitekturnye voprosy"(Architectural problems), *Izvestiia*, 5 February 1927, 5.

요소들을 모두 집약해야 한다"라고 말했다.[90] 이런 내용의 기사가 당 신문에 게재되었다는 것은 이 당시 정부가 국제협력에 가치를 부여했음을 시사해 준다.[91]

이러한 태도 덕택에 오사(OSA)가 글라브나우카(계몽위원회 내 과학행정지도부)와[92] 협력하여 조직한 '제1회 현대 건축 전시회'는 정부의 지원을 확보하였을 것이다. 전시회는 1927년 6월 18일과 8월 15일 사이에 모스크바 로제스트벤스카야 거리 11번지에 위치한 브후테마스 건물에서 열렸다.[93] 전시의 목표는 "현대 건축의 통일 전선"을 보여 주기 위함이었다.[94] 구축주의의 선구적 이론가인 알렉세이 간은 오사의 구축주의자들, 브후테마스를 포함한 예술학교들, 해외의 발전 양상을 보여 주기 위한 전시실을 배치했다. 이중 해외 전시실은 총 6개 구역으로 구성되었고, 이중 3개는 철제 생산, 주거, 바우하우스 등 독일에 관련된 주제였다.[95] "전시의 기본주제는 주로 브후테마스 건축과 재학생과 졸업

90) *Ibid.*

91) 이 정책을 추진하는 것과 관련해 1923년 모스크바에 공식 기관이 설치되어 서구 전문가들과의 상담 및 외국 건설회사들의 다양한 프로젝트 위임을 통하여 서구의 기술적 경험을 이용하고자 했다. 이 기관은 국제 건설 상담을 위한 중앙사무소(Tsentralnoe buro inostrannoi konsultatsii po stroitelstvu[TsBik])라고 불렸다.

92) 전시회에 대한 모든 이야기는 다음 글에 나와 있다. Irina Kokkinaki, "The First Exhibition of Modern Architecture in Moscow", 50~59.

93) *Katalog pervoi vystavki sovremennoi arkhitektury*(『제1회 현대 건축 전시회 카탈로그』, Moscow, 1927). 카탈로그에 실린 파벨 노비츠키의 에세이는 다음에 재인쇄되었다. Khazanova, et al., *Iz istorii*, 1:76~77; 전시회에 대한 상당히 자세한 내용은 p. 76을 보라. 도록은 브후테마스 학생들의 전시작을 수록하지 않았고 다만 모스크바 고등기술학교(MVTU)와 지방 학교 학생들의 것만 실었다. 전시회에 대한 추가 정보에 관해서는 다음을 보라. *Sovremennaia arkhitektura*(현대 건축), no. 6, 1972.

94) "Pervaia vystavaka sovremmenoi arkhitektury"('제1회 현대 건축 전시회'), *Sovremennaia arkhitektura*, no. 3, 1972, 96.

95) 브후테마스와 바우하우스의 작품 전시를 보여 주는 1927년 모스크바의 '제1회 현대 건축 전

생의 작품들로 이루어져 있었다."[96] 이 전시에서 소개된 해외 건축가들로는 브루노 타우트, 한네스 마이어, 우드 등이 있었다.[97] 바우하우스 전시는 학생들의 가구, 세라믹, 조명기구, 직물, 조판 디자인의 사진과 그림으로 구성되어 있어 "상대적으로 충분히 소개"되었는데, 한 비평가가 언급하였듯이 "바우하우스의 출판물을 통해 대부분 이미 알려져 있던 것"이었다.[98] 분명히 오사는, "전시를 통해 현대 건축의 진보적 아이디어들은 일반원칙에 있어 국제적이라는 점을 알 수 있으며" 대부분의 진보적 건축가들이 새로운 소비에트 공화국에 관심을 보이고 동조한다고 생각했을 것이다.[99]

전시회가 브후테마스 학생들이 해외, 특히 바우하우스의 성과에 대해 알게 되는 충분한 기회가 되었음은 의심의 여지가 없다. 프랑스와 독일, 그리고 각지에서 온 5천 명의 관람객이 전시를 찾았다.[100] 독일의 한 비평가는 "신(新)러시아 건축의 힘을 집약한 조직적 열정"에 깊은 인상을 받았다.[101] 그는 이반 레오니도프 등 브후테마스 학생들의 디자인을 칭찬하고 모스크바 중앙역을 위한 안드레이 부로프(Andrei Burov)의 브후테마스 졸업작품과 안드레이 바르슈(Andrei Barshch)와 다니엘

시회'에 대한 견해는 다음에서 다시 등장한다. Kokkinaki, "The First Exhibition of Modern Architecture", *Architectural Design*, 52, pl. 5; 56, pl. 24.

96) N. Markovnikov, "O vystavke sovremennoi arkhitektury"(현대 건축 전시회에 관하여), *Izvestiia*, 8 July 1927; reprinted in Khazanova, et al., *Iz istorii*, 1:87.

97) *Sovremennaia arkhitektura*, no. 3, 1927, 95.

98) Markovnikov, "O vystavke sovremennoi arkhitektury" in Khazanova, et al., *Iz istorii*, 1:80.

99) *Ibid.*

100) See *Sovremennaia arkhitektura*, no.4/5, 1927, 133.

101) Teodor Allesch, "Ausstellung der Architektur der Gegenwart in Moskau", *Das neue Russland*, no. 7/8, 1927, 79~81.

시냡스키(Daniel Siniavskii)의 시장 디자인, 그리고 일리야 골로소프의 노동자 클럽 도면 등의 도해를 같이 언급했다.

1927년에는 브후테마스에서 가르쳤던 소비에트 건축가들의 프로젝트를 위한 다양한 드로잉이 슈투트가르트에서 열린 전시회 '주택'(Die Wohnung) 프로젝트와 모형 부문에 전시되었다. 여기에는 베스닌의 모스크바 크라스노프레스넨스키 구역 상점 디자인, 긴즈부르그의 민스크 대학과 마하치칼라(Makhachkale)의 소비에트 저택 디자인, 리시츠키의 수평 고층건물 등이 포함되어 있었다.[102] 브후테마스 학생들을 포함하여 엔지니어, 설계자, 건축가 등으로 구성된 그룹이 학습차 공식적으로 독일을 방문하여 슈투트가르트 전시와 바우하우스를 방문하고 한네스 마이어, 그로피우스, 휴고 해링(Hugo Häring), 타우트 등의 독일 건축가들을 만났다.[103]

또한 잡지와 정기간행물이 서구와 러시아 사이에 정보를 퍼뜨리는 데 중요한 역할을 했다. 긴즈부르그가 말했듯 "1924~1925년에 서구에서 일련의 잡지들이 전해지기 시작해 해외 건축가들의 성과를 소개하고 동시에 우리 일상 작업에 중요한 영향을 끼쳤다."[104] 그중 독일의 잡지들이 "우리와 가장 비슷하다"라고 생각되었고[105] 가장 인기

102) D. Ravdin, "Vystavka Die Wohnung v Shtutgarte"(슈투트가르트의 '주택' 전시회), *Stroitelnaia promyshlennost*, no. 11, 1927, 755. 라브딘은 엔지니어와 건축 고용인들의 첫 독일 방문 대표단의 구성원이었다.

103) 9명의 브후테마스 학생들이 다음에 거명되었다. *Sovremennaia arkhitektura*, no. 1(1928), 23. 그들 중에는 G. 코차르, I. 모르드비노프, 그리고 I. 모랴비예프가 있었다. 다른 이들은 다음에서 언급된다. *Stroitelnaia promyshlennost*, no. 11(1927) and no. 3(1928).

104) *Sovremennaia arkhitektura*, no. 4~5, 1927, 114.

105) A. I. Dmitriev, "Inostrannye arkhitekturnye zhurnaly"(외국 건축 저널들), *Stroitelnaia promyshlennost*, no. 10, 1926, 738. 드미트리예프는 자신의 도안들이 『바스무스』

가 많은 것은 『건축과 도시계획을 위한 바스무스 월간지』(*Wasmuths Monatsheft für Baukunst und Stadtbau*)로,[106] 러시아 내에만 600 명의 정기구독자가 있었다. 이 저널은 『모스크바 전망』(*Moskauer Rundschau*)과 『신러시아』(*Das neue Russland*)와 같이 공공연하게 정치적인 잡지들과 마찬가지로 현대 독일 건축 기사에서는 물론 소비에트 건축에 대한 기사에서 브후테마스를 언급하였다. 이에 대한 호응처럼 긴즈부르그와 알렉산드르 베스닌이 편집한 『사』(SA)라는 저널은 바우하우스에 대한 정보를 포함했다.[107] 1926년 창간호에서는 바우하우스가 데사우로 이전한 사실과 바우하우스의 서적 출판을 보도하고 이 학교가 "새로운 기반에서 건축, 공예, 공업에 대한 연구에 철저하게 접근하고 있음"을 칭찬했다.[108] 저널은 다음 해에 아돌프 마이어가 편집한 『바이마르 바우하우스의 실험실』이라는 책의 비평을 실었다. 이 책에는

(*Wasmuths*)로부터 가져온 것이라고 말한다.

106) 『건축과 도시계획을 위한 바스무스 월간지』(*Wasmuths Monatshefte für Baukunst*)에 실린 중요한 논문으로는 다음 글들이 포함되어 있다. D. Aranowitz, "Baukunst der Gegenwart in Moskau"(13[1929], 112~128); A. Dmitriew, "Zeitgenossische Bestrebungen in der russischen Baukunst"(10[1926], 331~336); M. Ginzburg, "Die Baukunst in der Soviet Union"(11[1927], 409~412); "Gutachten der Jury auf der Architektur Ausstellung in Moskau Mai 1926"(10[1926], 337~339); K. Malewitsch, "Suprematistsche Architektur" (11[1927], 412~414); W. Zimmer, "Geistiges, allzugeistiges in der russischen Arkhitektur"(13[1929], 132~134).

107) 『사』(*Sovremennaia arkhitektura*)에 실린 몇 편의 논문은 독일어로도 출간되었다. 예를 들면 1926년 2호에 실린 긴즈부르그의 「현대건축」이 그것이다. 이 저널은 평지붕에 관한 문답집과 타우트나 호프만, 르코르뷔지에, 힐버샤이머 등을 포함한 외국 건축가들의 답변도 훌륭하게 문자화해 냈다.

108) "Inostrannaia khronika: sudba Veimarskogo Baukhauz"(외국 소식 연대기: 빈 바우하우스의 운명), *Sovremennaia arkhitektura*, no. 1, 1926, 24, 30. 준비 중인 책들을 포함한 바우하우스 서적들에 대한 상세한 목록은 다음에 실려 있다. *Sovremennaia arkhitektura*, no. 2, 1926, 40.

대량주거 일반에 관해 그리고 특히 '하우스 암 호른'(Haus am Horn)에 대해 그로피우스와 게오르그 무헤(Georg Muche)가 집필한 글들이 실려 있었다. 저널의 비평에서는 정부가 건설업계의 산업화라는 중요하지만 복잡한 임무를 수행해야 한다는 그로피우스의 요청을 인용하면서 "독일과 관련된 그로피우스의 이 발언은 여기(러시아)에도 그대로 적용될 수 있다"라고 말했다.[109] 저널에서 1926년 11월의 오사 전시회의 경과에 대해 보도할 때 "그로피우스와 바우하우스가 초청을 수락해 참여하기로 했다"라고 언급한 것으로 보아 바우하우스와의 관계는 꽤 중요했던 것으로 보인다.[110] 물론 저널은 브후테마스의 베스닌 형제와 긴즈부르그의 학생들을 포함한 건축계의 구축주의자들의 성과를 홍보하고 있으므로 서구에 정보를 제공하는 역할을 했을 수 있다. 1928년 『건설산업』(Stroitelnaia promyshlennost)의 기사는 내부 배치와 가구에 쏟는 서구 건축가들의 높은 관심에 찬사를 보냈고 특히 이 분야에서 바우하우스의 작업에 대해 극찬했다.

이 학교의 모든 학과는 대량생산이 가능한 가구, 직물, 가정용 조명기구 등 주거에 적합한 표준 물품 디자인이라는 작업에 주로 참여하고 있다. 바우하우스의 작품 중 구부러진 철제 원통을 이용해 장인(匠人) 브로이어가 디자인한 다양한 크기의 테이블과 의자를 반드시 언급해야 한다. 이들은 가벼운 무게, 단순함, 그리고 독창성으로 차별화된다.[111]

109) Kalish, "Ein Versuchshaus des Bauhaus". 지상층과 상부층 그리고 구조적 세부사항은 주방 및 침실의 플러시 도어와 함께 도해가 실려 있다. 브로이어와 다른 이들이 디자인한 가구를 보여 주는 인테리어는 전혀 없다.

110) "Zhizn OSA"(오사의 삶), Sovremennaia arkhitektura, no. 4, 1926, 108.

필자는 1927년 12월호에 소개된 마르셀 브로이어의 관 모양 철제 가구를 예로 들고 있다. 그는 "새로운 형태로 제작과정이 단순하고 보기에도 독창적인 이 물품들은 그 역할과 실용적 기능을 극대화하고 있다"라고 열정적으로 논평한 후 "서구에서 이렇게 진지한 관심을 받고 있는 건축적 양상이 아직 여기(러시아)에서는 받아들여지지 않았으며 완전히 무시당하고 있다"라고 아쉬워했다.[112]

브후테인 목재금속과의 성과를 생각하면 필자의 판단이 가혹하다고 볼 수도 있으나, 그의 논평은 러시아에서 추구한 기계미학을 보다 명확하게 표현한 바우하우스 디자인의 매력을 나타내 준다. 실제로 바우하우스에 대한 감탄이 1920년대 후반에는 브후테인의 디자이너들에게 궁극적으로 영향을 준 것으로 보인다. 1925년 전시된 브후테마스의 작품들은 이런 영향을 전혀 받지 않았었다. 대신 브후테마스의 디자이너들은 러시아에서 저렴하고 쉽게 구할 수 있는 재료인 목재를 사용하는 데 기발한 독창성을 보였다. 라빈스키와 로드첸코 같은 디자이너들은 덩치가 큰 부품 대신 나무조각과 작은 표준부품들을 써서 목재를 경제적으로 활용했다. 라빈스키의 농촌 도서관(그림 7-2)과 로드첸코의 노동자 클럽(그림 7-3) 같은 프로젝트에서 디자이너들은 기본단위의 구조적 기능을 분석하고 미니멀 기하학의 관점에서 그것을 재정의했다. 따라서 로드첸코의 노동자 클럽 내 테이블의 중심 부분은 사용하지 않는 책들을 수납하기 위해 평평했으며 경첩이 달린 테두리는 편한 독서 각도를 제공하고 클럽 내 공간을 확보하기 위해 기울어져 있었다.

111) G. Kochar, "Vnutrennee oborudovanie zhilish v Germanii"(독일 주거를 위한 인테리어 맞춤), *Stroitelnaia promyshlennost*, no. 1, 1928, 43.

112) *Ibid.*, 45.

이러한 접근법과 작업방식 일반은 브후테마스에서 변함이 없었는데, 1920년대 후반에는 브후테마스 디자인에서 철관과 금속재료들이 더 많이 사용된 것으로 보아 바우하우스와 특히 마르셀 브로이어의 작품(그림 7-5)의 영향이 반영된 것 같다. 이런 영향은 리시츠키가 목재금속과에서 강의하면서 강화된 것일 수 있다. 리시츠키의 지도로 제작된 보리스 제믈랴니친(Boris Zemliannitsyn)의 의자(그림 7-6)는 로드첸코의 1925년 목재 의자보다 가벼운 금속 구조이며 보다 우아한 해법이라는 점에서 특히 주목할 만하다. 또한 제믈랴니친의 의자는 접어서 보관할 수 있었는데, 이는 부족한 주거공간과 거실 또는 오락공간에 대한 중요한 배려였다. 알렉산드르 갈락티오노프(Aleksandr Galaktionov)는 브로이어의 바실리 의자(그림 7-5)를 직접 차용한 팔걸이의자(그림 7-4)에서와 같이, 의자와 탁자에서 분명히 브로이어의 접근법을 차용한 방식으로 철관을 사용했다. 그가 제작한 다른 물건들은 철관을 덜 활용하고 있다. 가장 혁신적인 프로젝트 중 하나는 표준화된 진열대로 금속의 항장력 덕분에 규모를 줄이고 단순한 선을 도입했다. 1920년대 후반 바우하우스는 브로이어의 의자, 쿠르트 바겐펠트(Kurt Wagenfeld)와 마리안 브란트(Marianne Brandt)의 램프, 그리고 바우하우스 벽지 등이 생산에 들어감에 따라 산업과 실질적인 관계를 맺게 되었다. 두 학교들 모두 산업을 위한 원형을 창조하려고 노력하였으나, 브후테마스에서는 대량생산된 제품이 없어 결국 이를 이루지 못했다. 1928년 공산당 중앙위원회 7월 총회에서는 기술교육이 산업과 충분히 관계를 맺지 못하며 산업의 요구에 맞춰지지도 못하고 있다고 비판했다.[113] 하지만 1930년

113) Cited by Shedlikh, *Baukhauz*, 142.

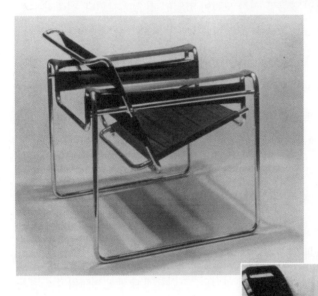

그림 7-4(맨 위) 알렉산드르 갈락티오노프. 팔걸이
의자, 오디토리엄 의자와 테이블 디자인, 1929.
그림 7-5(위) 마르셀 브로이어. 팔걸이 의자(B3),
1927~1928. 크롬처리된 철관과 캔버스 걸개
(71.4×76.8×70.5cm. Collection of the Modern Art,
New York. Gift of Herbert Bayer).
그림 7-6(오른쪽) 보리스 제믈랴니친. 의자 디자인,
1927~1928.

갈락티오노프가 아쉬움을 토로했듯 "철이 워낙 귀해서 이를 활용할 수가 없었다".[114]

1927년과 1928년 사이 바우하우스에 대한 러시아의 관심이 높아지면서 바우하우스에서 똑같이 흥미로운 상황이 일어났다. 한네스 마이어가 바우하우스를 운영하면서(1928~1930) 두 기관 간에 보다 밀접하고 지속적인 교류를 위한 노력이 있었던 것으로 보인다. 건축과 설립을 위해 그로피우스가 임용한 마이어는 1927년 4월 1일 근무를 시작하면서 "나의 지도는 『ABC』와 「신세계」에[115] 발맞추어 절대적으로 기능적, 집산주의적, 구축주의적일 것"이라고 선언했다. 여기서 그는 본인을 포함해 마르트 스탐(Mart Stam), 리시츠키 등이 편집하고 건축에 있어 '과학적인' 접근방법을 옹호하고 브후테마스 학생들의 디자인을 소개한 잡지 『ABC』를 언급하였다.[116] 「신세계」는 마이어 자신의 1926년 선언문으로, 여기서 나타나는 급진적 물질주의는 특히 러시아 구축주의자들의 생각, 그중 긴즈부르그가 개발하여 브후테마스에서 강의한 기능적인 방법과 직접적으로 연관된다.[117] 실제로 이 선언문은 러시아어로 번역되어 1928년 『사』에 실렸다.[118] 건축에 대한 마이어의 접근법은

114) Aleksansdr Galaktionov, "Tipizirovat vnutrennee oborudovanie zhilia"(주거를 위한 인테리어 맞춤의 표준화), *Stroitelstvo Moskvy*(모스크바 건설), no. 12, 1930, 23.

115) Letter from Hannes Meyer to Walter Gropius of 18 January 1927, cited in Schnaidt, *Hannes Meyer*, 41.

116) 브후테마스에서 라돕스키의 제자들이 만들어 낸 화학공장을 위한 두 개의 디자인 그림은 다음을 보라. *ABC: Beiträge zum Bauen*, no. 2, 1924, 4; no. 3/4, 1925, 2. 라돕스키 스튜디오에서 나온 다른 작품은 위 저널의 1925년 6호 1면에 실려 있다(1925). 『ABC』 2호(1926)를 편집한 한네스 마이어는 리시츠키, 모호이너지, 몬드리안뿐 아니라 우리리 바우마이스터, 이반 치홀트, 조르주 방통제를로(Georges Vantongerloo) 등의 글도 포함하였다.

117) Hannes Meyer, "Die neue Welt", *Das Werk*, no. 7, 1926(special number), 205~224; reprinted in Schnaidt, *Hannes Meyer*, 93.

'형식주의적'이라기보다 '과학적'이었다. 그는 "건물은 미학적 과정이 아니라 기술적 과정이다. 우리는 건물의 목적과 경제원칙에 따라 건축자재를 생산적 통일체로 정리한다. 건축은 이제 더 이상 전통을 양성하거나 감정을 구현하는 대리인이 아니다"라고 강조했다.[119] 그가 분석적인 디자인 방법을 개발하여, 이에 따라 개요는 체계적으로 "기술적이고 경제적인 요소들, 정치적이고 경제적인 요소들, 심리적이고 예술적인 요소들"로 분석된다.[120]

1928년 4월 1일 한네스 마이어는 그로피우스의 사임으로 바우하우스의 학장이 되었으며 1930년 8월에 해임될 때까지 학교를 운영했다. 그는 공업을 위한 구체적 업무를 처리하기 위해 공방들을 생산 및 연구단위들로서 협업적 기반 위에서 재구성했다. 또한 브후테마스와 소비에트연방의 다른 고등교육기관의 특별한 교육내용에 더하여, 맑스주의 강의를 포함한 보다 과학적인 과목들을 추가하였다. 마이어는 학교의 사회적 역할, 즉, "건물과 디자인은…… 사회적 과정"임을 강조하였으며[121] 지역 노동조합과 노동자운동에 사적으로 밀접한 관계를 유지했다. 그가 운영하는 동안 바우하우스는 1928년 지역정부를 위한 토르텐 노동자주거지 계획 같은 프로젝트를 더 많이 수주했다.

맑스주의에 대한 그의 개인적 동조를 감안했을 때 브후테마스/브후테인의 성과에 대한 지속적 관심은 놀라운 일이 아니다. 1928년 마이

118) G. Meier(Hannes Meyer), "Novy mir"(신세계), *Sovremennaia arkhitektura*, no. 5, 1928, 160~162.

119) Hannes Meier, "Die neue Welt", in Schnaidt, *Hannes Meier*, 93.

120) Schnaidt, *Hannes Meier*, 27.

121) Hannes Meyer, "Bauhaus und Gesellschaft", *Bauhaus* 3, no. 1, 1929 ; reprinted, together with a translation, in Schnaidt, *Hannes Meyer*, 99~103 (see particularly p. 99).

어는 러시아의 학교에 편지를 보내 두 기관 간에 정기적인 교환학생 프로그램을 설치하자는 제안을 거듭했다.[122] 이런 프로그램이 시행되었음을 보여 주는 증거는 없지만, 과거 브후테마스의 학생이었던 한 사람은 학생회가 바우하우스와의 접촉을 유지했다고 기억한다. 마이어는 분명 다른 대안들도 추진했다. 1928년 10월 1일 서구를 방문 중이던 리시츠키는 "바우하우스와[123] 러시아 국립연구소 모스크바의 브후테인을[124] 특별히 언급하면서 현대 건축과 작업 기법의 문제들과 관련해 비공식 토론"에 참여했다. 가장 초기의 브후테마스 경험이 있는 러시아 망명자 나움 가보는 1928년 10월 2일과 9일 사이 바우하우스에서 네 번의 강의를 했는데, 여기서 그는 자신의 작품들이 이론적이고 실용적인 기반을 가지고 있으며 바우하우스 공방에서의 훈련에 의존하고 있다는 점에 집중해서 이야기했다.[125] 가보는 또한 잡지 『바우하우스』에 바우하우스의 피상성과 미학 그리고 기술적 관점에서 대상에 대해 다시 생각하기보다는 새로운 양식을 창조하고 있다는 점 등을 비판했다.[126] 이는 "일상적 삶의 수요를 충족하는 디자인 학교로 가는 길은 모두 동종교배된 이론들로 인해 막혀 있었다……. 바우하우스의 학장으로서 나는 바우하우스 양식과 싸우고 있었다"라고 말한 마이어의 관점에 동조하는 것이었다.[127] 마이어는 1930년 8월 1일 해임된 이후 러시아로의 이민

122) TsGALI, fond 681, op. 23, ed. khr. 243.
123) See Lidiia Konarova, "A Master from the People: Reminiscences of Leonidov from fellow VKhUTEMAS Student and Constructivist", in Andrei Gozak and Andrei Leonidov, *Ivan Leonidov: The Complete Works*, London: Academy Editions, 1988, 26.
124) "Veranstaltungen am Bauhaus", *Bauhaus* 3, no. 1, 1929, 25.
125) *Ibid*.
126) Naum Gabo, "Gestaltung?" *Bauhaus* 2, no. 4, 1928, 2~6.
127) Meyer, "Bauhaus und Gesellschaft" in Schnaidt, *Hannes Meyer*, 99.

을 결정하고 공개적으로 선언한다. "나는 진정한 프롤레타리아 문화가 만들어지며 사회주의가 발원하고 우리가 자본주의하에서 싸워 온 가치를 위해 사회가 존재하는 소비에트연방으로 일하러 간다."[128]

아이러니하게도 마이어가 과거 바우하우스 재학생들(붉은 전선 [Rote Front]) 그룹과 함께 1930년 가을 모스크바에 도착했을 때 브후테마스는 더는 존재하지 않았다. 건축과는 바시(VASI, 고등건축건설연구소)라는 새로운 기관 설립의 기반이 되었고, 마이어는 여기서 1930년 10월부터 1933년 봄까지 일했다.[129] 그가 도착한 시기는 제1차 5개년 계획(1928~1932)의 중반기로 5년 내 120개의 신규 도시 건립 등 산업 전 분야에 걸쳐 엄청난 요구가 실행되는 상황이었다. 건설과정의 기계화와 산업화가 실제로 이루어지지 않은 상황에서 자재 부족과 전문노동자들의 부재로 인하여 정부는 목재와 벽돌을 사용한 전통적인 건축방법을 고수하였다. 이는 모든 진보적 건축가들에게는 절대 받아들일 수 없는 정책이었다.[130]

이러한 환경에서 마이어가 원장으로 있는 동안 완성된 바우하우스의 작품들이 1931년에 전시되었다.[131] 전시품에는 학교 및 여타 건축 프

128) 『이즈베스티야』(*Izvestiia*)에 실린 이 진술은 다음 책 뒤표지에 재인쇄되었다. *Sovremennaia arkhitektura*, no. 5(1930). Translation from Schnaidt, *Hannes Meyer*, 27.

129) 1930년에서 1936년 사이 러시아에서 마이어가 활동한 윤곽에 관해서는 다음을 보라. Schnaidt, *Hannes Meyer*, 12~13. 한네스 마이어는 『신러시아』에 실린 글에서 자신의 경험을 매우 긍정적으로 묘사하였다(no. 8~9, 1931). 번역은 다음을 보라. El Lissitzky, *Russia: An Architecture for World Revolution*, London: Lund Humphries, 1970, 213~217. 러시아 체류 중의 활동을 열거하면서 마이어는 도시계획, 주거, 그리고 기술대학 건설, 바시에서의 교육활동, 그리고 소비에트 회관, 대중극장, 서점, 국립출판사, 레닌학교, 공산주의 아카데미 등을 포함한 다양한 건물에 관한 작업 등을 언급하였다.

130) 마이어는 자신의 경험을 자세히 썼다(다음 전기를 보라. Schnaidt, *Hannes Meyer*, 117).

131) See *Baukhauz Dessau*.

로젝트의 사진과 도면, 접이식 의자를 포함한 다양한 가구 작품, 혁신적인 사진 작품, 조판 디자인, 직물 디자인, 대량생산된 벽지 디자인, 그리고 "바우하우스의 공포에 대항하는 선동 포스터" 등이 있었다. 카탈로그에서는 "우리는 바우하우스 경험을 고등 건축교육에 활용해야 한다"라며, 마이어의 고급 디자인 기법, 계획과정의 합리화에 대한 공헌, 건축교육 시스템 등을 들어 마이어에게 찬사를 보냈다.[132] 마이어는 또한 맑스주의에 대한 신념, 그리고 "예술과 건축에서의 모더니즘의 국제적 중심"인 바우하우스를 "붉은 학교"로 바꾸어 놓고 "사치스러운 물건들"을 창조하는 대신 "대중의 수요를 충족할 수 있는 가장 효율적이고 경제적인 제품들"을 디자인하도록 했다는 점에서 극찬을 받았다. 다른 한편, 마이어의 작품들은 브후테마스를 문 닫게 한 바로 그 요인, 즉 국제주의와 그리고 "건축의 예술적인 면"에 부적절한 강조점을 두는 양식과 기법이 지닌 극도의 기능주의 때문에 비판받기도 했다. 카탈로그에서는 다음과 같은 주장이 발견된다. "프롤레타리아 건축에서 기술과 예술은 반드시 변증법적 통일체로 행동해야 한다. 소비에트연방의 환경 아래에서 한네스 마이어와 그의 그룹의 부정적 양상이 극복될 것이다."[133]

소비에트가 바우하우스에 큰 관심을 보이지 않았던 것처럼, 1929

132) A(rkadii) Mordvinov, "Vystavka Baukhauz v Moskve"(바우하우스 모스크바 전시회), in *Baukhauz Dessau*, 24. 모르드비노프(1896~1964)는 아방가르드의 열렬한 반대자였다. 1930년 그는 이반 레오니도프의 작품을 공격했다. 레오니도프는 브후테마스에서 알렉산드르 베스닌의 제자였고 1927년 졸업생이었다. 다음을 보라. "Leonidovshchina i ee vred"(레오니도프적 현상과 그 해악), *Iskusstvo v massy*(대중을 위한 예술), no. 12, December 1930, 12~15; 영역본은 다음을 보라. Andrei Gozak and Andrei Leonidov, *Ivan Leonidov: The Complete Works*, London: Academy Editions, 1988, 96~97.

133) *Baukhauz Dessau*, 24.

년 모스크바 브후테마스의 졸업작품전을 방문했던 바우하우스 학생들 일부는 실망했다. 이 학교의 혁명적 목표와 긴즈부르그나 리시츠키 같이 능력 있는 교수진에 대해 알고 있던 학생들은 기대가 높았다. 그들은 대부분의 학과에서 발견되는 학문적 접근법, 전통적 특성, 공방 지향성 등에 실망했다.[134]

두 기관 모두 그들이 발전시킨 유사성 때문에 퇴보를 겪고 결국 문을 닫게 되었다는 점은 아이러니다. 나치 독일에서 바우하우스는 "유대와 시리아 사막 건축물"을 선호한다는 비판을 받았고 교수진과 학생들은 "비예술적이며 잘난 척하는 바우하우스 볼셰비키"라는 별명을 얻었다.[135] 반면 브후테마스는 결국, "무비판적으로 서구의 건축양식을 따라하고", "노동자 계급과 이혼"하고, "사회적으로 유해하며 적들의 손에 놀아나는" "소시민적 지식인과 보헤미안"이라는 비판을 받았다.[136] 1930년대 초반에는 모더니즘 금지라는 맥락에서 나치 독일과 소비에트 러시아가 반(反)모더니즘 정책을 거칠게 추진하면서 전체주의의 문화적 영향은 정치 스펙트럼 양편에서 거의 차이를 보이지 않았다. 그전의 십여 년간 브후테마스와 바우하우스 사이에는 본질적 상호교환이

134) H. and L. Schleper, "Offener Brief an die Schüler des 'WCHUTEIN'", *Moskauer Rundschau* 11, 26 January 1930, 4; reprinted in Hubertus Gassner and Eckhart Gillen, eds., *Zwischen Revolutionskunst und Sozialistischen Realismus: Dokumente und Kommentare: Kunstdebatten in der Sowjetunion von 1917 bis 1934*, Cologne: Du Mont Schauberg, 1979, 162~163.

135) Cited in Henry Dearstyne, *Inside the Bauhaus*, New York: Rizzooli, 1986, 218.

136) See A. Mordvinov, "Byem po chuzhdoi ideologii"(우리는 외래 이념과 싸우고 있다), *Iskusstvo v massy*(대중을 위한 예술), no. 12, 1930, 12~14. 모르드비노프의 공격은 구축주의의 상징으로서 그리고 (당시 해산된) 브후테마스의 산물로서의 레오니도프를 향한 것이었다.

있었다. 지리, 언어, 경제 등으로 인해 더 가까운 접촉은 어려웠지만, 그 럼에도 불구하고 이러한 상호적 인식과 영향은 보통 인정되는 일반적 인 내용보다 훨씬 광범위했던 것이다.

칸딘스키의 교수 프로그램, 모스크바의 국립자유예술공방에 속한 칸딘스키 스튜디오에서[1]

칸딘스키의 스튜디오: 교수법 제안

교수법 기술에는 두 가지 조건이 필요하다.

①예술가의 내면 삶의 존재, 즉 이것은 예술가가 그의 작품을 위한 아이디어가 발생하는 내적인 세계를 가지고 있다는 기본적인 전제의 필수조건이다.

②긍정적이고 객관적인 지식의 존재는 사고를 예술작품의 형태로 실현하기 위한 필수적 전제조건이다. 이러한 조건은 예술가의 삶에 걸친 실험을 통해 발전된다.

두번째 조건은 학교에서 시작된다. 모든 개인적 예술가에게 본질적인 예술 형식은 두 가지 유형의 지식으로부터 창조된다.

1) 원 텍스트: "Masterskaia Kandinskogo: Tezisy prepodovaniia", Typescript with ink corrections in Kandinsky's hand, n.d. TsGALI, fond 680, op. 1, ed. khr. 845, list 351-52.

①어떤 불변의 예술적 원리들에 대한 지식, 주어진 시간에 부합하는 어떤 규칙들과 예술적 재료의 속성과 능력 전반에 대한 지식.

②특정한 예술가에게, 주로 그에게만 본질적인 개인적인 지식.

이 두번째 유형의 지식은 예술가 내면으로부터 그 자신에 의해서만 발전될 수 있다. 왜냐하면 이러한 지식은 그의 특별한 형태의 발전에 본질적인 것이고 그러한 형태들을 통해 예술가의 개성 자체가 있는 것이기 때문이다.

첫번째 유형의 지식은 예술가 내면으로부터가 아니라 그의 외부에 있는 원천으로부터, 처음부터 그가 학교 시절에 준비한 것으로부터 획득된다. 그러므로 학교 시기의 과제는 어떤 일반적인 예술적 규칙들에 대한 지식 및 다른 예술 형식의 속성에 대한 지식을 획득하는 것이 되어야 한다.

학교에서는, (조형적이든 추상적이든) 어떤 회화 형식들이 지배적이더라도, 연습의 전체 범위를 통해서, 어떤 특정한 방식을 따라야 하고, 일정량의 지식을 습득해야 한다:

① 정적인 형태나 동적인 형태나 모두 살아 있는 형태에 기반한 연습.

② 정물에 기반한 연습.

③ 인상으로부터 생산된 작품.

④ 스케치, 구성 등으로 구성된 작품.

추상화를 추구하기 위해서는 추상 형태들에 대한 특별한 연습이 필수적이다. 이러한 연습은 학생들 모두가 아니라 이 분야에 특별한 관심을 밝힌 학생들에게만 의무적이다. 스튜디오 디렉터는 학생에게, 특정한 경향을 향하여 어떤 종류의 압력도 느끼지 않고 완전히 자유롭게 작

업할 수 있는 가능성을 주어야 한다. 그러므로 디렉터의 임무는 그 자신의 개인적 목적과 별개로, 어떤 주어진 시간에 학생이 추구하는 지식 모두를 주는 것이다.

진정한 예술가라면 모두 끊임없이 그에게 필요한 형태를 추구해야 하고 그는 그것을 발견하게 될 것이다. 이로부터 다음과 같은 결론이 나온다.

① 학교는 학생에게, 만약 학교가 없었다면 비효율적으로 시간을 낭비해서 추구했을 일반적인 예술 지식을 이미 가지고 있는 이들과 교류하게 함으로써 이러한 과제를 용이하게 할 수 있고 그렇게 해야 한다.

② 학교는 학생에게, 그 자신의 것이 아니며 그의 영혼에 이질적인 어떤 정해진, 미리 준비된 형태를 강요해서는 안 된다. 그러한 압박이 변함없이 가져오는 결과는 재능이 약한 학생들을 질식시키거나 강한 재능을 가지고 있는 학생들이라고 해도 특정한 예술가에게 해로운 버릇이나 견해를 없애는 데 그들이 시간과 불필요한 에너지를 낭비하게 만드는 것이다(학교는 학생들이 그러한 노력을 하지 않도록 할 의무가 있다).

그러므로 학교는 학생을 이끌어서는 안 되고 처음부터 오직 그 자신의 길의 터득을 용이하게 해야 하며, 그리고 젊은 예술가의 독립성을 개발하도록 해야 한다. 어떤 대가를 치르더라도 예술가 스스로 자신의 길을 찾아야 한다(학교는 학생으로부터 이를 빼앗을 권리가 없다).

만약 예술가가 종종 고통을 가져오기도 하는 이러한 수고를 그 자신의 것이 아닌 이미 정해진 길을 따라감으로써 피하려 한다면, 그의 작품은 사산될 것이다. 거짓은 예술에서 죽음을 가져온다.

우리 시대 예술의 유례없는 다양성과 피상적으로 모순적인 형식들,

그리고 미래의 새로운 예술 형식을 만들어야 한다는 권위적 필요성 등
은 잘못 선택된 길의 위험을 특히 위협적인 것으로 만든다. 학생은 진정
한 길이 가리키는 것과 정반대의 방향으로 보내지는 것이다.

그러므로 학생의 개인적 성향을 개발하기 위해서는, 모든 접근법에
공통되는 것의 연구, 활성 혹은 불활성인 재료 본성의 연구와 함께 시작
하는 것이 필수적이다. 시간이 지나면서 학생들 스스로 (지식과 성향에
따라) 그들 자신의 그룹과 특별한 연습과 방법들을 창조해 낼 것이다.

8. 루이스 로조윅: 1920년대 러시아 아방가르드를 받아들인 미국*

버지니아 헤이글스타인 마쿼트

1920년대 러시아 아방가르드의 아이디어와 형식적 테크닉을 받아들인 첫번째 미국인들 중 하나로 젊은 러시아계 미국인 예술가 루이스 로조윅이 있다. 1892년 우크라이나에서 태어난 로조윅은 잠시 키예프 예술학교를 다녔지만 1906년 14세에 미국으로 이주했다. 뉴욕의 국립디자인 아카데미(1912~1915)와 오하이오 주립대학교(1915~1918)에서 정식 교육을 받은 이후, 로조윅은 다른 많은 젊은 예술가들, 작가들과 마찬가지로 제1차 세계대전 이후 유럽을 여행하다가 1920년 가을 파리에 도착했다.[1] 이후 3년간 그는 파리와 베를린에 살면서 처음 모스크바

* 아델 로조윅은 루이스 로조윅의 다음 글들의 일부 인용을 허락해 주었다. "Survivor from a Dead Age", Louis Lozowick Papers, Archives of American Art, Smithsonian Institution; letter from Charles Teige to Lozowick, George Arents Library for Special Collections, Syracuse University; letters from Lozowick to Harold Loeb, Harold A. Loeb Papers, Princeton University Library. 프린스턴 대학 도서관은 해롤드 로엡 페이퍼스의 로엡과 로조윅의 편지글 인용을 허락해 주었다.

1) 로조윅의 파리 도착은 『리틀 리뷰』(*The Little Review*)의 1920년 9~12월호에 실린, 파리에서 그가 쓴 첫 논문에 의해 알려진다.

8. 루이스 로조윅: 1920년대 러시아 아방가르드를 받아들인 미국 265

로 여행을 떠났다. 그는 아방가르드 예술가들을 많이 만났다. 다다이스트, 표현주의자, 절대주의자, 그리고 구축주의자 등, 그가 만난 아방가르드 예술가들 중 러시아의 구축주의자들은 그의 작품과 아이디어에 가장 지속적인 영향을 남겼다. 1922년과 1923년에 로조윅은 도시를 그린 회화와 '기계장식'(Machine Ornament) 드로잉에 형태와 공간에 대한 구축주의자의 기하학적 처리와 기계 관련 미학을 도입했다. 이러한 주제들은 1924년 그가 미국으로 돌아오기까지 지속되었다.[2] 그는 이른바 예술의 '아메리카화'(Americanization)와 '기계장식화'(machine ornamentation)라 스스로 명명한 것을 옹호하였다. 1928년 로조윅은 두번째 모스크바 여행을 떠났고 1920년대 후반 러시아 예술의 다양한 경향을 만나게 되었다. 오스트(OST: Obshchestvo khudozhnikov-stankovistov[이젤 화가회])의 작업과 세르게이 에이젠슈테인(Sergei Eisenstein)의 영화에서 본 추상과 사실주의의 종합에 깊이 매료된 그는 재현적이면서 동시에 추상적인 요소들로서의 광선 효과와 선적 디테일을 사용하기 시작했고 1929년과 1930년의 작품들에서 상승시점(elevated perspective)의 영화적 테크닉과 몽타주를 도입했다.

로조윅이 러시아 아방가르드 예술을 처음 접하게 된 것은 1922년 베를린과 모스크바에서였다. 연초에 베를린에 도착한 로조윅은[3] 많은

2) 1924년 2월 2일의 캐서린 드라이어가 로조윅에게 보낸 편지에서는 로조윅이 2월 초에 뉴욕으로 돌아왔음을 알 수 있다.

3) 로조윅은 시 「허무주의」(Néantisme)가 『문학과 예술의 인생』(*La vie des lettres et des arts*) 지 (Lozowick, "Survivor from a Dead Age", chap. 9, p. 11) 1922년 2월호에 실린 직후 베를린으로 옮겼다. 베를린에서 썼던 그의 첫 논문들이 『유니온 불레틴』(*The Union Bulletin*) 지 1922년 4~5월호에 실린 사실을 볼 때 그가 베를린에 도착한 것은 1922년 2월에서 4월 사이일 것이다.

러시아 예술가와 교류하게 되었고, 특히 1922년 10월 반 디멘 갤러리에서 개최된 '제1회 러시아 예술 전시회'를 준비하기 위해 베를린에 온 구축주의자들을 만나게 되었다. 로조윅은 카페와 사적 모임, 그리고 스튜디오 등에서 나움 가보, 이반 푸니(Ivan Puni), 알렉산드르 아르치펜코 (Aleksandr Archipenko), 다비드 슈테렌베르그, 나탄 알트만, 엘 리시츠키, 그리고 이사차르 바에르 라이백(Issachar Baer Ryback), 작가 일리야 에렌부르그, 무대 디자이너 이삭 라비노비치(Isaak Rabinovich) 등을 만난 일을 회상한 바 있다. 베를린에서 만난 많은 러시아인 중에서, 로조윅은 리시츠키와 "상당히 친해"졌고 자주 만나게 되었다.[4] 러시아 친구들의 권유로 로조윅은 1922년 여름 직접 러시아 신예술을 연구하기 위해 4~6주 정도 예정으로 모스크바 여행을 떠났다.[5] 거기서 그는 카지미르 말레비치, 류보프 포포바, 알렉산드르 로드첸코, 블라디미르 타틀린, 비평가 오시프 브릭(Osip Brik), 시인 블라디미르 마야콥스키, 그리고 연출가 프세볼로트 메이예르홀트(Vsevolod Meierkhold) 등을 만났다. 또한 그는 브후테마스와 메이예르홀트에 의해 도입된 표준화된 신체 동작 연구인 '생체역학'(biomechanics)을 공부하는 배우

4) Lozowick, "Survivor from a Dead Age", chap. 10, p. 10.
5) 로조윅의 모스크바 여행 날짜는 1922년 7월 31일 해럴드 로엡이 로조윅에게 보낸 편지와 1922년 9월 12일 로조윅이 로엡에게 보낸 편지 사이의 기간에 따라 예측된 것이다. 전자의 편지에서 로엡은 "나는 러시아에서 온 편지를 기다리겠다"라는 말로 끝맺고 있으며, 후자의 편지에서 로조윅은 그가 "방금 러시아에서 돌아왔다"라고 쓰고 있다(Loeb Papers, Box 1). 그러므로 로조윅이 1971년 2월 16일 트로엘스 앤더슨에게 보내는 편지에서 러시아 여행을 1922년 말에서 1923년 초라 하고 있음에도 불구하고(Lozowick Papers, Smithsonian, microfilm 1334, frame 996), 그의 러시아 여행은 분명히 1922년 여름에 이루어졌을 것이다. 로조윅은 로엡에게 그해 늦게 러시아 여행을 또 가고 싶다고 썼지만(letter of 12 September 1922), 그렇게 했다는 증거는 없다.

들의 수업을 방문했다. 그는 구축주의자들이 작업한 연극들을 몇 편 보기도 했는데, 그중에는 알렉세이 그라놉스키(Aleksei Granovskii)가 제작한 에이브러험 골드파덴(Abraham Goldfaden)의 「마녀」(Koldunia), 메이예르홀트가 제작한 페르낭 크로멜린크의 「거대한 오쟁이」(원작명은 "Le Cocu magnifique")가 있었다. 후자의 작품에서는 포포바의 기하학 형태, 사다리, 플랫폼 등으로 이루어진 유명한 무대세트가 등장하였다.[6] 러시아 예술에 나타난 흥미로운 신경향에 대해 논평하면서 로조윅은 베를린에 살고 있던 미국인 친구이며 아방가르드 일간지 『브룸』의 편집장이었던 해롤드 로엡에게 "유럽 어디에서도 찾아볼 수 없던 동기를 부여받고 있다"라고 이야기하였다.[7]

러시아의 신예술과 더불어, 로조윅은 절대주의와 구축주의에 관해 배웠다. 특히 기계적 생산의 정확함과 질서를 추상적 기하학 예술로 이전하는 것, 새로운 산업적 재료를 사용하는 것, 산업적 응용을 통해 일상과 예술을 융합하는 것 등에 관해 로조윅은 논문, 카탈로그, 예술가들과의 대화 등에 의해 많은 것을 알게 되었다. 그는 말레비치의 「세잔에서 절대주의까지」(From Cézanne to Suprematism), 알렉세이 간의 『구축주의』(Constructivism, 1922), 그리고 전람회 '5×5=25' (1921) 카탈로그 등을 읽었다. 이 전시회 카탈로그에는 알렉산드라 엑스터(Aleksandra Exter), 로드첸코, 포포바, 바르바라 스테파노바(Varvara Stepanova), 알렉산드르 베스닌 등의 논평과 타틀린의 「제3인

6) 로조윅이 모스크바에서 만났던 예술가들과 그의 활동에 관해서는 다음을 보라. Lozowick, "Survivor from a Dead Age", chap. II.

7) Lozowick to Loeb, 12 September 1922, 4~5, Loeb Papers.

터내셔널 기념비를 위한 프로젝트」(「탑」)에 관한 니콜라이 푸닌의 논문이 실려 있었다.[8] 로조윅은 조각가 그라놉스키의 에세이 「미학과 실용」(Aesthetics and Utility)을[9] 번역하였고 나움 가보의 「사실주의자 마니페스토」(The Realist Manifesto)를 읽고 특히 예술에서의 깊이와 운동에 관한 가보의 논의에 관심을 기울였다.[10] 또한 로조윅은 리시츠키의 '프로운'의 개념을 철저히 익혔다.[11] 산업 생산의 객관성과 질서를 도입하는, 다축(多築)의 추상적 기하학 구성을 그는 예술과 건축 간의 '환승역'이라고 불렀다. 이 표현은 리시츠키와의 잦은 만남에서, 그리고 1922년 6월 『데 스테일』지에 실린 리시츠키의 에세이 「프로운: 세계의 상(像)이 아닌 세계의 현실」에서 등장한다.

러시아 신예술과의 폭넓은 접촉을 반영하듯이, 로조윅은 많은 논문을 썼고, 1925년 뉴욕으로 돌아온 이후에는 '무명사회'가 출판하는 『현대 러시아 예술』(Modern Russian Art)을 집필했다. 로조윅은 자신의 글에서 다비드 브룰류크(David Burliuk), 마르크 샤갈(Marc Chagall), 엑스터, 로베르트 팔크(Robert Falk), 파벨 필로노프(Pavel Filonov), 나탈리야 곤차로바(Natalia Goncharova), 바실리 칸딘스키, 나제즈다 우달초바(Nadezhda Udaltsova) 등의 작품을 피상적으로 언급하는 데 그쳤

8) 로조윅은 모스크바 여행 중에 이 글들을 얻었다("Survivor from a Dead Age", chap. 11, pp. 2, 7~9)

9) The Little Review, Spring 1925, 28~29.

10) 로조윅은 1926년 5월 리틀 리뷰 갤러리의 「가보와 페브스너」(Gabo and Pevsner) 전시회 팸플릿에 실린 「사실주의자 마니페스토」의 시놉시스에 밑줄을 그어 둔 바 있다(Lozowick Papers, Smathsonian). 그러나 그는 「사실주의자 마니페스토」를 분명 1922년에 처음 읽었다.

11) '프로운'이라는 용어는 "Proekt ustanovleniia(utverzhdeniia) novogo"[새로운 것의 설립 프로젝트]라는 말로부터 따온 것이다.

지만, 절대주의와 구축주의의 예술과 이론, 특히 알트만, 말레비치, 올가 로자노바(Olga Rozanova) 등의 그림과 가보와 로드첸코의 건축, 타틀린의 음각화와 탑, 그리고 리시츠키의 '프로운'에 관해서는 상세한 논의를 펼쳤다.

로조윅은 특히 산업 및 과학과 예술의 관계에 대한 구축주의의 견해에 몰두했지만 그것이 구축주의자들의 작업에 상응하지는 못한다는 점을 깨달았다. 그는 예술이 "우리 시대의 가장 비중 있는 현실인 과학과 산업"을 반영해야 한다는 구축주의자들의 주장에 대해 논했다. 그것은 과학의 정밀성과 질서, 조직이라는 자질을 창작에 도입하고, 철과 유리 등의 산업적 재료를 사용함으로써 실현되어야 했다. 또한 작품은 현실을 반영하는 것이 아니라 "영구히 사용될 수 있도록 구조적 논리를 가지고 지어져야" 하는 것이었다.[12] 리시츠키의 견해에 각별히 친숙했던 로조윅은 예술의 기능은 미화나 장식이 아니라 삶의 변용과 조직이라는 친구의 주장을 자세히 논한다. 예술은 기계의 "건설과 조직의 정신"을[13] 소통하고 "집단의식의 조직원리"로[14] 봉사하는 새로운 대상을 창조해야 하는 것이었다. 로조윅은 비판적 관점을 취하면서 이러한 "논의들이 모호하고 그다지 설득력 있게 들리지 않으"며[15] 구축주의자들의 작업은 손재주와 구성에 치우침으로써 종종 그들의 목적과 모순된다는 것을 발견했다. 구체적으로 그는 리시츠키의 비대상적 작품 '프로운'이 공리적 의도와는 반대로 미학에 호소하고 있다는 점을 지적했

12) Lozowick, "Note on Modern Russian Art", 202.

13) Lozowick, *Modern Russian Art*, 30.

14) *Ibid.*, 35.

15) Lozowick, "Survivor from a Dead Age", chap. 11, p. 8; 또한 아래의 각주 20)을 보라.

다.[16] 또한 알트만이 건축에서 "강력한 혁명의 현실과 혁명이 이룬 노동의 영광"을[17] 보여 줌으로써 인간의 의식에 변화를 주려 했음에도 불구하고, 그의 작품은 "낯익은 장인정신과 치유불가능한 미학주의"를[18] 보여 준다는 점 또한 발견했다. 그러나 이러한 유보적 평가에도 불구하고 로조윅은 "열정을 가장한 광신과 노골적인 개인주의와 현대예술을 설명하기 위해 쓰인 헛소리들이 넘쳐남에도 불구하고, 이것(현대예술)이 한때 혁명의 원칙와 연관되었다는 것을 발견하게 되어 새롭다"라고 인정한다.[19]

러시아 신예술만큼이나 흥미로운 것으로서 로조윅이 베를린과 모스크바에서 발견한 것은 그가 파리, 베를린, 모스크바에서 만난 예술가와 작가 사이에서 발견한 미국의 기계환경에 대한 거대한 열정이었다.[20] '기계시대'에 대한 이 열정은 기계, 공장, 곡물운반기, 그리고 고층건물 등을 찍은 많은 사진과 파리와 베를린의 예술가들 사이에 널리 퍼져 있던 아방가르드 관련 출판물 『오늘』, 『에스프리 누보』(L'esprit nouveau), 『데 스테일』, 『브룸』, 『신예술가의 책』(Buch neuer Künstler, 1922) 등에[21] 등장한 다리, 고가도로, 기계 등의 이미지를 병합한 그림

16) Lozowick, "Jewish Artists", 284; Lozowick, "Survivor from a Dead Age", chap. 10, pp. 5~6.

17) Lozowick, "Note on Modern Russian Art", 203.

18) Lozowick, "The Art of Nathan Altman", 64.

19) Ibid.

20) 미국의 공업환경에 대한 유럽인들의 열광이 1920년대 초 파리와 베를린에 거주하는 예술가들에게 미친 영향에 관한 논의를 위해서는 다음을 보라. Marquardt, "Louis Lozowick: Development from Machine Aesthetic to Social Realism, 1922~1936", chap. 2.

21) 공장과 곡물창고 사진은 다음에서 등장한다. L'esprit nouveau(October 1920), De Stijl(April 1921, June 1921, April 1923), and Buch neuer Künstler(Vienna and Budapest: Ma aktivista foliorat, 1922). 페르낭 레제의 「도시」(1919)는 다음에 수록되었다. L'esprit

들에서 명백히 나타난다.

혁명기에 러시아인들은 19세기 후반 미국의 기술[22]에 관해 가졌던 흥미를 되살리면서 미국의 산업적 위업에 대해 특별히 넘치는 관심을 보였다. 시인 마야콥스키는 미국의 기술적 발전상이 드러나는 도시에 대한 러시아인의 열광을 다음과 같이 표현하였다. "시카고는 나사 위에 세워진 도시! 전기와 동력과 기계의 도시!"[23] 로조윅이 1921년 파리에 체류하면서 알게 된 러시아 시인 이반 골(Ivan Goll)은 미국이 건설한 파나마 운하가 "세계의 끝을 하나로 모으고 사람들 사이에 조화를 가져온다"라고 꿈꾸었다. 로조윅이 믿었던 유토피아적 견해는 미국을 '국가적 원형'으로[24] 만들었다. 마찬가지로 로조윅과 절친했던 친구 리시츠키는 1922년 베를린 강의에서[25] 산업화의 신시대를 특징짓기 위해 '아메리카화'라는 용어를 사용했다. 로조윅은 분명 이 강의에 참석했을 것이다. 로조윅은 모스크바 여행에서 미국의 산업적 성과에 관해 그와 필적할 만한 흥분을 발견했다. 그는 브후테마스 예술가들과의 대화에 관해 자세히 이야기한다. 이 대화는 곧 '미국에 관한 질문'이 되었던 것이다. "내가 디트로이트에 가 본 적이 있고 거기서 포드 공장을 방문한 적

nouveau(October 1921) and *MA*(Today), (January 1922, October 1922). 조셉 스텔라의 「도시」(1917)는 다음에 수록되었다. *Broom*(November 1921).

22) 1917년 이전 미국의 기술에 대한 러시아의 열광을 철저히 조사한 연구로는 다음을 보라. William C. Brumfield, "Russian Perceptions of American Architecture, 1870~1917", in William C. Brumfield, ed., *Reshaping Russian Architecture: Western Technology, Utopian Dreams*, Washington, D.C.: Woodrow Wilson International Center for Scholars; Cambridge: Cambridge University Press, 1990, 43~66.

23) Fülöp-Miller, *Mind and Face of Bolshevism*, 23.

24) Lozowick, "Ivan Goll", 16.

25) 이 강연 텍스트는 다음을 보라. Lissitzky, "New Russian Art".

이 있느냐고? 그렇다. 가 보았다. 내가 피츠버그의 제분공장을 방문했었느냐고? 그렇다."[26] "미국의 산업화에 대한 러시아 예술가들의 열광과 함께 러시아 노동중앙연구소의 책임자 알렉세이 가스테프(Aleksei Gastev)의 정치적인 것이 병치된다. 그는 미국의 역동적인 기술환경을 '기계화된 인간'을 창조해 내려는 자기의 프로그램에 수용하려 했다. 이러한 그의 열망은 회전하는 바퀴와 다음과 같은 자막을 단 커다란 소음을 묘사한 미래주의적 포스터에서 표현된다. "소비에트 러시아의 혁명의 폭풍을 미국적 삶의 박동에 결합하자! 크로노미터(Chronometer)처럼 일하자!"[27]

정밀성과 질서라는 구축주의자들의 기계 기반 미학과 나란히, 이와 같은 미국의 산업적 환경에 대한 깊이 스며든 흥분을 받아들이면서, 로조윅은 1922년 공업화의 주제에 눈을 돌렸고 1923년에 그의 도시와 '기계장식' 그림 연작들에서 구축주의의 기하학적 수단과 추상적인 공간적 건축, 그리고 뚜렷이 대조되는 색채 도식을 도입했다. 산업화의 주제와 구축주의의 영향을 받은 구성들은 그가 이른바 예술의 '아메리카화'라 부른 것의 기반을 이루었다.

로조윅의 마니페스토 '예술의 아메리카화'는 1927년 뉴욕에서 열린 기계시대 전시회(Machine-Age Exposition) 카탈로그에서 나온 용어로, 여기에서 그는 미국의 산업화가 현대의 본질적 현실이라 주장하

26) Lozowick, "Survivor from a Dead Age", chap. 11, p. 19.
27) 삽화는 다음을 보라. Fülöp-Miller, *Mind and Face of Bolshevism*, opposite p. 20. '기계적 인간'을 위한 가스체프의 프로그램과 노동의 과학적 조직 및 인간의 기계화를 위한 그의 제도에 관한 논의를 위해서는 다음을 보라. Fülöp-Miller, *Mind and Face of Bolshevism*, 206~217.

며 미국 예술가들이 기계환경의 형태와 특징을 작품에 도입하도록 북돋았다. "오늘날 미국에서 지배적 흐름은 산업화와 표준화를 지향한다"라는[28] 사실을 깨닫고 로조윅은 예술가들이 도시와 공업의 풍경에서 표면적으로 드러나는 엄청난 혼돈의 기저에서 기계적 생산의 엄격함과 질서 그리고 정밀성을 포착하도록 촉구했다.

> 오늘날 미국에서 지배적 흐름은 표면적 혼돈과 혼란 밑에서 외적 기호와 상징을 찾고 있는 질서와 조직화를 향해 있다. 이것은 미국 도시의 엄격한 기하학 속에서, 도시의 연기나는 수직의 굴뚝들 속에서, 나란히 늘어선 자동차 배기통 속에서, 거리의 광장에서, 공장의 사각건물 속에서, 다리들의 아치 속에서, 그리고 가스 탱크의 실린더들 속에서 나타난다.[29]

로조윅은 도시와 공업의 풍경 밑에 숨겨진 기하학을 이야기하면서, 공간과 선, 색채가 추상적 기하학 구성으로 융합되어 들어가기를 요청했다.

> 고유의 비전과 노련한 손재주를 가지고 자신의 임무에 직면한 예술가는 다가오고 물러가는 대중들의 표현, 견고함과 비중을 정확히 주시하고, 대상 주위와 대상들 사이의 공간을 정밀하게 정의할 것이다. 그는 선, 면, 부피를 잘 짜인 디자인으로 조직하고 색과 빛을 대조와 조화의 패턴으로 배열하고 온통 스며든 리듬과 평형을 유기적 구성으로 직조해 낼 것이다.[30]

28) Lozowick, "Americanization of Art", 18.
29) *Ibid*.

공업과 도시의 형태들을 엄격하게 질서 잡힌 기하학적 구성으로 옮겨 놓는 이러한 공식들은 로조윅이 구축주의 예술의 추상적 테크닉을 수용했음을 분명히 보여 준다. 그는 도시를 주제로 한 일련의 구성작품에서 이러한 테크닉을 사용했다. 이중에서 주된 것은 흔히 '미국 도시' (American cities)로 알려진 일단의 그림들이다. 여기에는 「뷰트」, 「시카고」, 「클리블랜드」, 「디트로이트」, 「미네아폴리스」, 「뉴욕」, 「오클라호마」, 「파나마」,[31] 「피츠버그」, 그리고 「시애틀」이 있다. 1921년부터 1923년까지 유럽에서 완성된 원래의 '미국 도시' 그림들은 소실된 것으로 생각되며, 위에 열거한 것들은 로조윅이 뉴욕으로 돌아온 이후 1924년부터 1926년까지 그려진 두번째 작업의 소산으로 알려져 있다.[32] 다른 몇몇 그림들, 즉 「공간조직」(Raumgestaltung), 「붉은 원이 있는 구성」 (Composition with Red Circles), 「도시 형상들」(City Shapes), 그리고 『신대중』(*New Masses*) 1926년 10월호 표지에 등장한 무제의 도시풍경 등의 작품들은 건축적 이미지에 의해 '미국 도시' 그림들에 연결된다.

　　로조윅이 구축주의자들의 기하학적 수단, 추상적인 공간 구축, 그리고 엄격히 대조되는 색채 도식 등을 도입했다는 사실은 1922년 여름 모스크바로 여행을 떠나기 이전에 그가 그린 '도시' 작품들과 1922년

30) *Ibid.*, 18~19.

31) 「파나마」는 언제나 '미국 도시' 회화 시리즈의 일부 목록으로 제시된다. 그 이유는 아마도 로조윅이 이반 골과 마찬가지로 파나마를 미국의 프로젝트였던 파나마 운하와 같이 취급했기 때문일 것이다.

32) 「파나마」와 「뉴욕」은 예외로 하고, 로조윅의 '미국 도시' 회화의 두번째 시리즈는 본질적으로 첫번째 시리즈의 복사본이다. 「파나마」는 두 가지 본이 있고, 「뉴욕」은 네 가지 본이 있는데 그중 세 가지는 1922~1923년 베를린에서, 나머지 하나는 1924~1926년 뉴욕에서 그려졌다(주 34)를 보라). '미국 도시' 그림들과 함께 로조윅은 이 창작물들의 석판화와 드로잉 또한 제작하였다.

후반부와 1923년에 그린 나중의 '도시' 작품들을 비교해 보면 분명히 알 수 있다. 로조윅이 모스크바로 떠나기 직전 1922년 6월 케이앤이 트워디 서점(K. & E. Twardy Book Shop)에서[33] 전시된 「시카고」와 모두 1923년에 그려진 「피츠버그」, 「공간조직」, 「뉴욕」 등의 작품들을[34] 비교해 보면 색채 도식, 공간 구축, 구성 디자인에서 눈에 띄는 변화가 드러난다. 「시카고」의 빨강과 노랑, 주황, 보라의 강렬하게 불타는 대조적 색채들은 로조윅이 베를린에 도착한 이후 독일 표현주의자들과의 짧은 접촉을 반영한다.[35] 「피츠버그」, 「공간조직」, 「붉은 원이 있는 구성」 같

33) Catalogue entry no. 9, "Louis Lozowick —New York: Ausstellung", Berlin: K.&E. Twardy Book Shop, June 1922(Lozowick Papers, Smithsonian, microfilm 1335, frames 51~52).

34) 로조윅은 「피츠버그」와 「뉴욕」을 1923년 8월 베를린의 알프레드 헬러 갤러리에서 전시했다(see exhibition pamphlet, "Louis Lozowick, New York: Ausstellung", Gallerie Afred heller, 1 August ~1 September 1923, Lozowick Papers, Smithsonian). 이 전시회에 포함된 「뉴욕」은 지금은 없는 세번째 본일 것으로 생각된다. 그 증거는 다음에서 발견된다. Jahrbuch der jungen Kunst, Leipzig: Verlag Klinkhard & Bierman, 1923. 「거주공간」 역시 이 연감에 수록되었으므로, 1923년작으로 추정된다. 로조윅의 「뉴욕」은 네 가지 본이 있다. 종종 '스케치' 라고 언급되는 첫번째 본은 '1922'년작으로 추정되는데 독일 표현주의 회화의 영향을 반영하는 현란하게 대조적인 색채로 그려져 있다. 연대가 표시되어 있지 않은 두번째 본은 1923년 1월에 완성되어 같은 달에 『색채와 형태』(Farbe und Form)에 수록되었고(p. 4), 이것이 1922년 11월 그룹과 함께 전시된 본일 것이다. 로조윅은 (상실된) 세번째 본을 1923년에 그렸으며, 이것이 1923년 알프레드 헬러 갤러리에서, 그리고 1924년 봄 뉴욕 독립예술가협회에서 전시되었다(다음의 도록에 수록되어 있다. Eighth Annual Exhibition, New York: The Society of Independent Artists, 1924, n.p.). 이 그림이 밤의 경치로 마지막 재작업이 된 것은 1924년 봄과 1925년 12월 사이임이 거의 확실하다. 이때 이 작품은 『신대중』지의 발간기획서 표지에 수록되었다(나는 이 자료에 관심을 가지도록 도와준 제럴드 먼로[Gerald M. Monroe] 교수에게 감사를 표한다). 그러므로 네번째 「뉴욕」은 제작 연대가 1924~1926년으로 추정된다. 이 마지막 그림은 현재 미네아폴리스의 워커 아트 센터(Walker Art Center) 컬렉션에 소장되어 있으며, 1926년 1월 노이만 신예술 서클(J. B. Neumann's New Art Circle)에서 열렸던 로조윅의 '미국 도시'와 '기계장식' 시리즈 전시회에 포함되었던 본이라는 것이 거의 확실하다.

35) 로조윅은 1922년 '베를린 대 전시회'(Grosse Berliner Kunstausstellung)에서 11월 그룹과 함께 작품을 전시했다(exhibition pamphlet, Lozowick Papers, Syracuse; Lozowick, "Survivor

은 작품들은 회색과 갈색 그리고 빨강 등 절대주의 회화와 리시츠키의 '프로운'을 떠올리게 하는 간결한 팔레트로 그려졌다. 공간 역시 다르게 처리되었다. 「시카고」와 다른 초기 '도시' 그림들(「미네아폴리스」, 「시애틀」, 「파나마」, 「클리블랜드」)에서 지배적이던 과장된 후퇴(recession)와 달리, 「피츠버그」는 가보의 건축물들에서 보이는 반투명 재료와 공간적 복잡성을 상기시키는 얇고 모호한 깊이를 만들어 내는 서로 겹치는 투명한 면들을 가지고 있다. 이와 유사하게, 「붉은 원이 있는 구성」과 「공간조직」에서 건물들은 리시츠키의 반중력적인 '프로운'과 『오늘』 1922년 1월호와 『신예술가의 책』에 게재된 알버트 글라이제스(Albert Gleizes)의 도시풍경을 닮은 구성 속에서 중심핵을 둘러싸고 구심적으로 배치되어 있다.

1923년의 '도시' 그림들에 더하여, 로조윅은 산업화의 주제를 심화하였고 1923년 초반부터 만들기 시작한, 기하학적 형태가 나타나는 기계적이거나 건축적인 이미지들을 포함하는 그의 '기계장식' 작품들 그리고 펜과 잉크 드로잉 작품들에 절대주의와 구축주의 작품들의 형태적 장치를 병합해 넣었다. 로조윅의 '기계장식'의 기계 이미지는 주로 기계 사진이나 전위적 출판물에 등장하는, 기계 이미지들을 포함하는 구성으로부터 가져온 것이다. 드로잉의 구성 디자인은 러시아 아방가르드 예술과 밀접하게 연관되어 있었고, 이보다는 덜하지만 로조윅이 베를린 체류 시에 알았던 헝가리 예술가들인 라슬로 모호이너지와 라호스 카삭 등의 작품들과도 관련이 있다. 로조윅이 가장 즐겨 사용한 이미지는 영화 카메라, 발전기, 볼베어링, 환풍기 등으로 만 레이, 프란

from a Dead Age", chap. 10, p. 8).

시스 피카비아(Francis Picabia), 모호이너지의 구성들에서 그리고『오늘』, 『신예술가의 책』, 『데 스테일』, 『브룸』 등[36] 로조윅의 친구나 지인들에 의해 발간된 인쇄물 등에 나온 기계 사진들에서 등장한다. 이들은 『오늘』과『신예술가의 책』의 편집자인 모호이너지,[37] 『브룸』의 편집자인 해롤드 로엡,[38] 『데 스테일』의[39] 대변인이자 미술 담당으로서 로조윅에게 잡지의 복사본을 주었던 테오 반 두스부르흐 등이었다. 로조윅이 위 출판물들로부터 많은 것을 빌려왔다는 사실은 몇몇 '기계장식' 작품에서 분명하게 드러난다. 예를 들어 『신예술가의 책』에 나왔던 발전기 사진은 '기계장식' 작품들의 이미지와 매우 유사하다. 폴 스트랜드(Paul Strand)의 볼베어링 사진은『브룸』의 1922년 11월호 권두화로 실렸는데, 이것이 이후 볼베어링이 등장하는 몇 개의 디자인에 영감을 주었을 것이다. 마찬가지로 모호이너지의 「자신을 삼켜 버리는 평화 기계」(Peace Machine Devouring itself)의 경우, 로조윅이 이 작품을『오늘』의 1921년 9월호 표지나 모호이너지의 스튜디오에서 보았음이 틀림없으므로『브룸』지의 1923년 3월호와 1923년 알프레드 헬러 갤러리(Alfred Heller Gallery)에서 열린 로조윅의 전시회 안내책자 표지에 그려진 초기의 '기계장식'에 강한 영향을 주었음은 의심할 여지가 없

36) 『새로운 정신』(L'esprit nouveau, December 1921)에 실린 발전기와『오늘』(April 1924)에 실린 환기장치의 사진, 이 두 가지 모두 다음에 수록되어 있다.『신예술가의 책』(1922). 여러 개의 기어를 모아 놓은 보어 기계는『오늘』(May 1922)에 수록되었고 영사기는『신예술가의 책』(1921)에 나와 있다. 또한 모호이너지의 기계그림은『오늘』(September 1921)에 나타나고 있고 프란시스 피카비아의「카니발리즘」과 만 레이의「무용수」는『오늘』(May 1922)에 나와 있는데, 이들 모두『신예술가의 책』(1921)에서 복제되었다.

37) Lozowick, "Survivor from a Dead Age", chap. 10, p. 2.

38) Ibid., 3.

39) Ibid., 19~20; Lozowick-Loeb correspondence(Loeb Papers).

다. 로조웍의 보다 건축적인 구성들은 구축주의 작업의 영향을 반영한
다. 「탑」(Tower)의 깊은 후퇴와 비균형적인 초(超)구조는 로조웍이 보
았음직한 리시츠키의 「레닌 연단」(1920/1924, 그림 8-1)과 긴밀한 연관
이 있다. 마찬가지로 전선과 변압기 탑인 「전화」(Telephone)는 로조웍
이 베를린이나 모스크바의 러시아 예술가들의 스튜디오에서 분명히 보
았을 라디오방송국이나 키오스크를 위한 여러 디자인을 상기시킨다.
이런 것들로는 가보의 「라디오방송국」, 로드첸코의 키오스크들, 그리고
특히 구스타브 클루치스의 '라디오 확성기들' 등이 있고, 로조웍은 모두
를 1922년 여름 모스크바에서 보았음이 틀림없다.[40]

　　로조웍은 구성작품들에서 이러한 기계적이고 건축적인 이미지들
을 사용했고 따라서 그 흑백의 색채 도식 속에서는 수직과 수평의 형태
배열, 비대칭, 과장된 후퇴 등이 이반 푸니, 리시츠키, 말레비치, 그리고
모호이너지, 카삭, 반 두스부르흐, 코르넬리우스 반 에스테렌(Cornelius
Van Eesteren) 등의 영향이 합해졌음이 나타난다. 로조웍의 '기계장식'
의 엄격한 흑백 도식에서는, 후기의 '도시'처럼 말레비치의 절대주의 구
성과 리시츠키의 '프로운'들, 그리고 모호이너지, 카삭, 피카비아, 푸니
등의 다양한 드로잉 작품들과 리놀륨 프린트들, 또 『오늘』에 등장하는
라슬로 페리와 페르낭 레제 등에서 보이는 대조적 색채 도식이 암시된
다. 종종 로조웍은 절대주의 구성을 연상시키는 구성을 위해 형태들을
수직적으로 위치시켰지만, 전형적인 기계적·기하학적 형태들을 사선에
맞추어 배열된 조밀한 단위 속으로 모아 넣었다. 빠르게 뒤로 후퇴하는

40) 1922년 여름과 겨울, 클루치스는 라디오 성우들에 관한 작업을 하고 있었다(Rudenstine, ed.,
　　Russian Avant-Garde Art, 212)

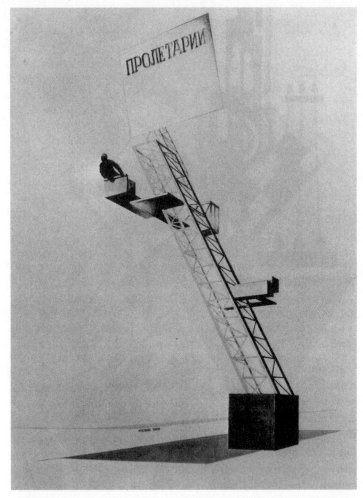

그림 8-1 엘 리시츠키와 우노비스. 「레닌 연단」, 1920/1924. 드로잉과 포토몽타주(Photograph from El Lissitzky and Hans Arp, *Die Kunstismem, Les Ismes de l'Art. The Isms of Art, 1914-24.* Published in 1925 by Eugen Rentsch, Erlenbach-Zurich. Letterpress in black, cover in red and black. 26.3×20.6cm. Municipal Van Abbemuseum, Eindhoven, Holland).

수직선과 비대칭적인 조직 또한 로조윅의 '기계장식들'을 특징짓는 것으로 리시츠키의 '프로운'으로부터 가져온 것이다. 선별된 드로잉들에서 나타나는 외팔보 면(cautilevering planes)들은 반 두스부르흐와 반 에스테렌의 건축 모형과 축측(軸測) 드로잉(axonometric drawings)이 추가적으로 영향을 주었음을 알려준다. 로조윅은 1923년 가을 파리에 잠깐 방문했을 때 레옹세 로젠버그(Léonce Rosenberg)의 드 레포르 모데르네 갤러리(Galerie de l'Effort Moderne)에서 이 작품들을 보았을 것으로 추정된다.[41]

로조윅의 '기계장식'은 산업적 이미지를 러시아 절대주의와 구축주의 예술의 형태적 장치들과 결합했을 뿐 아니라 구축주의의 기본 신조인 예술의 공리적 응용이라는 이념의 기초를[42] 형성하였다. 구축주의자들이 초기에 추상적 디자인을 공리적으로 응용하고자 했던 것처럼 로조윅은 기계시대의 이미지와 기술로부터 영감을 받은 냉철한 기하학적 양식 둘 다 응용 디자인에 반영되어야 한다고 주장했다.[43] 미출간 에

41) 로조윅에 따르면, 그는 1923년 9월 1일에 폐막한 알프레드 헬러 갤러리에서의 전시회 이후에 파리로 돌아왔다(Lozowick, "Survivor from a Dead Age", chap. 10, p. 35). 1923년 11월 27일 찰스 타이제(Charles Teige)로부터 받은 편지가 "파리의 루이스 로조윅 씨에게"라고 되어 있는 것을 보면(Lozowick Papers, Syracuse), 로조윅은 10월과 11월에 열린 '데 스테일'의 건축 모델과 반 두스부르흐와 반 에스테렌의 축측(軸測) 드로잉 전시회 기간 동안에 파리에 있었던 것으로 생각된다.

42) 로조윅의 '기계장식'과 응용 디자인 간의 관계에 관한 충분한 논의를 위해서는 다음을 보라. Marquardt, "Louis Lozowick: Development from 'Machine Ornaments' to Applied Design, 1923-1930".

43) Louis Lozowick, "Machine Ornaments" [unpublished manuscript], Lozowick Papers, Smithsonian, microfilm 1336, frames 2316-2317. 연대미상인 이 원고에서 제시된 생각들은 1926년과 1927년의 것으로 추정된다. 이 시기 비평가들은 기계의 부분들에 기초한 응용장식에 관한 로조윅의 아이디어를 자세히 논의했다(see Hanley, "'La vie boh me'", 323; Wolf, "Louis Lozowick", 186; Gaer, "Louis Lozowick", 379). 로조윅에 따르면, '기계장

세이 「기계장식」에서 그는 유기적 형태들이 전(前) 산업사회의 응용디자인의 근원이었던 것처럼 기계와 그 일부, 즉 자동차, 바퀴, 굴대, 톱니, 나사 등이 현대 응용 디자인에 도입되거나 암시되어야 한다는 논의를 펼쳤다. 1924년 이후 포스터와 책의 삽화에 자신의 추상적 기법들을 옮겨 놓았던 리시츠키를 예로 들면서 로조윅은 일상적 사물에 추상적이고 기계적인 디자인을 응용할 것을 촉구했다. 그는 이러한 방향이 "추상적인 현대예술의 정확한 가치와 수단"을 대표한다고 믿었다.[44]

1925년 뉴욕으로 돌아온 지 일 년 뒤에 로조윅은 책표지, 무대세트, 섬유 디자인, 포스터 등에 자신의 '기계장식'을 병합하거나 재작업하여 넣는 일을 시작했다. 이러한 응용 디자인 프로젝트는 리시츠키, 포포바, 레제 등의 작업에 영감을 받은 것이다. 이러한 노력의 일환으로 나온 첫 작품이 자신의 책 『현대 러시아 예술』의 표지이다(1925). 이 디자인은 '기계장식'의 사선 배열과 겹침 단위들을 병합했을 뿐 아니라 그 디자인과 검고 희고 붉은 색채도식은 리시츠키의 책 『물』의 표지를 모델로 삼았음이 틀림없다(1922, 그림 8-2). 로조윅은 1926년의 포스터와 1928년 8월 『신대중』의 표지를 위해 이 디자인을 재작업했다.

1926년 3월 9일 열린 로드앤테일러 백화점 100주년 기념 패션쇼를 위한 로조윅의 세트는 중요한 응용 디자인 프로젝트로 꼽힌다.[45] 여

식'은 『리틀 리뷰』지에 수록되기로 예정되어 있었으나 그전에 이 저널이 발행 중단되었다 (interview with William C. Lipke, 11 January 1971). 『리틀 리뷰』는 1929년 봄에 발행이 중단되었으므로 이를 보면 원고는 1928년 말이나 1929년 초에 씌었으리라 추정된다.

44) 로조윅의 논평은 1928년 3월 비즈니스 스쿨 밥슨 연구소에서 발행한 소식지 「밥슨차트」(The Babsonchart)의 난외(欄外)에 등장한다. 여기서는 추상적인 '현대예술'이 인테리어 디자인과 "여타 긴 목록을 이루는 많은 것"에 영향을 주었다고 이야기하고 있다.

45) 로드앤테일러는 뉴욕의 대표적 상점이다. 이 상점의 100주년 기념 쇼에 관해서는 다음을 보라. The New York Times, 9 March 1926, 399; 10 March 1926, 38.

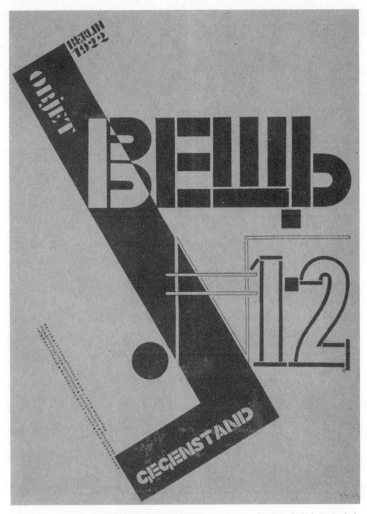

그림 8-2 엘 리시츠키, 『물』(物)의 표지, 베를린, 1922. 오프셋, 적색 바탕에 흑색 인쇄. (30.5×23.5cm. The Museum of Modern Art Library, New York).

기서 그는 오른쪽에 1924년에서 1926년의 「뉴욕」의 한 섹션을 두고, 두 개의 '기계장식'을, 즉 왼쪽에는 고층건물을, 중간에는 발전기를 넣었다. 세트의 화려한 색채와 원반 모티프는 러시아 구축주의자들의 응용 디자인과 함께, 로조윅이 1923년에 보았을 것으로 추정되는 레제의 세트 역시 그가 잘 알고 있었음을 보여 준다.[46]

로조윅은 로드앤테일러 백화점 100주년 기념일에 맞추어 진열장을 전시했고 옷감 역시 디자인했다. 그의 진열장 전시는 「뉴욕」(ca. 1924~1926)의 구성이 배경이 되었고 마네킹에는 그가 디자인한 직물이 입혀져 있었다. 그가 디자인한 직물 역시 패션쇼에서 모델들이 입고 등장했는데, 그중에는 '지그펠드 미녀들'(Ziegfeld Follies) 쇼의 '시미 걸'(shimmy girl) 길다 그레이를 위한 숄이 있었다. 디자인에서는 미래주의적인 역동적 구성을 위해 사선들이 통과하는 예리한 원형 형태가 특징이다. 이들의 기본이 된 미래주의적인 역동적 구성은 로조윅이 베를린으로 옮기기 전 파리에서 레제의 스튜디오에서 보았음이 틀림없는 레제의 '원반들'과 '기계적 요소들'의 이미지와 특징을 아주 많이 닮았다.[47] 이에 더하여 로조윅은 1922년 모스크바에서 스테파노바와 포포바 등이 디자인한 유사한 섬유 디자인을 보았거나 그에 관한 논의를 한 적이 있을 것이다.

46) 로조윅은 레제르의 응용 디자인에 대한 자신의 논문에서 「천지창조」(La création du monde)를 위한 레제르의 세트를 언급하고 있으므로("Fernand Léger"), 그가 1923년 10월 파리에서 열린 공연을 보았으리라는 추정이 가능하다. 그는 아마도 마르셀 어비에의 「무정한 여인」(L'inhumaine)을 위한 레제르의 세트 역시 보았을 것이다. 레제르는 이 세트 작업을 1923년 가을에 진행했다(Christopher Green, *Léger and Avant-Garde*, New Haven: Yale University Press, 1976, 295).

47) Lozowick, "Survivor from a Dead Age", chap. 9, p. 28.

가장 분명하게 구축주의 모델에 기초한 것으로 보이는 응용 디자인 프로젝트는, 1926년 1월과 2월 시카고의 케네스 소여 굿맨 극장(Kenneth Sawyer Goodman Theater)에서 상연되었고 메이예르홀트의 제자 마리온 게링(Marion Gering)이 연출한 게오르그 카이저(Georg Kaiser)의 「가스」를 위한 로조윅의 무대세트였다.[48] 세트를 위한 예비 드로잉은 두 개의 '기계장식'을 포함하고 있었다. 가스 생산 기계를 위한 바퀴와 베어링 디자인과 '탑'이 그것이다. 세트 사진은 분명 로조윅의 드로잉 작품 「탑」과 「전화」에 기초한 계단, 플랫폼, 바퀴 등의 구성을 보여 준다. 나무, 금속, 철사, 그리고 움직이는 부분들을 사용하는 법과 무대세트에 대한 대략적인 프레젠테이션에서는 1922년에 로조윅이 선망하던 포포바의 그 유명한 「거대한 오쟁이」 무대 세트로부터 받은 영감이 의심할 여지가 없이 드러난다(그림 8-3). 로조윅은 포포바와 마찬가지로 자신의 무대세트가 궁극적으로 연극의 기능적 일부가 되도록 의도했다. 세트는 러시아 구축주의자 모형의 풍을 따랐지만, 그는 미국의 기계시대 무대세트의 산업적 모티프를 "미국 도시의 정확한 기하학적 패턴풍의 비전의 결정판"이라 보았다.[49]

로조윅은 1920년대 말까지 '기계장식' 드로잉을 계속하면서 초기 디자인으로 종종 재작업했지만, 1926년 이후 응용 디자인 프로젝트는 거의 하지 않았다. 주목할 만한 작품 두 가지로는 1926년의 섬유 디자인을 재작업한 것으로 『신대중』지의 후원을 받은 카니발 광고를 위한 디

48) 「가스」 프로그램에 로조윅은 '무대건축가'로 이름이 올라 있다(The Goodman Theater Archives, Special Collections Division, The Chicago Public Library).
49) See Lozowick, "'Gas': A Theatrical Experiment", 58.

그림 8-3 류보프 포포바, 「거대한 오쟁이」의 세트, 1922(Photograph courtesy of Society for Cultural Relations with USSR, London).

자인이 있고, 또 '기계장식'으로 디자인된 발전기가 등장하는 1927년 5월 '기계시대 전시회'(Machine-Age Exposition)를 위한 포스터가 있다.

1930년대 후반에 와서 러시아 아방가르드에 대한 로조윅의 지식과 구축주의의 영향을 받은 그의 작품은 '무명사회'의 설립자 캐서린 S. 드라이어(Katherine Dreier)와 『리틀 리뷰』(The Little Review)의 편집자이자 동명 갤러리의 디렉터인 제인 히프(Jane Heap)의 인정을 받았다. 두 사람 모두 아방가르드 예술을 열렬히 지지했다. 드라이어 여사는 로조윅이 처음 러시아 아방가르드 예술과 접하고 그 영향을 작품에 반영하였을 때 그 점을 인정하여 1924년 2월 '무명사회'의 절대주의 전시회와 연계하여 열린 강연회에 그를 초대하였다. 강연은 1925년 '무명사회'에서 출판한 그의 저서 『현대 러시아 예술』의 기초가 되었다.[50] 드라이어 여사는 1926년 브루클린 미술관에서 열린 '국제 현대예술 전시회'(the International Exhibition of Modern Art)에도 로조윅을 초대하였

다.[51] 또한 그녀는 위 두 전시회에 모두 로조윅의 작품 견본을 포함시켰
다.[52] 마찬가지로 제인 히프 역시 자신이 조직을 도왔던 두 대형 전시회
에서 로조윅의 작품과 아이디어를 후원하였다. 히프 여사는 1926년 '국
제 현대예술 전시회'에 연극 「가스」를 위한 로조윅의 무대세트 디자인
을 포함시켰고 카탈로그에는 작품과 함께 그의 에세이를 실었다.[53] 다
음해 그녀는 1927년의 기계시대 전시회에서 로조윅의 「가스」 무대세트
디자인과 로드앤테일러 백화점 100주년 기념일을 위한 세트와 진열장,
그리고 '기계장식'과 '미국 도시들' 시리즈를 전시하였고 안내책자에 그
의 마니페스토 「예술의 아메리카화」를 실었다.[54]

50) 로조윅은 '무명사회'의 러시아 절대주의자 전시회와 관련되면서 1924년 2월 19일에 강연
을 했다(*New York Art News*, 1 March 1924, Dreier Papers, scrapbook, vol.2, 121. 로조윅의
『현대 러시아 예술』 출판에 관한 참고자료는 다음을 보라. Lozowick-Dreier correspondence of
1926~1926, Dreier Papers.

51) 로조윅은 국제 현대예술 전시회와 연관하여 개최된 세 개의 강연 중 마지막 강연을 맡았다
(see Dreier-Lozowick correspondence of 23 and 25 November 1926, Dreier Papers).

52) 1924년 2월 2일 드라이어는 로조윅에게 자기가 마련한 러시아 예술가 전시회에 그의 작품
두 점을 포함하고 싶다는 편지를 썼다(Dreier to Lozowick, 2 February 1924, Dreier Papers).
로조윅의 출품에 관해서는 1924년 2월 17일 『뉴욕 헤럴드』에 기사가 실렸다(Dreier Papers,
Scrapbook, vol.2, 122). 로조윅의 작품 다섯 점은 1926년 '유희, 노동, 공업건축, 산업의 미'라
는 제목의 '국제 현대예술 전시회'에도 포함되었다(*International Exhibition of Modern Art*,
catalogue nos. 258~262).

53) See *International Theatre Exposition*(exhibition catalogue), 1926, reprinted in *The Little
Review*, winter 1927(special theatre issue), catalogue nos. 131~133 and pp. 58~60. 국
제 극장 엑스포는 뉴욕의 슈타인웨이 홀에서 1926년 2월 27일부터 3월 15일까지 열렸다. 프
레더릭 키슬러와 제인 히프는 극장조합(the Theatre Guild), 프린스턴 극장(Provincetown
Playhouse), 그리니치 빌리지 극장 마을 분관(Greenwich Village Theatre Neighborhood
Theatre) 등의 후원하에 엑스포를 조직했다.

54) See Machine-Age Exposition, catalogue nos. 378~400 and pp. 18~19; reprinted in *The
Little Review*, supplement, 1927. '기계시대 전시회'는 1927년 5월 16~28일에 뉴욕시 웨
스트 57가 117번지에서 열렸다. 조직을 맡은 여러 지역의 개인 및 기관은 다음과 같다. Jane
Heap of *The Little Review*; Louis van der Swanelmen and M. Gaspard of the *Société des
urbanistes*, Brussels; the American branch of the USSR Society of Cultural Relations

드라이어, 히프 등과 더불어 1925년 로조윅이 기고 편집자로서 참여하게 된 월간지 『신대중』은[55] 그의 구축주의 관련 작업에 힘을 실어주었다. 로조윅의 '도시'와 '기계장식' 시리즈 작품들은 반추상적 수단과 미국 산업화라는 주제로 인하여 이 월간지의 초기 편집 정책에 부합했다. 『신대중』은 1928년까지 자본주의에 대항한 노동자들의 투쟁을 후원했을 뿐 아니라[56] 혁신적 예술과 고유한 미국적 문제를 뒷받침했다. 로조윅은 구축주의 예술로부터 가져온 다축(多築)적 공간과 원심적 조직, 그리고 기하학 수단을 사용함으로써 특히 『신대중』의 편집부를 사로잡았다. 당시 편집부 구성원들로는 급진적 극작가이자 편집자인 마이크 골드(Mike Gold)와 같은 인물이 있었다. 그는 다른 극작가들과 함께 『신대중』에 관계했으며 메이예르홀트와도 같은 맥락에서 구축주의적 연출을 무대에 올렸다.[57] 미국의 사회주의 신문인 『일용노동자』

with Foreign Countries; Professor Josef Frank of Kunstgewerbeschule, Vienna; Szymon Syrkus of Czlonkie Group "Praesens", Warsaw; André Lurçat of Archtects D.P.L.G., Paris; and Hugh Ferriss, advisor of the American sections.

55) 『신대중』지의 관리자 모리스 베커에게 보내는 1925년 2월 23일의 편지에서 로조윅은 기고자가 되어달라는 요청을 수락했다(The American Fund for Public Service Collection, Manuscripts and Archives, The New York Public Library, Astor, Lenox and Tilden Foundations). 로조윅은 잠시 예술 분야 편집자로 봉사했던 1931년까지 직책을 유지했다. 『신대중』과 그 소산인 존 리드 클럽과 로조윅의 관련에 관해서는 다음을 보라. Marquardt, "Louis Lozowick: Development from machine Aesthetic to Social Realism, 1922~1936", 11~13.

56) 『신대중』의 편집 정책에 관해서는 다음을 보라. Virginia Hagelstein Marquardt, "*New Masses* and John Reed Club Artists, 1926~1936: Evolution of Ideaology, Subject Matter, and Style", *The Journal of Decorative and Propaganda Arts*(DAPA) 12, Spring 1989, 56~75.

57) 노동자 드라마 리그(Workers' Drama League)와 마이크 골드와 여타의 『신대중』 극작가들, 존 도스 파소스(John Dos Passos), 존 하워드 로슨(John Howard Lawson), 프랜시스 파라고(Francis Faragoh), 그리고 엠 조 바스헤(Em Jo Basshe) 등이 설립한 신극작가 극장(New Playwrights Theatre)에 관해서는 다음을 보라. Marquardt, "Louis Lozowick:

(*The Daily Worker*)는 메이예르홀트를 "혁명 드라마의 마지막 이야기"라 불렀다.[58] 로조윅의 '기계장식'은 『신대중』에 정기적으로 등장하여 실험예술과 구축주의 관련 작업에 대해 특별한 선호를 보인 『신대중』의 후원과 미국 풍경의 물질성에 대한 포착을 보여 주었다. 그의 '도시' 중 「클리블랜드」와 「시카고」는 각각 "미국적 기하학"과 "내일의 도시"라는 설명을 달고[59] 등장하여 작품들의 고유한 주제와 급진주의자들이 바라는 미래 도시를 부각했다.

도시와 '기계장식' 구축주의 관련 그림들은 1927년까지 로조윅의 작업을 지배했다. 이 해에 로조윅은 1928년 1월의 서구 예술미술관(the Museum of Western Art)에서 있을 자신의 전시회와 관련하여 모스크바로 두번째 여행을 떠났다.[60] 여행 중에 로조윅은 리시츠키와 우의를 다졌고 타틀린과 메이예르홀트를 재차 만나게 되었으며 세르게이 에이젠슈테인, 엑스터, 알렉산드르 타이로프(Aleksandr Tairov) 등을 만났고 새로이 작업된 오스트의 작품을 보았다. 러시아 예술과의 두번째 만남은 1922년 베를린과 모스크바에서 구축주의와의 첫 만남과 마찬가

Development from machine Aesthetic to Social Realism, 1922~1936", 48~49, 62 n. 19.

58) "The Revolutionary Theatre", *The Daily Worker*(New York), 28 February 1925, Supplement, 9. Also see S. V. Amter, "The Revolutionary Drama", *The Daily Worker*(New York), 2 April 1926, 6.

59) See *New Masses*, September 1928, 9; October 1928, 9.

60) 로조윅은 1928년 1월 자신의 전시회 개막을 위해 모스크바로 여행을 떠나기 전에 파리로 갔다. 파리 체류는 레제가 파리의 로조윅에게 보낸 1927년 10월의 편지(Lozowick Papers, Syracuse)와 마르크 샤갈이 로조윅에게 보낸 '일요일 927'의 편지에 의해 알려진다. 이 편지에서 샤갈은 "당신(로조윅)이 여기 와서 반갑다"라고 말하며 로조윅을 초대하고 있다 (Lozowick Papers, Smithsonian, microfilm 1333, frame 46). 로조윅은 1928년 여름 뉴욕으로 돌아왔다. 이 사실은 로조윅이 1928년 7월 10일 캐서린 드라이어에게 자신이 방금 유럽에서 돌아왔다고 이야기하는 편지를 보낸 것으로 알 수 있다.

지로 로조윅의 아이디어와 작품에 큰 영향을 주었다.

　로조윅은 러시아 예술에서 떠오르는 새로운 여러 방향에 매료되었다. 러시아 예술은 1928년경 삶과 예술의 융합이라는 구축주의의 모호한 개념에 등을 돌리고 사실주의와 사회적 내용이라는 새로운 관심사를 향하고 있었다. 로조윅은 구축주의의 몰락에 관해 논하면서, "오래지 않아 구축주의자들 자신을 포함한 모든 이들이 구축주의 작품들이 '소용없는', 즉각적인 실제 쓰임새가 없는 미학적 대상들과 정확히 같은 부류임을 감지하게 될 것임"을[61] 알게 되었고 실용 디자인을 위해 예술을 포기한 리시츠키 같은 예술가들이 "추론을 따라가서 논리적 결론에 이르렀음"을 발견하게 되었다고 말한다.[62] 러시아 예술의 새로운 경향들 중에서 로조윅은 아흐르(AKhRR: Assotsiatsiia khudozhnikov revoliutsionnoi Rossi[혁명 러시아 예술가 연합])를 비판한다. 그는 아흐르의 "영웅적 사실주의"(heroic realism)와 "러시아의 현재와 과거의 혁명"[63] 문제에 대한 헌신을 향해 "예술적 자질이 결여된 품위 없는 보고를 하고 있다"라고[64] 비판하였다. 그러나 그는 다비드 슈테렌베르그와 알렉산드르 타이슐러(Aleksandr Tyshler) 등 오스트 예술가들의 작업에 깊은 인상을 받아 이들의 작업이 "구체와 추상의 혼합"을[65] 보여 주며 "지난 세기 가장 원본(原本)적인 작품들"을 대표하고 있음을 발견한다. 그는 에이젠슈테인의 영화와 메이예르홀트의 연출에서 발견되는

61) Lozowick, "El Lissitzky", 285.

62) *Ibid.*, 286.

63) Lozowick, "Decade of Soviet Art", 246.

64) *Ibid.*

65) *Ibid.*, 247.

형식적 혁신, 사실주의, 정치적 메시지의 혼합에 깊이 감명받았다. 그는 에이젠슈테인이 지적인 아이디어를 충격적인 카메라 앵글과 조명, 빠른 움직임, "가장 창조적인 몽타주"와[66] 함께 버무려 낸다고 칭찬하였다. 또한 1926년 고골의 「검찰관」 등 메이예르홀트의 연출작들이 "개연성에 얽매이지 않은 진실성"을[67] 얻어 내고 있다고 말했다.

오스트 예술가들과 에이젠슈테인이 이루어 낸 재현적 묘사와 혁신적 테크닉의 성공적 융합은 로조윅에게 매우 큰 관심의 대상이 되었다. 그는 1928년의 러시아 여행 이후 사실주의와 추상의 조합을 옹호하게 되었다. 저서 『석판: 추상과 사실주의』(*Lithography: Abstraction and Realism*, 1930)에서 로조윅은 "사진과 같은 정밀성"과 "형식주의에의 경도"의 양극단에 대해 경고를 보내면서 후자의 경우에는 "장식과 치장으로 격하될 수"[68] 있다고 말했다. "추상은 언제나 단지 수단이었음을"[69] 지적하면서 그는 다음과 같이 쓰고 있다. "추상이 가진 테크닉적 장점이 실제 장면의 재현에서 사용되지 못할 이론적인 이유는 없다. 드로잉이 어떤 부분에서 구체적 대상과 닮았다는 사실이 반드시 그것이 동시에 좋은 예술작품이라는 의미일 수는 없다."[70] 이 에세이는 로조윅의 생각에 큰 변화가 일어났음을 보여 준다. "예술의 아메리카화"(1927)에서 로조윅은 산업화의 추상적이고 개념적인 해석을 강조했던 반면에, 그는 이제 추상적 테크닉을 직접적 관찰, 즉 그가 "동시대 미국

66) Lozowick, "Soviet Cinema", 670.
67) Lozowick, "V. E. Meyerhold", 105.
68) Lozowick, "Lithography: Abstraction and Realism", 33.
69) *Ibid*.
70) *Ibid*.

의 삶의 유연성, 동시대 주제들의 풍부함과 다양성"이라[71] 부른 것을 위해 봉사하도록 자리매김한다.

　로조윅의 1929년과 1930년 작품은, 그의 글과 마찬가지로 오스트 예술가들의 사실주의와 추상의 종합에 영향받았음을 보여 준다. 「바지선 운하」(Barge Canal, 1926)에서처럼 1928년 모스크바로 여행을 가기 전 로조윅은 선별된 드로잉들에서 도시 삶을 그린 비네트(vignette)를 도입했음에도 불구하고, 1926년과 1927년에 창작된 도시를 주제로 하는 새로운 구성들 대부분에서는 과장된 후퇴가 있으며 건물 윤곽을 연장함으로써 형성된 기하학적 도형들에 빛과 어둠을 배열시키는 등 '도시들' 작품에 처음 나타난 테크닉들이 포함되어 있었다. 대조적으로 1929년과 1930년의 작품들 대부분에서 로조윅은 비계, 철도침목, 전선 등과 같은 선적 요소들, 그리고 투과된 빛과 같은 것 또한 사용하였다. 후자는 종종 오스트 예술가들의 작업을 상기시키는 추상과 사실주의의 종합을 위한 것으로, 재현적 구체성과 추상적 패턴 양자 모두를 의미하였다. 1929년의 석판화 작품인 「하노버 광장」(Hanover Square)와 「앨런 거리」(Allen Street)에서는[72] 상승하는 트랙의 사슬을 통해 빛이 통과하면서 시점에 그려지는 사각형들의 패치워크 디자인이 만들어진다. 한편 「브루클린 다리」(Brooklyn Bridge, 1930)에서 케이블들은 멀리 후

71) *Ibid.*

72) 로조윅은 1922~1923년에 베를린에서 「시카고」, 「뉴욕」, 「클리블랜드」의 첫 석판화본을 제작했다. 아마도 그가 리시츠키의 동판화를 본 이후였겠지만, 이 매체를 거의 독점적으로 사용한 것은 1929년이 되어서였다. 웨이헤 갤러리의 디렉터 칼 지그로서(Carl Zigrosset)는 로조윅이 석판을 사용하도록 격려했고 1929년 처음으로 그의 동판화 전시회를 기획했다(Louis Lozowick, Interview with Seton Hall University students, 30 August 1973; courtesy of Adele Lozowick).

퇴해 들어가며 수직선과 사선의 복잡한 표면 패턴을 정립한다. 다른 구성 작품들에서 로조윅은 오스트 예술가들이 사용하던 장치들을 도입하였다. 예를 들어 「고압전류-코스콥」(High Voltage-Cos Cob, 1929)에서 빛과 그늘은 유리 피메노프(Yurii Pimenov)가 「중공업으로의 순응」(Give to Heavy Inderstry, 1927)에서 사용한 것과 유사한 방식으로 교차된 케이블들에 의해 형성된 기하학 도형들로 배치되어 있고, 다른 한편 가장자리에 배치된 인물들에 의해 뚜렷해지는 배경과 낮고 사라지는 듯한 점으로 후퇴하는 대들보와 케이블이 만들어 내는 극한의 깊이 사이의 공간적 대조는 알렉산드르 데이네카(Aleksandr Deineka)의 「신상점 건축」(Construction of New Shops, 1926)을 상기시킨다. 로조윅이 피메노프와 데이네카의 그림들을 보았는지는 알려져 있지 않지만, 로조윅의 기록들 중 발견되는 피메노프의 「경주」(Race)에 대한 사진은 그가 피메노프의 작품을 알고 있었음을 증명한다.

오스트 예술가들의 작품과 함께 로조윅은 에이젠슈테인의 영화에서 본 상승시점과 몽타주 테크닉 들을 차용했다. 「거리로 나가는 현관」(Doorway into Street, 1929)에서 관찰자는 계단으로부터 타일이 깔린 홀 복도를 지나 유리패널로 된 두 개의 문을 지나 밝게 불 켜진 보도를 내려다보게 된다. 이와 같이 상승된 위치점으로부터 나오게 되는 경사진 시점은 깊이를 평평하게 하여 수직의 면으로 만든다. 이 위에서 문의 나무 몰딩의 직선 패턴은 더 작은 마루 타일들에 의해 분할되고 이것들은 현관으로 들어오는 햇빛에 의해 만들어지는 문의 몰딩의 그늘진 패턴들에 의해 사선으로 교차된다. 이와 동일하게, 1929년과 1930년 로조윅의 정물화에서 관찰자는 탁자 위에 사선으로 놓여 있고 종종 창문 프레임의 패턴이 만드는 그늘에 의해 분할되는 대상들을 내려다보

게 된다. 예를 들어 로조윅의 가장 복잡한 정물 구성작품인 「아침식사」(Breakfast, 1929)에서는 멀리 있는 창문의 그물망이 던지는 그림자가 대상들이 놓인 탁자에 앵글을 던지고 이로 인해 만들어지는 사선들 위에서 대상들은 자신의 그림자들로 인해 추가적 사선들을 만들어 낸다. 여기서 아마도 레이스 커튼의 가장자리로 보이는 장미 무늬 선의 그림자가 사선을 하나 더하고, 높은 곳에서 보이는, 모퉁이에 세워진 자동차는 탁자 꼭대기 모서리의 사선과 평행하는 위치에 배치되어 있다. 탁자보에 있는 꽃 패턴은 유일한 수직적 요소를 도입하면서 이 구성작품의 직선성을 강화한다. 결과적으로 병치되는 층, 위치점, 이미지, 그리고 조직 등으로 이루어진 전형적인 몽타주가 나온다.

로조윅이 1928년 오스트 예술가들의 그림과 에이젠슈테인의 영화를 본 이후 사실주의와 추상의 종합을 도입했지만, 1929년과 1930년의 작품에서 나타난 주제와 추상 기법은 사실상 구축주의의 영향을 받은 초기의 도시와 '기계장식' 그림 시리즈에 연결된다. 도시와 산업 현장들을 그린 로조윅의 석판화들이 도시 안의 특정한 장소에 대한 직접적 관찰, 즉 그가 일찍이 '도시들'에서 총체적 파노라마로 다루었던 주제를 재현하는 것과 같은 방식으로, 그의 정물들은 초기의 '기계장식'을 구체적으로 그려 낸 판본이라 할 수 있다. 이전에 기계와 기계 부분들을 기하학적 형태들과 병치했던 것 대신, 실용적 대상들은 그림자가 만들어 낸 유사 기하학적 패턴들과 대조된다. 나아가 1929년과 1930년의 작품들에서 로조윅은 형태들의 사선 배치, 과장된 후퇴, 공간의 평면화, 그리고 검은색과 흰색, 회색 등의 대조적 색채 등 1922년에 본 구축주의 예술에서 차용한 모든 수단을 사용했다.

로조윅이 구축주의자, 오스트 예술가, 에이젠슈테인 등의 아방가르

드 테크닉들을 가져온 것은 1920년대의 일이지만, 그는 1930년대 내내 소비에트 러시아의 예술 및 정치적 정책에 밀접히 결부되어 있었다. 『신대중』과 1930년 하리코프 회의에서 혁명 작가와 예술가의 모스크바 연합과의 합작 이후 그 뒤를 이은 존 리드 클럽(the John Reed Club)의 정치적 급진주의를 반영하듯[73] 로조윅은 맑스레닌주의의 '혁명예술'에 대한 급진주의자들 다수의 요구에 응했다. 선동예술(agit-prop art)을 옹호하고 테크닉과 구성을 멸시했던 급진자들과 달리 로조윅은, 1931년 여름 세번째 러시아 여행에서 보았듯[74] 혁명예술이 기술적 숙련을 보여 주고 부르주아 예술의 형식적 기법을 사용하고 새로운 사회를 건설하는 노동자들이라는 긍정적 주제와 함께 사회적 비평의 부정적 요소 역시 포함해야 한다고 주장했다.[75] 따라서 1930년대 로조윅의 초기 석판화들은 건설현장 노동자들의 이미지뿐 아니라 경찰폭력, 실업, 노동쟁의, 그리고 '후버빌'(1930년대 대공황 시절의 실업자 수용 판자촌)의 장면들을 포함하고 있다. 미국 예술가 연맹과 1936년 파시즘에 대항한 연합전선 프로그램을 위해 노동자 중심의 맑스주의 성향의 존 리드 클럽이 와해된 이후 로조윅은 점차 선동의 주제들을 제쳐두고 건설현장

73) 1920년대 후반과 1930년대 초반 『신대중』과 존 리드 클럽 급진주의자들의 이념적 발전에 관해서는 다음을 보라. Marquardt, *"New Masses* and John Reed Club Artists, 1926~1936: Evolution of Ideaology, Subject Matter, and Style", *The Journal of Decorative and Propaganda Arts*(DAPA) 12, Spring 1989, 56~75.

74) See Lozowick, "Art in the Service of the Proletariat" and "John Reed Club Show"; "Towards Revolutionary Art", Art Front, July-August 1936, 12~14.

75) 로조윅이 소비에트 중앙아시아를 방문한 것은 노르웨이, 프랑스, 독일, 폴란드 등지로부터 온 작가들의 국제적 그룹의 일원으로서였다. 여행팀 중 『신대중』 작가 조슈아 쿠니츠와 로조윅 두 사람만 미국인이었다. 이 여행에 관해서는 다음을 보라. Joshua Kunitz, *Dawn Over Samarkand: The Rebirth of Central Asia*, New York: Covici Friede Publishers, 1935.

과 노동자들의 풍경으로 눈을 돌리면서 1929년과 1930년의 작품을 상기시키는 사실주의와 추상의 종합을 위해 상승시점과 조직상의 대조, 경사진 공간, 그림자 패턴 등의 기법을 도입하게 된다.

　러시아 아방가르드 예술을 직접 접한 1920년대 극소수 미국 예술가들 중 하나로서 로조윅은 미국인들에게 러시아 구축주의와 오스트 예술가들, 에이젠슈테인 등의 이론과 작품을 소개하는 데 있어 중요한 역할을 담당했다. 나아가 로조윅은 작품에서 미국 풍경에 대한 자신의 변화하는 지각에 러시아 아방가르드 예술의 추상적인 형식적 장치와 공업화 주제를 적응시키는 능력을 보여 주었다.

참고문헌

1장 _ 발레뤼스가 서구 디자인에 끼친 영향, 1909~1914

Agra. "Les mille et quelque nuits de la saison." *Femina*, 15 juillet 1912, 421.

Anscombe, Isabelle. *Omega and After: Bloomsbury and the Decorative Arts.* London: Thames and Hudson, 1981.

Bablet, Denis. *Esthétique générale du décor de théâtre de 1870 à 1914.* Paris: Editions du centre national de la récherche scientifique, 1965.

Barby, Valdo. "Les peintres modernes et le théâtre." *Art et décoration* 37(avril 1920): 97-108.

Beaton, Cecil. *The Glass of Fashion.* New York: Doubleday and Co., 1954.

Beaumont, Cyril. *Ballet Design Past and Present.* London: The Studio Limited, 1946.

Benois, Alexandre. "Decors and Costume." In *Footnotes to the Ballet*, edited by Caryl Brahms, 177-215. New York: Henry Holt and Co., 1936.

_____. *Memoirs.* Translated by Moura Budberg. London: Chatto and Windus, 1964.

_____. *Reminiscences of the Russian Ballet.* Translated by Mary Britnieva. London: Putnam, 1941.

Bertaut, Jules. *La troisième république: L'opinion et les moeurs.* Paris: Editions de France, 1931.

Birnbaum, Martin. *Introductions.* New York: Fairchild and Schuman, 1919.

Bizet, René. *La mode.* Paris: F. Roeder et cie, 1925.

Bowlt, John E. "Neo-Primitivism and Russian Painting." *Burlington Magazine*, March 1974, 133-40.

_____. *The Silver Age: Russian Art of the Early Twentieth Century and the "World of Art" Group.* Newtonville, Mass.: Oriental Research Partners, 1979.

_____. "The World of Art." *Russian Literature Triquarterly*, Fall 1972, 183-218.

Brion-Guerry, Liliane, ed. *L'année 1913: Les formes esthétiques de l'oeuvre d'art à la veille de la première guerre mondiale.* Paris: Klincksieck, 1971.

Buckle, Richard. *Diaghilev.* New York: Atheneum, 1979.

Camusso, Lorenzo, ed. *La Belle Époque: Fifteen Euphoric Years of European History.* New York: William Morrow and Co., 1978.

Carter, Huntley. "The Art of Leon Bakst." *T.P.'s Magazine*, July 1911, 515-26.

_____. *The New Spirit in the European Theatre 1914-1924.* New York: George H. Doran Company, 1925.

Chamot, Mary. "The Early Work of Goncharova and Larionov." *Burlington Magazine*, June 1955, 170-74.

_____. *Gontcharova*. Paris: La bibliothèque des arts, 1972.

_____. *Goncharova: Stage Designs and Paintings*. London: Oreska Books, 1979.

Cingria, Alexandre. "Les ballets russes et le goût moderne." *L'art vivant*, mai 1929, 28-29.

Clouzot, Henri. *Le style moderne*. Paris: Ch. Massin, éditeur, 1921.

Cogniat, Raymond. "L'évolution du décor," *Comoedia*, 8 septembre 1923, I.

Collins, Judith. *The Omega Workshops*. Chicago: University of Chicago Press, 1984.

Cork, Richard. *Art Beyond the Gallery in Early 20th Century England*. New Haven and London: Yale University Press, 1985.

_____. *Vorticism and Abstract Art in the First Machine Age*. Berkeley: University of California Press, 1976.

"D'Annunzio's New Play in Paris—A Lesson in the Art of Dress—Astonishing Color Schemes Introduced by Leon Bakst." *Cincinnati Enquirer*, 6 July 1913, sec. 4, 1.

Darroch, Sandra Jobson. *Ottoline: The Life of Lady Ottoline Morrell*. New York: Coward, McCann and Geoghegan, 1975.

Davies, Ivor. "Primitivism in the First Wave of the Twentieth Century Avant-Garde in Russia." *Studio International*, September 1973, 80-84.

Falkenheim, Jacqueline V. *Roger Fry and the Beginnings of Formalist Art Criticism*. Ann Arbor: UMI Research Press, 1980.

Flament, Albert. "Bakst: Artificier décorateur, et portraitiste." *Renaissance de l'art française* 2(mars 1919): 88-95.

Fry, Roger. "M. Larionow and the Russian Ballet." *Burlington Magazine*, March 1919, 112-18.

Fuerst, Walter René, and Hume, Samuel J. *Twentieth Century Stage Decor*. New York: Alfred A. Knopf, 1929. Reprint. Benjamin Blom, 1967.

Garafola, Lynn. *Diaghilev's Ballets Russes*. Oxford: Oxford University Press, 1991.

du Gard, Maurice Martin. "Un maître de la décoration théâtrale: Léon Bakst." *L'art vivant* 1(1925): 10-11.

Garner, Philippe. *The World of Edwardiana*. London: The Hamlyn Publishing Group, 1974.

Gibson, K. "Textiles Designed by Leon Bakst." *Design* 31(1929): 108-13.

Golding, John. *Cubism: A History and an Analysis, 1907-1914*. New York: Harper and Row, 1959.

Goldwater, Robert. "Symbolist Art and Theatre." *Magazine of Art*, December 1946, 336-70.

Gosling, Nigel. *The Adventurous World of Paris, 1900-1914*. New York: William Morrow and Company, 1978.

Hansen, Robert C. *Scenic and Costume Design for the Ballets Russes*. Ann Arbor: UMI Research Press, 1985.

Harrison, Charles. *English Art and Modernism, 1900-1939.* Bloomington: Indiana University Press, 1981.

Hudson, Lynton. *The English Stage, 1850-1950.* London: George C. Harrap and Co., 1951.

Inedited Works of Leon Bakst. New York: Brentano's, 1927.

Jullian, Philippe. *The Triumph of Art Nouveau: Paris Exhibition 1900.* New York: Larousse, 1974.

Kennedy, Janet. *The "Mir Iskusstva" Group and Russian Art, 1898-1912.* New York: Garland Publishing, 1977.

Lancaster, Osbert. *Here of All Places.* Boston: Houghton, Mifflin and Co., 1958.

Laver, James. *Costume in the Theatre.* New York: Hill and Wang, 1967.

_____. *Taste and Fashion.* New York: Dodd and Mead, 1938.

Lazzarini, John, and Lazzarini, Roberta. *Pavlova.* New York: Schirmer Books, 1980.

"Leon Bakst on the Revolutionary Aims of the Serge de Diaghilev Ballet." *Current Opinion* 59(October 1915): 246-47.

Levinson, André. *The Story of Leon Bakst's Life.* New York: Brentano's, 1922.

Lieven, Prince Peter. *The Birth of the Ballets Russes.* Translated by Léonide Zarine. New York: Houghton and Mifflin and Co., 1936.

Lifar, Serge. *A History of Russian Ballet.* London: Hutchinson, 1954.

MacCarthy, Fiona. *The Omega Workshops, 1913-1919: Decorative Arts of Bloomsbury.* London: Crafts Council, 1983.

MacDonald, Nesta. *Diaghilev Observed by Critics in England and the United States, 1911-1929.* New York: Dance Horizons, 1975.

Magriel, Paul, ed. *Nijinsky, Pavlova, Duncan.* New York: Da Capo Press, 1977.

Mauclair, Camille. "Les ballets russes, l'art et les artistes." *Revue d'art ancien et moderne,* special number: *Russie, art moderne,* no. 4(1917): 43-47.

"Mode of the Moment in Paris." *Vanity Fair,* December 1913, 59.

Olmer, Pierre. *La renaissance du mobilier: Le mobilier français d'aujourd'hui 1910-1925.* Paris: Van Oest, 1926.

Peladin, Josephin. "Les arts du théâtre: Un maître du costume et du décor: Léon Bakst." *L'art décoratif* 25(1911): 285-300.

Poggioli, Renato. *The Theory of the Avant-Garde.* Cambridge: Belknap Press of Harvard University Press, 1968.

Poiret, Paul. *King of Fashion.* Philadelphia: J. B. Lippincott, 1931.

Pratt, George. "Emerald, Indigo, and Triumphant Orange." *Gallery Notes*(Buffalo Academy of Fine Arts, Albright Knox Art Gallery) 27, no. 2(1964): 25-31.

Rainey, Ada. "Leon Bakst, Brilliant Russian Colorist." *Century Magazine* 87 (1914): 682-92.

Regnier, Henri de. "La mode, la femme, et la Perse." *Femina,* 1 décembre 1912, n.p.

Roberts, Mary Fenton. "The New Russian Stage: A Blaze of Color: What the Genius of Leon Bakst Has Done to Vivify Productions Which Combine Ballet, Music, and Drama." *The Craftsman* 29(December 1915): 257-69.

Rosenfeld, Sybil. *A Short History of Scene Design in Great Britain*. Totowa, N.J.: Rowman and Littlefield, 1973.

Roujon, Henri. "Les folies boudoir." *Femina*, 1 décembre 1913, n.p.

Rowell, George. *The Victorian Theatre: A Survey*. Oxford: Clarendon Press, 1956.

Schafran, Lynn. "Larionov and the Russian Vanguard." *Art News*, May 1969, 66-67.

Schweiger, Werner J. *Wiener Werkstätte: Design in Vienna, 1903-1932*. New York: Abbeville Press, 1984.

Shattuck, Roger. *The Innocent Eye*. New York: Farrar, Straus and Giroux, 1984.

Spalding, Frances. *Roger Fry: Art and Life*. Berkeley: University of California Press, 1980.

Spencer, Charles. *The World of Diaghilev*. Chicago: Henry Regnery, 1974.

Strunsky, Rose. "Leon Bakst on the Modem Ballet." *The New York Tribune*, 5 September 1915, pt. 4, I.

Sutton, Denys. *Letters of Roger Fry*. London: Chatto and Windus, 1972.

"Toiles imprimées nouvelles." *Art et décoration*, 31(janvier 1912): 13-24.

Vanis. "Nos étoiles et la mode chronique." *Comoedia illustré*, 1 juin 1912, 718.

Vaudoyer, Jean-Louis. "Léon Bakst." *Art et décoration* 29(février 1911): 33-46.

Verneuil, Maurice Pillard. "L'ameublement au salon d'automne." *Art et décoration* 35(janvier 1914): 1-33.

Veronesi, Giulia. *Style and DeSign, 1909-1929*. New York: Braziller, 1968.

Vreeland, Diana. *The 10s, The 20s, The 30s: Inventive Clothes 1909-1939*. New York: Metropolitan Museum of Art, 1974.

Watkins, Josephine Ellis. *Who's Who in Fashion*. New York: Fairchild Publications, 1975.

Wees, William C. *Vorticism and the English Avant-Garde*. Toronto: University of Toronto Press, 1972.

White, Palmer. *Poiret*. New York: Clarkson N. Potter, 1973.

Woolf, Leonard. *Beginning Again: An Autobiography of the Years 1911 to 1918*. New York: Harcourt, Brace and World, 1963.

2장 _ 타틀린의 탑: 혁명의 상징, 혁명의 미학

Andersen, Troels, ed. *Vladimir Tatlin*. Stockholm: Moderna Museet, 1968.

Annenkov, Georgii. "Tatlin och Konstructivismen." *Catalogue Rorelse i Konsten*. Stockholm: Moderna Museet, 1961.

Art Into Life: Russian Constructivism, 1914-1932. New York: Rizzoli, 1990.

Barron, Stephanie, and Tuchman, Maurice, eds. *The Avant-Garde in Russia, 1910-1930: New Perspectives*. Los Angeles: Los Angeles County Art Museum, 1971.

Bowlt, John E. "L'oeuvre de Vladimir Tatline." *Cahiers du musée nationale d'art moderne* 2(1979): 13-26.

Brumfield, William C. *Origins of Modernism in Russian Architecture*. Berkeley: University of California Press, 1991.

_____, ed. *Reshaping Russian Architecture: Western Technology, Utopian Dreams*, Washington: D.C.: Woodrow Wilson International Center for Scholars; Cambridge: Cambridge University Press, 1990.

Elderfield, John. "The Line of Free Men: Tatlin's 'Towers' and the Age of Invention." *Studio International* 178(November 1969): 162-67.

Erenburg, Elias(Ilya Ehrenburg). "Ein Entwurf Tatlins," *Bruno Taut, Frühlicht, 1920-1922: Eine Folge für die Verwicklichung des neuen Baugedankens*, ed. Ulrich Conrads. Bauwelt Fundament, no. 8. Berlin and Frankfurt: Verlag Ullstein GMBH, 1963.

Lodder, Christina. *Russian Constructivism*. New Haven and London: Yale University Press, 1983.

Lozowick, Louis. "Tatlin's Monument to the Third International." *Broom* 3 (October 1922): 232-35.

Milner, John. *Vladimir Tatlin and the Russian Avant-Garde*. New Haven and London: Yale University Press, 1983.

Punin, Nikolai. *Pamiatnik tretego internatsionala: Proekt V. E. Tatlina* (Monument to the Third International: A Project by V. E. Tatlin). Petersburg: IZO Narkompros, 1920.

_____. "Tatlinova bashnia—Tour de Tatlin." *Veshch/Gegenstand/Objet*, no. 1-2 (March-April 1922): 22-33.

Rodchenko, Aleksandr. "Vladimir Tatlin: Form/ Faktura," *Opus International* 4(1967): 16-18.

Rowell, Margit. "Vladimir Tatlin: Form/Faktura." *October*, no. 7(1978): 83-108.

Sidorov, Aleksei Alekseevich. "Review of N. Punin's Pamiatnik III Internatsionala, Pechat i Revoliutsii"(Monument to the Third International, the Press and Revolution). 1 May-July 1921, 217-18. Trans. Kestutis Paul Zygas, *Oppositions*, no. 10(1977): 75.

Tschichold, Jan. "Tatlin's Monument to the Third International." *ABC: Beiträge zum Bauen*, no. 2(1926): 3-4.

Umanskij, Konstantin. "Russland: Der Tatlinismus oder die Maschinenkunst." *Der Ararat: Glossen, Skizzen und Notizien zur neuen Kunst*, no. 4(January 1920): 12-14.

_____. "Russland: Die neue Monumentalskulptur in Russland." *Der Ararat: Glossen, Skizzen und Notizien*, no. 5/6(February-March 1920): 23-33.

Zhadova, Larissa Alekseeva, ed., with Korner, Eva. *Tatlin*. Translated by Paul Filotas, Maria Julian, Eugenia Lockwood, Doris MacKnight, Eva Polgar, and Colin Wright. New York: Rizzoli, 1989.

Zygas, Kestutis Paul. "Punin's and Sidorov's Views of Tatlin's Tower." *Oppositions*, no. 10(1977): 68-71.

_____. "Tatlin's Tower Reconsidered." *Architectural Association Quarterly* 2 (1976): 15-27.

3장 _ 선전의 환경: 서구에 등장한 러시아와 소비에트의 전시장과 파빌리온

General Sources

Alloway, Lawrence. *The Venice Biennale 1895-1968: From Salon to Goldfish Bowl.* Greenwich, Conn.: New York Graphic Society, 1968.

Augur, Helen. *The Book of Fairs.* New York: Harcourt, Brace and Company, 1939.

Birnholz, Alan. "El Kissitzky." Ph.D. diss., Yale Unicersity, 1973.

Defries, Amelia. *Purpose in Design.* London: Metheun & Co., 1938.

Engelion, Egon. "Konstruktivizmus es proletariatus"(Constructivism and the Proletariat). *MA*(Today) 8(May 1923): n.p.[10].

Grohmann, Will. "Dresdner Ausstellungen." *Der Cicerone* 17(April 1925): 378-79.

Isvolsky, Helene. "Bolchevism and Art." *The Nation* 116(30 June 1923): 718-20.

Kállai, Ernst. "Konstruktivismus," *Jahrbuch der Jungen Kunst 1924.* Leipzig: Verlag Klinkhardt & Biermann, 1924, 374-85.

Khazanova, V. E., et al. *Iz istorii sovetskoi arkhitektury 1926-1932gg. dokumenty i materialy, tvorcheskie obedineniia*(From the history of Soviet architecture, 1926-1932. Documents and materials. Creative groupings). Moscow: Izdatelstvo "Nauka," 1970.

Kopp, Anatole. *Soviet Architecture and city Planning 1917-1935.* Translated by Thomas E. Burton. New York: George Braziller, 1960.

Kovalevsky, M. W., ed. *La Russie à la fin du 19ème siècle.* Paris: Paul Dupont, 1900.

Leering, Jean. "Lissitzky's Importance Today." In *El Lissitzky.* Cologne: Galerie Gmurzynska, 1976, 34-46.

Lissitzky, El. "New Russian Art—A Lecture Given in 1922." *Studio International* 176(October 1968): 146-51.

_____. *Russia: An Architecture for World Revolution.* Translated by Eric Dluhosch. London: Lund Humphries Publishers, 1970.

Lissitzky-Küppers, Sophie, ed. *El Lissitzky: Life, Letters, Texts.* London: Thames and Hudson, 1968.

Lodder, Christina. *Russian Constructivism.* New Haven and London: Yale University Press, 1983.

Melnikov, A. P. *Ocherki bytovoi istorii Nizhegorodskoi iarmarki*(Essays on the everyday history of the Nizhegorod fair). No.2: *Stoletie Nizhegorodskoi iarmarki 1817-1917*(The centenary of the Nizhegorod fair 1817-1917). Nizhnii-Novgorod: Izdanie Nizhegorodskogo Yarmarochnogo Kupechestva, 1917.

"The New Art of Bolshecik Russia." *Current Opinion* 72(February 1922): 240-41.

Platt, Susan Noyes, *Modernism in the 1920s: Interpretations of Modern Art in New York from Expressionism to Constructivism.* Ann Arbor: UMI Research Press, 1985.

Steneberg, Eberhard. *Russische Kunst. Berlin 1919-1932.* Berlin: Gebr. Mann

Verlag, 1969.

Sydow, Eckart von. "Ausstellungen: Hannover." *Der Cicerone* 15(März 1923): 156-57.

Tschichold, Jan. "The 'Constructivist' El Lissitzky." *Commercial Art* 11(October 1931): 149-50.

Vogt, Adolf Max. *Russische und Französische Revolutionsarchitektur, 1917-1789*. Cologne: M. DuMont, 1974.

Voyce, Archur, *Russian Architecture: Trends in Nationalism and Modernism*, New York: Philosohpical Library, 1948.

Zygas, Kestutis Paul. "The Magazine *Veshch/Gegenstand/Objet*." *Oppositions*, no. 5(Summer 1976): 113-28.

Expisition universelle, Paris, 1900

Borsi, Frantz, and Godoli, Exio. *Paris 1900*. New York: Rizzoli, 1978.

Jourdain, Frantz, "L'architecture à l'exposition universelle: Promenade à batons rompus." *Revue des arts décoratifs* 20(1900): 325-28.

Mandell, Richard. *Paris 1900: The Great World's Fair*. Toronto: University of Toronto Press, 1967.

Morand, Paul. *1900 A.D*. Translated by Mrs. Romilly Fedden. New York: William Farquhar Payson, 1931.

Erste russische Kunstaussetllung, Berlin, 1922

Bauer, Curt. "Berlin Ausstellungen." *Der Cicerone* 14(Oktober 1922): 803-4.

Erste russische Kunstaussellung. Berlin: Galerie van Diemen, 1922.

The First Russian Exhibition: A Commemoration of the van Diemen Berlin 1922. London: Annely Juda Fine Art, 1983.

Kassák, Lajos. "A Berlini orosz kiállitàshoz"(On the Russian exhibition in Berlin). *MA*(Today) 8(December 1922): n.p.[7-10].

Lukomskii, Georgii. "Russkaia vystavka v Berline"(Russian exhibition in Berlin). *Argonavty*(Argonauts), no. 1(1923): 68-69.

Neumann, Eckhard. "Russia's 'Leftist Art' in Berlin in 1922." *Art Journal* 27(Fall 1967): 20-23.

"Queer Bolshevist Art in Berlin." *Arts and Decoration* 18(April 1923): 87.

"Soviet Art in All Its Glory." *Literary Digest* 75(14 October 1922): 34-35.

Stahl, Fritz. "Russische Kunstausstellung. Galerie can Diemen," *Berliner Tägeblatt und Handels-Zeitung*, Abendausgabe, 18 Oktober 1922, n.p. [2].

Tugendkhold, Iakov. "Russkoe iskusstvo zagranitsei. Russkaia khudozhestvennaia vystavka v Berline"(Russian art abroad. Russian art exhibition in Berlin). *Russkoe iskusstvo*(Russian art), no.1(1923): 100-102.

T[Turkel], F[lora]. "Berlin Sees Bizarre Russian Art Show." *American Art News* 21 (4 November 1922): 1.

Dörner, Alexander. "Zur Abstrakten Malerei: Erklärung zum Raum der Abstrakten in der Hannoverschen Gemaldegalerie." *Die Form* 3, no. 5 (1928): 110-14.

Giedion, Sigfried. "Lebendiges Museum." *Der Cicerone* 21(Februar 1929): 103-6.

Grohmann, Will. "Die Kunst der Gegenwart auf der Internationalen Kunstausstellung Dresden 1926." *Der Cicerone* 18(Juni 1926): 377-416.

Kállai, Ernst. "El Lissitzky." *Jahrbuch der Jungen Kunst 1924*. Leipzig: Verlag Klinkhardt & Biermann, 1924, 304-9.

Schumann, Paul. "Internationale Kunstausstellung Dresden 1926." *Kunst* 55 (Oktober 1926): 1-16.

Schiirer, Oskar. "Internationale Kunstausstellung Dresden 1926." *Deutsche Kunst und Dekoration* 30(November 1926): 87-99; "Internationale Kunstausstellung.II"(December 1926): 145-55; "Internationale Kunstausstellung.III"(Februar 1927): 271-82.

Tschichold, Jan. "Display That Has Dynamic Force: Exhibition Rooms Designed by El Lissitzky." *Commercial Art* 10(January 1931): 21-26.

Wolfradt, Willi. "Berliner Ausstellungen." *Der Cicerone* 15(August 1923): 760-61.

L'exposition des arts décoratifs et industriels modernes, Paris, 1925

L'architecture officielle et les pavilions, rassemblés par Pierre Patout architecte. Paris: Editions Charles Moreau, 1925.

L'art décoratif et industriel de l'U.R.S.S. à l'exposition intermational des arts décoratifs. Paris. 1925.

"Bilder von der Kunstgewerbe-Ausstellung in Paris." *Wasmuths monatshefte für Baukunst* 1(1925): 392-97.

Cherronet, Louis. "L'exposition des arts décoratifs: Quelques intérieurs de pavillons étrangers." *Le crapouillot*, 16 juillet 1925, 13-14.

_____. "Le grand palais où l'exposition dans l'exposition." *Le crapouillot*, 1 juin 1925, 12-17.

Colombier, Pierre du. "Exposition des arts décoratifs." *Le correspondant* 300 (1925): 403-20.

Dervaux, Adolphe. *L'architecture étrangère: A l'exposition internationale des arts décoratifs et industriels modernes*, Paris: Editions Charles Moreau, 1925.

Dormey, Marie. "Les intérieurs à l'exposition internationale des arts décoratifs." *L'amour de l'art* 6, no. 8(1925): 312-23.

Eugène, Marcel. "L'exposition des arts décoratifs: Les 'palaces bourgeois' et la 'maison' des soviets." *Clarté*, no. 73(1 avril 1925): 25-26.

"Exhibition of Decorative Arts Opened." *The Literary Digest* 85(6 June 1925): 31-33.

"French Minister Quits Scene of Red Protest." *New York Times*, 5 June 1925, 2.

George, Waldemar. "L'exposition des arts décoratifs et industriels de 1925: Les tendances générales." *L'amour de l'art* 6, no. 8(1925): 283-91.

Goissaud, Antony. "Exposition des arts décoratifs." *La construction moderne* 40 (3 mai 1925): 361-71.

Gybal, André. "On fera le tour du monde en visitant l'exposition des arts décoratifs." *Le quotidien*(Paris), 17 avril 1925, 1-2.

Laphin, André "Une maison pour un escalier." *L'intransigeant*(Paris), 9 mai 1925, 1-2.

Macdougall, Allan Rose. "Beginning of Summer in Paris." *Arts and Decoration* 23(July 1925): 47, 66.

Morand, Paul. "Paris Letter." *Dial* 79(October 1925): 329-32.

Papini, Roberto. "Le arti a Parigi nel 1925." *Architettura e arti decorative* 5(1925): 201-33.

"Paris Exposition of Decorative Arts." *Review of Reviews* 72(October 1925): 436-37.

Paris, William Franklyn, "The International Exposition of Modern Industrial and Decorative Art in Paris." *Architectural Record* 58(September 1925): 265-77; (October 1925): 365-85.

Rambasson, Yvanhoé. "L'exposition des arts décoratifs: La participation étrangére." *La revue de l'art* 48(septembre-octobre 1925): 156-78.

Rey, Robert. "L'exposition des arts décoratifs." *Le crapouillot*, 1 juin 1925, 3-8.

Roux-Spitz, Michel. *Exposition internationale des arts décoratifs et industriels modernes: Bâtiments et jardins.* Paris: Editions Albert Lévy, 1925.

Scheifley, W. H., and DuGord, A. E. "Paris Exposition of Decorative Arts." *Current History* 23(December 1925): 354-62.

Schürer, Oskar. "Exposition internationale des arts décoratifs et industriels modernes, Paris 1925." *Deutsche Kunst und Dekoration* 57(Oktober 1925): 20-26.

Starr, S. Frederick. *Melnikov: Solo Architect in a Mass Society.* Princeton: Princeton University Press, 1978.

Tugendkhold, Iakov. "SSSR na Parizhskoi vystavke"(USSR in the Paris exhibition). *Krasnaia niva*(Red Field), no. 39(20 Septiember 1925): 932-33.

Vanderpyl. "Les arts décoratifs." *Mercure de France* 181(1 juillet 1925): 235-38.

Varenne, Gaston. "La section de l'union des républiques soviétistes socialistes." *Art et décoration* 48(septembre 1925): 113-19.

Pressa-Köln, 1928

Eyre, Lincoln. "Germany Now Holds Greatest 'Red' Host." *New York Times*, 27 May 1928, sec.3, 1, 3.

_____. "Journalists Crowd to Press Exhibit." *New York Times*, 12 May 1928, 5.

_____. "Press Now a Power in German Politics." *New York Times*, 12 August 1928, sec. 2, 1.

"Herriot at 'Pressa' Show." *New York Times*, 3 August 1928, 7.

Hodkevych, M. "Mizhnarodnia vystavka 'Pressa' v Kelni"(International press

exhibition in Cologne.) *Krytyka*(Critique), no. 6(July 1928): 3-5.

Kellogg, Paul U. "Ring in the News." *Survey* 61(1 December 1928): 276-84.

"Lissitzky in Cologne." *El Lissitzky*. Cologne: Galerie Gmurzynska, 1976, 11-22.

Lotz, W. "Ausstellungspolitik und Pressa." *Die Form* 3, no. 9(1928): 263-68.

_____. "Die Deutsche Presse und die neue Gestaltung: Zur Eroffnung der 'Pressa'." *Die Form* 3, no. 5(1928): 129-39.

"'Pressa': International Exhibition, Cologne, 1928." Translated by E. T. Scheffauer. *Gebrauchsgraphik* 5(Juli 1928): 3-18.

"'Pressa' und Verstandigungspolitik." *Berliner Tägeblatt und Handels-Zeitung*, Abendausgabe, 26 Mai 1928, n.p. [3].

Riezler, Walter. "Ausstellungstechnisches von der 'Pressa'." *Die Form* 3, no. 7 (1928): 213-21.

_____. "Die Sonderbauten der Pressa." *Die Form* 3, no. 9(1928): 257-62.

Schalcher, Traugott. "El Lissitzky, Moscow." *Gebrauchsgraphik* 5(Dezember 1928): 49-64.

Schmidt, Paul Ferd. "Die Kunst auf der 'Pressa'." *Der Cicerone*, jahrg. 20, no. 18 (September 1928): 589-93.

Tschichold, Jan. "Display That Has Dynamic Force: Exhibition Rooms Designed by El Lissitzky." *Commercial Art* 10(January 1931): 21-26.

Vivarais, Jacques. "L'exposition de la presse et du livre à Colgne." *Les nouvelles littéraires*(Paris), 30 juin 1928, 7.

Exposition, Paris, 1937

Exposition 1937: Sections étrangères. Introduction by Jacques Gréber. Presentation by Henri Martin. Paris: Editions art et architecture, 1937.

"Exposition: Paris 1937." *Plaisir de France: Revue de la qualité*, août 1937 (numéro spécial).

Lambert, Jacques. "Exposition 1937: Les sections étrangères." *L'illustration: Journal hebdomadaire universel*, 29 mai 1937, n.p.

4장 _ 오사의 1927년 현대건축 전시회: 러시아와 서구가 모스크바에서 만나다

Architettura nel paese dei Soviet, 1917-1933. Exhibition Catalogue. Milan: Electa, 1982.

Cooke, Catherine. *Chernikov: Fantasy and Construction*. London: Architectural Design, AD Profile 55, 1984.

_____, ed. *Russian Avant-Garde Art and Architecture*. London: Academy Edition, 1983.

Ginzburg, Moisei. *Style and Epoch*. Introduction and translation by A. Senkevitch, Jr. Cambridge, Mass.: MIT Press, 1982.

Gozak, Andrei, and Leonidov, Andrei. *Ivan Leonidov-The Complete Works*. New York: Rizzoli, 1988.

Hitchcock, Henry-Russell Jr., and Philip Johnson. *The International Style:*

Architecture Since 1922. New York: Norton, 1932.

Khan-Magomedov, Selim Omarovich. *Alexandr Vesnin and Russian Constructivism*. New York: Rizzoli, 1986.

_____. *Pioneers of Soviet Architecture: The Search for New Solutions in the 1920s and 1930s*. New York: Rizzoli, 1987.

Kopp, Anatole. *Town and Revolution-Soviet Architecture and City Planning 1917-1935*. New York: Braziller, 1970.

Lodder, Christina. *Russian Constructivism*. New Haven and London: Yale University Press, 1983.

Platz, Gustav Adolf. *Die Baukunst der neuesten Zeit*. 2d ed. Berlin Propylaen, 1930.

Sartoris, Alberto. *Gli elementi dell' architettura funzionale*. Milan: Hoepli, 1932.

Shvidkovsky, O. A., ed. *Building in the USSR, 1917-1932*. London: Studio Vista, 1971.

5장 _ 말레비치와 몬드리안: '절대'의 표현으로서의 추상

Andersen, Troels. *Malevich*(exhibition catalogue of the Berlin Exhibition, 1927). Amsterdam: Stedelijk Museum, 1970.

Baljeu, Joost. :The Problems of Reality with Suprematism, Constructivism, Proun, Neoplasticism, and Elementarism." *Lugano Review* 1, no. 1(1965): 105-24.

Bois, Yves-Alain. "Lissitzky, Malevich, and the Question of Space," *Suprématisme*. Paris: Galerie Jean Chauvelin, 1977.

_____. "Mondrian Draftsman." *Art in America* 69(October 1981): 94-113.

Bowlt, John E., ed. *Russian Art of the Avant-Garde: Theory and Criticism 1902-1934*. New York: Viking Press, 1976.

Bowlt, John E, and Charlotte Douglas, eds. *Kazimir Malevich 1879-1935-1978* (special issue). *Soviet Union/Union Soviétique* 5. no. 2(1978).

Crone, Rainer. "Malevich and Khlebnikov: Suprematism Reinterpreted." *Artforum* 17(December 1978): 38-47.

"De Beteekenis der 4e Dimensie voor de Niewe Beelding(The meaning of the 4th dimension for the new image): Henri Poincaré, 'Pourquoi l'espace à trois dimensions?" *De stijl*, no. 5(1923): 66-70.

De Stijl. Leiden, 1917-27. Fascimile: Athenaeum, 1968.

De Stijl 1917-1931: Visions of Utopia(exhibition catalogue: Walker Art Center, Minneapolis). Edited by Mildred Friedman, New York: Abbeville Press, 1982.

Douglas, Charlotte. *Swans of Other Worlds: Kazimir Malevich and the Origins of Abstraction in Russia*. Ann Arbor: UMI Research Press, 1980.

Henderson, Linda Dalrymple. *The Fourth Dimension and Non-Euclidean Geometry and Modern Art*. Princeton: Princeton University Press, 1983.

Hinton, Charles H. *Chetvertoe izmerenie i era novoy mysli*(The fourth dimension and as era of new thought). Petrograd: Izdatelstvo Novyi Chelovek, 1915.

Holtzman, H., and James, Martin, eds. *The New Art-The New Life: The Collected Writings of Piet Mondrian*. Boston: G. K. Hall & Company, 1986.

Jaffé, Hans L. C. *De stijl*. London and New York: Thames and Hudson, 1970-71.

_____. *De Stijl 1917-1931: The Dutch contribution to Modern Art*. Amsterdam: J. M. Meulenhoff, 1956.

_____. ed. *De Stijl*. New York: Harry N. Abrams, 1970.

_____. "The Diagonal Principle in the Works of Van Doesburg and Mondrian." *Structuralist* 9(1969): 14-21.

_____. *Piet Mondrian*. New York: Harry N. Abrams, 1970.

Joosten, Joop M. "Abstraction and Compositional Innovation." *Artforum* 11(April 1973), 55-59.

_____. "Between Cubism and Abstraction." In *Piet Mondrian Centennial Exhibition*. New York: Solomon R. Guggenheim Museum, 1971, 53-56.

Karshan, Donald. "Innen/Aussen-Das Verhaeltnis von Raum und Betrachter in den Bilden von Mondrian und Malewitsch"(Inside/Outside- The relationship of space and spectator in paintings by Mondrian and Malevich). In *Malewitsch-Mondrian Konstruktion als Konzept*(exhibition catalogue). Hanover: Kunstverein Hannover, 1977, XIV-XV.

Kazimir Malevich. Cologne: Galerie Gmurzynska, 1978.

Khlebnikov, Velimir. *The King of Time: Selected Writings of the Russian Futurist*. Translated by Paul Schmidt. Edited by Charlotte Douglas. Cambridge, Mass.: Harvard University Press, 1985.

_____. *Collected Works of Velimir Khlebnikov*. Translated by Paul Schmidt. Edited by Charlotte Douglas. Cambridge, Mass.: Harvard University Press, 1987.

_____. *Neizdannye proizvedeniia*(Unpublished works). Edited by Nikolai Khardzhiev and T. Grits. Moscow: Khudozhestvennaia literatura, 1940.

Kovtun, Evgenii. "The Beginning of Suprematism." In *From Surface to Space: Russia 1916-24*. Cologne: Galerie Gmurzynska, 1974, 32-47.

Malevich, Kazimir. *The Artist, Infinity, Suprematism*. Copenhagen: Borgens Forlag, 1978.

_____. *De Cézanne au suprématisme*. Edited by J. C. Marcade. Lausanne: L'age d'homme, 1974.

_____. *Essays on Art 1915-1933*. 2 vols. Edited by Troels Andersen. Copenhagen: Borgens Forlag, 1968.

_____. *Malévitch: Ecrits*. Edited by André B. Nakov. Paris: Editions champ libre, 1975.

_____. *Le miroir suprématiste*. Edited by J. C. Marcadé. Lausanne: L'age d'homme, 1977.

_____. *The Non-Objective World*. Translated by H. Dearstyne. Chicago: Paul Theobald and Company, 1959.

_____. *Ot Kubizma do suprematisma: Novyi zhivopisnyi realism*(From cubism to suprematism: The new realism in painting). Petrograd: Zhuravl, 1915.

_____. "Pisma k M. V. Matiushinu"(Letters to M. V. Matiushin). Editied by E. F.

Kovtun, *Ezhegodnik rukopisnogo otdela Pushkinskogo doma na 1974 god* (Yearbook of the manuscript department of the Pushkin Museum, 1974). Leningrad: "Nauka," 1976, 177-95. Translated by S. Siger and J. C. Marcadé. In "Introduction à la publication de quelques lettres de Malévitch à Matiouchine(1913-1916)," *Malevitch 1878-1978*(Actes du colloque international). Paris: Musée national d'art moderne, 1978, 171-89.

_____. *The World as Nonobjectivity.* Edited by Troels Andersen. Copenhagen: Borgens Forlag, 1976.

Martineau, Emmanuel. *Malévitch et la philosophie.* Lausanne: L'age d'homme, 1977,.

Mondrian: Drawings, Watercolors, New York Paintings. Stuttgart: Staatsgalerie Stuttgart, 1980. Texts by H. Henkels, H. Holtzman, J. M. Joosten, K. von Maur, R. Welsh.

Mondrian, Piet. "Natuurlijke en Abstrakte Realiteit"(Natural reality and abstract reality)." *De Stijl,* June 1919, 85-89; August 1919, 109-13; September 1919, 121-25; October 1919, 133-37. Translated by Michel Seuphor in *Piet Mondrian: Life and Work.* New York: Harry N. Abrams, 1956, 303-54.

_____. *Le néo-plasticisme: Principe général de équivalence plastique.* Paris: Galerie de l'Effort Moderne, 1921,

_____. *Plastic Art and Pure Plastic Art, 1937, and Other Essays, 1941-1943.* New York: Wittenborn, Schultz, 1945.

Seuphor, Michel. "Mondrian et la pensée de Schoenmaekers." *Werk 53* (September 1966): 362-63.

_____. *Piet Mondrian: Life and Work.* New York: Harry N. Abrams, 1956.

Simmons, W. Sherwin. *Kazimir Malevich's "Black Square" and the Genesis of Suprematism 1907-1915.* New York and London: Garland Publishing, 1981.

Troy, Nancy J. *The De Stijl Environment.* Cambridge, Mass.: MIT Press, 1983.

_____. "Piet Mondrian's Atelier." Arts, December 1978, 82-88.

Uspenskii, Petr D. *Chetvortoe izmeremie; opyt izsledovaniia oblasti neizmerimago*(The fourth dimension: An experiment in the Examination of the realm of the immeasurable). St. Petersburg: "Trud," 1910 [1909]

_____. *Tertium Organum, Kliuch k zagadkam mira*(Tertium organum, a key to the enigmas of the world). St. Petersburg: "Trud," 1911.

Welsh, Robert P. "Mondrian and Theosophy," *Piet Mondrian Centennial Exhibition.* New York: Solomon R. Guggenheim Museum, 1971, 35-52.

_____. "Piet Mondrian: The Subject Matter of Abstraction," *Artforum* 11(April 1973):: 50-53.

Zhadova, Larissa. *Malevich: Suprematism and Revolution in Russian Art 1910-1930,* trans. Alexander Lieven. London: Thames and Hudson, 1982.

6장 _ 포토몽타주와 그 관객: 엘 리시츠키가 베를린 다다를 만나다

Ades, Dawn. *Photomontage.* London: Thames and Hudson, 1976.

Benjamin, Walter. "The Work of Art in the Age of Mechanical Reproduction." In *Illuminations*, edited by Hannah Arendt; translated by H. Zohn. New York: Schocken Books, 1969, 217-51.

Birnholz, Alan C. "El Lissitzky's Writings on Art." *Studio International* 183(March 1972): 89-92.

Buchloh, Benjamin H. D. "From Factura to Factography." *October*, no. 30(1984): 82-118.

Clark, T. J. "Clement Greenburg's Theory of Art." In *The Politics of Interpretation*, edited by W. J. T. Mitchell. Chicago: University of Chicago Press, 1983, 203-20.

Elderfield, John. "Dissenting Ideologies and the German Revolution." *Studio International* 180(November 1970): 180-87.

Fitzpatrick, Sheila. *The Commissariat of Enlightenment: Social Organization of Education and the Arts under Lunacharsky, October 1917-1921.* Cambridge, Mass.: Harvard University Press, 1970.

Grosz, George; Hausmann, Raoul; and Heartfield, John, eds. *Der Dada*. Berlin, 1919.

Hausmann, Raoul, *Courier dada*. Paris: Le Terraine Vague, 1958.

Huelsenbeck, Richard. *En avant dada: Geschichte der Dadaismus*. Hanover: Paul Steegemann, 1920.

Krauss, Rosalind. *Passages in Modern Sculpture*. New York: Viking Press, 1977.

Lippard, Lucy, ed. *Dadas on Art*. Englewood Cliffs, N. J.: Prentice-Hall, 1971.

Lissitzky-Küppers, Sophie, ed. *El Lissitzky: Life, Letters, Texts*. London: Thames and Hudson, 1983.

Lodder, Christina. *Russian Constructivism*. New Haven and London: Yale University Press, 1983.

Middleton, J. C. "'Bolshevism in Art': Dada and Politics." *Texas Studies in Literature and Language* 4, no.3(1962):408-30.

Said, Edward. *The World, the Text, and the Critic*. Cambridge, Mass.: Harvard University Press, 1983.

Tafuri, Manfredo. "U.S.S.R.-Berlin, 1922: From Populism to 'Constructivism International'." In *Architecture, Criticism, Ideology*, edited by Joan Ockman et al., Princeton: Princeton University Press, 1985, 121-81.

Umanskij, Konstantin. *Neue Kunst in Russland 1914-1919*. Potsdam and Munich: Kiepenheuer-Goltz, 1920.

Willet, John. *The New Sobriety, 1917-1933: Art and Politics in the Weimar Period*. London: Thames and Hudson, 1978.

7장 _ 브후테마스와 바우하우스

A.(Arkin, David). "VKhUTEMAS i germanskii baukhauz"(The VKhUTEMAS and the German Bauhaus), *Izvestia*(News)(Moscow), 5 February 1927, 5.

Andersen, Troels. "Some Unpublished Letters by Kandinsky." *Artes*. no. 2(1966):

99-110.

Baukhauz Dessau: Period rukovodstva Gannesa Meiera 1928-1930. Katalog vystavki(The Bauhaus Dessau: The period of Hannes Meyer's directorship 1928-1930. Exhibition catalogue). Moscow: Gosudarstvennyi muzei novogo zapadnogo I vsesoiuznoe obshchestvo kulturnoi sviazi c zagrinitsei(State Museum of New Western Art and the All Union Society for Cultural Links with Foreign Countries), 1931.

Franciscono, M. *Walter Gropius and the Creation of the Bauhaus in Weimar.* Carbondale: University of Illinois Press, 1971.

Kalish, V. "Ein Versuchshaus des Bauhaus." *Sovremennaia arkhitektura* (Contemporary architecture), no. 1(1927): 2-3.

K(andinsky),(Vasilii). "Shagi otdela izobrazitelnykh iskusstv v mezhdunarodnoi khudozhestvennoi politike"(Steps taken by the Department of Fine Arts in international art politics). *Khudozhestvennaia zhizn*(Artistic life), no. 3 (1919): 16-18.

Kandinsky, V. "O velikoi utopy"(Concerning the great utopia). *Khudozhest vennaia zhizn*, no. 3(1920): 2-4.

Kandinsky: Russian and Bauhaus Years 1915-1933. New York: The Solomon R. Guggenheim Museum, 1983.

Khazanova, V. E., et al. *Iz istorii sovetskoi arkhitektury 1926-1933. Dokumenty i materialy. Tvorcheskie obedineniia*(From the history of Soviet architecture. Documents and materials. Creative organizations). Moscow: Izdatelstvo "Nauka," 1970.

Kokkinaki, Irina. "The First Exhibition of Modern Architecture in Moscow." *Architectural Design*, no. 5/6, 1983: 50-59.

_____. "K voprosu o vzaimosviazi sovetskikh i zarubezhnykh arkhitektorov v 1920-1930v godakh. Kratkii obzor"(Towards the question of the interrelationship between Soviet and foreign architects in the 1920s-1030s. A short report). *Voprosy sovetskogo izobrazitelnogo iskusstva i arkhitektury* (Problems of Soviet fine art and architecture). Moscow: Sovetskii Khudozhnik, 1976.

Lapshin, V. "Pervaia vystavka russkogo iskusstva. Berlin 1922 god. Materialy k istorii sovetsko-germanskikh khudozhestvennykh sviazei"(The first exhibition of Russian art. Berlin 1922. Material towards a history of Soviet-German artistic links). *Sovetskoe iskusstvoznanie' 82*(Soviet knowledge of art). Moscow: Sovetskii Khudozhnik, 1983, 327-62.

Lindsay, Kenneth C., and Vergo, Peter, eds., *Kandinsky: The Complete Writings on Art.* London: Faber and Faber, 1982.

Lissitzky, El. "Baukhauz"(The Bauhaus). *Stroitelnaia promyshlennost*(The building industry), no. 1(January 1927): 53.

Lodder, Christina. *Russian Constructivism.* New Haven and London: Yale University Press, 1983.

Maldonado, Tomas. "Bauhaus, Vkhutemas, Ulm." *Controspazio* 2(April-May 1970): 11-17.

Matsa, Ivan, ed. *Sovetskoe iskusstvo za 15 let. Materialy i dokumentatsiia*(Soviet art for 15 years. Material and documentation). Moscow and Leningrad: Ogiz-Izogiz, 1933.

Naylor, Gillian. *The Bauhaus Reassessed:Sources and Design Theory*. New york: Dutton, 1986.

Nerdinger, Winfried. *Rudolf Belling und die Kunststromungen in Berlin 1918-1923: mit einen Katalog der plastischen Werke*. Berlin: Deutscher Verlag für Kunstwissenschaft, 1981.

Panzini, Franco. "VKhUTEMAS e Bauhaus: una storia comune?" *L'abito della Rivoluzione: Tessuti, abiti, costumi nell' Unione Sovietica degli anni' 20*. Venice: Marsilio, 1987.

Passuth, Kristina, *Moholy-Nagy*. London: Thames and Hudson, 1985.

Poling, Clark V. *Kandinsky's Teaching at the Bauhaus: Coloer Theory and Analytical Drawing*. New York: Rizzoli, 1986.

Schnaidt, Claude. *Hannes Meyer:Bauten, Prohekten und Schriften: Buildings, Projects and Writings*. New York: Architectural Book Publishing Co., 1965.

Schürer, Oskar. "Die internationale Architekturausstellung des Weimarer Bauhauses." *Das Kunstblatt*, no. 10(1923): 314-15.

Shedlikh, Kh. "Baukhauz i VKhUTEMAS. Obshchie cherty pedagogicheskoi programmy"(The Bauhaus and the VKhUTEMAS. Common features of their pedagogical program), *Vzaimo-sviazi russkogo i sovetskogo iskusstva i nemetskoi khudozhestvennoi kultury*(The interrelations between Russian and Soviet art and German artistic culture). Moscow, 1980, 133-56.

Shterenberg, David. "Le Vkhoutemass." In *Exposition internationale des arts décoratifs et industriels modernes: Union des républiques soviétistes socialistes. Catalogue*. Paris: 1925, 75-76.

_____. "L'enseignement supérieure des beaux arts à Moscou." In *L'art décoratif et industriel de l'U.R.S.S.: Edition du comité de la section de l'U.R.S.S. à l'exposition internationale des arts décoratifs Paris 1925*. Moscow, 1925, 86-89.

Spasovskii, M. "Khudozhestvennaia shkola"(The art school), *Argonavty*(The argonauts), no. 1(1923): 72-76.

Staatliches Bauhaus Weimar 1919-1923. Munich, 1923.

Stepanow, Alexander W. "Das Bauhaus und die WCHUTEMAN; Über methodologische Analogien im Lehrsystem." *Wissenchaftliche Zeitschrift der Hochschüle für Architektur und Bauwesen Weimar 29*, no. 5-6(1983): 488.

Umanskij, Konstantin. *Neue Kunst in Russland 1914-1919*. Potsdam: Gustav Kiepenheuer, 1920.

Whitford, Frank. *Bauhaus*. London: Thames and Hudson, 1984.

Wick, Rainer. *Bauhaus Pedagogik*. Cologne: DuMont, 1982.

Wingler, Hans M. *The Bauhaus*. Cambridge, Mass., and London: MIT Press, 1969.

8장 _ 루이스 로조윅: 1920년대 러시아 아방가르드를 받아들인 미국

Sources by or on Louis Lozowick

Bowlt, John E. Introduction to Louis Lozowick, *American Precisionist Retrospective*. Long Beach, Calif.: Long Beach Museum of Art, 1978.

Dietrich, Redigiert von. "Louis Lozowick." *Farbe und Form* 8, no.1(January 1923): 4-5.

Dreier, Katherine S. Papers. Société Anonyme Collection, Yale Collection of American Literature, Beinecke Rare Book and Manuscript Library, Yale University, New Haven, Conn.

Flint, Janet A. Introduction to *Louis Lozowick: Drawings and Lithographs*. Washington, D. C.: The National Collection of Fine Arts, Smithsonian Institution Press, 1975.

_____. *The prints of Louis Lozowick: A Catalogue Raisonné*. New York: Hudson Hill Press, 1982.

Gaer, Yossef. "Louis Lozowick." *B'nai B'rith Magazine* 41(June 1927): 378-79.

Garfield, John M. "Louis Lozowick." *Das Zelt* 1. no. 9(1924): 330-31.

Gilbert, Hayes A. "Louis Lozowick." *The Jewish Tribune*, 19 Septemver 1939, 52.

Goodrich, Lloyd. "New York Exhibitions." *The Arts* 9(February 1926): 102-3.

Gropper, William. "Louis Lozowick." In *The Universal Jewish Encyclopedia*. New York: Universal Jewish Encyclopedia, 1942; Reprint 1969, 222.

Hanley, F. "'La vie bohème' is 'la vie de machine' in America." *The American Hebrew*, 15 January 1926, 323.

Lipke, William C. "Abstraction and Realism: The Machine Aesthetic and Social Realism." In *Abstration and Realism: 1923-1943 Paintings, Drawings and Lithographs of Louis Lozowick*. Burlington: The Robert Hull Fleming Museum, The University of Vermont, 1971.

Loeb, Harold A. Papers. Princeton University Library, Princeton, New Jersey.

Lozowick, Louis. "Alexandra Exter's Marionettes." *Theatre Arts Monthly* 12(July 1929): 515-19.

_____. "The Americanization of Art." *Machine-Age Exposition*(exhibition catalogue), May 1927, 18-19; reprinted in *The Little Review*, supplement, 1927.

_____. "Art and Architecture." In *Voices of October: Art and Literature in Soviet Russia*, edited by Joseph Freeman, Joshua Kunitz, and Louis Lozowick, New York: Vanguard Press, 1930, 265-91.

_____. "Art in the Service of the Proletariat." *Literature of the World Revolution*, no. 4(1931), 126-27.

_____. "The Art of Nathan Altman." *The Menorah Journal* 12(February 1926): 61-64.

_____. "The Artist in Soviet Russia." *The Nation* 135(13 July 1932): 35-36.

_____. "The Artist in the U.S.S.R." *New Masses*, 28 July 1936, 18-20.

_____. "Aspects of Soviet Art." *New Masses*, 20 January 1935, 16-19.

_____. "A Decade of Soviet Art." *The Menorah Journal* 16(January 1929): 243-

48.

_____. "El Lissitzky." *Transition*, no. 18(November 1929), 284-86.

_____. "Eliezer Lissitzky." *The Menorah Journal* 12(April 1926): 175-76.

_____. "Fernand Léger." *The Nation* 121(16 December 1925): 712.

_____. "'Gas':A Theatrical Experiment." *International Theatre Exposition* (exhibition catalogue), 1926; reprinted in *The Little Review*, winter 1926 (special theatre issue), 58-60.

_____. "In the Midwinter Exhibitions." *The Menorah Journal* 13(February 1927): 49.

_____. "The Independent Art Show." *Daily Worker*(New York), 19 April 1935, 5.

_____. "Ivan Goall: An Expressionist Poet." *The Union Bulletion* 11(November 1921): 15-16.

_____. "A Jewish Art School." *The Menorah Journal* 10(November-December 1924): 465-66.

_____. "Jewish Artists of the Season." *The Menorah Journal* 10(June 1924): 282-85.

_____. "John Reed Club Show." *New Masses*, 2 January 1934, 27.

_____. "Lithography." In *America Today: A Book of 100 Prints Chosen and Exhibited by the American Artists' Congress*. New York: Equinox Cooperative Press, 1936, 10.

_____. "Lithography: Abstraction and Realism." *Space* 1(March 1930): 31-33.

_____. "Modern Art:Genesis of Exodus?" *The Nation* 123(22 December 1926): 672.

_____. *Modern Russian Art*. New York: Museum of Modern Art, Société Anonyme, Inc., 1925.

_____. "A Note on Modern Russian Art." *Broom* 4(February 1923): 200-204.

_____. Papers. Archives of American Art, Smithsonian Institution, Washington, D. C.

_____. Papers. George Arents Research Library for Special Collections at Syracuse University, Syracuse, New York.

_____. "Russian Berlin." *Broom* 3(August 1922): 78-79.

_____. "Some Artists of Last Season." *The Menorah Journal* 12(August 1926): 401-5.

_____. "Soviet Art." In *Understanding the Russians: A study of Soviet Life and Culture*, edited by Bernhard Stern and Samuel Stern. New York: Barnes and Noble, 1947, 143-45.

_____. "The Soviet Cinema: Eisenstein and Pudovkin." *Theatre Arts Monthly* 13 (September 1929): 664-75.

_____. "Status of the Artist in the U.S.S.R.," *Proceedings I*. New York: The American Artists' Congress, 1936, 70-71

_____. "Survivor From a Dead Age." Unpublished autobiography. Louis Lozowick Papers. Archives of American Art. Smithsonian Institution, Washington D. C.

_____. "Tairov." *Theatre* 1(January 1929): 9-11.

_____. "Tatlin's Monument to the Third International." *Broom* 3(October 1922): 232-34.

_____. "The Theatre of Meyerhold." *Theatre* 1(December 1928): 3-4.

_____. "V. E. Meyerhold and His Theatre." *Hound and Horn* 4(October 1930): 95-105.

_____. "William Gropper." *The Nation* 134(10 February 1932): 176-77.

_____. "William Gropper" *New Masses*, 18 February 1936, 28.

Lozowick, Louis, and Freeman, Joseph. "The Soviet Theatre." In *Voices of October: Art and Literature in Soviet Russia*, edited by Joseph Freeman, Joshua Kunitz, and Louis Lozowick, New York: Vanguard Press, 1930, 174-216.

Marquardt, Virginia C. Hagelstein. "Louis Lozowick: Development from Machine Aesthetic to Social Realism, 1922-1936, "Ph, D, diss,, University of Maryland, 1983.

_____. "Louis Lozowick: From 'Machine Ornaments' to Applied Design, 1923-1930." *The Journal of Decorative and Propaganda Arts*(DAPA) 8(Spring 1988): 40-57.

Potamkin, Harry Alan. "Louis Lozowick." *Young Israel* 26(January 1934): 3-4.

Putnam, Samuel. "Of waffles, Skyscrapers, Muscovites and 'Gas'." *Chicago Evening Post*, 29 December 1925, magazine of the art world, 3, 14.

Reimann, Bruno W. "Louis Lozowick." *Jahrbuch der jungen Kunst*. Leipzig: Verlag Klinkhardt & Biermann, 1923, 312-15.

Rich, Louis. "Souls of Our Cities, A Painter's Interpretation of the Expression of Civilization Through Machinery." *The New York Times Magazine*, 17 February 1924, 3.

Singer, Esther Forman, "The Lithography of Louis Lozowick." *American Artist* 37 (November 1973): 36-40, 78, 83.

Soloman, Elke M. Introduction to *Louis Lozowick Lithographs*. New York: Whitney Museum of American Art, 1972.

Wolf, Robert L. "Louis Lozowick." *The Nation* 122(17 February 1926): 186.

Zabel, Barbara. "The Precisionist-Constructivist Nexus: Louis Lozowick in Berlin." *Arts Magazine* 56(October 1981): 123-27.

General Sources

Amter, S. V. "The Revolutionary Drama." *The Daily Worker*(New York), 2 April 1926, 6.

Banham, Roger. *Theory and Design in the First Machine Age*. New York: Praeger, 1960.

Berlin/Hanover in the 1920s. Essay by John E. Bowlt. Dallas: Dallas Museum of Art, 26 January-13 March 1977.

Bowlt, John E. "Russian Art in the 1920s." *Soviet studies*(Glasgow) 22(April 1971): 574-94.

_____. ed. *Russian Art of the Avant-Garde : Theory and Criticism, 1902-1934*. New York: Viking Press, 1976.

Broom, 1921-23.

Cheney, Sheldon. *Stage Decoration*. New York: John Day company, 1928.

De Stijl, 1920-23

L'esprit nouveau, 1920-26.

Fülöp-Miller, René. *The Mind and Face of Bolshevism:An Examination of Cultural Life in Soviet Russia*. Translated by F. S. Flint and D. F. Tait. London and New York: G. P. Putnam's Sons, 1927.

Gilbert, James B. *Writers and Partisans: A History of Literary Radicalism in America*. New York: John Wiley and Sons, 1968.

Granovsky, N(achmann). "Aesthetics and Utility," trans. Louis Lozowick, *The Little Review*, Spring 1925, 28-29.

Heap, Jane. "Machine-Age Exposition." *The Little Review*, Spring 1925, 23.

International Exhibition of Modern Art, Assembled by the Société Anonyme, New York: The Brooklyn Museum of Art, 1926.

Kassák, Lajos, and László Moholy-Nagy, eds. *Buch neuer Künstler*, Vienna and Budapest: Ma aktivista foliorat, 1922.

Lissitzky, El. "New Russian Art—A Lecture Given in 1922," *Studio International* 176(October 1968): 146-51.

Lodder, Christina. *Russian Constructivism*, New Haven and Londen: Yale University Press, 1983.

MA(Today), 1921-23.

New Masses, May 1926-30.

"The Revolutionary Theatre." *The Daily Worker*(New York), 28 February 1925, supplement, 9.

Rudenstine, Angelica Zander, ed. *Russian Avant-Garde Art: The George Costakis Collection*. New York: Harry N. Abrams, 1981.

Taylor, Joshua. *America As Art*. Washington. D. C.: The Smithsonian Institution Press, 1976.

러시아 아방가르드, 영원한 변혁과 혁명의 예술

소비에트 러시아의 사회주의 체제가 붕괴하고 러시아가 개방된 지 어언 사반세기가 지났다. 장막을 걷어올린 이후 한 세대의 세월을 거치며 충격적일 정도로 급격한 사회경제적 변화를 겪은 러시아는 이제 한층 우리에게 가까이 다가온 듯도 하다. 하지만 러시아는 아직도 미지의 나라이며 러시아의 문화는 신비의 베일에 싸여 있는 것 같다. 아직 많은 이들에게 러시아는 다만 19세기의 도스토예프스키나 톨스토이를 통해 존재할 뿐이다. 소비에트 러시아는 미국과 더불어 세계 양대 세력으로서 우리의 동시대 현실을 재편해 온 가장 가까운 과거이지만, 여전히 소비에트 시대는 다만 냉전의 상황으로, 망명 지식인의 고발로, 혹은 스파이 영화의 음모 이야기로, 추측되고 상상되어질 뿐이다. 그리고 그 소비에트를 낳은 19세기 말~20세기 초 러시아의 정치적 격변과 혁명의 현실은 우리에게 충분히 인식되지도 정당히 평가되지도 못하고 있는 실정이다.

　이 책에서 다루어지는 러시아 아방가르드 예술은 소비에트라는 거대한 실험의 시대를 낳은 19세기 말~20세기 초 러시아를 이해하기 위

한 시작이자 끝이다. 아방가르드는 이 시기 러시아를 뒤흔든 엄청난 사회적 격동의 정신적 실체를 말해 주기 때문이다.

'세기말'(fin de siècle) 유럽에서 종말론적 염세와 회의의 분위기와 더불어 나타났던 미래에 대한 희망과 기대, 낙관적 유토피아주의는 러시아 아방가르드 예술가들을 통해 가장 전면적으로 표현되었다. 아방가르드 예술가들은 억압과 구속으로 얼룩진 옛 시대의 삶을 떨치고 자유롭고 밝고 아름다운 새로운 삶을 만들어 보려 했던 러시아의 열망을 누구보다도 앞서 실현하고자 했다. 문명의 위기와 역사의 격랑을 가장 앞에서 헤쳐나가며 새로운 세계와 새로운 삶의 실현 가능성을 믿은 그들의 이름이 바로 아방가르드였다.

러시아 아방가르드는 결코 고립되거나 갑자기 발생한 문화현상이 아니었다. 19세기 말~20세기 초에 이르러 역사상 가장 최고조에 달했던 러시아 문화예술의 개화(開花)는 지난 세월 러시아가 서구 세계와 활발하게 이루었던 지적 교류의 소산이었다. 19세기 전반까지도 러시아가 서구 문화를 뒤따라갔다면, 19세기 말부터 러시아 아방가르드 예술은 서구 문화와 예술을 적극적으로 추동하고 견인하며 문화의 중심에 섰다. 19세기 말 발레루스는 파리에 등장하여 유럽을 충격과 놀라움에 빠트렸고 이후 유럽 발레 예술을 주도했으며, 발레루스와 협업했던 '예술세계'의 무대미술은 파리의 문화적 유행을 주도했다. 러시아 미래주의는 혁명의 예술이 되면서 유럽 모더니즘이 가졌던 세계변혁의 의지를 가장 선봉에서 이끌었다. 또한 러시아 구축주의자들은 유럽 사회주의자들에게 사회변혁의 기획이 현실이 될 수 있음을 확인시켜 주었다.

러시아 아방가르드는 당시 유럽문명의 새로운 전환을 문화적으로 뒷받침하는 예술이었다. '세기말' 유럽은 그동안 급속도로 진전되어 온

과학발전과 물질문명에 의해 새로운 산업문명의 시대를 맞이하고 있었다. 아방가르드 예술은 모던의 시대를 여는 산업문명을 뒷받침하는 기술적 비전을 통해 새로이 세계를 보고자 하며 '물'(物)과 '몸'의 가치, 그리고 '생산'과 '노동'의 실존을 옹호하는 새로운 예술의 패러다임을 제시했다.

과거 예술의 부르주아적 잉여성을 비판했던 아방가르드는 예술을 산업적 생산과 노동의 맥락에 놓음으로써 예술의 사회경제적 가치와 예술가의 실존적 정당성을 확보하고자 했다. 미래주의 시(詩)가 예언했던 '삶으로 가는 예술'과 '삶을 변혁하는 예술'은 아방가르드의 실험적 예술을 통해, 나아가 구축주의 건축과 디자인을 통해 실현되었다.

러시아 구축주의 예술은, 창작이란 곧 삶과 현실의 차원에서 이루어지는 것이며 창작물은 바로 삶과 현실에서 이용되는 물건이어야 한다고 믿었다. 이들의 예술은 '삶 속에서', 즉 집과 거리, 공장 등 삶의 현장에서 삶을 영위하는 도구이자 조건이 됨으로써 삶과 유리되지 않는 실천적인 것이 되었고, 이들의 창작행위는 '생산'을 가져오는 '노동'으로서의 실존적 의미를 가졌다. 이처럼 구축주의자들이 '예술을 삶으로' 가져오려 한 것은 바로 삶 속에서 실현되었던 구축주의 예술이 삶과 직접적인 관계를 가지며 인간의 의식의 변혁과 삶의 변혁을 이끌어내리라 기대하였기 때문이다. 이들은 새로운 문명에 진입한 인간이 구축주의 예술창작을 통해 그에 적합한 새로운 삶을 사는 법을 익힐 수 있다고 믿었다. 그러므로 구축주의자들은 자신들이 예술가가 아니라 '삶 자체의 건설자'가 되었음을 역설했다.

삶을 건설한다는 아방가르드와 예술과 생산을 결합한다는 구축주의의 이념은 산업과 생산노동이 대변하는 현대문명의 소산이기도 하지

만 동시에 본질적으로 지극히 역사적 현상이었다. 과거 예술을 삶으로 부터 유리된 잉여적인 것이라 비판하고 과거와의 절연을 선언했음에도 불구하고 러시아 아방가르드의 실천적 예술의 이념은 러시아 지성사 깊숙이 자리한 화두, 앎과 실천의 조화, 이상과 현실의 조응, 이념과 사회적 행위의 결합이라는 철학적 주제에 대한 동시대적 해석이었다. '예술을 삶 속으로 가져온다'는 아방가르드의 이념 이전에는 바로 전세대의 예술운동이었던 상징주의가 표방했던 바 '생예술'(生藝術) 이념이 있다. 그러나 예술창작행위와 삶 살기를 하나의 것으로 합하려는 '생예술'의 이념은 혁명의 시대를 견인하려는 아방가르드 예술가들에게서 '삶의 건설'이라는 이념으로 한층 진일보하였다. '생예술'의 이념이 상징주의 예술에서 여전히 예술적 실험의 영역에 남아 있었다면 구축주의 예술가들에게 그들의 생활용품과 기계, 디자인과 건축은 이미 예술이 '삶의 건설'을 실현하였음을 증명해 주었다. 여기에 러시아 아방가르드의 유토피아주의가 있다.

'삶의 건설'이라는 이념과 반대로 오히려 형식주의와 기능주의, 실험실적이고 급진적인 예술이념, 난해하고 엘리트적인 모더니즘이라는 비판을 받았지만, 러시아 아방가르드는 산업시대의 대중사회와 직접적으로 공감하고 상호작용한 예술이었음을 부정할 수 없다. 아방가르드는 러시아의 거대한 시기에 혁명의 정신을 고취하였으며, 10월 혁명 이후 전시공산주의 시기에는 프롤레타리아 문화 형성에 앞장섰고 소비에트 초기 산업노동자들의 생활과 노동에 직접 기반을 둔 예술 활동을 전개했다. 아방가르드와 구축주의 예술은 20세기 이래로 현대 대중문화와 도시문명에 뚜렷한 흔적을 남기고 있다. 이들의 창작은 20세기 산업문명과 모더니즘적 도시문화를 대변하는 새로운 감수성을 표현하고 있

었다.

아방가르드는 물론 러시아 고유의 현상은 아니었다. 잘 알려진 바
대로 아방가르드 예술운동은 유럽 전반에 나타난 현상이며, 당연히 러
시아 아방가르드는 당시 서구 문화의 위기에 대한 인식 아래 새로운 세
계관과 삶의 패러다임을 찾으려 애쓰던 서구 세계 전반의 지적 흐름 안
에 있었다. 하지만 산업과 예술을 통합시키고 노동자-생산자를 자신의
생산에 있어 적극적인 조직자로 만드는 아방가르드의 작업은 여타 유
럽에서는 부분적이고 제한적이었다면, 러시아 아방가르드는 맑시즘적
세계관을 통해 이러한 작업을 정치와 경제, 일상생활의 전반에서 실현
했다. 러시아 아방가르드는 가장 현실적이고 정치적이었던 것이다.

아방가르드가 그토록 꿈꾸었던 새로운 세계의 건설은 1917년 10월
혁명으로 드디어 시작되었지만 이 새로운 세계는 아방가르드가 말했던
노동자가 생산을 조직하고 통제하며 노동의 소외를 극복하는 세상, 그
럼으로써 고된 노동이 즐거운 창조활동이 되는 세상으로 가지 못했다.
볼셰비키 독재라는 정치적 현실은 끊임없이 변혁을 외치는, 혁명을 예
술의 새로운 전망으로 가져온 이들을 허락하지 않았다. 아방가르드 예
술가들은 대부분 이 새로운 전체주의 세계의 시작과 함께 정치적 희생
양이 되었고 일부 살아남은 이들마저 이 새로운 '변화된' 세계에서 오래
살지 못했다.

이제까지 알려진 협소한 혹은 제한된 정보에서 비롯한 오해, 즉 아
방가르드 예술가들이 볼셰비키 정권의 이념적 도구였다거나 소비에트
정치의 문화적 표현의 매개체였다는 판단은 이들의 예술적 실천과 미
학적 이념을 다만 정치적 측면에서 고려함으로써 빚어진다. 또한 아방
가르드의 정치성 뒤에 가려진 예술적 혁명성을 간과한 탓이다. 아방가

르드는 삶의 양식과 사고방식을 변혁하고 전복하려는 창조적 충동이며 그것은 결코 현실정치의 시각에 한정되지 않는다. 오히려 이처럼 아방가르드 예술의 최초의 영감이자 최종 심급인, 삶의 혁명에의 의지, 그리고 기존 질서를 와해하고 고정관념을 동요시키려는 전복과 변혁의 충동은 당과 스탈린이 통제하는 독재 정치와 전혀 상생할 수 없는 것이었음은 너무나 명백하다.

논란에도 불구하고 러시아 아방가르드의 '실패'는 그들이 정치에 의해 숙청되었기 때문이라는 사실은 확실하다. 새로운 문명 감수성의 혁명에서 그 최전선에 섰던 아방가르드 예술은 이해되고 수용될 시간도 없이 스탈린 체제에 의해 인위적으로 종결되었다. 이들에게 붙여진 이름, '아방가르드'라는 정의 그대로 이들은 최전선에 선 병사들이 그러하듯이 혁명의 완성과 함께 스러져갔던 것이다.

그러나 새로운 문명의 최전선에 서 있던 아방가르드는 새로운 문명을 승리로 이끌었다. 스탈린에 의해 아방가르드 예술가들이 숙청된 이후에도 혁명과 변혁을 말하는 아방가르드의 이념과 예술은 소비에트의 두꺼운 벽 너머로 퍼져나갔다. 20세기는 공업적 생산과 공장 노동으로 상징되는 물질문명의 시대였으며 거리와 광장의 대중이 정치적 주체로 등장하는 시대가 되었기 때문이다. 20세기 도시의 건축은 아방가르드가 노동자의 공동체적 삶을 위해 제시한 공간과 구조 개념에 의해 세워졌다. 또한 20세기 예술사는, 아방가르드의 난해한 전위성으로 인해 일어난 리얼리즘으로의 반동에도 불구하고, 전반적으로 기존의 예술적 관념과 양식을 전복하고 해체하는 아방가르드적 정신에 충실한 창작을 끊임없이 내어놓았다. 아방가르드적 태도는 20세기 문명의 새로운 감수성을 표현할 예술적 전제였다고 할 수 있다.

러시아 아방가르드는 그것이 존재했던 20세기 초 러시아의 시공을 넘어서 유럽으로 신대륙으로 그리고 20세기의 시간 전체로 퍼져나갔다. 러시아 아방가르드는 세기말 부르주아 문화가 쇠퇴하고 새로이 일어난 20세기의 새로운 대중문화 전반의 새로운 미학뿐 아니라 산업과 노동, 도시를 기반으로 한 새로운 삶의 방식을 예언했던 것이다.

이 책은 바로 이러한 아방가르드의 너른 지평에 다가가고 있다. 옮긴이는 이 책의 번역을 통해 러시아 아방가르드의 시대정신과 문화적 영향이 20세기의 삶에 얼마나 깊숙이 침투해 있는지를 독자들에게 알리고 싶다. 나아가 아방가르드 문화와 당대의 혁명적 현실이 지금 현재의 러시아를 이해하는 핵심이라는 점을 또한 알리고 싶다.

이 책이 나오기까지 도움을 주신 분이 많다. 처음 번역에 착수한 이후 좋은 번역을 핑계로 느림을 피운 역자에게 아량과 배려를 보여준 그린비출판사 편집부에 진심으로 감사드린다. 이 책을 비롯하여 러시아 문화예술을 소개하는 '슬라비카총서' 시리즈에 같이 참여하고 있는 서울대학교 노어노문학과의 동학들께도 오랜 기간 공부빚이 많다. 대학원 시절 아방가르드 예술의 파괴적이며 생성적인 이율배반의 파토스를 처음 접하게 해주신 은사 김희숙 교수님께 오래 묻어 두었던 감사의 마음을 표현하고 싶다. 더불어 문학을 전공한 역자를 위하여 건축에 관련해 조언을 주신 동료 서울대학교 인문학연구원 서정일 교수, 그리고 영어원문 읽기를 살뜰하게 도와준 사촌동생 국제교류재단 이수연 차장에게 특별히 고마운 마음을 전한다.

러시아 아방가르드가 혁명을 외친 지 백여 년의 세월이 지났다. 어

느 순간부터 '혁명'은 클리셰가 되었다. 새로운 세기가 시작되고 신자본주의와 세계화 패러다임이 선언되면서 러시아 혁명이 실패한 혁명이라 결론지어진 후, '혁명'은 이제 그 자체로 과거에 고정된 역사적 사건의 명칭이 되어 버린 것처럼 보였다.

하지만 바로 2017년 서울, '지금, 여기'에서 우리는 거리의 조용하지만 전복적인 새로운 21세기의 '혁명'을, 밝고 새롭고 자유로운 더 나은 삶을 만들어보려는 변혁의 파토스를 목도하였다. 옮긴이는 세상의 실체가 바로 이와 같은 영원한 변혁과 혁명이라는 아방가르드적 운동에 의해 움직여 간다고 믿는다.

2017년 5월

옮긴이 차지원

찾아보기

ㄱ

가르보, 그레타(Greta Garbo) 52
가보, 나움(Naum Gabo) 232, 256, 267, 269, 270
　「라디오방송국」 279
　「사실주의자 마니페스토」 269
가스테프, 알렉세이(Aleksei Gastev) 273
간, 알렉세이(Alexei Gan) 16, 117, 118, 211, 246, 268
　『구축주의』 16, 268
갈락티오노프, 알렉산드르(Galaktionov Aleksandr) 252
『건축과 도시계획을 위한 바스무스 월간지』 249
게링, 마리온(Marion Gering) 285
게오르게, 발데마르(George Waldemar) 97
고골, 니콜라이(Nikolai Gogol) 291
　「검찰관」 291
고든, 더프(Duff Gordon) 50

고슬링, 니겔(Nigel Gosling) 35
고어, 스펜서(Spencer Gore) 46, 47
고이소, 안토니(Antony Goissaud) 98
곤차로바, 나탈리야(Natalia Goncharova) 15, 29, 53, 54, 269
골드, 마이크(Mike Gold) 288
골드파덴, 에이브러험(Abraham Goldfaden) 268
　「마녀」 268
골로소프, 일리야(Ilia Golosov) 115, 127, 248
　루스게르토르크 129
　스베르들롭스크 종합극장 129
　스베르들롭스크 호텔 프로젝트 127, 129
　스탈린그라드의 문화궁전 129
　엘렉트로 은행 129
　주예프 클럽 115, 129
　중앙전신국 129
골로소프, 판텔레이몬(Panteleimon Golosov) 126, 128, 129

프라브다 건물 126, 128

골, 이반(Ivan Goll) 272

골조 게임 124, 129, 130, 131

과녁 전시회 15

구축주의(Constructivism) 16~18, 24,
 75, 84~86, 114, 117, 190, 195, 270

구축주의자 대회 20

국립자유예술공방 25, 218, 221~223,
 226, 227, 242

국제 다다 페어 195

국제 양식(the International Style) 126,
 127, 132, 134, 190

국제연합 대회 114

국제 예술 및 기술 전시회 111

국제 플럭서스(Fluxus) 운동 112

국제 현대예술 전시회 286

국제 현대 장식 및 산업 예술 전시회 20,
 23, 94, 103

그라놉스키, 알렉세이(Aleksei
 Granovskii) 268, 269

 「미학과 실용」 269

그랜빌 바커, 할리(Harley Granville-
 Barker) 49

그랜트, 덩컨(Duncan Grant) 46

그레이, 카밀라(Camilla Gray) 21

 『위대한 러시아 예술, 1863~1922』 21

그레퓔레 백작부인(Comtesse Greffühle)
 34

그로츠, 게오르게(George Grosz) 188,
 196

 「메타기계 구성」 188

 『붓과 가위』 196

그로피우스, 발터(Walter Gropius) 118,
 128, 216, 219, 222, 224~226, 231,
 236, 248, 250, 255

베를린 지멘슈타트 주거단지 128

글라브나우카(Glavnauka) 115

기계예술(Machinenkunst) 193

기계장식화(machine ornamentation)
 266

기디온, 지그프리드(Sigfried Giedion)
 93, 94

긴즈부르그, 모이세이(Moisei Ginzburg)
 114, 115, 123, 124, 130, 131, 230,
 240, 248~250, 259

 공동주거 프로젝트 130

 노빈스키 불바르 아파트 127, 130

 노동궁전 프로젝트 130

 민스크 대학 프로젝트 130

 알마타 정부 건물 130

 오르가메탈스 건물 프로젝트 124, 130

ㄴ·ㄷ

나르콤프로스(Narkompros) 57, 207,
 208

노비츠키, 파벨(Pavel Novitskii) 116,
 117, 121, 242

누아이예 백작부인(Comtesse de
 Noailles) 34

니진스키, 바슬라프(Vaslav Nijinsky) 30,
 46, 53

 「장난」 46, 47

니콜라예프, I.(I. Nikolaev) 126

 모스크바의 전자기술연구소 건물 126

『다다』 183

다다 24, 25, 182~184, 190~192,
 197~200, 203, 206, 211, 213

다비도프, 표도로프(A. Fedorov-
 Davydov) 115

다이아몬드 기사 전시회 15
당나귀 꼬리 전시회 15
대 베를린 예술 전시회 92
댜길레프, 세르게이(Sergei Diaghilev)
 14, 19, 28, 37, 45~48
더보, 아돌프(Adolphe Dervaux) 98
『데 스테일』 83, 269, 271, 278
데 스테일 19, 170, 173, 190
데이네카, 알렉산드르(Aleksandr
 Deineka) 293
 「신상점 건축」 293
『데일리 그래픽』 47
도쿠차예프, 니콜라이(Nikolai
 Dokuchaev) 120
동양성(Orientalism) 29, 33
되르너, 알렉산더(Alexander Dörner)
 93, 94
두메르게, 가스통(Gaston Doumergue)
 95
뒤샹 비용, 레이몽(Raymond Duchamp
 Villon) 43
 「큐비스트의 집」 44
드라이어, 캐서린 S.(Katherine Dreier)
 286, 288
드 밀르, 세실(Cecil B. De Mille) 50, 52
드뷔시, 클로드(Claude Debussy) 38
드프리스, A.(A. Defries) 111

ㄹ

라돕스키, 니콜라이(Nikolai Ladovskii)
 120, 243, 243
라리오노프, 미하일(Mikhail Larionov)
 14, 15, 29, 53, 54
 「광선주의자 선언」 15

라벨, 모리스(Mauric Ravel) 38
라브델, 예브게니(Evgenii Ravdel) 242
라비노비치, 이삭(Isaak Rabinovich) 267
라빈스키, 안톤(Anton Lavinskii) 240,
 251
라이백, 이사차르 바에르(Issachar Baer
 Ryback) 267
라핀, 안드레(André Laphin) 99
란다우, P.(P. Landau) 85
람바손, 이반호(Yvanhoé Rambasson)
 99
랭보, 아르튀르(Arthur Rimbaud) 203
러더스톤, 앨버트(Albert Rutherston) 49
러시아 예술 전시회(제1회) 20, 23, 81,
 82, 85, 195
러시아 파빌리온 80
러터, 프랭크(Frank Rutter) 46
레비, 에델(Ethel Levey) 47
레오니도프, 이반(Ivan Leonidov) 118,
 121, 132, 247
 중공업부를 위한 프로젝트 132
레제, 페르낭(Fernand Léger) 279, 284
렌툴로프, 아리스타르흐(Aristarkh
 Lentulov) 15
로더, 크리스티나(Christina Lodder) 22
 『러시아 구축주의』 22
로드첸코, 알렉산드르(Aleksandr
 Rodchenko) 16, 75, 85, 100, 101,
 184, 216, 232, 240, 241, 251, 267,
 268, 270, 279
 「노동자 클럽」 100~102, 113
로바쳅스키, 니콜라이(Nikolai
 Lobachevskii) 164
 『기하학 원리에 관하여』 164
로에리히, 니콜라이(Nikolai Roerich) 29

로엡, 해롤드(Harold Loeb) 268, 278

로자노바, 올가(Olga Rozanova) 84, 270

로젠버그, 레옹세(Léonce Rosenberg) 281

로조윅, 루이스(Louis Lozowick) 26, 73, 74, 220, 265, 266, 268~272, 277, 290, 291

「거리로 나가는 현관」 293

「고압전류-코스콥」 293

「공간조직」 275~277

기계장식 287

미국 도시(American cities) 시리즈 275, 287

「바지선 운하」 292

「붉은 원이 있는 구성」 277

「브루클린 다리」 292

『석판: 추상과 사실주의』 291

「아침식사」 294

「앨런 거리」 292

「하노버 광장」 292

『현대 러시아 예술』 269, 286

루나차르스키, 아나톨리(Anatolii Lunacharsky) 72, 95, 102, 183, 195, 208, 209

루이스, 윈드햄(Wyndham Lewis) 46

루콤스키, 게오르기(Georgii Lukomskii) 82

뤼르사, 앙드레(André Lursat) 119

르 코르뷔지에(Le Corbusier) 100~103, 119, 127, 132

바이센호프 아파트 127

「에스프리 누보 파빌리온」 100, 102

르파페, 조르주(Georges Lepape) 43

리고, 앙드레(André Rigand) 98

리만, 게오르크(Georg Riemann) 164

리시츠키, 엘(El Lissitzky) 16, 24, 25, 64, 65, 82~85, 89, 91, 93, 94, 104, 108, 109, 110, 113, 120, 182, 184, 187, 191, 195, 201, 203, 204, 206~208, 210, 211, 213, 214, 216, 221, 230, 232~234, 243, 244, 248, 252, 256, 259, 267, 269, 270, 279, 289, 290

「구름-지지대」(Cloud-Prop) 120

「두 사각형 이야기」 91

「러시아의 봉쇄선은 끝을 향해 간다」 201

「레닌 연단」 120, 243, 279, 280

「붉은 쐐기로 백인들을 쳐라」 91

「자화상: 건설자」 203

「작업 중인 타틀린」 187

프로운 83, 108, 187, 188, 204, 205, 210, 213, 269, 270, 279

「프로운」 방 89~94, 108, 113

「프로운: 세계의 상(像)이 아닌 세계의 현실」 83, 269

『리틀 리뷰』 286

림스키 코르사코프, 니콜라이(Nikolai Rimsky-Korakov) 38

릿펠, 헤릿(Gerrit Rietveld) 92, 119

ㅁ

『오늘』(MA) 83, 84, 271, 277~279

마야콥스키, 블라디미르(Vladimir Mayakovsky) 67, 68, 208, 267, 272

「파리」 68

마이어, 아돌프(Adolf Meyer) 249

『바이마르 바우하우스의 실험실』 249

마이어, 한네스(Hannes Meier) 119, 215, 247, 248, 254~258

「신세계」 254

마튜신, 미하일(Mikhail Matiushin) 165

만 레이(Man Ray) 277

말라르메, 스테판(Stéphane Mallarmé) 37

말레비치, 카지미르(Kazimir Malevich) 15, 16, 24, 25, 63, 71, 155~157, 160, 162~165, 167, 168, 177~179, 204, 218, 232, 267, 268, 270, 279

「나무꾼」 157

『비구상적 창작과 절대주의』 163

「세잔에서 절대주의까지」 268

「자동차와 숙녀 – 제4차원 속의 채색된 덩어리들」 167

「절대주의 구성: 날고 있는 비행기」 177

「절대주의: 축구 선수의 화가적 사실주의, 4차원의 색채 군집」 167

「제1차 분할의 사」 160

「제4차원에서의 운동과 회화적 덩어리들」 167

『큐비즘과 미래주의에서 절대주의까지: 새로운 회화적 사실주의』 16, 163

'플래닛과 아키텍톤' 180

「하양 위에 하양」 163

「흰 바탕의 검은 사각형」 160

말레 스테방스, 로베르(Robert Mallet-Stevens) 119

「메르츠빌더」 108

메이어, 찰스(Charles Mayer) 22

메이예르홀트, 프세볼로트(Vsevolod Meierkhold) 267, 268, 285, 288, 289, 291

「거대한 오쟁이」 268

멘델존, 에리히(Erich Mendelsohn) 245

멜니코프, 콘스탄틴(Kontantin Melnikov) 23, 75, 96~99, 101, 120, 216, 239

「모스크바 루사코프 클럽」 120

소비에트연방 파빌리온 120

모더니즘(Modernism) 197

『모스크바 전망』 249

모클레르, 카미유(Camille Mauclair) 37

모프찬 형제(G. and V. Movchan) 126, 128

모스크바의 전자기술연구소 건물 126, 128

모호이너지, 라슬로(László Moholy-Nagy) 86, 94, 215, 231, 234, 235, 277~279

「자신을 삼켜 버리는 평화 기계」 278

몬드리안, 피트(Piet Mondrian) 24, 25, 93, 155, 156, 168~170, 172, 173, 177~181

「구성 1916」 170

「부두와 바다」 170

「회화의 신조형주의」 168

몬지에, 샤를 드(Charles de Monzie) 101

무명사회 20

무역박람회 78, 79

무헤, 게오르그(Georg Muche) 250

『물』(Veshch/Gegenstand/Objet) 73, 83, 84, 201, 230, 231, 234

미래주의 47

민코프스키, 헤르만(Herman Minkowski) 164

ㅂ

바겐펠트, 쿠르트(Kurt Wagenfeld) 252

바그너, 리하르트(Richard Wagner) 37

바렌, 가스통(Gaston Varenne) 96
바르슈, 안드레이(Andrei Barshch) 247
바르힌, 그리고리(Grigorii Barkhin) 124
　모스크바 이즈베스티야 건물 124
바실리예프, 알렉산드르(Aleksandr
　Vasilev) 164, 165
바우하우스(Bauhaus) 18, 24, 25,
　215~217, 219~222, 224, 228, 231,
　236, 242, 244, 247, 248, 250~252,
　256, 258, 259
박스트, 레온(Leon Bakst) 29~31, 33,
　37, 42, 46~48
반 데 벨데, 헨리(Henry Van de Velde)
　216
반 데어 렉, 바트(Bart van der Leck) 173
반 데어 로에, 미스(Mies van der Rohe)
　119, 128, 215
반 두스부르흐, 테오(Theo van
　Doesburg) 93, 173, 231, 233, 278,
　279, 281
반 에스테렌, 코르넬리우스(Cornelius
　Van Eesteren) 279, 281
발레뤼스(Ballets Russes) 14, 19, 22, 28,
　29, 35, 36, 40, 43, 45~48, 50, 52, 54
　「셰헤라자데」 33, 40, 44, 47, 50
　「클레오파트라」 30, 40, 50
　「판의 오후」 49
배르, 루트비히(Ludwig Bähr) 223~225
베네, 아돌프(Adolf Behne) 236
　『현대건축물』 236
베누아, 알렉산드르(Alexandre Benois)
　29, 30, 37, 42, 52
베른츠, 칼(Carl N.Werntz) 96
베스닌(Vesnin) 형제 66, 69, 115, 130,
　240, 248, 250

노동자 클럽 130
레닌그라드 프라브다 건물 130
모스크바 레닌 도서관 프로젝트 130
모스크바 중앙전신국 건물 130
이바노보 보즈네셴스크 은행 130
베스닌, 알렉산드르(Aleksandr Vesnin)
　66, 216, 230, 240, 249, 268
벤야민, 발터(Walter Benjamin) 201
보두아이에, 장 루이(Jean-Louis
　Vaudoyer) 33
보이어스, 요제프(Joseph Beuys) 112
　「죽은 토끼에게 어떻게 그림을 설명할
　것인가」 113
　「직접 민주주의의 조직 원리」 112
볼트, 존 E.(John E. Bowlt) 21
부로프, 안드레이(Andrei Burov) 247
부셰, 모리스(Maurice Boucher) 164
부흐홀츠, 에리히(Erich Buchholz) 85
브라가글리아, 안톤 줄리오(Anton Giulio
　Bragaglia) 50
　「황홀한 배반」 50
브란트, 마리안(Marianne Brandt) 252
브래그던, 클라우드(Claude Bragdon)
　164
브로이어, 마르셀(Marcel Breuer) 118,
　216, 251, 252
브룰류크, 다비드(David Burliuk) 15,
　269
『브룸』 73, 84, 271, 278
브릭, 오시프(Osip Brik) 267
브후테마스(VKhUTEMAS) 25, 115,
　116, 120, 121, 215~221, 226~230,
　233, 234, 238, 239, 242~244, 246,
　248~250, 252, 255~257, 259, 267,
　272

브후테인(VKhUTEIN) 243, 251, 256
블룸즈버리 그룹 46
비바래, 자크(Jacques Vivarais) 110
비센호프 시틀룽 전시회 114
비엔나 공방(Wiener Werkstätte) 48
빌리빈, 이반(Ivan Bilibin) 30

ㅅ

『사』(SA) 117, 121, 249, 254
사르토리스, 알베르토(Alberto Sartoris)
 123
사실주의 14
사이드, 에드워드(Edward Said) 198
사회주의 리얼리즘 76
산텔리아, 안토니오(Antonio Sant'Elia)
 63
상점 전시회 16
『새로운 정신』 271
생산 예술(Production Art) 19
생산주의 88
샤갈, 마르크(Marc Chagall) 269
샤브리용, 아이나르 드(Aynard de
 Chabrillon) 45
샤피로, 테벨 마르코비치(Tevel
 Markovich Shapiro) 67
샬처, 트라우고트(Traugott Schalcher)
 110
새턱, 로저(Roger Shattuck) 35
『서광』 73
세계박람회 78, 79, 80
세기말 양식(fin-de-siècle styles) 36
세르, 미시아(Misia Sert) 34
세잔, 폴(Paul Cézanne) 18
셰르바코프, V.(V. Shchervakov) 122

소비에트 파빌리온 96, 99, 109
소용돌이파 그룹(the Vorticist Group)
 46, 48
쇼, 조지 버나드(George Bernard Shaw)
 49
 「안드로클레스와 사자」 49
숀마커스, 마티유(Mathieu
 Schoenmaekers) 172
 『세계의 새로운 이미지』 172
 『조형 수학의 원리』 172
쉬, 루이(Louis Süe) 44
슈비터스, 쿠르트(Kurt Schwitters) 82,
 108
 「메르츠바우」 108
슈클롭스키, 빅토르(Viktor Shklovskii)
 69
슈탈, 프리츠(Fritz Stahl) 88, 209, 232
슈테렌베르그, 다비드(David
 Shterenberg) 85, 207, 208, 231, 241,
 267, 290
슈트라우스, 리하르트(Richard Strauss)
 38
슈페어, 알베르트(Albert Speer) 111
슐레머, 오스카(Oscar Schlemmer) 215
스질라기, 졸란(Jolan Szilagyi) 234
스탈린, 이오시프(Stalin, Josef) 115
스테파노바, 바르바라(Varvara
 Stepanova) 240, 268
스트라빈스키, 이고르(Igor Stravisky)
 38, 53
스트랜드, 폴(Paul Strand) 278
스트레치, 리튼(Lytton Strachey) 46
스티븐, 버지니아(Virginia Stephen) 46
스티븐, 애드리언(Adrian Stephen) 46
스피노자, 베네딕트(Benedict Spinoza)

172

시냡스키, 다니엘(Daniel Siniavskii) 247

시도로프 A. A.(A. A. Sidorov) 69

시르커스, 지몬(Szymon Syrkus) 118

시암(CIAM: 국제현대건축회의) 122, 123

『신대중』 288, 295

『신러시아』 249

『신세계』 84

『신예술가의 책』 271, 277, 278

신원시주의(Neoprimitivist) 14, 15, 29, 54

신조형주의(Neoplasticism) 155, 156, 169, 174, 180, 181

실용주의 85

심사위원단 없는 예술 전시회 92

『19세기 말의 러시아』 81

11월 그룹 224

ㅇ

『아라라트』 74, 193, 221

아르치펜코, 알렉산드르(Aleksandr Archipenko) 267

아르킨, 다비드(David Arkin) 244, 245

아메리카화(Americanization) 266

아방가르드 12, 13, 14, 15, 35

러시아 ~ 12, 20~22, 66, 76, 83, 85, 87~89, 92, 192, 206, 266, 277, 296

소비에트 ~ 119, 134

아스노바(ASNOVA: 신건축가연합) 119

아알토, 알바르(Alvar Aalto) 119

아인슈타인, 알베르트(Albert Einstein) 164

아틀리에 마르티네 44, 48

아틀리에 프랑세 44

아흐르(AKhRR: 혁명 러시아 예술가 연합) 290

알트만, 나탄(Natan Altman) 88, 267, 270

앤더슨, 트로엘스(Troels Andersen) 224

야수주의(Fauvism) 31

야울렌스키, 알렉세이 폰(Alexei von Jawlenski) 14

에드워드 7세 45

에렌부르그, 일리야(Ilia Ehrenburg) 64, 65, 204, 230, 267

「쉬운 결말을 가진 여섯 개의 이야기」 204

에른스트, 막스(Max Ernst) 197

『ABC: 건물에 대한 기고』 73, 254

에이젠슈테인, 세르게이(Sergei Eisenstein) 266, 289, 291, 293, 294, 296

에크, 산도르(Sandor Ek) 234

엑스터, 알렉산드라(Aleksandra Exter) 268, 269, 289

엘더필드, 존(John Elderfield) 82, 190

엣첼, 프레더릭(Frederick Etchels) 46

영웅적 사실주의(heroic realism) 211

0.10: 마지막 미래주의 회화 전시회 16, 161, 167

예르밀로프, 바실리(Vasyl' Ermilov) 107

예술공예운동(Arts and Crafts Movement) 48

예술세계(Mir iskusstva) 14

『예술의 삶』 225

예술의 아메리카화 291

『예술지』 221

'5×5=25' 전람회 268

오를로프 G.(G. Orlov) 115

오메가 공방 48

오브제 83

오사(OSA: 현대 건축가 연합) 23, 114, 115, 117, 120, 122, 123, 126, 131, 132, 246, 247

오사 전시회 124, 132, 134

오스트(OST: 이젤 화가회) 266, 289, 293

외젠, 마르셀(Marcel Eugène) 99

우달초바, 나제즈다(Nadezhda Udaltsova) 269

우드, J.J.P.(J.J.P. Oud) 119, 247

우만스키, 콘스탄틴(Konstantin Umanskij) 193, 195, 221

『러시아의 신예술 1914~1919』 193, 221

우스펜스키, 표트르(Petr Uspenskii) 164, 165, 167

「제3의 학문법」 165

원시주의 22, 35

위츠, 벨라(Béla Uitz) 234

윌킨슨, 노먼(Norman Wilkinson) 49

이국성(exoticism) 30

이오판, 보리스(Boris M. Iofan) 111

이조(IZO) 207, 225

『이즈베스티야』 121, 244

이텐, 요하네스(Johannes Itten) 231, 235

인후크(INKhUK: 예술문화연구소) 226, 228, 229

ㅈ·ㅊ·ㅋ

자연주의 31

「전시를 위한 공간-색채-구성」 92

전시 파빌리온 92, 93

전쟁 196

'전차길 V' 전시회 162

절대주의(Suprematism) 16, 25, 86, 155, 156, 161, 163, 164, 167, 168, 270

정밀주의자들(Precisionists) 18

제믈랴니친, 보리스(Boris Zemliannitsyn) 252

조지 코스타키스 컬렉션 21

존슨, 필립(Philip Johnson) 126

종합예술작품(Gesamtkunstwerk) 이론 37

주르댕, 프란츠(Frantz Jourdain) 35

지그펠트, 플로렌츠(Florenz Ziegfeld) 50

「폴리즈」(Follies) 50

진홍장미 전시회 14

1910~1930: 새로운 시각 전시회 21

1925년 파리 전시회 109

청색장미 전시회 14

체르니호프, 야코프(Iakov Chernikhov) 63, 122, 132

「101개의 건축적 환상」 132

체적 체조 124, 129~131

치홀트, 얀(Jan Tschichold) 75, 109

카르사비나, 타마라(Tamara Karsavina) 30

카린스키 A.(A. Karinsky) 118

카베첩스키 A.(A. Kavetsevsky) 118

카사티, 마르키즈 드(Marquise de Casati) 45

카삭, 라호스(Lajos Kassák) 86, 234, 277, 279

카이저, 게오르그(Georg Kaiser) 285

「가스」 285

카터, 헌틀리(Huntley Carter) 30, 88

칸딘스키, 바실리(Vasilii Kandinsky) 25, 215, 218, 222~224, 226~229, 269

칼라이, 에른스트[에르뇌](Ernst[Ernö] Kállai) 204, 234

칼로(Callot) 자매 38

케메니, 알프레드(Alfred Kemény) 234

「케스트너 포트폴리오」108

코간, P.(P. Kogan) 102, 103

코로빈, 콘스탄틴(Konstantin Korovin) 30

코발렙스키, M. W.(M. W. Kovalevsky) 81

콘찰롭스키, 표트르(Petr Konchalovskii) 15

콜롱비에, 피에르 뒤(Pierre du Colombier) 98

쿠즈네초프, 파벨(Pavel Kuznetsov) 14

큐보미래주의(Cubo-Futurist) 15

큐비스트 154, 184

큐비즘 15, 155, 156, 169, 170

크레이차, 야로미르(Jaroímr Krejcar) 119

크로하, 이르지(Jiří Kroha) 119

크린스키, 블라디미르(Vladimir Krinskii) 120

「클레오파트라」31

클레, 파울(Paul Klee) 215

클루치스, 구스타브(Gustav Klutsis) 184, 279

ㅌ·ㅍ·ㅎ

타우트, 막스(Max Taut) 119, 225, 248

타우트, 브루노(Bruno Taut) 224, 245, 247

타이로프, 알렉산드르(Aleksandr Tairov) 289

타이슐러, 알렉산드르(Aleksandr Tyshler) 290

타틀린, 블라디미르(Vladimir Tatlin) 15, 16, 17, 23, 55, 57, 60, 63, 66, 69, 71, 72, 84, 85, 119, 193, 216, 232, 267, 268, 270, 289

「제3인터내셔널 기념비를 위한 프로젝트」17, 23, 55, 57, 60, 63, 65, 68, 69, 72, 84, 119, 268

「탑」에 대한 부정적 평가 70

「태양에 대한 승리」16, 165

톤네르, 블랑슈 드 클레르몽(Blanche Clermont-Tonnère) 45

투겐홀드, 야코프(Iakov Tugendkhold) 82

트로츠키, 레온(Leon Trotsky) 71, 75

파리-모스크바 1900~1930 전시회 21

파보르스키, 블라디미르(Vladimir Favorskii) 242

파블로바, 안나(Anna Pavlova) 47

파빌리온 95

파피니, 로베르토(Roberto Papini) 99

팔크, 로베르트(Robert Falk) 269

패어뱅크스, 더글러스(Douglas Fairbanks) 52

「바그다드의 도둑」52

페르초프, 빅토르(Viktor Pertsov) 71

페리, 라슬로(László Péri) 279

페리스, 휴(Hugh Ferriss) 63

『페미나』43, 45

펙슈타인, 막스(Max Pechstein) 224

포킨, 미하일(Mikhail Fokine) 52

포토몽타주(photomontage) 25, 182, 185, 191, 199, 200, 201, 204, 206,

213, 214

포포바, 류보프(Liubov Popova) 216,
 240, 242, 267, 268
「거대한 오쟁이」 285
표현주의(Expressionism) 31
푸니, 이반(Ivan Puni) 267, 279
푸닌, 니콜라이(Nikolai Punin) 61, 69,
 71, 269
푸아레, 폴(Paul Poiret) 38, 40, 43, 44,
 48
푸앵카레, 앙리(Henri Poincaré) 164,
 165
『과학과 가설』 165
프라이, 로저(Roger Fry) 48, 52, 53
프람폴리니, 엔리코(Enrico Prampolini)
 74
프레사 퀼른 20, 23, 103, 109, 110, 113
프롤레트쿨트(Proletkult) 207
피메노프, 유리(Yurii Pimenov) 293
「경주」 293
「중공업으로의 순응」 293
피센코, A.(A. Fisenko) 126
피카비아, 프란시스(Francis Picabia)
 277, 279
피카소, 파블로(Picasso, Pablo) 18
필로노프, 파벨(Pavel Filonov) 269

해링, 휴고(Hugo Häring) 248
하우스만, 라울(Raoul Hausmann) 25,
 184, 187, 197
「ABCD, 1923」 203
「집에 있는 타틀린」 187, 188, 197
하트필드, 존(John Heartfield) 188
한, 레이날도(Reynaldo Hahn) 38
혁명의 예술: 1917년 이후 소비에트 미술
 과 디자인 전시회 21
현대 건축 전시회(제1회) 23, 114, 115
형식주의 210
호프만, 거트루드(Gertrude Hoffman) 49
홀리처, 아르투르(Arthur Holitscher) 221
『소비에트 러시아에서의 세 달』 221
환원주의(reductivism) 160
후스차르, 빌모스(Vilmos Huszar) 92
휠젠베크, 리하르트(Richard
 Huelsenbeck) 183
흐루쇼프, 니키타(Nikita Khrushchev) 20
흘레브니코프, 벨리미르(Velimir
 Khlebnikov) 165
히치콕, 헨리 러셀(Henri-Russell
 Hitchcock) 126
히프, 제인(Jane Heap) 286~288
힌튼, 찰스(Charles Hinton) 164